我一生的貴人

黃輔棠 著

我一生的貴人

　　不寫自傳而寫他人，是受了嚴良堃先生影響。前幾年在北京跟他上完指揮課後，我建議他寫自傳或由他人為他寫傳記。他說：「我不值得寫。要寫，倒是很想寫曾經影響、幫助過我的不少人。」嚴老的話在我腦袋中發酵了幾年，竟釀出了這幾壜老料新酒。

　　回憶生命歷程中的每一個階段，寫一位一位生命中的貴人，感覺是多活了一輩子。人能活到七十歲已不容易，居然多活了一次，那是上天的大恩典！

　　寫完後，發現還有太多人該寫而沒有寫。親人如外婆、四舅父、大嫂、會蓮表姐等；老師如小學階段的馮天立、古紹美老師，中學階段的金友鐘、熊仲響、陳照華、黃伯楠等老師，大學研究所階段的 Walter Watson、Terry Miller 等老師；同學如小學階段的陳悅生、陳福泉，中學階段的黎永生、黃錦穗、黎敏，鄧超榮，大學階段的吳慕燕、葉肖嵐、陳立元等；同事如斗門宣傳隊的邱永源、吳遠航、王黎莉等，台南家專的涂惠民、張龍雲、吳旭玲、洪千富等；曾幫助過我試唱試奏新作品的張詩賢、陳秀嫻、王美齡、熊育馨、吳佳倫、邵婷雯（鋼琴），王麗文、湯慧茹、徐以琳、鄭瑜瑛、蘇秀華、吳旭玲、陳忠義、羅蕙真、呂莉麗、戴金泉、郁慶五、張福天、陳瑜、王秀芬、楊洪基（聲樂），梁大南、孫遜、簡名彥（小提琴）等；給我甚多鼓勵支持或寫作、講學機會的前輩與同行周國謹、黃飛立、杜鳴心、陳鋼、

周世炯、王安國、徐景漢、劉漢盛、黃飛、夏小曹、吳蔚、許春亮等。

還有幾位並不認識，但「貴」不可量的人，曾考慮過要不要寫。他們是：

- 中里巴人——他的「求醫不如求己」系列書，讓我健康得大益並惠及親友。
- 嚴新——他的氣功治好了我的眼睛過勞與飛蚊症；他的「修德核心原諒人」，讓我活得更健康、更快樂。
- 王健——他的音色與演奏方法，為我提供了「力聚一點」的最佳典範。
- 郎朗——他啟示我找到彈鋼琴的正確用力方法與音色變化法。
- 葉嘉瑩——她開啟了我欣賞古詩詞，進而為古詩詞譜曲的寫作之路。

考慮再三，不是不值得寫，也不是無法寫，而是這個頭一開，後面無法收場。凡事適可而止，且美其名曰「留點事給別人做」吧。

七十歲以後，我會有一個什樣的人生？日後會不會寫「我七十歲後的貴人」？沒有人知道。既然不知道，那就一切交給上天！那也許是最笨也最聰明的選擇。

 黃輔棠 謹識

2017年初

目錄
CONTENTS

目錄

目錄

【D】交響樂作品演出

【E】獨奏重奏作品演出

目錄

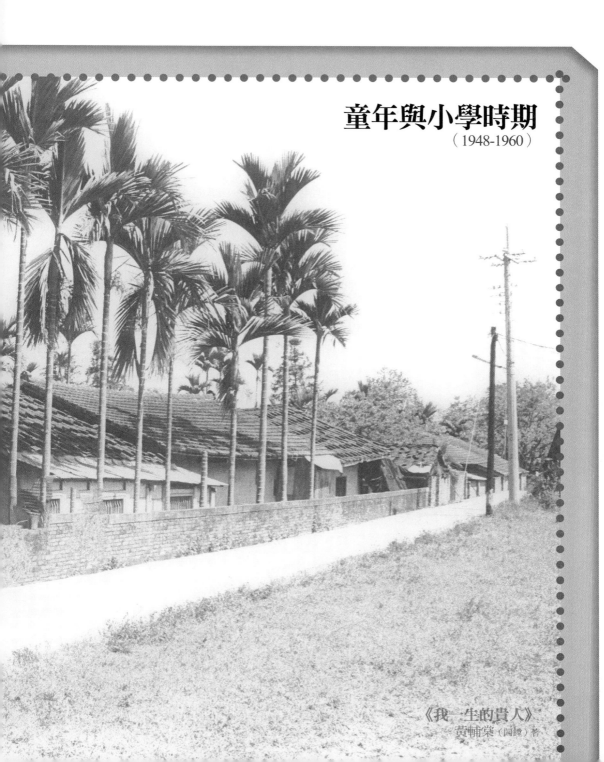

童年與小學時期
(1948-1960)

《我一生的貴人》
黃輔棠（阿鏜）著

父親

《我一生的貴人》之1

父親學培公，文化程度不高，但善良、勤勞、厚道。他對我的影響，言教少，身教多。最大身教，是對朋友真心、友善，對晚輩慈愛。

我幼年時，父親與大哥、二哥在香港謀生，母親與三姐、四姐和我住在鄉下（廣州市郊石井鄉亭崗村）。那時剛「解放」不久，香港年輕人多左傾，大哥也不例外。1953年，他帶著二哥遷移回廣州，父親不久後也跟著離港返穗。

記得那時常有香港來的親友，都是來看「二叔」（父親排行第二，外人均稱二叔）。這些親友，或當年曾受過父親之助，或與他「傾得埋」（廣東話，投緣之意）。我在一旁聽他們閒話家常，無意之中，也知道、學到了一點親戚之道、朋友之道。

小時候我好奇又「多手」。父親從香港帶回來一個小鬧鐘。我很想知道這小鬧鐘為何為會走又會「鬧」。一次，趁父親不在家，我把小鬧鐘拆開，卻裝不回去。心想：這次一定要挨打了。意外地，父親沒有打我，只是叫我以後別那麼「多手」。

大哥回穗幾年後，大概看清楚了當時毛澤東那一套東西誤國傷民，找到機會又回了香港，後來移居紐約。我從12歲開始，就離家求學、工作，只有假日或假期才回家。父親1963年從工廠退休後，曾三度中風。所有照顧重任，全是二哥一人承擔。二哥是大孝子，為父親找醫生看病、為父親洗澡，全是他一人包辦。

1966年，我高中畢業，碰上文化大革命，與一群同學全力投入。某天，當了半輩子共產黨順民、良民的父親對我說：「上面號召你們一不怕苦二不怕死。根據我親身經歷，一有事時，那些人（指在上位者）都是『你死好過

我死』。」這是印象中，父親唯一一次認真地跟我談話。當時不大理解，但幾十年後回過頭看，父親是對的。我後來選擇終生不介入政治，對政治人物不聽其言而只觀其行，跟父親這番話可能多少有關係。

1973年，父親辭世，享壽70歲。第二年，我就離開大陸，投奔在紐約的大哥。1987年，在生意成敗未知之時，大哥就拿出一筆大錢，回鄉下捐建了「學培紀念學校」。

我沒有像二哥那樣照顧過父親，也沒有像大哥那樣為父親捐建過學校，僅是把梁寒操先生《驢德頌》一詩譜了曲，獻給已在天國的父親。歌詞是：

木訥無言貌肅莊，一生服務為人忙。只知盡責無輕重，最恥言酬計短長。

絕意人憐情耿介，獻身世用志堅強。不尤不怨行吾素，力竭何妨死道旁。

《驢德頌》一歌視頻：http：//tw.youtube.com/watch？v=jRrcAcyAnGY

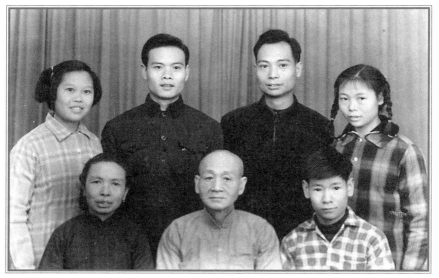

這張照片，大概拍於1960年左右。前排左起：母親、父親、輔棠。
後排左起：四姐燕芳、二哥輔金、大哥輔（青）新、三姐燕葉。

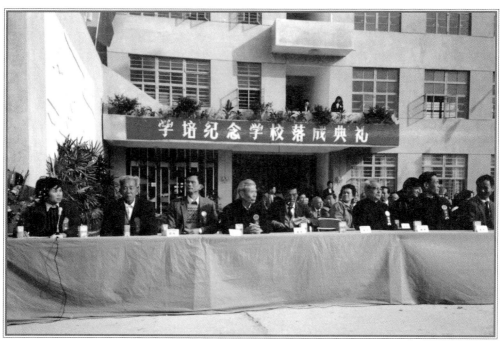

1988年，家鄉的學培紀念學校落成典禮。左二是老校長戚朋，左四是四舅父劉志潤。

母親

《我一生的貴人》之2

　　母親姓劉名未顏，雖然僅讀過兩年「卜卜齋」（私塾學堂），卻能整本整本地唱「木魚書」。我知道鍾無艷、孟麗君、薛仁貴等歷史人物與故事，後來作曲時知道「問字要音」，就是幼年聽母親唱木魚書的結果。如果說黃家兄弟都有一點藝術與自學細胞或遺傳基因，應該來自母親。

　　母親的家世，似乎高於父親。共產黨打定天下，每個家庭都要被評定成份。我外婆的成份是小地主，我父親成份卻是工人。我猜想，他們當年結婚，一定是出於媒妁之言而不是自由戀愛。

　　父親與母親，在性格上、為人處世上，似乎是南北兩極。父親隨和，母親強勢；父親慈愛，母親嚴厲；父親大方慷慨，母親持家極儉，絕不亂花一分錢；父親對外人特別好，母親對子女特別好。只有一點兩老相同：對子女無分男女長幼，一視同仁，絕不偏心。這也許是我們家兄弟姊妹之間，感情特別好，能終生互相照顧，互相扶持的遠因。

　　母親留給我的最深印象有兩個。一是幼年時，我大腿根部長了一個毒瘡，非常痛，母親背著我，走很遠路，到另外一條村去看醫生。她那時苦、累、急的樣子，我至今仍然記得。二是她打起人來，非常痛，而且一定打到你服氣、認錯，才會停手。好在，她打人只打腿，不打頭和身。大約五歲時，有一次不記得我做錯了什麼事，被她用籐條打大腿，痛得鑽到桌子底下躲，卻仍然被她拉出來繼續打。結果可想而知：只能乖乖認錯，答應下次不再犯。

　　據說三兄弟中，我是被打得最少的。被打得最多最凶的是二哥。可是，後來對父母最孝順，照顧最多的，卻毫無爭議是二哥。古人說：「籐條下面出孝子」，可能不是全無道理。

也許，這種極其嚴苛的「家教」，造成了我們兄弟都很早就懂事、獨立、負責任。那時候，我父、兄、姊都在廣州工作，母親必須在廣州照顧他們。別無選擇，只好讓我一個人獨自在鄉下上學。整整兩年時間，都是我一個人住在祖屋，放學回家後自己煮飯吃、洗衣服、擦地板。直到小學六年級，我才在三姐的幫助下，辦好戶口遷移手續搬到廣州市，與家人團聚。這樣的事在今天看來，簡直是天方夜譚。

1974年初，我在某縣工作了五年後，有一個機會可以離開大陸。為免家人掛念，我沒有告知親友，也沒有跟母親道別，就踏上了一條不知成敗、未卜生死的險路。幸得天助人助，終於平安抵達目的地。在極度思念中，我為孟郊《遊子吟》詩譜了一曲，寄託對母親的思念與感激。此歌得大陸頂尖級歌唱家王秀芬首唱後，迅速傳開，成為當代頗受喜愛的中國藝術歌曲。

母親於1983年隨二哥、三姐、四姐移民到美國定居，晚年總算享到一點兒孫福。她晚年篤信佛教，天天念經，為兒孫與世人祈福。2001年，在紐約辭世，享壽94歲。

《遊子吟》王秀芬獨唱版視頻http：//tw.youtube.com/watch？v=Og_lEpluIfo

母親六〇年代在廣州。

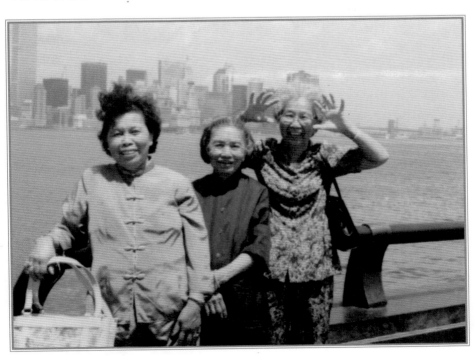

母親、二舅母和允女表姐八〇年代在紐約。

大哥

《我一生的貴人》之3

　　大哥青新，比我長十二歲。他只在鄉下讀到小學四年級，就跟著父親到香港打工謀生，幫忙養家。我七、八歲略懂事時，就知道家裡的主要經濟支柱是大哥、二哥。

　　大哥是天生創業家、外交家。在任何地方、任何條件下，他都很快就交到朋友並開始創業。印象中，他在廣州開過小型機器廠，生產自行車零件；在家鄉石井開過瀝青紙廠，生產建築用瀝青紙；在香港開過手袋公司，生產各種手袋；在紐約，初期創辦西湖麵廠，後來創辦雲吞食品公司，生產各類麵粉製品，包括春捲皮、雲吞皮、炸麵、新鮮麵、乾麵、籤語餅等。

　　大哥對我的後半生影響至巨：

　　一、70年代初，他在紐約剛剛立住腳跟，就拜託一位回國探親的朋友跟我見面，傳達他希望我離開大陸，到美國協助他經商之意。其時是文革中期，江青們正猖狂，左風籠罩神州。要離開，只有一條途徑：非法探親。而非法探親代價極大。如不是有他全力支持，我絕無膽量踏上這條不歸之路。

　　二、到紐約不久後，我遇到馬思宏先生。馬先生希望把帶我回音樂圈，到他任教的 Kent State Universty 讀音樂研究所。這跟大哥的初衷不合。經過一番思考掙扎後，他毅然放人並給了我一筆夠花一年的錢，讓我安心讀書。

　　三、1983年，我在紐約他創辦的「劉揚記港式粥麵連鎖店」當「大師傅」並掌管財務，他再次放人，讓我到台灣教書。

　　四、1986年，因為創辦雲吞食品公司，他不得不下回歸令，要我辭掉台灣國立藝術學院（現台北藝術大學）的教職，回紐約去當他的助手。那幾年，雖然白天的工作極苦且遠遠超出能力，但為平衡心理，晚上我均專注於作曲。我一生最重要的作品，包括《神鵰俠侶交響樂》、歌劇《西施》、合

唱曲《天行健》、《歲寒》等，都是那段時間所寫。如果不是長兄讓我有那樣特殊的一段時空，這些作品不一定能寫得出來。

五、2013年，我從任教了二十多年的台南應用科技大學屆齡退休。台灣的私立學校，都是一次過給一筆退休金，就把你打發了。我那筆退休金，拿到手不到一年，出版黃鐘教材花掉一半，長女寶莉大學畢業後急著想賺錢，結果被人設局欺騙，欠了朋友與銀行一大筆錢，我必須為她還債，又花掉了另一半。好在大哥早為我未雨綢繆：二十多年來，雖然我實際上沒有在雲吞公司上班，但他仍每年按時為我向美國政府繳不少稅。累積下來，我可以從社會保險局領到一筆保證晚年有飯吃的退休金。這份恩、情、義，其重無比，且無法回報。只能感謝上天與父母，給了我一個這樣好的大哥！

七十歲後，大哥身上被壓抑了幾十年的藝術細胞忽然甦醒，開始迷上粵曲。近十幾年，他投錢、投時、投力，把廣州一些粵劇明星請到紐約演出，自己也偶而登台票一角。

在《全球華商名人堂──2013-2014全球華人經濟年度成就與貢獻100人》一書（由大陸國務院發展研究中心下屬《管理世界》雜誌主編），名列第17位的，赫赫然是黃青新。下面是書中兩張他的照片。

大哥黃青新與雲吞食品公司商標。

事業有成後，大哥藝術細胞甦醒，開始票戲（粵劇）。

二哥

《我一生的貴人》之4

二哥輔金，比我長十歲。他只讀到小學畢業，但文學、書法、機械水平，遠高過一般大學生。我幼年的「家學」，不是來自父母，而是來自二哥。

記得我尚未上小學時，大約是五歲吧，二哥剛剛跟著大哥從香港回到廣州。他開始教我認字並規定我必須每天抄書一整頁。如偷懶沒抄完，就罰打手心若干下。如是，我六歲入小學時，成績不比那些比我年紀大的同學差（當時的同學中，有背著孩子來上課的成年人）。

二哥喜歡唱歌與吹口琴。聽多看多了，他不在家時，我就偷偷把他的口琴拿出來吹，居然無師自通，學會了吹口琴和看簡譜。小學畢業時剛好廣州

樂團學員班招生，我憑著會吹口琴，居然考上了。那是我一生最大轉折點。追起源來，二哥功不可沒。

從香港返穗時，二哥帶回來很多文學書籍，全放在鄉下的家。等到識字比較多時，那些書就成了我的專屬品。讀得最熟的是兩本翻譯書，一本「卓婭和舒拉的故事」，一本「絞刑架下的報告」。那是我早期的啟蒙讀物。

最戲劇性的一件事，發生在我讀小學三、四年級時。那時候，大陸實行極不人道的戶口管理制度，農村戶口的人想遷移到城市，難如登天。父親、大哥、二哥其時戶口都在廣州市，四姐跟了四舅父在番禺市橋念書，母親和我的戶口在鄉下，但母親必須照顧父兄的生活起居，不得不住在廣州，是沒有廣州市戶口的「黑人」。我一個人在鄉下讀書，自己照顧自己，畢竟年紀還小，免不了有時貪玩、不用功讀書，甚至逃學。一天，二哥專程從廣州回鄉下，晚上跟我同床而睡。他沒有罵我打我，只是跟我講要用功讀書的道理和他對我的憂慮。講著講著，他忽然哭起來。這下子，我那半大半小的心靈大受感動、震撼，也跟著哭起來。從那一刻起，我好像突然長大懂事了，此後再也沒有出過軌，失過控。

1959年，在三姐的全力幫助下，我的戶口終於遷到廣州市，讀小學六年級。那時，二哥是某國營工廠的五級車工，薪水全家最高。每週他必定帶我去逛書店一次。我喜歡的任何書，他都毫不猶豫，也不看價錢，就為我買下來。那一年，我讀了「林海雪原」、「青春之歌」、「天方夜譚」等多部長篇小說，還寫了生平第一篇讀書筆記。我終生喜愛文學與寫作，二哥的影響最大。

1960年考進廣州樂團學員班之後，我就離開家裡獨立生活。大哥不久後也離穗回港，家裡對父、母親的照顧全靠二哥。這讓我得以無後顧之憂，全力投入學習與工作。

1983年，二哥全家移民到美國。他充分發揮機械長才，主持了籤語餅全自動生產線的設計、製造、投產，為雲吞食品公司的經營成功立下大功。

二哥晚年也迷上了粵曲，專注於唱功。在韻味與意境上，達到了接近專業水準。他的書法早年學文徵明，近年學啟功。三兄弟均喜歡書法，但只有他的字可以拿得出來見人。

喜喜歡琴瑟唱伴
融融樂歌舞相隨

輔棠五弟蘭爾之喜
輔金題贈

1978年春，二哥親筆題贈給我與內子的對聯。

三姐

《我一生的貴人》之5

　　三姐燕葉，比我年長七歲。她的一生，可用「歷盡磨難，苦盡甘來」八個字來形容。

　　幼年時，母親帶著三姐、四姐和我住在鄉下。大哥帶著二哥從香港回國後不久，在廣州經營小型機器廠，就把小學畢業不久的三姐，帶到廣州的工廠上班，學當車工。那時候，我看到三姐會操控車床，把一段段鐵棒加工成一顆顆光閃閃的腳踏車零件，既崇拜又羨慕。

　　不久之後，大陸實行「公私合營」，所有私人企業都要跟公營企業合併。大哥的機器廠被合併到一家公營指甲鉗廠，三姐也順理成章，變成了那家公營工廠的工人，開始有能力照顧弟妹和父母。

　　其時，我一個人住在鄉下。三姐會定時返鄉，看看我有什麼需要，有什麼問題。記得每到米缸的米快吃完時，三姐就會把穀缸裡的穀子，拿一些到鎮上的碾米廠，換成米回來，填滿米缸，讓我沒有「無米之憂」。

　　不知是當時的政策有所鬆動，還是村幹部換了比較好說話的人，到1959年，三姐終於成功地幫我辦好把戶口遷移到廣州市的手續。從此，我就從「農村人口」變成了「城市人口」，終於可以跟父、母親生活在一起。那是我一生命運的重要轉折點。如果沒有這一轉折，就沒有我後來的一切。至於當時為什麼是由三姐來操辦此事，而不是其他人來操辦，我猜想，一大原因是父母親均文化程度不高，不懂得如何跟村幹部打交道，大哥二哥則從香港直接回到廣州，沒有在鄉下住過，跟村幹部不熟，而三姐剛好兩方面條件都具備，所以這個改變我一生命運的大事，就在她手裡完成。

　　大約1962年吧，三姐不知受了什麼重大事情的刺激，得了精神方面疾病。這個病，給她帶來巨大痛苦與災難，不必細說。幸好當時二哥已是一國

營高科技工廠的中層幹部，朋友多，關係也多，讓三姐得到很好的治療與照顧。不久之後，三姐已能過回正常人的日子並有了自己的家庭。

1983年，在大哥的全力支持幫助下，三姐一家移民到紐約。當時我是港式粥麵三家連鎖店的「大師傅」，便把三姐安排在我主管的製麵工廠上班。為了讓外甥女健雲受點音樂教育，我為她買了一架鋼琴，又為她找到一位合適的鋼琴老師。三姐後來轉到大哥新創辦的雲吞食品公司上班，一直工作到退休。

不久前，我回紐約探親，去看望三姐，見到一件不可思議的事：她原本已白了的頭髮，有部份開始變黑。我問她何以致之，她為我表演了每日必練的幾種功夫。其中一種是「拜佛功」：每拜一下，都是難度極高的起、俯臥、伸、屈、跪、叩動作。我依樣畫葫蘆，連三下都做不來，她卻每天做數百下。另一種是頭腳皆不動，只旋轉腰部的旋腰功。我把這個發現告知大哥二哥，他們也大為驚訝。沒想到，讓他們照顧了幾十年的三姐，到了晚年，居然在修性養生上，後來居上，超過了其他人。

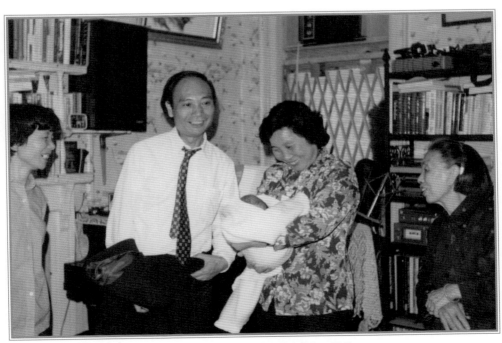

1983年，長女寶莉剛出生。左起：三姐、大哥、岳母（抱著寶莉）、母親。

四姐

《我一生的貴人》之6

　　四姐燕芳，比我長四歲。小時候，她挑一對大籮筐，我挑一對小籮筐，走很遠路，一起去鄰村撿乾樹葉（那時農村缺木柴缺稻草，樹葉是理想燃料）。我們還一起去小河溪摸蝦抓魚，去樹林爬樹，去田野玩泥巴。記得有一次，四姐不知做錯了什麼事，被媽媽責打，她沒有哭，我在旁邊看著，不知怎麼的，突然「哇」的一聲，大哭起來。也許是那一聲大哭，讓母親心疼手軟，就沒有繼續打下去。

　　1983年，在大哥全力幫助下，四姐也全家移民到紐約。四姐夫潘家傑是木材專家，在美國沒有用武之地，不久後到獨自回香港發展。養家育兒的重責，就全部落在四姐一個人身上。如此過了二十多年，在丈夫事業有成，孩子學業有成之際，卻不幸得了癌症。先被西醫切一刀，毒幾回（化療），不見了半條命，後被一打著中醫招牌的騙醫胡醫亂騙，終致不治。我極不捨地為她的追思會寫了《頌文》：

潘黃燕芳姊妹頌文

　　潘黃燕芳姊妹，自幼喜愛白蘭花。其一生亦似白蘭花般，潔白、單純、低調、默默為人世帶來清香。

　　燕芳姊妹生於1944年3月10日，籍貫廣州石井亭崗村。於2008年12月24日，因癌症擴散不治，仙逝於香港港安醫院。

　　燕芳姊妹年幼時，正值國家動盪多難，家庭生計唯艱。所幸父母、兄長、舅舅均正直、勤勞、堅韌、樂觀、博愛，影響和造就了她一生人格之正直、勤勞、堅韌、樂觀、博愛。

1969年，燕芳姊妹與潘家傑先生結為夫婦。琴瑟和鳴，女兒潘毅、兒子潘鼎名先後出生。

1979年，燕芳姊妹在長兄之幫助下，全家先移民到香港，再移民到紐約。其夫君潘家傑先生為傑出林業專家，為發揮專長返香港創業。其間，燕芳姊妹在紐約單獨挑起家庭與教育兒女之重擔，讓夫君無後顧之憂，放手創業。其艱辛境況，非身歷者難以想像。

人所共知，成功男人背後定有賢內助，成功子女背後定有偉大父母。燕芳姊妹一身而兼二者，方有今日潘君人人稱羨之事業成功；毅、名姐弟人人稱羨之品學俱優。

燕芳姊妹一生助人為樂。凡親友有需求者，她無不傾全力幫助。姪女黃寶莉、潘曼瑜到美國讀書，均與她同住，由她一手照顧。

花無長開，人無萬歲。在夫君事業輝煌成功，子女成家立業之際，燕芳姊妹在2006年發現得了癌症。她以無比堅毅、樂觀之心情與鬥志，與病魔展開了一場又一場搏鬥。其間從未叫過一聲苦、喊過半句痛。她的精神與意志，足為後人楷模。

今天一朵白蘭花凋謝，明天更多白蘭花會開。

燕芳姊妹，風範長存，香魂永在。

四姐過早辭世，最難過、內疚的當然的四姐夫。我猜想，一半出於對四姐的補償心理，一半出於對小舅子作品發自內心的理解與欣賞，他出錢出力，幫我推廣作品。2010年廣東民族樂團首演民樂版《神鵰俠侶交響樂》，2012年深圳交響樂團由我自己首次指揮演出《神鵰俠侶交響樂》，都是他大手筆在幕後贊助。他還極力想促成國內某芭蕾舞團，把《神鵰俠侶交響樂》編成芭蕾舞劇上演。可惜沒有找到適合編舞者，此事沒有做成功。

四姐病不致死而死，讓我心理極度不平衡。這些年，我發憤研究中醫，想把奪去四姐生命之病的來龍去脈弄清楚。幾年下來，讀了不少中醫經典及當代醫聖李可、郭博信等人的醫案。結論是：西醫不論寒熱，只死盯細菌與病毒，再過一千年也治不了感冒；不養講究調心神、養元氣、通堵塞，只知動刀與化療，再過一萬年也治不了癌症。這是四姐用生命，為我換來的重要常識。

外甥潘毅、鼎名為四姐慶祝生日。

手足情深。右起四姐燕芳、大哥青新、二哥輔金、五弟輔棠。

廣州樂團與
廣州音專時期
（1960-1968）

《我一生的貴人》：
黃輔棠（阿鏜）著

胡玢華

《我一生的貴人》之7

1960年夏，我小學畢業，正在準備考初中。

一天，家裡來了一位大哥的客人——胡玢華老師。他聽我吹口琴後，告知一個消息：廣州樂團學員班要招生，如能考進去，每月有24元生活費。其時正是大陸三年經濟困難時期，北方農村餓死不少人，南方一般人都吃不飽。這24元太有吸引力了。於是，我遵照胡老師指的路，來到光孝寺，參加了廣州樂團學員班的招生考試。出乎我意料，一些已會拉琴的大人沒有考上，而我這個從來沒有摸過小提琴的「白丁」卻不但考上，而且並被分派學最困難的小提琴。

當年的廣州樂團學員班，老師陣容相當強：黨員歌唱家羅旋任班主任，合唱隊長潘來勝教樂理，從中央樂團回來的長號手熊仲響教音樂欣賞，中央音樂學院畢業的中提琴首席胡玢華教視唱聽寫。胡老師的視唱聽寫教學，完全按照中央音樂學院附中的教學標準與方法，訓練極其嚴格、規範。我會打拍子，能唱準各種複雜音程與節奏，能手彈一個聲部口唱另一個聲部，那是胡老師嚴格教學的結果。後來進美國音樂研究所，有個資格考試能輕鬆過關；再後來學作曲能寫出賦格，學指揮能讀總譜，指揮合唱團與大樂團均力能從心，追源起來，最要感謝的人第一位是胡玢華老師。

60年代初期，胡老師還是單身，我們幾位學弦樂器的學員最喜歡去他的家，請他放唱片給我們聽。我知道世界上有位最偉大的小提琴家大衛·奧伊斯特拉赫（David Oistrakh），知道莫札特的第五號小提琴協奏曲，就是在胡老師家，常聽他講並聽了無數次那張唱片。

時空大跳，1994年7月，廣州。胡老師鄭重其事地送我一本影印的手抄樂譜《中國作品改編曲集》。內中是他為中提琴改編的五首樂曲：1、華彥鈞

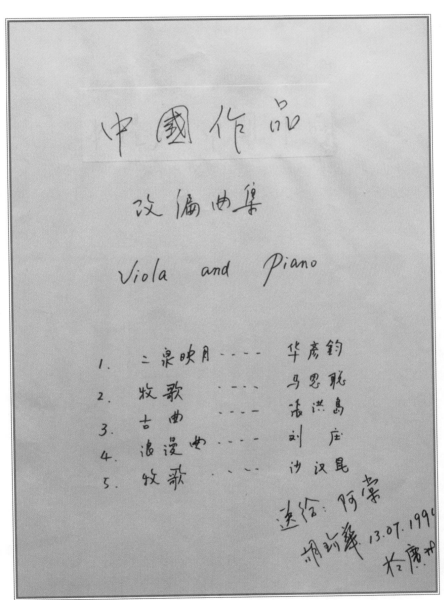

中國作品

改編曲集

Viola and Piano

1. 二泉映月 ---- 华彦钧
2. 牧 歌 ---- 马思聪
3. 古 曲 ---- 张洪岛
4. 浪漫曲 ---- 刘 庄
5. 牧 歌 ---- 沙汉昆

送给：阿辈
胡珩華 13.07.1990
於廣州

胡珩華老師親筆題贈給我的中提琴改編曲手稿影印本封面。

「二泉影月」。2、馬思聰「牧歌」。3、張洪島「古曲」。4、劉莊「浪漫曲」。5、沙漢昆「牧歌」。一本中提琴獨奏分譜，一本鋼琴伴奏譜。譜寫得極為工整，每一個指法、記號，都一絲不苟。鋼琴譜也是由他自己所寫。照道理，這樣一組經過精心改編的精品名曲，應該由國家級出版社正式出版。可能胡老師也是像阿鏜一樣，長於生產卻不長於推銷，至今仍未見正式出版。

再次時空大跳，2002年8月，廈門。那是中國音協少兒小提琴學會舉辦的《全國小提琴教學研討會》上，我帶著一群從台灣來的黃鐘小提琴教學法老師，向胡玠華老師鞠躬致敬，一大群人圍住他，親熱地叫「師公」。他高興之餘，便原原本本向我講述，當年他如何以一個飯都吃不飽的農家子弟，在家鄉常州，遇到貴人指點，考進了吳伯超先生主持的國立音樂院幼年班的故事。這個故事，不是與他當年指點我考進廣州樂團學員班，出奇的相似嗎？

1998年，在廣州與胡玠華老師喜相逢。

盧柱東

《我一生的貴人》之8

在廣州樂團學員班那三年（1960-1963），我只有盧柱東先生一位主科老師。從零開始跟他學，到三年後轉到廣州音專附中時，我已能練克萊采練習曲並在樂隊混。

盧老師給我的「入門曲」，是他臨時編、隨手寫的一段三拍子旋律。多年後，我用這八小節旋律為主題，寫了一首小變奏曲，用來練習全弓與抬落指（見《黃輔棠小提琴入門教本》第13頁，台北屹齋出版社，1984）。盧老師這個隨興示範，影響了我一生：作曲與編教材，乃天經地義之事，一點都不神秘，也沒有什麼大不了，每個學音樂的人都應該會。

盧老師曾對我說過另一句影響我一生的話：「你將來應該超過我，也一定能超過我。」我後來教學生，也很本能地以此為宗旨與目標，也真的在演奏與教學上，都教出過多位在演奏上超過我的學生，如江維中、江靖波、李曙、蘇鈴雅、朱育佑等。

盧老師教學很嚴格，偶然也會很凶。記得有一次，在學員班宿舍，我一時興起，拿了一些遠超出我程度的小提琴曲來拼命拉，突然回頭，看到盧老師在身後盯著我看，嚇得我手腳都找不到地方放。他把我大罵一頓之後，頭也不回，怒氣沖沖而去。從此之後，我知道練琴、做事，都必須量力而行。勉強做超出能力或程度的事，只有壞處沒有好處。

盧老師的教學很紮實，尤其對各種弓法的訓練與雙音訓練，抓得非常緊。他當時逼我練習了大量練習曲和雙音。這對我後來拉樂團與教學，都很有幫助。有很長一段時間，我的時間都花在作曲、教學與編教材上，完全沒有時間練琴。但直到現在，只要有十分鐘暖暖手，我的速度能力與音色掌控仍在專業狀態。這是盧老師當年教學之功。

　　轉到廣州音專附中之後第二年，廣東省演出大歌舞「東方紅」。西樂隊主力是廣州樂團交響樂隊，人手不足，要從廣州音專借調幾位學生。經過簡單考試後，何東和我被安排到第一提琴班，黃錦穗、朱平秋被安排在第二提琴班。當時弦樂排排長是盧老師。我不確定這個安排，他有沒有照顧一下自己學生的私心在內。那半年時間，天天在正規樂隊拉第一提琴，而且旁邊坐的是超級高手何東，那對我的演奏能力、視奏能力、與他人合作能力的提升，大得無法估量！

　　滄海桑田，人事變遷。二十多年後，與盧老師久別重逢時，他已定居香港，在演藝學院教學。我歷盡艱辛後，也重回音樂圈。前幾年，我送他一套小提琴作品集樂譜與CD。他非常開心，說會讓在香港小交響樂團任首席的女兒好好聽一聽，希望讓女兒在香港開一場我的小提琴作品音樂會。

　　去年（2015）底，我在台南為黃鐘教材與我的書、譜，找到一個永久的家，名為《黃鐘音樂館》。在一、二樓之間的樓梯牆壁，掛了十幾幅我與老師的合照。第一幅，就是盧老師。我都快七十歲了，啟蒙老師還那麼健康，還天天教學生，這是多大福氣！

黃輔棠與小提琴啟蒙老師盧柱東先生合影。
2014年、香港。

黃維生

《我一生的貴人》之9

　　1960年，我和黃維生同時考進廣州樂團學員班。他學打擊樂。我與黃錦穗、黎永生、陳玉顏、劉礎瓊學小提琴。

　　黃維生來自汕頭，我來自廣州。照道理，我們不同專業、不同母語，不應該成為那麼好的朋友。但世界上就是有無法解釋的事情：我和黃維生，投緣到有一段時間，兩人合吃一份早餐，把錢省下來，一起去舊書店買樂譜。可惜那批樂譜，在文化大革命初期被全部燒毀掉。

　　同期學員中，最用功，又最早「出師」參加樂團演出的是黃維生。他的木琴獨奏，是當年廣州樂團最受歡迎的保留節目。除了學唱歌的馬楚玲之外，其他同期學員因為各種原因都先後離開學員班。到了1962年底，只剩下寥寥幾位，已班不成班。到63年秋，樂團領導把「死剩種」黃錦穗和我也轉到了廣州音專附中，她插班高二，我插班高一。本來說好是寄讀，畢業後仍回樂團。黃錦穗師姐65年畢業，回了廣州樂團。我1966年畢業，卻遇到文化大革命，跟著毛、江胡作非為，兩年後，沒有利用價值了，被全部趕到鄉下。頂尖優秀的何東去了海南島；我則去了斗門，一幹五年，那是後話。

　　黃維生對我刻骨銘心的友情與幫助，是我從廣州樂團轉到廣州音專附中那三年。在學員班時期，我們每月有24元生活費。那個年代，24元已足夠一個人吃、住和零花。可是，轉到廣州音專附中後，我的助學金只管吃飯和免學費，零用錢一毛也沒有。黃維生轉為正式演員後，每月有47元工資。整整三年，他強制性地每個月塞給我3-5元零用錢。我說不要也沒有用，他總有辦法，讓我非收下不可。到我有能力回饋他的時候，他卻每次都總有辦法，一分錢也不肯收。後來，我手上有一些用不完的「糧票」，知道他家裡有此需要，送過幾次「糧票」給他，略為減輕了一點深深的虧欠感。

　　黃維生對我這份單向付出，不求回報，沒有目的，甚至也沒有理由的超重友情，曾讓我多次萌生念頭想寫一篇小說，把這個真實故事寫下來。可惜我不是寫小說的料子，始終沒有寫成。然而，這份友情我始終記得，也影響了我一輩子的為人處事。如果說，原先的我比較自私、會計較，在黃維生這份友情的影響下，慢慢就變得不那麼自私、不那麼計較。說黃維生教我懂得了什麼叫做友情，說他改變了我的性格與命運也不為過。

　　還有一件事值得一記：大約是1973年吧，其時我已看清了毛、江的真實面目，肚子裡有一大堆對毛、江的不滿。這種不滿，在當時的環境下，絕不可向同單位的人透露。因為同單位的人有利害關係，萬一被出賣，會有殺身之禍。當時，我只對兩個人直接表達過這種如鯁在喉的不滿。一位是斗門文宣隊同事邱永源兄的哥哥邱永鋒，另一位就是黃維生。很幸運，這兩個人都沒有對任何第三者透露過我當時說的話。否則，就沒有我後來的一切了。

後排左起：梁梅嬌、黃維生、黃輔棠、黎永生、陳玉顏。
中排左起：劉礎瓊、馬楚玲、陳美英、黃錦穗。
前排左起：司徒翰、霍耀佳、蔡岱娜、蕭華生。
這張照片拍完後，廣州樂團學員班就解散了。

王鞏

《我一生的貴人》之10

　　大概是1962年吧，廣州樂團請來黃飛立先生訓練樂隊。期間的排練曲目有貝多芬第五號「皇帝」鋼琴協奏曲。獨奏者，是中央音樂學院高材生王鞏。

　　不知什麼樣的淵源關係，鞏姐跟我們學員班的老班長李廣毅認識，連帶著跟我們幾位小學員也熟起來，有時在一起吃飯、聊天。我是生平第一次聽真人彈鋼琴彈得那麼有魅力，很自然，對鞏姐的琴藝與人既羨慕又崇拜。一次，鞏姐帶我們到中山七路她家裡，認識了她的媽媽與妹妹。大概因磁場相合關係吧，鞏姐回北京後，我有時還會去看看她的母親姜媽媽。

　　鞏姐是朱工一先生的學生，曾被選拔上參加羅馬尼亞埃涅斯庫鋼琴比賽，但因為臨時生病而無法參賽。記得她曾讓我讀、抄過一篇她自己寫的論文，題目是「論殷承宗」。文章記述殷承宗如何練琴，如何演奏莫札特和德彪西的作品，她對殷承宗的技術與音樂評價等。這對於窩在光孝寺井底的我來說，有如突然看見了大藍天、大草原。

　　1964年，鞏姐從中央音樂學院畢業，被分配到中央樂團工作。不久後，因下鄉參加四清運動而得了腎炎，回到廣州養病。那段時間，一有機會，我就會去看她。她把我當成親弟弟，什麼事都不瞞我。如是，我知道她的「愛人」是吳雁澤，雖然姜媽媽不看好他們的將來，但她已不可能有別的選擇。

　　1966年，文革初起，我去北京大串連。鞏姐介紹我去中央樂團找對她極其照顧的陳瑜大姐。見到陳瑜姐，她愛屋及烏，也把我當弟弟般照顧。1986年，我第一次去北京拜見林耀基、劉詩嶸等，是瑜姐帶我去的。2007年，我趁著合唱組曲《海外遊子吟》在北京演出的機會，找瑜姐為我上了一堂很長的聲樂常識課。鞏姐的庇佑，延續到今天。

　　66年大串連從北京回到廣州後不久，翬姐的病更重了。她大概知道時日無多，在病床握著我的手，囑咐我以後要代替她照顧媽媽與妹妹。本來，腎炎並不是絕症，但當時正值文化大革命，多數名醫都被打成「牛鬼蛇神」，不能正常為病人治病。就這樣，翬姐年僅24歲，還未曾享受過人生的風光、美景、成功，就匆匆辭世了。

　　在《問世間，情是何物》的「歌後記」中，我寫了這樣一段話：「感謝已在天國的義姐王翬。每想到她對我從小的愛護期望，便有勇氣和毅力克服寫作中的困難。」這份對翬姐的深切感念、懷念、痛惜，是我後來能排除萬難，創作、改編出一批鋼琴作品的很大動力。在《靜夜思主題變奏曲》、《錦瑟》、《告別》、《黯然銷魂》等曲子裡，都隱隱然可以找得到翬姐的音容笑貌、難言情思。

　　與翬姐家人的關係，也一直持續了數十年。一直到現在，我與她妹妹一家人還保持聯絡。談不上照顧，但親情友情長存。

　　（手上一張翬姐的照片都沒有，只好用幾段音樂視頻作替代）
　　錦瑟http：//www.tudou.com/programs/view/RZsQhXdclig/
　　告別http：//www.tudou.com/programs/view/znBjCEhcauk/
　　黯然銷魂http：//youtu.be/SV7_11I3EmA
　　靜夜思主題變奏曲http：//www.tudou.com/programs/view/aCMxm2XR63U/

葉雪慶

《我一生的貴人》之11

　　葉雪慶老師畢業於瀋陽音樂學院，是當年廣州音專的「王牌」老師，全校最拔尖的何東、黃錦穗等學生都在她門下。

　　1963年轉到音專附中後，我一直都是葉老師教。說是三年，其實上課時間不足兩年。下鄉參加「四清」運動，演出「東方紅」，分組到湛江地區文宣隊實習等，佔了起碼一年。

　　葉老師對我的最大幫助，是幫我把手臂從緊變鬆，尤其是右手手腕。記得最初連續幾堂課，她都是讓我練克萊采第13課。開始時我不會用手腕動作換弦，整個右手僵硬。她不厭其煩，一次又一次講解、示範、糾正，直到我做對為止。如不是她的堅持與包容，讓我雙手的技術都大有進步，大概不會有後來參加「東方紅」演出，被分派拉第一小提琴的結果。

　　葉老師永遠是一副樂呵呵的樣子，從來不罵學生。尤為難得的是她對學生一視同仁，絕對不會勢利眼，對優秀學生寵，對差的學生罵。當時她的學生中，何東是絕代高手，黃錦穗聰明用功過人，但都全無驕氣且樂於助人。這一點，跟葉老師的態度、磁場、人格特質絕對有關係。我剛轉到葉老師門下時，正值反叛期，不喜歡練那些又長又枯燥的練習曲，有空閒時寧可跑到圖書館去聽唱片、讀閒書，也不願多練琴。葉老師對我卻始終不離不棄、不厭不煩，幫助我順利渡過了那段困難與反叛期。

　　葉老師是印尼華僑，文革後期全家移居香港，後來移民到澳洲。我到美國定居後，一直很想跟她聯絡卻不得其法。直到前些年，才從湯龍老師手中，拿到她在澳洲的地址、電話。跟她聯絡上之後，非常期待能見面，但一直未有機會。

　　今年五月，突然接到福建教育學院吳蔚老師的電話，她邀請我為「2016

年福建中小學校外教育藝術素質培育師資培訓班」講黃鐘教學法。我問她：「您怎麼會找到我呢？」她說：「是吳佩恕老師推薦的。」「請問您是⋯⋯」。「我是吳佩恕老師的學生。」「哦，難怪！」

原來，吳佩恕老師當年在瀋陽音樂學院念書時，也是葉雪慶老師的學生。我們在廈門一次同行聚會中相遇，閒聊起來，才知道我們是同門。於是，我稱她師姐，她稱我師弟，一下子就變得像老朋友，無話不談。再後來，鄭小瑛教授、黃蔚老師等同行師友告訴我，吳老師琴藝人品俱高，與廈門的同行相處得非常好，有「廈門小提琴教母」之美譽。

如是，葉老師恩澤傳三代，竟然把她的徒弟、徒孫、徒曾孫都連結起來了。

葉雪慶老師在澳洲的近照。神情跟五十年前完全一樣。

葉雪慶老師的徒弟、徒孫，徒曾孫一起玩小提琴。

連發良

《我一生的貴人》之12

廣州音專附中66屆高三班，讓其他班同學羨慕了幾十年。有好幾位別班校友，到最後都「歸化」到我們班來，參加我們每年一次的班聚。這麼強的向心力，是因為有一個中心人物——連發良老師。

連老師是我們的班主任兼語文老師。從1960年成班到1966年高中畢業，一直沒換過。

請看他用身教帶出來的「班風」：

當年有一位女同學患了某種腫瘤，常要去腫瘤醫院看病。但腫瘤醫院人多為患，必須早上四點鐘左右去排隊，去晚了就可能掛不上號。當時我們幾位男生，有一段時間曾輪流當早起的鳥，半夜三點多鐘就起床，騎腳踏車去腫瘤醫院為這位同學排隊掛號。

有一位來自廣西的同學，家庭經濟困難，有時連買書也沒有錢。有一次，她發現自己的抽屜裡多出了幾塊錢，顯然是有同學不欲被人知道，偷偷塞給她的。可是公開問是誰做的好事，始終沒有人承認。

教學上，連老師善於鼓勵、重視根本：

為鼓勵同學大膽創作，他在班上成立了一個自願報名參加的創作小組，組員必須定期提交作品。有一次，我提交了一首歌，有位同學聽後說：「怎麼那麼難聽？」連老師卻在總結時表揚我說：「寫作必須像阿鏗這樣，臉皮夠厚，不管好不好，先寫出來，敢拿出來，慢慢再求改進。」我一生敢寫能寫，大概跟連老師這一番鼓勵有關。

有一次上語文課，講魯迅教人如何寫作，其中一點是：寫完後大聲讀兩遍，把可以刪去的「的、了、嗎」盡量刪除。多年之後，台灣著名中文教授曾永義說我「文章乾淨」，大陸前輩作曲家張肖虎先生說我的作品「沒有多

餘的東西」。連老師這堂課功不可沒。

　　退休之後，連老師做了一件石破天驚，讓所有他的學生都不得不佩服之事：創辦了「大眾樂譜」（Myscore）網站，自己打譜，讓任何人自由下載。這個網站的點閱率，一度是所有同類網站中的前三名，內中每一首歌，每一首樂曲，都是連老師自己打的譜。有些盜竊者，把連老師辛辛苦苦一粒粒音符打出來的樂譜盜為己有，還打上「版權所有，不得盜版」之字樣。連老師難免生氣，但氣過之後，照樣如螞蟻般辛勤打譜、排版、整理。

　　我有兩首作品的總譜，是連老師前些年義務幫我打的。一首是《蕭峰交響詩》，一首是《黯然銷魂》。我的不少文章和部份普及性歌曲樂曲，可以在「大眾樂譜」網站的「阿鎧樂論」專欄裡找得到。純粹為感恩，我寫了一副白話嵌名聯，敬獻給連老師：

　　發心發願　　獻身教育
　　良師良友　　成就人材

十幾年前，幾位老班友在廣州請連老師喝茶。前排右起：連發良老師、王凱、趙家瑩、廖苑荷。
後排右起：黃輔棠、林淑明、林毅。

2010年，50週年班慶，多位他班校友也加入了。前排左八是連老師。

陸仲任與關伯基

大約是1964年或1965年，讀完金敬邁的長篇小說「歐陽海之歌」後，我深受感動，居然連詞帶曲，寫了一首琵琶彈唱《歐陽海》。之所以會用琵琶彈唱這種形式，是因為當年廣州音專對外演出必上的皇牌節目琵琶彈唱，六位「琵琶公主」黎敏、朱女、巢國媛、何月媛、廖苑荷、古婉梅，都是本班同學。她們互相之間有時會鬧鬧小女生之間的彆扭，但我跟她們卻全都相處得不錯。

作品寫完後，我大膽跑到校長室，把它交給校長室方耀梅秘書，請他轉呈陸仲任副校長。沒想到，陸校長居然大加讚賞，決定讓琵琶彈唱組試唱試奏。

已不記得此曲有沒有被演出過。但作品被陸校長大加肯定並有機會試唱試奏，這對我創作欲望與寫作自信心的建立，卻有如小小火苗，遇到乾草，一下子就變成大火。

陸校長是電影《清宮秘史》作曲者。廣東有後來的星海音樂學院，跟他當年力主應在廣東建立一所音樂學校之建議，為省委書記陶鑄接納有最直接關係。追起源來，凡廣州音專與星海音樂學院師生都應該感激他。

稍後，學校響應中央「三化」（革命化、群眾化、民族化）號召，鼓勵全校師生創作、演出。我們高二班與高一班合在一起，要弄出一台節目。我寫了一首管弦小合奏《大渡河》。編制是四把小把琴，兩把大提琴，一個手風琴，一枝笛子。這是很奇怪的組合，但在當時卻很自然，因為我們剛好有這樣的人手：小提琴何東、劉礎瓊、李根炎和我；大提琴戈武、梁文宇；笛子凌廣基；手風琴陳建玲。當時負責全校演出節目審查的是關伯基老師。他聽了此曲後，馬上決定把它排入演出節目單。此後，每次學校有重要演出，此曲都必上。

關伯基老師後來當總領隊，帶我們到湛江地區各縣市文宣隊實習。期間有幾場演出，他也指定我們這組管弦小合奏上台。

現在回想起來，那時我完全沒有學過和聲、對位、曲式等作曲課程，完全憑直覺寫，總譜只有小提琴、大提琴、笛子三行，手風琴聲部我沒有能力寫，是由陳建玲根據主旋律自行即興演奏的。關老師完全出於愛才心理，給我那麼多演出機會與鼓勵，真是意外與大幸運。

多年後，我拜讀了關伯基老師一些論文與著作，才知道原來關老師在音樂批評、音樂理論上抱負與造詣都相當高。可惜當時一切政治掛帥，完全沒有空間讓他在專業上有更大發揮。

陸校長與關老師的青眼、提拔，讓我的音樂創作在高中時代就開了頭。照中國人傳統，他們都是我的「座師」。文化大革命初起時，他們都受到不同程度衝擊，但我卻不但沒有保護他們，反而跟著毛江造反，寫過「東方紅戰歌」等充滿狂熱與幼稚的派性歌。現在，他們兩位都已在天國，我想向他們表示一點感激與懺悔都沒有機會了。

從網路上找到的陸仲任校長照片。

關伯基老師晚年照片。相如其人，正直、樂觀。

何東

《我一生的貴人》之14

　　何東本名何超東，他的父親何安東先生大概寄望兒子將來成就超過自己，為他取名「超東」。誰料「四個偉大」毛某人，剛好也名東。此「東」豈容任何人超？為免禍，只能去掉「超」字，變成何東。

　　我學拉空弦沒多久時，何東已跟廣州樂團合作，獨奏莫札特第五號小提琴協奏曲。他在廣州音專學期音樂會上演奏的 Viotti 第22號協奏曲、Bruch G小調協奏曲、馬思聰《山歌》、秦詠誠《海濱音詩》、彭加倜《翻身的牧童》等，其漂亮之極的聲音，隔了五、六十年，還在我腦袋中。

　　1965年，我們一起被借調去演出大歌舞《東方紅》。我們在同一個班，坐同一個譜台，住同一個宿舍，在同一桌吃飯，還結成「一對紅」，整整半年之久。那半年，我的小提琴技術與音樂均有大幅度進步，最重要原因就是得到何東的身教言教。

　　身教，是整天聽到他那極有魅力的漂亮聲音，感受到他拉琴的輕鬆自然與無所不能，很自然就會去跟、去學、去模仿。

　　言教，是他從來不保留任何秘密，對我有問答。我問他：「你的聲音怎麼傳得那麼遠？」他教我：整個手臂要放鬆，用手臂自然下沉的力量拉琴。我問他：「你的自然跳弓怎麼這樣清脆又輕鬆？」他教我：要手腕主動、提腕沉肘、保持力量。我問他：「如何改善音樂感？」他告訴我：秘密是多聽唱片！多聽唱片！多聽唱片！名份上他不算我的老師，但對我一生小提琴職業（包括演奏與教學）的影響，卻絕不低於我任何一位正式老師。可以說，沒有何東，就沒有今天的黃輔棠。

　　文革中期，我們各散東西，他在海南島，我在斗門。沒想到，因為我們都作曲的關係，在1973年又有機會相聚。那是因為我與李自立合作，寫了

《重見光明》一曲（*此曲後來李自立應我之請求，獨自署名，以求生存，並易名為《喜見光明》*），在廣州由何東擔任試奏獨奏。其時他的《黎家代表上北京》也剛剛寫出來，在廣州樂團一起試奏、試聽。老友相聚，以樂續緣，有笑有淚，悲喜交集。

再後來，他去了美國，定居加州，我長住台灣，教琴為業。2005年，我去加州探訪他，一起拉二重奏，彷彿一下子又回到了幾十年前的學生年代，快樂之極。

2002年，他錄製了三片題為《弦上之詩》的CD，由廣州音像出版社發行，中國圖書進出口廣州公司總經銷。內中有一首「阿里山之歌」，是我以張徹作曲的「高山青」一歌為主題改寫的小提琴獨奏曲。此曲林昭亮曾多次公開演出過，在台灣廣為人知，但在大陸則是首次錄音。這組CD的曲目有中有西，曲曲好聽耐聽，代表了何東大半生在小提琴演奏與作曲上的成就。希望它在大陸能得到更多人知道、欣賞、傳播。

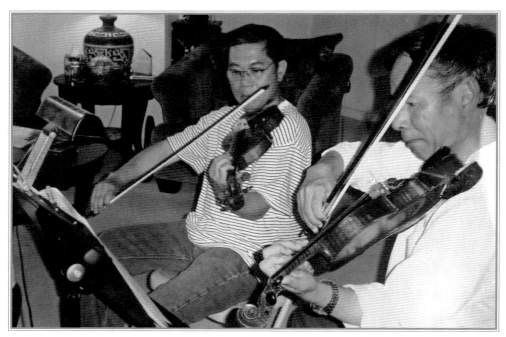

2005年，老友重聚，拉二重奏。

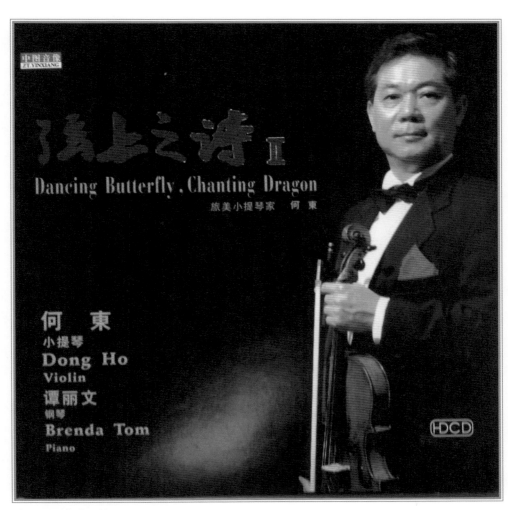

《弦上之詩》之 II 封面。

李自立

《我一生的貴人》之 15

　　1963年，我轉到廣州音專附中之前，李自立就從武漢音樂學院分配到廣州樂團工作。但真正近距離接觸，卻遲至1965年演出《東方紅》時，我們同在第一提琴聲部，吃、住、排練、演出、開會都在一起。

　　最難忘他手把手教我演奏《送行》一曲。這是他獲全國第一屆小提琴比賽中國作品獎的「成名曲」。有好幾處味道與方法獨特的滑音，他不厭其煩，反覆示範給我聽、看，為我糾正。有幾段換把與快速困難處，攻克之後，琴技明顯上了一層樓。中間的歌唱性慢板，我至今仍視之為練習音色與分句的上好材料，每練一次，對音色與分句的體會與掌控就多一分。

　　大約是1971年，我在某畫報上看到一幅油畫「重見光明」，畫面是解放軍醫療隊為一位鄉下失明老太太針灸，讓這位老人家重見光明，很受感動，便用廣東音樂音調作了一曲。李自立知道後，專程從廣州來到斗門跟我討論此曲。他加了一段前奏，又加了一些更能發揮小提琴技術的片段。回廣州後，他請洪必慈為此曲寫了鋼琴伴奏譜。在1972年的廣東省音樂創作會議上，這首我們共同署名的作品，受到音協主席周國謹先生高度評價，認為是廣東有史以來最優秀而又有廣東特色的音樂作品。

　　1973年，我決定離開大陸，私下跟李自立說：「這首作品，請把我的名字拿掉，你一個人署名就好。」他說：「這怎麼可以？你是原作者，名字一定要放，而且放在我的前面。」我無法跟他解釋太多，以免造成麻煩。直到我「非法探親」成功，他才明白我的苦心：作品生存，重於一切。

　　如不是李自立後來扛起所有責任，包括署名、修改、演奏、推廣，這首作品不會有後來的成功。前些年，偶有廣東同行見到我，說「李自立剽竊了你的作品」一類話。我總是跟他們解釋：「是我要求他這樣做的。他不是剽

竊，而是忍辱負重，養活了這個孩子。」

　　李自立後來創辦的「全國少兒小提琴教育學會」，帶給我不少學習、結緣、旅遊機會。他介紹我認識了徐多沁老師，讓我後來寫出「徐多沁小提琴集體課教學法」一書。他邀請我出席1995年7月在天津舉辦的第三屆全國少兒小提琴比賽、1999年1月在廣州舉辦的第四屆全國少兒小提琴比賽、2008年在無錫舉辦的首屆少兒中國作品小提琴比賽、2014年在東莞舉辦的第十一屆全國少兒小提琴邀請賽等，擔任評委或巡委，這讓我有機會結識不少各地同行。三年前，黃鐘教學法開始在大陸推廣，他極力支持，曾多次親自出席師訓班，為黃鐘的推廣擂鼓搖旗。

　　今年（2016）8月，在昆明舉辦的「李自立作品創作60週年回顧與展望音樂節」上，為表達對這位多年亦師亦友的尊敬與感謝，我贈他一副嵌名聯：

自成一派　　中華民族激情派
立足三家　　提琴教育作曲家

　　這副對聯，相信說出了不少同行的心聲，也得到在場眾多同行、家長、學生的熱烈共鳴。

這副贈送給李自立的嵌名聯，由雲南年僅
十歲的琴童張磊逸用顏體書法寫成。

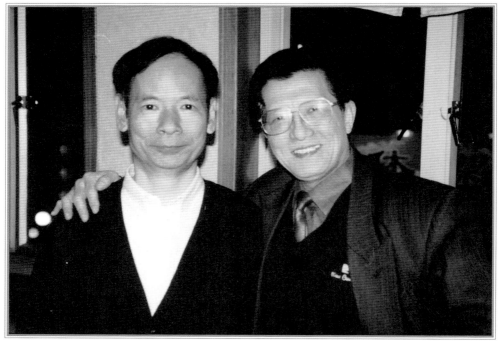

不記得是那一年拍的這張照片，那時我們多年輕！

陳立

《我一生的貴人》之 16

　　陳立是1966年，文化大革命前夕才從部隊調來我們學校當校長。那時，廣州音專與廣東舞蹈學校二校合併，變成廣東人民藝術學校。他的運氣真不好，一來就遇到文化大革命。剛開始，是他領導別人去揪鬥原來的校領導。很快，就變成他與另一位同期從部隊調來的黨委書記張新，被我們那幫紅小兵揪鬥，一夜之間，「打倒張新、火燒陳立」的大標語遍布全校。

　　運動初期，本來學校師生分成兩派，「東方紅」是造反派，「紅戰士」是保守派。隨著毛江得勢，劉鄧倒台，「紅戰士」竟分崩離析，名存而實亡。到1967年底，風向轉變，軍宣隊與工宣隊入駐學校，要大聯合、解放老幹部、成立革命委員會時，學校已是「東方紅」一派的天下。軍宣隊與工宣隊要整人，要找人支持，都只能以「東方紅」為對象。

　　當時，「東方紅」內部對「解放」張新，沒有什麼不同意見。可是對陳立，就有兩派意見。一派主張應該解放，另一派堅決反對。

　　已不記得什麼樣的原因，有一份陳立親筆寫的詳細自傳會到了我手上。詳細讀了這份自傳後，良知告訴我，他是個好人，沒有道理被整被打倒。於是，在他去「東方紅」代表大會作「檢討」以求得諒解之前，我去他家裡，建議他在哪些方面做重點檢討。在他「檢討」之後的「東方紅」內部核心會議上，我明確表態，主張「解放」陳立。由於我一向喜歡做事而沒有「官癮」，人緣頗佳。一番誠懇而有理的說詞得到絕大多數人支持，於是「解放陳立」就成了定局。本校也因此而成了廣東省高等學校中，最早實現大聯合、三結合、成立革命委員會的學校。軍宣隊與工宣隊的負責人覺得「東方紅」雖然是造反派，但做事通情達理，很給他們面子，後來就沒有太過份的整人行為。

　　大概出於投桃報李的人之常情吧，陳立校長重新掌權後，兩次對我私下關照：

　　第一次是推薦我與另一位同學去戰士歌舞團，參加交響音樂「智取威虎山」演出。演出完後，另一位專業能力不如我的同學被留下，我因為屬造反的「旗派」，他們不能留，要回學校另行分配。雖然不能留，但穿了幾天軍裝，過了一把京劇癮，練了兩個月小提琴，就十分值得。

　　第二次是全校大分配，我被分到斗門縣。私下猜想，這有可能是陳立暗中手下留情的結果。當時，專業能力比我強得多的何東，同班同學何月媛、劉礎瓊、林明點，私交甚篤、比我低兩級的凌廣流，與我同時進廣州樂團學員班、比我低三級的黎永生，都被分配到海南島。如果我也被分到海南島，遠離香港澳門，就肯定沒有「非法探親」的條件，我整個後半生歷史，就要重寫了。

　　（沒有陳立先生的照片，放兩張文革期間照片在此。）

與本校同學大串連到北京，後排左一是筆者。

1968年，與同班同學李根炎、林淑明、黎敏在汕頭軍分區宣傳隊實習兼調研。

斗門宣傳隊與
澳門香港時期
（1968-1974）

《我一生的貴人》
黃輔棠（阿鏜）著

林星雲

《我一生的貴人》之17

　　從1968年秋，到1974年春，整整五年半，我都在斗門宣傳隊工作。可用「力氣出盡，苦頭吃盡」八個字來概括這五年。最苦之事，不是天天挑著行李、樂器，走鄉過村為農民演出，而是指導員杜某人文藝外行，卻以整人為樂，三不五時就找個理由，把我們幾位幹活拼命，卻不肯事事順從他的創作演出主力，整得心情大壞。

　　能熬過那段日子，心理不變灰暗，健康沒有受損，跟同事友情大有關係。同事之中，給我最多支持與溫暖的是林星雲。

　　林星雲是佛山知青，初中畢業就下鄉到最偏遠的乾務公社。調到宣傳隊之後，唱、跳、演的才能逐步展現，尤其演反面與搞笑角色堪稱天才。平常無事，他喜歡跟同事開開玩笑，無惡意騙人取樂。但骨子裡，此人卻正直剛烈，嫉惡如仇。

　　一次，杜某人藉故大張旗鼓，揚言要把我「整低整臭」。我是個怕善欺惡型的人，自問沒做虧心事，鬼來也不驚。倒是星雲兄有點緊張，生怕我被傷被害，幾次悄悄提醒我，要防備杜某人發難。好在後來隔級上司文化局長黃寶礦先生知道此事後，直接找杜某人談話，叫他不要無事生非、小事化大，一場風雨才歸於平靜。

　　星雲兄的父母都在佛山地委工作，家也住在地委內。有一年休假，他帶我去拜見佛山地區文藝辦的歐湛彝老師。歐老師是佛山地區音樂權威，但人卻十分謙和、低調、愛才。後來，幾次地區與省的文藝創作會議，杜某人本來不想讓我參加，但歐老師用地區文藝辦名義點名要我去，杜某人擋不住只好放行。

　　我非法探親成功後，星雲兄曾冒著很大危險，輾轉託朋友傳訊給我，囑

一照泯恩仇。

當年多少事，盡在笑談中。右起林星雲、容燕雯、黃輔棠。

我千萬不要跟宣傳隊任何人聯絡，以免暴露行蹤，造成危險。他聽說杜某人向上打報告，要求公安局派人把我從香港抓回大陸批鬥。這份過命交情，讓我感念終生。

時移勢換，1988年，北京中央樂團為我開了一整場作品音樂會，等於給我發了一張自由出入的通行證。2004年7月，時任佛山地區話劇團團長，紅遍嶺南地區的電視大明星林星雲，開車載著我全家四口，回到闊別三十年的斗門，與梁麗娟、吳遠航、張高德、周德貴、周海燕、黃瓊愛等多位當年老同事暢聚。之後，星雲兄又把我們全家載到佛山，跟住在佛山的一群當年斗宣老同事邱永源、黃宗業、何美玉、盧全夫婦等相聚。在佛山，星雲兄還特別為我安排拜會了任波華先生。因著這次拜會，坡華兄一手安排我作曲的民樂合奏《笑傲江湖》，在「2005禪城新年音樂會」上，由胡炳旭先生指揮廣東民族樂團做了大陸首演。

2015年11月，是斗門宣傳隊五十週年慶。星雲兄和我，當年都被杜某人整得相當悽慘。事隔多年，苦已成甘，怨亦變恩。與杜某人合照一相，當年的恩恩怨怨，就此一筆勾銷。

崔軍培與林墉

《我一生的貴人》之18

　　1968年秋，地處珠江三角洲最邊緣的斗門縣，同時分配來三位藝術科班畢業生。林墉，是廣州美術學院本科高材生；崔軍培，是美術學院附中畢業生；我是音專附中畢業生。他們二位在文化館，我在宣傳隊，同屬當時的文化站，後來的文化局。大概因為背景相近，我們甚談得來。林墉無論藝術上還是處世待人，特別是應付外行的「管」與官都是超級高手，我們都尊他為老大。

　　不久後，林墉就被省文藝辦美術組借調到廣州，先是臨時，後是永久，從此不再屬於斗門。崔軍培在文化館，拍拍照片，報導一下縣裡的好人好事，日子過得尚算消遙。

　　大概是1972年吧，我遇到一件不知要如何對待的大事：早已跟我確定「一對」關係的女朋友XXX移情別戀，跟宣傳隊的軍代表梁某人好上了。全文化局的人都知道，就只有我一個人被瞞在鼓裡。這種事在今天根本不算事，但在那個年代，卻是為人所不齒的不道德之事。最後當我也知道之後，一時之間不知道該如何應對。

　　崔軍培對此事很關心，怕我一時想不開，會做出什麼不理智的事。於是，他硬把我拉到廣州去找林墉，請林墉為我指點迷津。

　　林墉聽崔軍培和我講完事情的來龍去脈後，明確給我指令：成全他們！絕對不可在任何場合，對任何人流露出不滿情緒。

　　林墉經歷過的事比我們多太多，他的智慧也比我們高太多。不管理解不理解，照他的話去做，一定不會錯。

　　回到斗門後，他們結婚時請宣傳隊的人吃喜糖，沒有人吃，只有我一個人又拿又當場吃。當晚他們在新家請吃糖水，也只有我一個人去。

　　從此，這位當時能讓我們任何一位隊員上或下，甚至生或死的軍代表，對我好得不得了，在各方面都照顧有加。不久之後，我開始萌生「非法探親」的念頭。軍代表對我好就一切方便，甚至萬一失敗，亦罪不至死。如果軍代表對我處處為難，我就寸步難行，很難成功。後來，「非法探親」能一次成功，跟軍代表對我事事開綠燈有很大關係。追起成功之遠源，崔軍培親自帶我向林墉問計，林墉給我高明絕頂的「成全」令，有最直接關係。

　　幾十年一閃而過。前幾年，我與廣東省文聯前黨組書記蔡時英學長和四姐夫潘家傑一起去拜訪早已是全國知名的大畫家林墉。談起斗門的風景，談起斗門文化館當年用稻草紮了個劉少奇像，館長XX指著稻草人義憤填膺，大罵粗話等事，他都記得很清楚。但談起他當年對我發出「最高指示」，救了我一命這段往事，卻不大記得了。倒是不久前在三藩市跟崔軍培一起飲廣東茶，他興緻勃勃地展示近年的攝影作品和準備為他父親出版的畫稿。我問他是否還記得當年他帶我去拜見林墉，向他問計之事。他連說：「記得！記得！一世都記得！」

斗門時代（1968-1974）的崔軍培。

2013年夏，與蔡時英學長拜會林墉，暢聊往事。

馮少媚

《我一生的貴人》之 19

　　馮少媚是石灣知青，人不算漂亮，業務一般，但心地非常善良而有正義感。我本來想撮合她與邱永源成對，但不知何故，沒有成功，最後莫名奇妙，反而是我與她產生了超過一般同事的感情。

　　她把我的照片拿給她媽媽看。她媽媽一看，就對她說：「你不能跟這個人好。如果不聽話，我就不認你這個女兒。」我知道後對少媚說：「不能因為我影響你們的母女關係。情人可以換，母親不能換。從現在起，我們以兄妹相待吧。」

　　後來，少媚隱約知道我想「非法探親」，便把她在香港經商的親叔叔電話告訴我，說：「你有什麼事需要幫忙，可以找我叔叔。他人很好。我會先告訴他。」成功抵達香港後，我果真找到她叔叔並與他一家人成了來往多年的好朋友。

　　在異鄉安定後，我有時會想起少媚的善良與純真。一天，讀到香港作家舒巷城的詩《黃昏星》：

　　　　我不願學那遠行的雲
　　　　飄忽無定離開你
　　　　我不願學那西沉的夕陽
　　　　悄悄的帶走黃昏
　　　　留下寂寞和寂寞的路和你

　　　　但願我能把我的光
　　　　——縱然它是那樣微薄啊

在你的身上
披在暮色中你的行程上
直到你相逢一個多情的同路人
或者遇上一個晚間的月亮

我的心忽然像觸電一樣，腦中靈光一閃：這不是當年少媚的心、情、行嗎？多好的歌詞！為了譜曲方便，我把原詩稍作改動，變成這樣一首歌詞：

我不願學那浮雲，離開你飄忽無定。
我不願學那夕陽，悄悄地帶走光明。
啊！黃昏的星，我願做一顆黃昏的星。
把我微薄的光亮，披在你身上，披在暮色中你的行程上。
直到您遇上多情的伴侶，或晚間的月亮。

1988年1月14日，在北京音樂廳，由中央樂團主辦，嚴良堃指揮的「阿鎧作品音樂會」上，郭淑珍教授的高足楊小萍女士，首唱了這曲《黃昏星》。郭老師在指導楊小萍練唱時，說了一句話：「這首歌，外表清淡，內藏深情，美得讓人想流淚。」

時光飛逝。一轉眼，我和少媚都已各自婚嫁，為人父母。再一轉眼，連各自的孩子都長大了。前幾年，我帶妻女重遊斗門，拜會老友。少媚送我女兒一件陶瓷精品「牧童騎牛讀書」。少媚的兒子結婚時，我託人送了一個紅包，表示永遠的祝福。既淡亦濃的友情，讓人世間美麗得像天堂。

世事無常。2009年春夏之交，少媚的先生打電話告訴我，少媚不幸因肺癌辭世。臨遠行前，她囑託丈夫要告知我。

夜深人靜時，我在心中輕輕默唱了無數遍《黃昏星》。當年，少媚低唱《黃昏星》送我遠行。現在，無限懷念、追思，要讓遠在天堂的少媚感受得到，只能輕唱《黃昏星》。

《黃昏星》張倩演唱版：http：//www.youtube.com/watch？v=Q5E1UW6y8fM

《黃昏星》楊小萍演唱版：http：//www.youtube.com/watch？v=6autMfw_akU

2004年，與斗門宣傳隊老同事分別三十年後，在佛山重聚。前排右一是馮少媚。

簡英瑜與江潤群

《我一生的貴人》之 20

　　斗門五年，我從一個真誠、單純的共產主義信徒，變成一個反叛者，究竟是怎麼一回事？

　　從大處上說，一是我在農村三同時（與農民同吃、同住、同勞動），發現共產黨的理論與它的實踐不止脫節，而且相反。二是對毛江整周恩來的惡行，越來越看不下去。三是張鐵生考試交白卷反而上了大學，大紅大紫，我們這類實實在在做學問做事的人，還有什麼希望？

　　從小處上說，我為斗門宣傳隊出盡力氣，一個人從零開始教、帶出一個樂隊（樂器有手風琴、小提琴、大提琴、小號、笛子、洋琴、琵琶、柳琴、二胡等），包下歌、樂、舞、劇的幾乎全部音樂創作，單位憑著隊員一專多能和創作量多質優等政績，被評為全省文宣隊標兵，可是我這個出死力的人卻常常挨整；地區宣傳隊、省軍區宣傳隊、廣州軍區戰士歌舞團先後來調人，縣裡就是死死不放；這對我公平嗎？我還有前途嗎？

　　如此一問，「走」的念頭，就越來越強烈。加上長兄從美國傳來訊息，希望我去美國協助他經商，於是想法就變成行動。行動成功最關鍵的兩個人，是簡英瑜與江潤群。

　　簡英瑜是佛山商業學校畢業生，分配到白蕉茶樓做會計。他酷愛小提琴，不時找我上小提琴課。那個年代不興收學費，他就常拿些茶樓的點心給我們吃。白蕉與斗門縣城井岸只有一江之隔，有時從廣州或佛山坐船回斗門，在白蕉上岸，我會先找他弄點好吃東西，吃完再回井岸。慢慢地，我們成了無話不談的好朋友。

　　江潤群是簡英瑜的朋友，本來在廣州教書，因為妻子要下鄉，他就辭掉教職，陪妻子插隊在白蕉某生產隊。江老師是音樂發燒友，手風琴拉得相當

好，我們很自然也變成了投緣、投契的好朋友。開始時只是聊聊音樂、吃吃喝喝，後來熟了就無話不談。

當他們知道我想「走」，就主動為我留意找機會。江老師人緣非常好，所在生產隊幾位主要幹部都是他的鐵哥好友。一次，某位幹部的兩位姪子奉令出海割草，船與邊防出海證問題都解決了。唯一的條件，是我必須保證把他的兩位姪子從澳門帶到香港。我估計這是我做得到的，於是便擊掌「成盟」。剛好上天幫忙，有一個天衣無縫的機會，讓我單獨去白騰湖辦事。於是，我們在白騰湖海岸邊會合，上了小船，順風順水，到了澳門。

我順利抵達香港後，英瑜兄與我熟悉的一群斗門知青朋友陳大湛、蔡國豪、麥廣等也或游水、或坐船，先後順利抵港。我到美國後，幫簡英瑜、陳大湛等幾位患難、生死之交，先後辦手續移民到了美國。英瑜兄後來到南部自己經營麵廠，雖然辛苦，但全家衣食無憂。我後來出版音樂作品，他兩次在經濟上給予贊助。他兩個兒子，認了我做「契爺」，其中一個遺傳了爸爸的音樂基因，小提琴拉得很不錯。江潤群兄有家有小孩，不願冒風險非法探親，後來一直在廣州生活。有一年我回廣州找到他，相談甚歡。英瑜兄至今還常有聯絡，潤群兄則很久沒有消息了。

1974年夏，四位非法探親客平安到達香港後，一起「溫習」游泳。
左起陳大湛、蔡國豪、簡英瑜、黃輔棠。

這張與江潤群兄的合照，拍於1986年。但願人長久，健康又平安。

岳母

《我一生的貴人》之 21

　　岳母姓楊名鳳菊，中山縣牛起灣人。青少年時代在家鄉吃盡各種苦頭，後來到澳門，嫁給我後來的岳父馬文甫先生。岳父在何賢先生手下負責逸園跑狗場治安，澳門黑白兩道人物都要賣他三分面子。也因為這個關係，才有後來的姻緣。

　　話說我與兩位農家子弟在氹仔上岸後，被專門收留偷渡客賺錢的人帶到露環藏起來。告知他我二舅父在香港的地址電話後，本來期待三、五天便會見到舅父，但等來等去十多天還無消息。後來才知道，因為我不知人世險惡，告訴他我有個哥哥在美國做生意，他以為捉到一隻大肥羊，開價天文數字，要拿到錢才肯放人。我舅舅有位老朋友李敦，與我後來的岳父是好朋友。後來由他出面談，說是自己人，才以「行情價」接到人。因要等安排再次偷渡到香港，馬先生安排我們暫住「細媽」家等候。

　　如是，我們就在「馬太」家住了約十天。她在跑狗場有一攤小生意，專賣春捲、滷雞翼一類小食。每到跑狗日就大忙，單是包與炸春捲，就要好幾個人忙一整天。我們三人，當然全力幫忙。聊天之中，她發現一段小插曲：我舅舅在付收留費時，本來只想付我一個人的，不管那兩位農家子弟。但我說，這筆錢寧可日後由我來還，也一定要把他們帶到香港，這是我對他們家人的承諾。可能是這件小事，讓她覺得我人「靠得住」，便什麼話都跟我聊。

　　十個月後，我在香港辦好移民美國手續，便與二舅母一起專程從香港到澳門答謝馬家。沒料到，「馬太」竟然向二舅母提出，想把她的小女兒許配給我，問我二舅母意思如何。舅母私下問我，我當時根本沒有心理準備，也沒有時間思考，完全出於報恩心理：自己做得到的事就無法拒絕，便答應下來。

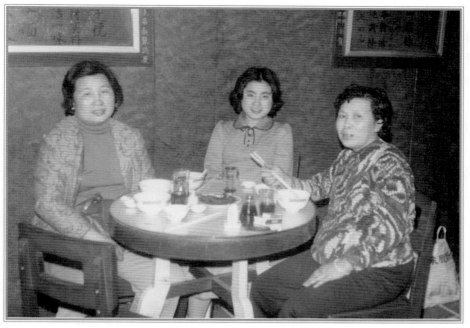

1976年，岳母帶著女兒到香港看我二舅母。舅母請她們吃自家雲吞麵。

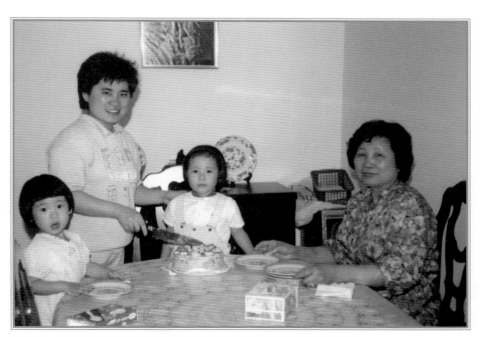

1988年，在紐約為寶莉慶祝5歲生日。二寶至今記得外婆煮的東西最好吃。

在美國一等四年，「小duty」（在Kent State念書時，趙克露等同學都用這個半中半英詞來稱呼我這位未成年的未婚妻）終於長大到可以由父母簽名結婚（未滿18歲）。1978年3月，先在香港，後在澳門舉行婚禮。所有事情，全是由二舅母和岳母操辦。

三十多年後回過頭看，岳母當年這場豪賭，居然賭贏了：雖然中間不無摩擦與風浪，但我與妻子相處有如倒吃甘蔗，先淡後甜；寶莉、寶蘭兩個外孫，最喜歡吃婆婆煮的東西，也對婆婆十分關心孝順；大姨一家和小舅子先後移民到美國，擺脫了澳門複雜的家庭與社會環境；我這個女婿對她亦孝順，沒有讓她丟過面子，妻子任何時候要回去照顧母親也從未下過禁令。

唯有一點大概出乎她所料：這個女婿居然是個音樂家，連她家鄉中山的幾位知名音樂家鄭勝、陳遠、熬凱通等，都「比佢幾分薄面」（粵語「給他一點面子」）。好在她當時根本不知道我是學音樂的。如果知道，很有可能，她就不會把女兒嫁給我，世界上就少了一個天方夜譚式的真實故事。

二舅母

《我一生的貴人》之 22

　　二舅母姓方名潔貞，潮州人。她嫁給我二舅父時，並不知道二舅父已在鄉下有妻有子。知道以後，先後把大娘所生的二子二女都接到香港，由她一手撫養教育成人。

　　二舅母跟我們一家特別深厚的淵源，可追溯到四〇年代末，我父親在她手下工作的年代。好老闆遇到好伙計，他們相處融洽、如魚遇水。後來大哥帶二哥離港返穗，她曾多次勸父親留下但不果。三年經濟困難時期（1959-1962），她不時寄些麵粉、豬油一類食品到廣州，讓我們日子好過些。大哥二度到香港後，每次生意上有困難，都是她出手幫忙解決。我從澳門到香港，從香港到紐約，大哥更是委託她照顧一切。

　　抵達香港後，她先讓我們三人白天在上海街的「劉揚記雲吞麵店」工廠學「執麵」，晚上就睡在麵店樓上我表妹家的客廳。一段時間後，兩位農家弟子找到他們的親戚後離去，舅母就叫我搬到亞皆老街他們家住。白天我跟工廠的肥仔金哥師傅學「竹升打麵」，晚上去易通英文補習學校惡補英文。

　　這段時間，二舅父移民去了溫哥華，家裡只有二舅母、新姨（與二舅母情同姐妹的佣人）和我三人。沒事時，二舅母常泡一壺普洱茶，邊喝茶邊跟我聊她一生的酸甜苦辣和種種奇遇、怪事。其中最神奇又不可解的一件事是：「二十幾年前，我們正在很艱難地經營土瓜灣酒樓。一晚睡夢中，從未見過面的家公忽然向我報夢：『阿祝（二舅母的小名），你太笨了，阿揚（二舅父名劉志揚）在外面藏了女人，你都不知道，只知道埋頭做生意。快點去某某街找他，把他叫回來吧。』我一下驚醒，發現你舅父真的不在身邊，便即刻起來，叫了輛的士，去到家公告知的地方，真的找到你舅父……。」此事舅母不可能編造，也沒有必要編造。莫非世界上真的有鬼有神？

二舅母自己生了四個兒子，其時全在溫哥華。我的另一經常性工作是代她執筆給兒子寫信。寫得最多的是給小兒子漢棟的信。這個小表弟，人絕頂聰明，四兄弟就只有他考上拔萃男校。二舅母對他寄最多希望，每封信都是叮囑他要如何如何，不可如何如何。

從聊天與代她寫信中，我越來越覺得，二舅母是個罕有奇人。她不識字，卻能把二舅父麵店、酒樓的帳目掌管得滴水不漏。她身為女人，卻讓手下一群男「伙計」（粵語工人或職員之意）都乖乖地聽從指揮，心甘情願為她賣命。如不是她的大度與智慧及惜才愛才，以二舅父為人的「孤寒」與臭脾氣，親戚與伙計恐怕早就親變疏，近變遠。莫非世界上真有生而知之的天才？

我親眼看著或經歷了二舅母一手操辦三場婚禮：表哥漢業、漢建和我。那種圓融、精細、面面俱到、事事為對方著想、巧妙解決難題，讓我無形之中學到不少。

二舅母的晚年在溫哥華度過，兒孫成群，無事打打麻將，家事國事一概不問，著實享了幾年清福。一轉眼，她已辭世10年。願她在天國仍常常有伴打麻將。

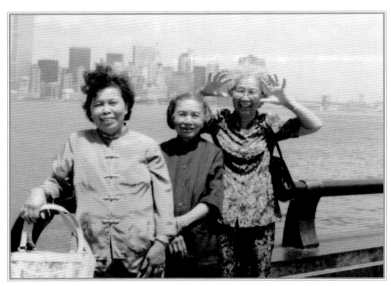

1988年，允女表姐從新加坡來紐約看我母親，二舅母專程從溫哥華來相會，我帶三位老人家遊紐約。

1974年，我剛到香港時，幸有二舅母照顧一切。

妻子

《我一生的貴人》之 23

「我妻奉母命嫁給我時，年方十六歲，只知我其貌不揚，其聲如鵝，不知我德才好壞，也不知我從小愛玩票作曲。可是，當她明白了丈夫的長短之處和心願後，卻全心一力支持我放棄已有的安定環境，陪著我到遙遠而陌生的地方去追求理想。如此賢妻，當然值得以「木瓜」和「金縷衣」相贈。」

1985年，在台北出版的歌集「問世間，情是何物」《歌後記》中，我寫下這段話。

妻子馬玉華的成長背景、經歷愛好跟我大不相同，年紀相差了足足十四歲，照常理，不可能成為夫妻。是她媽媽和我舅媽聯手，成就了這段姻緣。我們都認命，所以各種難關與危機都安然度過，到了晚年已比較像一對戀人。

1976年，我一邊在 K. S. U. 苦讀碩士，一邊苦等未婚妻長大。一天，偶然讀到金庸武俠小說「神鵰俠侶」，其中一段故事是楊過苦等小龍女十六年，最終得以團聚。對比之下，我只需要等三年，這算得了什麼？如此一想，心意就堅定下來，等待的苦味就變得苦甘各半。

1978年3月，我回到香港與玉華正式結婚。半年後，她來到紐約。大約兩週後，她突然哭著對我說，她非常痛苦，因為她並不愛我，但又不能違抗母命。我呆了一下，就對她說：「這樣吧，我給你半年時間。這半年內，我只把你當朋友，不把你當妻子，你要走我隨時讓你走。但半年之後如果不走，這一輩子就不能再走。」結果半年後，我們成了身、心、靈都互屬的真正夫妻。

1981年，我們在紐約布碌崙區買了一間小小外賣快餐店，取名 Rice King，嘗試自己創業。玉華為支持我，辭去銀行的工作，學當大廚。那幾個

月是我們一輩子最辛苦的日子，每天早出晚歸，工作又苦又累，生意入不敷出，治安環境很差。從買餐館到賣餐館才四個月時間，就把數年積蓄加上部份借債全部賠光。玉華沒有埋怨過我半句。

1983年，馬水龍先生邀請我到剛成立第二年的台灣國立藝術學院任教。去，還是不去？與玉華商量討論，我們一致認為，Rice King 的失敗，證明兩人都不適合做老闆。這麼好的機會，應該把握。於是，我先行，她後到，我們在台灣開始了一個全新的生活與事業旅程。

1993年，我開始創編與推廣黃鐘小提琴教學法。玉華和兩個正在念小學的女兒寶莉、寶蘭，是我的第一批「白老鼠」學生。黃鐘後來的學生考級、教材與樂器銷售等雜務，全部由「師母」一手包辦。如果說我是黃鐘教學法之父，那玉華就是當之無愧的黃鐘教學法之母。

玉華從1992年開始成了基督徒。這對兩個孩子的人格成長，有很大正面作用。我早期的教育方式偏嚴厲而少疼愛，導致長女寶莉性格反叛，幸得有媽媽經常用眼淚與大愛，彌補我的缺失，才有後來寶莉的正面轉變。

1998年，玉華拜曾乙彥先生為師，學習砭療法。我的肩痛、腳痛、脖子痛等奇難雜症，全都不是靠醫生，而是靠玉華用砭療法治好。誰也想不到，她居然成了我晚年的保健醫生。

玉華與我的母親、兄、姐、嫂、姪、甥、老師、同學等，全都相處得非常好。這讓我既有安全感，又有良好人際關係。

自問何德何能？有妻如此，只能解釋為上天照顧傻人，傻人自有傻福。

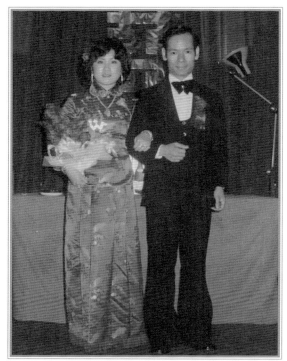

1978年新婚照。

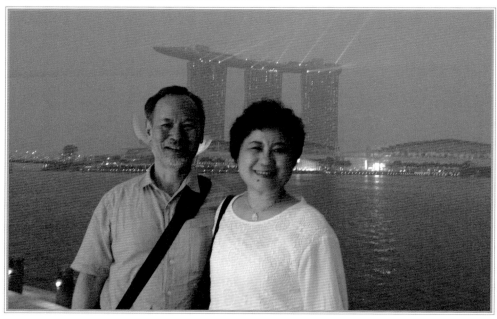

2015年，夜遊新加坡。

Kent與
第一次紐約時期
（1974-1983）

《我一生的貴人》
黃輔棠（阿鏜）著

馬思宏

《我一生的貴人》之 24

　　1975年初抵達紐約後，我在唐人街一家麵廠打工。每天天未亮就起床開工，搬麵粉、麵糰、包裝春捲皮、雲吞皮等約十小時，體力耗光之後，晚上仍堅持去上英文課。半年多天天如是。如不是遇到馬思宏先生，這種日子可能要一直過下去。

　　認識馬先生，是陳宇爽兄介紹的。他帶我去聽馬先生每季一次的室內樂音樂會。在音樂會後的茶會上聊起來，馬先生知道我在大陸專業學小提琴，便叫我第二天去上城區他家拉琴給他聽。我趕忙把荒廢已久的小提琴找出來，拼命練習一番後，去到馬先生家。聽完我拉琴後，馬先生問我：「想不想讀書？」我一秒鐘也沒有猶豫就回答：「想！非常想！」

　　之後，馬先生便開始一系列工作，幫助我進入他任教的Kent State University 讀書。其中最大難關，是取得我大哥同意。大哥本來希望我協助他經商，現在我卻去讀音樂，豈不是放鳥歸林？為了說服長兄放人，馬先生請他多年好友兼贊助人林壽榮先生出面，請我大哥吃飯。林先生說：「令弟有音樂才能，放棄很可惜。如果音樂將來不能賺飯吃，就當去學兩年英文，說不定將來對幫助你經商也有作用。」林先生一席話，讓大哥不但當場答應放人，還給了我一筆錢，夠一年的生活費用。

　　剛抵達 Kent 時，吃、住都在馬先生家裡。直到後來找到適合的研究生宿舍，才搬出去與陳建台、陳立元等師兄弟同住。

　　約三個月後，我恢復了小提琴功力，也開始能聽、講簡單英文。因為馬先生大力推薦，學校給了我半份獎學金，學費全免，工作只是每天在小樂團排練一小時。那對我是雙重學習與享受。

　　在學期間，我一共開了三場獨奏會。曲目包括巴赫夏空舞曲、布魯赫G

小調協奏曲、孟德爾頌E小調協奏曲、巴托克第1號狂想曲等。以我各方面都很弱的根基，能把這些大曲子「吃」下來，完全靠馬先生與馬太太全然付出，不惜代價的教學。準備音樂會時，常常是他們兩人一起上課，馬先生管小提琴，馬太太管鋼琴，一堂課常上兩、三個小時，分文學費不收，中間還有點心吃。伴奏都是馬太太的鋼琴學生，不用我自己找，也不必付伴奏費。那真是在天堂的日子！

在大陸時，我完全不知道室內樂為何物。修了馬先生的室內樂課，加上後來聽了無數場馬先生在紐約的室內樂音樂會，慢慢地我也變成室內樂迷。後來到台灣教書，學生都喜歡上我的室內樂課，覺得既好玩又學得到東西，追起源來，那都是馬先生的功勞。

回到紐約後，我邊協助長兄經商，邊擔任馬先生的助教。馬先生在紐約的一群華裔學生，平常都是我負責教。那段時間，因為教學需要，我編了不少音樂與技術兼顧的教材。這為日後「黃輔棠小提琴入門教本」與「黃鐘教材」的編寫，打下紮實根基。

馬先生給了我一生最快樂的時光。拿到碩士學位，更是我一生職業、事業的轉捩點。如果沒有馬先生，就不會有我後來在音樂創作、小提琴教學、各種教材編寫的任何成績。師恩深似海！師恩重如山！

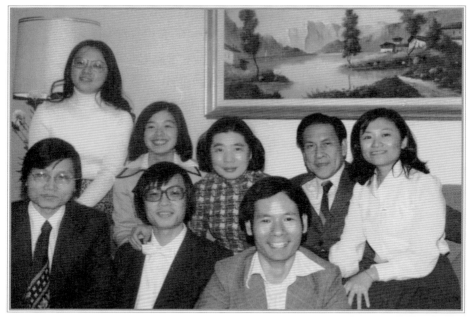

1976年，在Kent State University。前排左起：陳立元、陳建台、黃輔棠。
後排左起：陳宇彬、林秀芬、董光光、馬思宏、簡若芬。

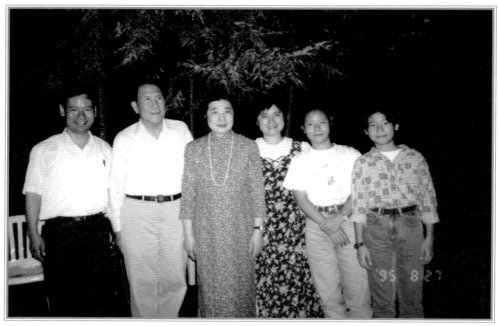

1995年，全家一起去看望已退休的恩師馬思宏先生與董光光師母。

趙克露
《我一生的貴人》之 25

　　1975年底，我跟著馬思宏先生和馬太太，開了約十小時車，到了Kent State University 後，先是住在馬先生家，不久後，打聽到有一棟研究生宿舍樓，各方面都適合又方便，就申請住進去。

　　這棟樓，住了同門師兄弟陳建台、陳立元，還有來自台大、師大的吳慕燕、葉肖嵐、來自政大的趙克露等。慢慢地，我們熟起來成了好朋友，就常在一起吃飯、聊天、郊遊。

　　在 K. S. U. 初期，我的身分是無學位特殊學生（None degree special student）。那個年代、那個背景，我拿不出任何東西可以證明我的學歷。好在美國學校非常人道：拿不出證明，就讓你考試。音樂方面的所有考試，我都輕而易舉過關且成績優秀。唯有英文，卻完全無法打混。學校規定，我必須考過「託福」（TOEFL，即 Test of English as a Foreign Language），分數達到規定標準，才能成為有學位的正式研究生。

　　按照我的英文實力，這個試，給我三年時間準備，也不可能考得過。一位來自台大念化學的同學看見我整天在讀英文，她考了我一下，居然連 TIMES 雜誌的文章也讀不懂，便善意地勸我別浪費力氣並斷言我絕無可能考得過 TOEFL。

　　天無絕人之路，此時救星出現：念大眾傳播系的趙克露小姐，心臟不大好，曾出現過幾次突發狀況。我們幾位同住一棟樓的同學，都會幫忙照顧，彼此相處得有如家人。當她知道我要準備考 TOEFL 後，主動幫我補習，同時提供了救命秘方——TOEFL 的歷屆考題。原來，她在台灣念書時，就是英文超強的高材生，很多年前就靠幫人補習英文，準備考 TOEFL 而賺取學費與生活費。

趙克露非常會教學生。別人跟我講了半天都不明白的難題，她常常一兩句話就讓我一清二楚。尤其是文法，她用最簡單的話把關鍵性規律告訴我，為我節省了大量時間。在背生字、學文法、大量讀書的同時，我開始了一件超巨大工程：背歷屆考題與答案。那段時間，吃飯、走路、睡覺，都在拼了命背。我的房東 Miss. Handway 看見我如此用功準備考試，曾半開玩笑跟我說：「他們一定會讓你過。如不讓你過，我去放一把火，把他們的辦公室燒掉。」

結果，正式考試時，運氣奇佳，居然在最考實力的「閱讀理解」部份，出現了一道舊題目。我只用幾秒鐘，就把這道題的正確答案圈選出來，這一題就確定能拿到滿分。然後，把節省下來的時間，用在其他兩道新題目上，等於以時間換取理解力。就這樣，居然一次就把 TOEFL 給考過了，成了正式研究生。

趙克露幫我這個忙，幫得真大。如果沒有她幫忙，絕無可能一次考過，就算考十次也不一定能過。而考不過TOEFL，我就算念一輩子書也拿不到學位。沒有學位，就沒有資格在大學教書，也就不會有後來去台灣工作的機會。

趙克露後來成了陳建台夫人，畢業後在華盛頓美國之音電台工作，從實習生做起，後來做到中文部主任、遠東部主任、副總台長、代理總台長。

好久沒有跟她一家聯絡了。想念、感激他們！

在網路上找到趙克露在美國之音工作時的照片。

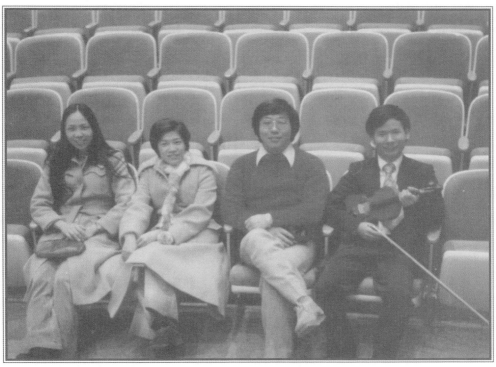

1976年，我在Kent的第一場音樂會後。左起趙克露、葉肖嵐、吳慕燕和本人。

Miss. Handway

《我一生的貴人》之 26

認識 Miss. Handway，是 Mr. Sipe 介紹的。

Mr. Sipe 是 Kent State University 音樂學校（School of Music）的樂隊指揮與小提琴教授。我在他的指揮棒下，拉了不少以前沒有拉過的樂隊作品。他對我十分關照，在一次演出中，安排我跟樂隊拉了一首 Corelli 變奏曲的獨奏。為了幫我節省房租開支與更有利於學英文，他一直留意，希望幫我找一位適合的「房東」。

在研究生宿舍住了兩個學期後，機會來了。Mr. Sipe 夫婦所在的教會有一位教友 Miss. Handway，是一位已退休多年的英國文學教授。她一生未婚，曾收留過多位外國學生住在她家，從未收過這些學生一毛錢房租。唯一的問題是 Miss. Handway 收留了一群貓與狗，家中有一股一般人受不了的貓騷味。她家的地庫沒有人住，如果我願意，她可以免費讓我住。

與 Miss. Handway 見過面後，我們覺得彼此投緣。看了她家的地庫，相當乾淨，通風與自然採光亦佳。幾天後我便搬家，住進了 Miss. Handway 的地庫。

Miss. Handway 請了一位工讀學生，每天來幫忙清理有三十多隻貓的「貓房」。我問：「需不需要我幫忙做這件事？」Miss. Handway 說：「你專心念書、練琴吧，這件事用不著你幫忙。」如是，在 Kent 的後面一年半時間，我沒有花過一分錢房租，連電費水費也全免。

週日只要沒事，我會陪 Miss. Handway 去教會做禮拜。那是我生平第一次比較深入地接觸基督教與基督徒。雖然我至今仍只是「慕道友」，但對基督徒的善良、真誠、樂於幫助人、傳播大愛而不是傳播仇恨，對他人的包容與原諒等卻深深認同、讚賞、深受感動。我的宗教情懷，就是這段時間受 Miss. Handway 影響而慢慢培養出來的。

Miss. Handway 與她的愛狗。

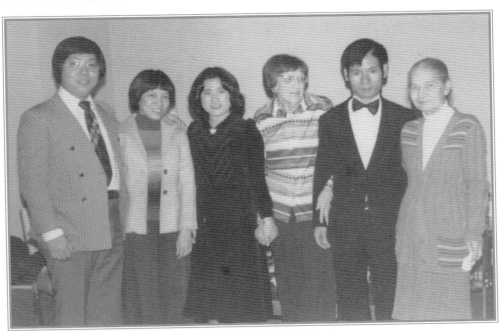

我在 Kent 的第三場獨奏會。右起：Mrs. Erhbar、本人、Miss. Handway、
馬玉華、葉肖嵐、吳慕燕。

偶而，Miss. Handway 會讓我跟她一起去超級市場買點日用品。她已七十多歲，但還自己開車，我只是幫她搬一點重東西。

平日無事，我常上一樓與 Miss. Handway 閒聊。她跟我聊曾住過她家的外國學生、聊日常英語的用法、聊她三隻狗各自的性格特點、聊她的男朋友 Paul、聊她在教會的種種事情。可惜我的英文程度不夠，無法跟她聊英國文學。相信這一定是她最有興趣，又最能聊的話題。一年半時間，無數次這種無目的、無拘束、無邊際閒聊，讓我英文聽與講的能力快速進步。後來能一次考過「託福」，除了趙克露幫忙外，Miss. Handway 也有很大功勞。如不是天天跟她聊天，我的英文聽力不可能考得過這個試。

Miss. Handway 有一群老朋友，有時會聚在一起吃飯、聽音樂會。其中有一位 Mrs. Erhbar，後來也變成我來往多年的好朋友。Miss. Handway 辭世時，我人在台灣，無法送她一程。有一幅她指定留給我的照片，是由 Mrs. Erhbar 從 Ohio 郵寄到台灣給我的。

Miss. Handway 很早就預立遺囑，她的房子在身後捐給教會。這種以世界為家，以世人為家人，甚至愛及貓與狗的胸襟、情懷，正是中國傳統文化所缺少、一般中國人所缺少的最可貴東西。

Albert Markov（馬科夫）

《我一生的貴人》之 27

　　我會去找 Albert Markov 先生，是黃國聲介紹的

　　黃國聲是 Oscar Shumsky 的學生，在香港時我聽過他的獨奏會，琴拉得超級棒。在紐約時，我們常有來往。他一聽我拉琴，就說：「你的 Vibrato 太大，發音鬆散。」他很想幫我改進，但卻不知從何處入手。進 K. S. U. 讀書後，我各方面都大有進步，可是拉琴會累，聲音也遠夠不上一流，自己很清楚，方法上尚有不少盲點與改進空間。

　　一次假期回紐約，黃國聲告訴我：「最近從俄國來了一位小提琴家，聽說拉琴教琴都一流。他剛剛移民到紐約，學費也不貴，你要不要找他上上課？說不定他能幫助你解決問題。」於是我就找到 Markov 先生，試上了一堂課，確定他是對的，我需要的老師，便正式拜在他門下跟他上課。

　　我要求馬科夫先生把我當作從零開始的學生，把入門基本功全部從零開始學了一遍。他用凱薩（Kayser）練習曲第1課前面四小節為教材，教我如何拉上半弓，每一弓都只拉一個音，先全下，然後全上。下弓時，手臂先開後進。上弓時，先退後合。越大聲，手要越放鬆；用手臂的自然重量而不是加人為壓力。單是這四小節，就連續上了好幾堂課才過關。然後用第3課練習「長短短」混合弓法。這時，「開合進退」要做對就大不容易。加上對聲音的極度挑剔，不容許有任何聲音瑕疵，這看似簡單之極的音符，一下子就變得相當困難。最後，用22課放慢很多倍（16分音符變成2分音符）練抬落指方法，要求每一下抬指都用指根關節發力，抬到盡，每一下落指都一落就鬆。這個方法，把我過去手指落指用力，抬指不用力的習慣徹底顛覆，也讓我的手指從此開始能又快又不累。

　　學了一段時間基本功，包括如何演奏擊弓、如何換把等之後，我把正在

練習，想在第二場獨奏會上拉的巴赫夏空舞曲拉給馬科夫先生聽。他從頭到尾聽完一遍後，不跟我說任何我演奏的優缺點，而是跟我分析此曲的結構。從指出夏空舞曲是以DCBA四個音不斷反覆變奏而成，講到每一小段、每一大段以至整曲的結構。當時的感覺，就像一個被困在地底石室，無路可出的人，突然發現了一條秘道，可以離開密封的石室，重見生天。我後來寫的《論巴赫夏空舞曲的結構》一文，被同行廣為轉傳，有一大半功勞，要屬於馬科夫先生。

馬科先生有幾個本事，影響我一生。一是一眼就能看出學生的問題所在並用最有效的方法去解決學生的問題。二是不管學生拉任何曲目，他都能背譜做極其漂亮的示範。三是學生拉樂曲時，不輕易打斷，等學生拉完全曲，才指出整體上有哪些要改進的問題。四是不用看錶，下課時間總是一分鐘不差。

一個暑假，跟馬科夫先生上了十二堂課。這十二堂課，讓我脫胎換骨，變成另外一個人。後來，我在台灣用馬科夫先生的方法，一下子就教出了多位在台灣各種小提琴比賽冠軍獲得者，包括江靖波、李曙、蘇鈴雅、林琪琪等。再後來，在黃鐘教材中，我也把馬科夫先生的方法貫穿其中，讓各種程度的師生都能從中得到大益。

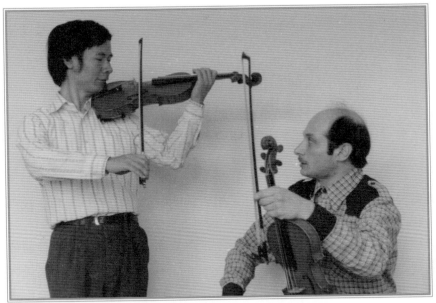

1977年，馬科夫先生剛到紐約，我就拜在他門下，從零開始惡補基本功。

2013年，在紐約探訪已八十多歲的恩師馬科夫先生。

簡若芬

《我一生的貴人》之 28

　　認識簡若芬，是在 Kent State, Ohio。她跟我的師母董光光學鋼琴，我們常有機會一起吃飯、聚會、聊天。

　　人與人之間，真有「緣份」這回事。我與簡若芬一家都有緣。先說與他的弟弟簡名彥。名彥兄是世界頂級大名師 Galamian 的學生，足足跟了格氏六年，但居然在小提琴上有些東西自認為沒有弄通。於是，我向他推薦 Albert Markov 先生。他去旁聽了我一堂課，當即決定拜在馬科夫先生門下，成了我的同門師兄弟。

　　1982年初，簡若芬把我推薦給台灣東吳大學音樂系主任黃鳳儀。本來已講好要請我去專任，但等到六月還未有確實消息。簡若芬建議我去一趟台灣，一來了解一下是究竟怎麼一回事，二來當作旅遊與交友。於是，我來到台灣，跟著簡若芬的媽媽到處「拜碼頭」。簡媽媽帶我去見了鄧昌國、黃鳳儀、廖年賦、陳敦初、馬水龍等台灣音樂界的龍頭級人物。簡若芬的姐姐簡慈芬帶我去遊了杉林溪和南投市。東吳大學那邊，原來是黃鳳儀當年要退休，一朝天子一朝臣，新接任者有他自己另外一套用人想法，原先的承諾自然也就不了了之。雖然此行沒有正式結果，但卻為第二年我全家移居台灣種下善根。

　　1983年初，我正式接到馬水龍先生邀請，聘任我到剛成立第二年的國立藝術學院任教。到台灣後，一次與賴德和教授聊天，他告訴我一個秘密：馬水龍主任最後決定用我，是因為簡若芬一句話。馬主任問這位小學妹：「黃某人其人如何？」簡若芬答：「可以放心用，他教得比簡名彥還要好。」天下沒有人貶低自己家人來抬高外人的。簡若芬這句話，讓馬水龍對我完全放了心，直接改變了我的後半生。

　　1986年初，我接到長兄的辭職令後，正式向馬水龍主任提出辭呈。正在此時，簡名彥兄從美國回台灣看牙醫，住在我家。一天，聽到他拉琴，我大為驚訝，聲音之漂亮跟以前判若兩人，小提琴技術已完全暢通。我當即給馬水龍主任打電話，告訴他簡名彥現況。馬主任立刻約見名彥兄，跟他談妥放棄醫學之路，回歸音樂教育，暑假後即到國立藝術學院任教。此事甚奇，當初是因簡若芬的關係，我才有機會在國立藝術學院任教，現在卻因為我的一通電話，改變了簡名彥後半生的命運。莫非因果相報，確有其事？

　　1986年底至1990年初，我回到紐約工作生活。這幾年，簡若芬都是我兩個女兒寶莉、寶蘭的鋼琴老師。她很會教小孩子，兩個女兒跟著她，都變得喜歡音樂，喜歡彈鋼琴。

　　1990年底後，我移居台南。不久後，因為林芳瑾老師的關係，為慈濟證嚴法師譜寫了三十首「靜思語歌集」。其時簡若芬是慈濟紐約合唱團的指導老師，她一手安排了其中幾曲的排練演出。那是至今為止，「靜思語歌集」唯一一次有錄音的演出。

　　再後來，簡若芬有了自己的家和孩子。我每次回紐約都會跟她見面，一起吃頓飯，聽她女兒拉琴。可惜病魔作祟，簡若芬竟然在中年被奪去生命，讓我一想起來就心痛不已。

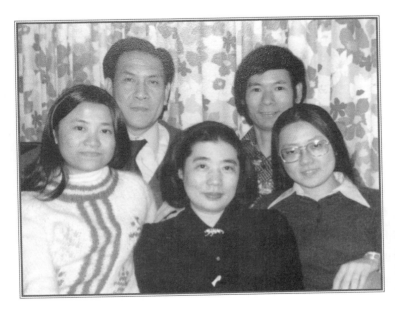

1976年照於 Kent State。前排左起：簡若芬、董光光、陳宇彬。後排是馬思宏先生與本人。

黃友棣

《我一生的貴人》之 29

1978年初，我在美國拿到碩士文憑後，趁回香港結婚之便，請《音樂與音響》雜誌老闆兼總編陳浩才先生引介，拜見了黃友棣教授。

黃教授看了我的作品後，給我一大當頭棒喝：「你必須從頭學起，把傳統的和聲、對位等課先一樣一樣學好，然後再作曲不遲。」

我回到紐約後，棣公給我寫過幾封非常重要的「指路信」。茲錄其中兩封的片段在此：

「如有機會，盡量學習 Counterpoint，不要一開首就學那些現代對位法，因為那是沒有基礎的東西，且不合你用於作品之內。待你學好 C.P.，再修作曲課程，然後你的提琴曲可以加以展開，將來就不必只拿穀種來吃，只需幾粒穀種，就可以種出幾十斤米來，以後不愁饑餓了。」（1979年1月1日）

「兩首大作果然進步很多。尚待改善之處，約為下列各項：

1. 變奏方法，只是曲調本身加裝飾華彩，無法在和聲裡加以變化，這是和聲未成熟。

2. 伴奏的 Bass 進行最差。因為和聲缺乏訓練，遂無法選得好的 Bass，低音的線條配不起高音的線條。

3. 伴奏不能只用 Broken chord。這是醜女人搽得滿面粉，並無麗質可言。麗質乃在和聲的才幹，配合曲調應用對位技術，使全曲充滿趣味。

4. 對位技術與和聲技術結合起來，便是（不同聲部的）模仿進行。所用的模仿若只限於八度音程的 Canon 形式，就表示能力尚差。這方面若缺磨練，作曲就無法進步。

5. 各聲部的節奏必須疏密得宜。伴奏與曲調，常用相同的節奏，就是未

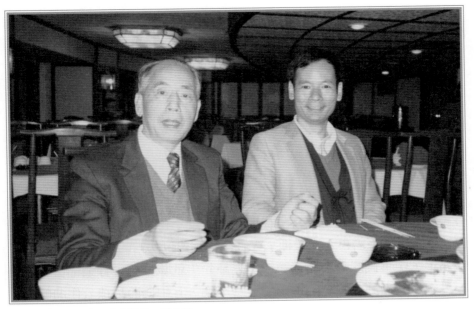

大約是1984年，在台北與棣公一起吃飯。

2002年，與楊寶智先生去高雄看望已90多歲的黃友棣教授。

懂節奏安排方法。

6. 民歌曲調常不是現代的大調小調，而是各種調式（Mode）。要替民歌作和聲，不能只靠大小調。Mode Harmony熟練，乃能使民歌的和聲有正確的和聲色彩。」（1979年6月3日）

棣公的當頭棒喝，給我指明了前進之路。不久後，由歐陽美倫小姐介紹，我認識了張己任先生。試上兩課之後，我確定張先生是適合人選，於是正式拜師，從零開始，學和聲對位。

現在回顧起來，棣公當年的當頭棒喝，實為我學作曲與作曲之轉捩點。如沒有那一大棒，讓我痛下決心，從頭學起，就不會有後來的十年面壁學對位，也就沒有後來不需再「吃穀種」，且有一定對位功力的小作品。

1996年，中華民國首屆民選總統李登輝先生就職典禮，音樂部份策劃與執行人是崔玉磐老師。崔老師選定的典禮用樂，其中一曲是棣公作曲的「天下為公歌」。此曲只有鋼琴伴奏譜獨唱而沒有管弦樂伴奏合唱譜。崔老師問我，能否為棣公此曲編配一個管弦樂伴奏合唱譜。

此事當然義不容辭。於是，我先極其用心地先把獨唱編成合唱。因考慮到整體效果，不得不另寫鋼琴伴奏。然後，再完成管弦樂配器。事後，崔老師說此曲效果很好，總統伉儷都滿意。

此曲之管弦樂伴奏合唱版原稿，至今仍在我的資料櫃中。從來沒有人再用過它，知道它存在的人幾乎沒有。可惜了。

歐陽美倫

《我一生的貴人》之 30

　　歐陽美倫是賴紹恒介紹我認識的。她從小學鋼琴，大學念台大外文系，碩士卻念了音樂學，中、英文俱佳。

　　歐美（熟朋友都如此稱呼她）對我一生的最大影響，第一是給我介紹了一位好老師張己任先生。那是1979年，我去香港拜會了黃友棣教授，他建議我找一位適合老師，從頭開始把傳統和聲、對位學一遍，然後再作曲。我聽了棣公的建議，便拜託朋友推薦老師。可能是因為齊爾品夫人李獻敏女士的關係，歐美對張老師有一定了解，便把他推薦給我。

　　事後證明，歐美這個推薦對我的作曲生涯影響巨大。凡技藝性的東西，師承極為重要。找對老師，就一生順利；找錯老師，就一生坎坷。我後來作曲上小有成績，第一要歸功於幾位作曲老師。再往上追源，給我介紹老師的人，當然也功不可沒。

　　歐美對我的第二大影響，是催生了多篇「小提琴教學隨筆」。那時紐約有一份中文報紙《中報》，每週有一個「樂藝」版，主編是歐陽美倫。她向我約稿，我就把教學心得寫下來。錄兩篇在此：

做旁觀者

　　練琴，既要投入所練的曲子，又要把自己當作一個旁觀者，客觀、冷靜地傾聽彷彿是另一個人奏出的聲音，挑剔其聲音、方法及音樂處理上的毛病，為其找尋改進方法。用另一種說法，是把雙手當成別人的，頭腦才是自己的。

　　這種把自己當成旁觀者的練琴方法，對於精神與肌肉都過於緊張的人特

別重要，是一副幫助放鬆的有效藥劑。太緊張的人，如演奏感情強烈的音樂，往往禁不住太激動，太投入，不容易聽清楚自己奏出來的聲音，感覺到自己各部份肌肉的運動。即使聽清楚了、感覺到了，也很難有餘力去改進其中的不妥之處。

古人說「當局者迷，旁觀者清」，甚有道理。把這個道理用到練琴上，讓自己清醒、理智，練琴效果當可事半功倍。

發力點

出拳打人，發力點在肩臂而不在拳頭，這一拳出去才有力，因為它集中了整隻手，甚至全身之力。如以拳頭本身作發力點，其力量便很有限，只能打著玩，不能用來打真架。

運弓的道理與此相同。拉強有力的聲音時，右手的發力點一定要在肩臂，聲音效果才好，人才能放鬆。如發力點在手指，則出盡氣力，也很難拉出飽滿深沉的聲音。

在顫指（揉弦）中，發力點也是一個重要而有趣的問題。我的啟蒙老教我的是手腕顫指，後來見有人用手臂顫指效果更好，便想改，但很久都改不過來。後來，發現這兩種不同顫指方法上的不同，完全在發力點。手腕顫指的發力點在手掌，手臂顫指的發力點則在手肘。把發力點從手掌移到手肘，想了多年而不得的手臂顫指便終於學會了。

2010年5月，因為請林昭亮錄製小提琴作品CD的關係，最後兩天住在Houston 歐美家。她邀請了一群當地華人音樂家好友，辦了一個「阿鎧作品欣賞會」，選曲、主持、解說，全由她一手包辦。那份溫馨、溫暖，讓我感念至今。

1984年，馬水龍在台北宴請香港歲寒三老。前排左起黃友棣、林聲翕、韋瀚章、白雲鵬。後排左起張己任、韓國鐄、歐陽美倫、馬水龍，黃輔棠。

2010年，在Houston歐陽美倫家與她對談。

張己任

《我一生的貴人》之31

1979年，由歐陽美倫介紹，我找張己任老師試上了兩堂課，確定他是適合我的老師，便正式拜師，從零開始，學最基礎的和聲、對位。

跟張老師上課，每週一次，整整三年。交一小時學費，上課卻常常一上就是三、四小時。為表示感謝和尊師重道，每次上課我必在紐約 Chinatown 買一盒點心帶去。上課地點早期在曼哈頓上城區齊爾品夫人李獻敏女士家，後來張先生結婚後，就改在皇后區他自己的家。

第一階段的學習內容，是 Bach 的 Choral。那是我第一次真正接觸到四部和聲。分析方面沒什麼問題，可是一到寫作，就問題百出。例如，低音線條級進太多，跳進太少；常在重拍用四六和弦；把四度音程當作純協和音程來用；不大會用五之五、六之五、二之五等臨時轉調和弦；常常用了平行五度、八度而不自知；等等。

經過一段時間學習之後，老師出一段 Choral 式高音旋律，我居然能寫出幾可「亂真」的其他三個聲部來。再過一段時間，則能為老師從巴赫Choral中抽出來的低音線條，寫出上面的三個聲部。後來，我自己試把巴赫某首 Choral 的主旋律抄下來，配上另外三個聲部，然後跟巴赫的原作相對照、比較，找出問題和差距。此法讓我得益極大，既領略到巴赫的「蓋世神功」，也讓我明白到自學的重要。

第二階段的學習，是基礎對位法。先從一音對一音開始，然後是一對二，一對三。先是根據高音配低音，然後根據低音配高音，再根據中音配高低音。所用教科書，是 Felix Salzer 與 Carl Schachter 合著的「Counterpoint in Composition」。

在經過了一段相當長時間的「搏鬥」之後，開始學寫二聲部創意曲

（Invention）。先寫主題與答題，然後逐漸加長，最後寫一整首。

改作業時，張老師常常問我一句話：「你為什麼要用這個音？」

開始時，我認為他問得莫名其妙。後來被問多了才慢慢明白，在調性音樂範圍之內，何處用何音，有相當多規範、限制，不能「我喜歡用什麼音就用什麼音」。否則，作品一定理路混亂，不入流。

學寫二聲部創意曲，最大所得是明白了什麼是發展、變化、結構。整曲的上下聲部，都不得離開主題（動機）半步，又不得重複主題，這時，再多的感情、再豐富的音樂想像力、再出眾的旋律創造力都派不上用場。唯一可用的方法，只有發展、變化。當你能用一個短短的動機，發展、變化出一首合格的創意曲來，無形之中也就明白了什麼是結構。

多年之後，我能用一句「素材之間的關係」來點明「結構」之所指；用「砌磚式」與「細胞分裂式」來形容中西作曲方法的最大不同，全得力於張老師當年所教。

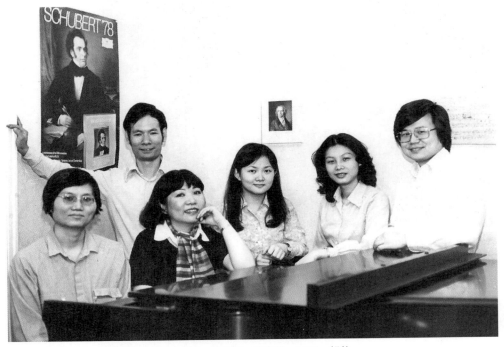

右起：張己任、郭素岑、劉慧瑾、席慕德、黃輔棠、陳立元。1980，紐約。

　　二十年後，我把當年的一首創意曲習作「E小調二重奏」，編進「黃鐘小提琴教學法專用教材」裡。此曲學生百拉不厭，可從中得到多方面訓練。聽到此曲的人，都以為那是巴赫的作品。

　　張老師自己並不大作曲，可是分析能力之強、抓問題之準罕有人能及，是學者型老師。如不是他幫我把最重要的作曲根基紮紮實實打下來，我不可能有後來的自學能力和作曲上的小小成績。

與林聲翕、張己任兩位作曲老師。1985年、台北。

台北時期
（1983-1986）

《我一生的貴人》
黃輔棠（阿鏜）著

鄧昌國

《我一生的貴人》之 32

1982年夏，簡媽媽帶著我在台北四處「拜碼頭」，第一位拜會的就是鄧昌國先生。一見如故。

1983年，我生平正式出版的第一本書「小提琴教學文集」，就是由他賜序：

「……讀過黃君這本《小提琴教學文集》，感到許多地方與我多年教學經驗不謀而合。這不是一本小提琴演奏法，這是為有心想把小提琴學好，而在苦苦摸索的學子所寫的書。這也不是一本一氣讀完便可以丟開的書。它是諸多名家教學經驗的結晶。遇到困惑時把其中有關段落擇出細細咀嚼，悟出道理而改正自己的錯誤，才是使用它最正確的方法。我喜見這樣一本書問世，希望有心學子善加利用。」

不久後，鄧先生由於種種不足為外人所道的原因，移民到美國加州。臨行前，他把文化大學及南門國中音樂班的學生侯勇光、倪國樑、沈志芸、潘曉雯等，全部都交託給我。這份信任與厚贈，三十年後回想起來，還是覺得其重如山。

在美國定居下來後，他與我頻繁通信。摘錄幾段：

阿鏜：紅樓夢影集前的幾句：
「滿紙胡亂言，一把心酸淚。都云作者痴，誰解其中味。」
這就是人的矛盾。在不少生活痛苦中體味出人生的趣味。人是肉做的，「寧願相思苦」就是藝術家的人生。你的歌集中我最喜歡「菩薩蠻」（棠

按：劉明儀詞，後易名為「夢裡不知愁」），我比較偏愛不太規律的旋律。想來不少人喜愛「酒黨之歌」，活潑輕快，易懂易感人（棠按：此歌因詞作者另有所喜，最後被我廢掉了）。「當有一天」，「杜鵑紅」，「誰也不欠誰」都是佳作。（1989/6/22）

阿鏗：東行一切順利？此時應已返家。

聖誕節到洛城，巧與大學一年級初戀情人會晤並合奏了第一次演奏過的曲子。事後多日不能忘懷而寫出以下兩句。可否譜曲，盼告。

舊調重彈，往事雲煙，瞬息五十載。

嘆今雙鬢如雪，昔韻只待空追憶。

……

年來體弱時感力不從心。想想是該全部退休，告老還鄉種菜度日了。
（1990/1/23）

此後，他又給我寄過兩次歌詞來，我都直言告之：不適合譜曲。後來，終於等到1990年10月18日，他寄來這一首歌詞：

在你我生存的片刻時光裡，

生命的玄奧依然是謎。

請不要問為什麼？

且留下些許美麗的痕跡。

如那鮮艷綻開的花朵，

有意無意間完成了它存在的意義。

這首歌詞，我一讀就喜歡，很快就為它譜了一曲並以「美麗的痕跡」命名。可是，等了好幾年，才遇到合適的歌者，把它唱錄下來。真可惜，沒能在鄧先生在世時，就讓他聽到。

1992年4月初，由台灣省交響樂團主辦的第一屆中國作曲家研討會第三天，傳來鄧昌國先生因胰臟癌不治辭世的消息。當天的演講會開始前，陳澄雄團長提議全體與會者，為鄧國昌先生的辭世起立默哀一分鐘。這短短的一

分鐘之內，我想得很多、很多：想到鄧先生的高潔德行，終獲得生前身後的廣泛尊敬；想到台灣樂壇濃厚的人情味；想到中國音樂文化承傳的責任，已經宿命地落在我們這輩人的肩上……。真是逝者如斯，來者亦如斯！

　　《美麗的痕跡》張倩演唱版http：//tw.youtube.com/watch？v=NoroJNSknUc

左起：李存仁、鄧昌國、鄧夫人琳達、黃輔棠。1989，紐約。

馬水龍

《我一生的貴人》之 33

　　1983年9月，在國立藝術學院（北藝大前身）剛建校第二年，我應聘來台，擔任音樂系其時唯一的小提琴老師，同時兼任實驗樂團首席。

　　當時很多同行朋友，甚至連我自己都感到奇怪：黃某人跟台灣毫無淵源，怎麼會從紐約跑來台灣，坐上了這個當時不少人想要的位子？

　　後來一個偶然機會，同事賴德和教授告訴我：當時馬水龍主任在尋覓人選時，曾徵詢過兩個人的意見。一位是筆者的業師馬思宏先生，另一位是他們藝專的小學妹簡若芬小姐。二人不約而同均向他推薦筆者，而且拍胸口向他保證，黃某人人品與教學都 OK，可以放心用。

　　就這樣，馬水龍教授大膽聘用了一位跟他毫無淵源，也沒有任何人事背景，更不曾自己極力爭取的人，擔任了當時算得相當重要的職位。

　　馬教授當年這一張聘書，讓我從美國來到台灣，從食品業界回到音樂教育界。此事對我後半生影響之大，很難形容。擇其大者言之，主要是三方面：

　　第一，讓我得以充分展現教學特長。我學琴過程中，走過比一般人多很多的彎路，幾乎所有重要方法性錯誤都曾有過。後來遇到馬思宏、馬科夫兩位恩師，重學過所有基本方法，演奏與教學生涯才「起死回生」。因此之故，對學生的各種方法性問題，特別敏感，開出的「藥方」，往往能收「藥到病除」之效。1983-1986，三年之內，能教出江維中、江靖波、李曙、蘇鈴雅、吳昭良等一批當時出類拔萃，至今仍然站得穩的演奏好手，即源出於此。

　　第二，讓我得以專心寫作。筆者一生職業數變，無論從事那一行業，始終不變的是堅持寫作。對寫作最有利的職業，當然是教師。因為教師平常就有較多屬於自己的時間，又有每年長達三個月的寒、暑假。二十多年來，我

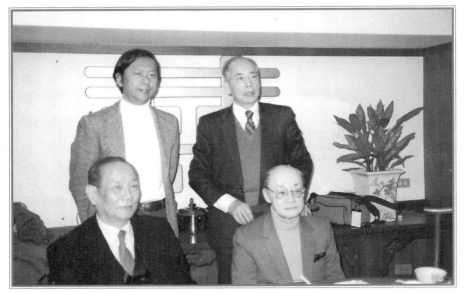

馬水龍與香港歲寒三老黃友棣、林聲翕、韋瀚章。

不記得那一年，拍下這張我們還不太老的照片。

能寫出管弦樂、交響樂、歌劇、大量獨唱、獨奏、合唱、合奏曲，還有多本小提琴教學理論著作、樂評樂論、音樂散文，恐怕只有當老師，才有可能。

第三，讓我得以演出與出版了不少作品與著作。二十多年來，筆者在台灣正式出版的音樂作品 CD 有《鄉夢》、《台灣狂想曲》、《問世間，情是何物》、《錦瑟》、《神鵰俠侶交響樂》等。此外，還出版了《小提琴教學文集》、《談琴論樂》、《教教琴‧學教琴》、《小提琴團體教學研究與實踐》等文字著作；《小提琴音階系統》、《初學換把小曲集》、《黃鐘小提琴教學法專用教材1-12冊》等教材。

這三方面成果，讓我的後半生，多姿多彩，有光有熱。追源起來，都要感謝馬水龍教授用人無私無我，給了我一個最合適的工作環境與成長土壤。

十分慚愧的是，我對馬教授從來沒有任何回報，既沒有給他送過任何禮，連飯也沒有請他吃過一頓。直到突然被癌魔奪去生命的前幾個月，他還親自出席了我的鋼琴作品音樂會。這份其重如山的人情債，要等來生才有機會還了。

張繼高

《我一生的貴人》之 34

一九八三年底，我剛從紐約「移民」到台北不久，一天，張繼高先生打電話來，說要付我稿費，約我到福華飯店吃午飯。

在這之前，我只見過他一次。與他結緣是因為他辦的《音樂與音響》雜誌，曾連載了我的《小提琴基本技術簡論》。沒有想到，此事改變了我的一生——剛成立的國立藝術學院需要一位小提琴老師，當年的院長鮑幼玉先生因為看過此文，又徵求過張繼高先生的意見，遂同意了馬水龍主任的提議，把我這個與台灣音樂界素無淵源，更無任何人事背景的人聘為當時國立藝術學院唯一小提琴老師。

當天張先生談興甚濃，天南地北，一聊就是三小時。有幾句話，當時如雷灌耳，至今記憶猶新：

「一流的老師，是教做人的。只教技藝的老師，只能入二、三流。」

「大音樂家，沒有一個是沒有學問的。當今年輕一輩的小提琴家，還沒有聽到一個有 David Oistrakh 那種深厚，深刻，內涵。不是技巧不成，是學問不夠。」

「古人說『曾與某某人同遊』，這『同遊』兩個字很重要。曾與一流人物同遊過的人，跟不曾與一流人物同遊過的人，絕對不一樣。」

受了張先生最後這句話的影響，第二年藝術學院招生考試時，我首次見到林聲翕先生，覺得他是一流老師、一流人物，便毫不猶豫，正式拜他為師。後來多次與林師同遊，果然得益無窮。

一九九二年三月十四日晚，我指揮台北愛樂室內及管弦樂團，演出我自己寫的兩首弦樂作品《陳主稅主題變奏曲》和《賦格風小曲》。楊憲宏兄代我邀得張先生大駕光臨音樂會。

音樂會結束後，張先生很高興，一定要請我們去「欣葉」吃宵夜。當晚的客人，包括樂界大老許常惠教授、業師張己任教授、梅哲先生、俞冰清小姐、楊憲宏伉儷、楊澤先生、蔡友藏先生等。坐定後，張先生的第一句話是：「今晚，是二十幾年來第一次聽到本地作曲家有旋律而讓我感動的作品。」

我深知，這不是張先生對任何人有偏愛，而是他對當代樂壇創作者與聽眾距離越來越遠，深感憂慮，在借題發揮。

上菜後，他繼續借題發揮：「廚師做菜，必力求好吃，客人愛吃，飯館才會生意興隆。作曲家作曲，是否也像廚師做菜，應力求好聽，讓聽眾愛聽，古典音樂廟堂才會香火鼎盛？菜不好吃，營養再好，也沒有人愛吃。曲不好聽，技巧再高，內容再好，恐怕也沒有人愛聽。」

張先生這個隨手拈來的妙喻，說出了我多年來想說卻說不出，也不大敢說的心裡話。

最後一次見到張先生，是在兩年後，文建會對台北愛樂室內及管弦樂圈的年度評鑑會上。作為台北愛樂的首席顧問，張先生並沒有為樂團說太多好話，卻提了不少建議。

他說：「台灣地方小，音樂人口有限，即使再好的樂團，也沒有太多演出空間。像台北愛樂這樣一個已達國際一流水準的樂團，應該把活動重心放在錄音上。要有計畫地錄製中國人的優秀作品，與有世界性發行能力的唱片公司合作，把好作品，好演奏，好錄音、好發行這『四大好』結合起來，一定會天地無限，影響力久遠。」

張先生這一番話，真可謂「施捨並非必金錢，佳言良語亦慈悲」（星雲大師語）。

找不到張先生的照片，我那時也沒想到要跟他合照留念。幸好有這本書，內文中有王鼎鈞、張佛千等名家為紀念張先生而寫的文章，值得一讀。

盧炎

《我一生的貴人》之 35

初識盧炎老師，大約是1980年，在紐約。

其時，我正在跟張己任老師重修所有的音樂理論課。主要是和聲與基礎對位。一天，張、盧二師聯袂來唐人街舍下聊天。盧老師說：「作曲，最重要是對位。作曲技術，主要是對位技術。你有心作曲，一定要把對位基礎打好。」盧老師這句話，影響了我一生的音樂創作。

1983年秋，在台灣住定後，我想繼續學對位。其時張己任老師還未回台，便決定拜盧炎老師為師。盧老師非常認真，也非常客氣。一堂課，常常一上就是一個上午，甚至一整天，可是只收很少學費。這三年的學習情形，在「我的作曲師承」一文中，有如下記述：

盧炎老師給我的影響，最大者有四方面。

其一，他反覆強調「學作曲，對位最重要。對位不好，什麼都談不上。」「對位是內功、內力。沒有內功、內力，什麼招式使出來，都是花拳繡腿，中看不中用。」我後來立「阿鏜五戒」，其中一戒就是「戒懶做對位練習」。像蕭淑嫻、劉德義、陳銘志等前輩大行家，對阿鏜的作品多有肯定，完全是因為作品中有尚算合格的對位。追源起來，盧老師功不可沒。

其二，他幫我一曲一曲檢查、修改「黃輔棠小提琴入門教本」的鋼琴伴奏譜及大量對位練習。雖然話不多說，只是這裡加一音，那裡減一音，這裡轉個位，那裡挪一挪，但我卻從改動前與改動後的對比中，慢慢領悟出，什麼是調性音樂中的理路清楚，什麼是寫作中的乾淨俐落。

其三，他強迫我大量聽布拉姆斯、華格納、馬勒等大師的作品，教會我分辨作品的高、低、好、壞。我常問他：「某某曲好在那裡？」「某某人的

作品如何？」他常答一句「夠厚」、「對位好」、「線條漂亮」或是「太單薄」、「對位不成」、「理路不清楚」，便足夠我思考、消化很久，才能明白其中深意。我後來敢批評柯伯倫（Aaron Copland）的作品「經不起聽，主要是對位不豐富，常常只是旋律加伴奏，太單薄」，完全要歸功於盧老師。

其四，盧老師天性淡薄、功夫雖高卻木訥少言、與世無爭。他教過的不少學生已是教授，他到退休時仍只是副教授，卻照樣自得其樂、自行其是。這種近「道」個性，或多或少影響到我「只求作品好，不爭名利位」的處世態度。

1987 年至 2007年，是我一生音樂創作的黃金時期。《神鵰俠侶交響樂》、歌劇《西施》、交響詩《蕭峰》、管弦樂《台灣狂想曲》等，都是這二十年內所寫。寫每一曲，下每個音，我都常常想到盧老師的教誨，都在應用他教的技術。

十分遺憾的是，因南北之隔，近二十年來，我們見面機會並不多，我對老師表達敬意謝意的機會也不多。師與生，大概也如同父母與子女，總是前者付出多，後者回報少。盧老師已別我們遠去，想回報也沒有機會了。

盧炎與張己任，是幫我打下最重要根基的兩位理論作曲老師。

林聲翕

《我一生的貴人》之 36

　　1984年7月，由聲樂名家林祥園兄介紹，我正式拜在林師門下。七年之間，曾多次上課、從遊、聊天。

　　林師對我的影響，首在身教。每講到古典派大師作品，他都隨時能在鋼琴上背譜示範演奏。有一次，他看了我某首作品後，建議我應多寫變奏曲。然後，就一面用鋼琴彈奏貝多芬第七交響樂第二樂章，一面講解每一段所用的變奏手法。又有一次，他忽然心血來潮，不講作曲而講鋼琴的各種觸鍵與音色。講到德布西的作品要用輕靈、朦朧的觸鍵與音色時，隨手就一口氣彈完整首德氏作品。這種紮實的專業基本功，在中國作曲家中並不多見。

　　其次，是在道統承傳上。林師是黃自先生的弟子。黃自先生傳下來的作曲道統，走的是「西技中用」，「為時、為民、為國、為情、為美而寫」的正路、大路。我深以能通過拜在林師門下，承傳這一道統為榮、為幸。

　　再其次，是在待人接物、做人風範上。林師對人有一種獨特的恢宏氣度。上至部長，下至服務生，他都一視同仁，親切平等對待，所以到處有好朋友。沾了老師的光，他不少故舊門生，如台灣的顏廷階、黃瑩、任蓉、趙琴、范宇文、劉明儀、邱垂堂等，香港的費明儀、劉靖之、周凡夫、丘曉秋、黃建國等，美國的歐陽佐翔、黃永熙、宓永辛等，後來也成了筆者的良師益友。

　　下面原文照錄一則1988年11月21日日記：

　　這幾天，陪林師探訪朋友，吃飯，聊天，得益甚大，見了不少新舊朋友。

　　以學問和功力的深、廣論，當代中國音樂家恐怕無人可望林師之背項。以胸懷之廣博，心境之平和，待人之有禮，誨人之不倦論，我也沒有遇見過

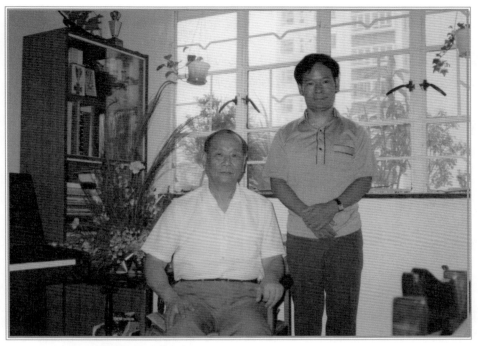

1985年，與林聲翁教授攝於他香港家中。

1988年，與林師攝於輔棠紐約家門前。

可與他相比之人。

他一再教我，「為學必先廣後深」。他向我講解和示範了五種鋼琴的基本觸鍵法——連，非連，跳，重，滑。他向我講解了貝多芬第七交響樂第二樂章所應用的寫作技法。他背譜在鋼琴上彈奏了多位作曲家的經典作品，包括貝多芬的交響樂，小提琴奏鳴曲的鋼琴部份，德布西和史特拉汶斯基的作品等。

他多次講到他作為一個基督徒的人生信條——愛心，分享，照顧。

他周旋於各種人之中，使每個人都如沐春風。比較起來，我的涵養就差多了。因他的關係，我認識了歐陽佐翔牧師、黃奉儀、宓永辛等新朋友。

這幾天，真是充滿快樂、聖靈的日子。中午送完林師到機場，又回到塵世俗事中來。

筆者住在紐約那幾年，林師的兒女仙韻、明德，均來寒舍小住過。我發現他的兒女均既有教養，又有專長，且對父母十分孝順，令我羨慕不已。我問林師有何教兒良方，他說：「我的做法是小孩子九歲前，要完全聽從大人的話。九歲至十六歲，小孩子對任何事情都可以發表意見，但最後決定權仍在父母。小孩子十六歲以後，則主客易位，父母對於子女的任何事情都可給予意見，但最後決定權則歸子女。這樣，小孩子可以培養出獨立能力，在成功或失敗中汲取經驗教訓，在經驗教訓中長大成熟。」

我家兩個女兒成長之路沒有走偏，林師這番教導起了指路性作用。

韋翰章

《我一生的貴人》之 37

　　韋翰章先生是黃自師祖的同事與歌樂合作者，「旗正飄飄」、「思鄉」、「長恨歌」等就是他們的合作結晶。韋老又是業師林聲翕教授的歌曲創作合作者，他們的合作結晶有「白雲故鄉」、「鼓盆歌」等數十首。論輩份與歌詞創作成就，韋老穩居當代第一。如此德高望重的一代宗師，阿鎧居然跟他有緣，不止認識，還得他賜序，還上過他的聲韻常識課，那是前世修來之福！

　　請先看他為「問世間，情是何物」歌集寫的序：

　　今年四月下旬，忽然收到自台北寄來的一封信，內附錄音帶和歌詞，是一位青年作曲作詞的學者寄給我的。我開信一讀，他很是謙恭有禮，首先就稱呼我「尊敬的韋翰章老師」，頗令我不好意思。原來他是因林聲翕教授的關係，獲知我的地址纔給我來信的。當時我就把錄音帶裝進放音機，對著歌詞細聽了一回。祗惜當時我因去冬感到不適，體力精神曾急劇衰退，尤其視力銳減，不便作答，所以延到如今，體力漸復，纔能再三細聽和細讀歌詞，然後敢把心得大略寫下，以報作者的厚情，並作介紹。

　　全部二十首歌，都非常動聽！

　　詞與曲的配合貼切，感情與聲韻很和諧。可惜我不懂作曲，不能夠根據樂理作任何批評。僅就我所知的，試將作者所寫的歌詞，說幾句粗淺的見解吧。

　　全集中作者一共寫了六篇（第一、二、三、七、八、九篇），改寫了一篇（第十一篇）。除聽過幾次之外，我還細讀吟誦了這七篇歌詞好多次。我感覺這七篇歌詞，在體裁方面，頗符合我們於五十多年前，在上海國立音專時候，音樂藝文社的季刊中發表過的歌詞寫作三原則：（一）長短句，

（二）協韻，（三）協韻必須配合詞情。 這三個原則，是我本人一直遵守到今天的。在作者這七篇之中，我最愛誦他的第二首「微笑」。這一篇可說是符合三原則的一個舉例。

作者在這二十首歌曲中，既表達了他的作曲才幹；同時也顯露了他歌詞寫作的天資亦不弱。 作為一個同道，我懇切地期望他於努力作曲之外，還需在作詞方面多下工夫。 將來在國學詩詞方面有了更高的成就，和更豐富的人生經驗時，他將必有更傑出的表現。

<div align="right">韋翰章 一九八五年五月於香港</div>

我雖然自幼喜愛古詩詞，但一直沒弄懂「平仄」是怎麼一回事。是韋老親自給我上聲韻常識課，我才終於有一點懂。

記得當時韋老用粵語發音，讓我讀「東、董、洞、篤」和「逢、諷、鳳、伏」數遍，然後給我解釋：「東是陰平，逢是陽平，董與諷是上聲，洞與鳳是去聲，篤與伏是入聲。入聲字短促，不能拖長。」就這樣，數十年沒

左起黃友棣、劉明儀、吳玉霞、韋翰章、黃輔棠。

弄懂的東西，韋老用最簡單的方法，一下子幫我弄懂了。

韋老還告訴我：「現在的國語（普通話），所有的入聲字都不見了，都變成了上聲或去聲。所以，讀詩作詩，還是用粵語、閩南語、客家話等方言比較好。」這又幫我解開了心中一個多年謎團。

韋瀚章教授紀念文集

1906 - 1993

香港音樂專科學校出版的韋老紀念文集。

范宇文

《我一生的貴人》之 38

　　1985年4月26晚，由傑出聲樂家范宇文女士主持，在其台北寓所，舉辦了一場超小型的「阿鎧歌曲作品首次發表會」。十幾位聽眾是：羅蘭、申學庸、許常惠、張曉風、趙琴、黃瑩、丹扉、吳季札、馬水龍、趙寧、蔣勳、侯惠芳、李宜蓉。鋼琴伴奏是王美齡與陳秀嫻。為這場音樂會，我寫了一篇有點另類的「請柬詞」：

　　偶然的機會，我經歷了一些事，想用音樂作見證。

　　偶然的機會，我拜到幾位好老師，遂勉強可用音符傳心聲。

　　偶然的機會，我從自由神身邊，來到嚮往已久的寶島，結識了幾位聲樂家朋友——范宇文、陳思照、湯慧茹、徐以琳。

　　偶然的機會，他們願意用美妙的歌聲，把我那粗淺，卻尚算有心有情，有淚有笑的歌，唱給各位聽。

　　他們的高情厚誼，您的賞面光臨，我將永記在心。

　　音樂會的曲目，就是後來我出版的第一本歌曲集《問世間，情是何物》中的二十首獨唱歌曲：

通俗歌四首

1、唱歌歌（阿鎧詞）

2、微笑（阿鎧詞）

3、打掉牙齒和血吞（阿鎧詞）

4、金縷衣（杜秋娘詞）

頌歌五首

　　5、驪德頌（梁寒操詞）

　　6、遊子吟（孟郊詞）

　　7、梅花頌（阿鏜詞）

　　8、自由神頌（阿鏜詞）

　　9、感謝您！天地上帝（阿鏜詞）

情歌五首

　　10、木瓜（余冠英譯自詩經）

　　11、黃昏星（舒巷城詩、阿鏜改詞）

　　12、鵲橋仙・七夕（秦觀詞）

　　13、江城子・記夢（蘇軾詞）

　　14、問世間，情是何物（元好問詞、金庸改詞）

言志歌三首

　　15、滿江紅（岳飛詞）

　　16、啊！祖國（星華詞）

　　17、念奴嬌・赤壁懷古（蘇軾詞）

李後主詞歌三首

　　18、烏夜啼（李煜詞）

　　19、虞美人（李煜詞）

　　20、浪淘沙（李煜詞）

　　我初到台北，人生地不熟，在音樂界與藝文界均人不識我，我也不識人。幾位演唱家和全部貴賓，都是范宇文親自邀請。因為范老師的面子，所有參加演出的歌唱家與鋼琴伴奏，全是當義工，分文不取。范老師花錢辦了一個音樂會後極為溫馨的茶會。從此，台灣藝文界才知道，阿鏜不止是位小提琴老師，還是位多產的業餘作曲家。

　　不久後，我跟上揚唱片公司的老闆林太太洽談把這些歌做成唱片一事，

引出了後來一連串故事：先是由范宇文和陳麗嬋在上揚錄音室把這二十首歌全部錄了音，但效果不盡理想，然後，林太太提出改為用管弦樂伴奏並建議我請香港陳能濟先生配器。陳先生的配器完成後，卻因用先打點定速度，再分軌道錄音的辦法而兩次導致製作失敗。他轉介紹我到北京去找劉奇先生接手此事，到最後錄音始終沒有做成功，卻在1988年1月，由中央樂團辦了一場極為成功的「阿鏜作品音樂會」。追起源來，范老師一手主辦的這場音樂會，是整個連續劇的第一幕。

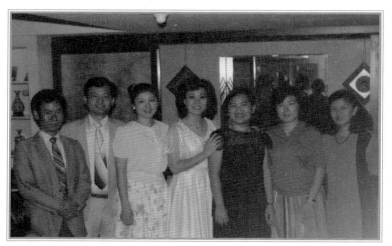

阿鏜與全體演出者：左二起陳思照、湯慧茹、范宇文、徐以琳、陳秀嫻、王美齡。

部份聽眾與演出者：左起蔣勳、阿鏜、羅蘭、丹扉、范宇文、陳思照。

李南衡

《我一生的貴人》之 39

　　1983年9月，剛到台北時，急著找地方安身，在報紙上看廣告，見到通化街有一個連家俱的小公寓，離學校不太遠（其時國立藝術學院臨時寄生在辛亥路與復興南路交界的國際青年活動中心），便租下來住進去。

　　不久後，同事張清治老師邀我去陽明山上他的新別墅玩。很偶然地，就這樣認識了美術系同事趙國宗及他的好朋友李南衡。李南衡人很幽默風趣，是熱心腸的冷面笑匠型人物。他知道我住在通化街，一問環境與租金，就說：「我家在安和路，房東正要出租二樓，你要不要來看看？」第二天去一看一問，不但地方大了兩倍，環境好得多，租金也更加便宜，便當場決定搬家，與李南衡當樓上樓下鄰居。

　　李南衡送給我的第一件大禮物，是他傾家蕩產編輯出版的五大冊《日據下台灣新文學》。這讓我透過他整天嘻嘻哈哈的外表，看到他內心的嚴肅與為理想而甘願付出一切的人格特質，不禁對他肅然起敬。後來，李太太讓兩個兒子跟我學拉小提琴，我常到他們家吃吃喝喝，天南地北無所不聊，相處得有如一家人。

　　李南衡先生曾在幾件事上，幫了我很大忙，讓我感激至今。

　　一是當時因為讓某書店出版「小提琴教學文集」一書，在編排與譜例製作上有些不愉快，我曾考慮把書拿回來自己出版。李先生知道後，勸我「萬萬不可」。因為他自己出過書，吃過苦，深知自己出書並不好玩，勸我不必因為小小不愉快而給自己找大大麻煩。我聽了他的勸告，用忍讓替代計較，結果這本小書成了至今還有不錯銷路的常青書。

　　二是1985年，我一口氣自費出版了「問世間，情是何物」歌曲集、「阿鏜小提琴曲集」上、下冊、「黃輔棠小提琴入門教本」、「小提琴音階系

統」、「小提琴初學換把小曲集」、「小提琴節奏練習曲」等七本譜。李先生動用了他所有關係，幫我順利地完成了這件很少音樂人能做得到的「壯舉」。首先，他請了他的好朋友趙國宗老師為我設計所有封面封底與內頁。趙老師是位真正的藝術家，他的設計充滿童真童趣，好看耐看，我後來出版的樂譜，設計上再也找不到那種讓人回味一輩子的味道。然後是排版與印刷。他幫我找了一家跟他有親戚關係的印刷廠，讓我避開了種種陷阱，又節省了不少開支，把這件事做得乾淨、漂亮。

三是他介紹我認識了鐘麗慧小姐。當年，鐘小姐想開一家專門出版音樂類書籍的出版社，取名大呂。因為李南衡的極力推薦，鐘小姐就把我的《談琴論樂》，作為大呂的創業第一本書。這本書，鐘小姐下足心力本錢，單是照片，就請了專業攝影師來，拍了好多，然後精選。這本書風評與銷售均佳，至2005年一共六刷。因為合作極其愉快，後來我大部份書都是交給大呂出版，包括《賞樂》、《教教琴，學教琴》、《樂人相重》、《小提琴團體教學研究與實踐》、《阿鏜樂論》等。

很多年沒有見到李先生一家人了。想念他們！

李南衡以趙錢孫為筆名寫的幽默小品「變形方塊」。

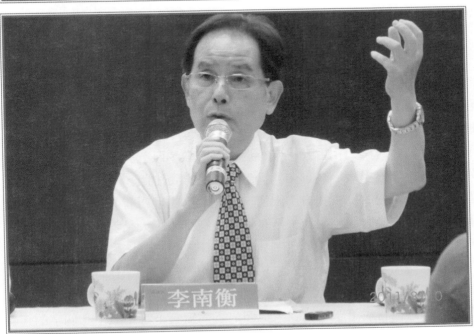

大概是在某個公眾場合，李南衡這個樣子絕對跟平常大不一樣。

鐘麗慧

《我一生的貴人》之 40

1985年，鐘小姐準備創辦大呂出版社，專門出版音樂書籍。她知道李南衡先生與我是樓上樓下鄰居，平常來往密切，便託李先生約我一起喝咖啡。見面一聊，非常投緣，就此開啟了二十多年的愉快合作。

我們合作出版的第一本書是《談琴論樂》。那是大呂創業的第一本書。鐘小姐不計代價的投入和付出，令我記憶難忘。當時她請來專業攝影師方伏生先生，在一個專業用攝影棚，花了一整天拍攝「小提琴基本功夫十八招」的照片。封面照片也是從無數張照片之中，由她挑選其中一張。費用全部是由她出，我一毛錢也沒有花。幸好這本書面世之後，很快就二刷、三刷、四刷，應該沒有讓鐘小姐血本無歸。

有些作者不明白出版小眾書的難為，以為出版書老闆一定賺錢，難免對出版方多所要求甚至有所誤會。每一次遇到這種情形，鐘小姐都是寧可自己吃虧，也不願讓對方有更多誤會。我一生跟不少出版社合作過，像鐘小姐這樣厚道的人生平僅見。因此之故，我後來的多本書，包括《賞樂》、《教教琴，學教琴》、《樂人相重》、《小提琴團體教學研究與實踐》、《阿鎧樂論》都是交給大呂出版。《賞樂》仍然是大呂全資出版，後來出版業越來越難生存，其他書便改為由我自己出資，委託大呂處理所有設計、出版、發行等事務。一直到後來鐘小姐隨夫婿長期居住在泰國，大呂實際上不再運作，我們都合作得極其愉快，從來沒有因為錢的事有過任何紛爭、誤會。

1987年切，台灣由王榮文先生組了一個作家代表團，到香港拜會金庸。鐘麗慧瞞著我，拜託她的好朋友應鳳凰小姐，代我向金庸求字。當我從鐘小姐手上，拿到金庸親筆題贈給我，上面寫了「知音不必相識」七個字的《神鵰俠侶》袖珍本，那份感動、感激完全無法用文字形容。後來，我用這七個

字，譜寫了一首長達七分多鐘的合唱曲。此曲曾由大陸中央樂團、多倫多華人合唱團、新加坡中華校友會合唱團、高雄漢聲合唱團等演唱過，甚受團員喜愛。因為得到金庸親筆題字，我也增加了寫作《神鵰俠侶交響樂》的動力。不久後，《神交》初稿完成，我得以開始了漫長而艱難的試奏、修改，首演、修改及後來每演一次就修改一次的過程。

1991年，鐘小姐約我一起與齊邦媛老師喝咖啡，並把齊老師送給她的《齊世英先生訪問記錄》一書轉贈給我。同期，她又把她當年的童子軍隊友，在台中經營大樹下音樂工作坊的張碧婠小姐介紹給我，希望張碧婠能幫助我推廣黃鐘小提琴教學法。

1994年，我決定出版三冊聲樂作品並再版兩本銷售得比較好的小提琴教材。鐘小姐把她的多年好友，特優平面設計家曾堯生介紹給我，請曾先生幫我設計封面和處理印刷事務。由於得到曾堯生的全力幫忙，我省錢又省力就完成了這件大工程。

雖然鐘小姐已不再經營大呂，但我們卻友情長在。她的女兒 Judy，兒子 Ted，都是我的 Facebook 朋友。我們常常互相點一下「讚」，樂趣無窮。

鐘麗慧小姐多年賠錢出力，辛苦耕耘的部份成果。

林東輝

《我一生的貴人》之 41

　　1983年底，我「移民」到台北不久，就認識了林東輝。那時候，他在台北市交響樂團負責行政工作。他幫我的第一個大忙，是把我在紐約趕做出來的小提琴作品錄音卡帶，交給上揚唱片公司，看上揚有無興趣出唱片。結果，很快就有好消息傳來：上揚願意出這張唱片（那個年代，還未有CD，是黑膠唱片加卡式錄音帶）。

　　不久後，上揚就跟我簽好約，並安排由邱玉蘭老師的先生雨宮靖和擔任製作人，請得日本頂尖級小提琴家久保陽子女士擔任獨奏，佐佐木八重子小姐擔任鋼琴伴奏，於1995年4月17日，在日本東京錄音。

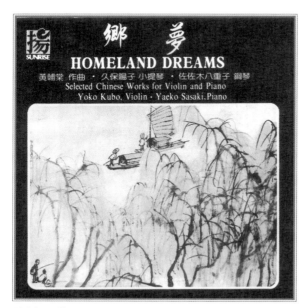

林東輝作「媒」，由上揚唱片公司出版的《鄉夢》專輯。

　　那是我生平第一張作品唱片，也是第一次跟日本人合作。錄音過程極其愉快而高效率。兩位演奏家都水準非常高，且事先做足準備，對我提出的任何要求，都全力配合，百分之一百做到。剛開始錄音時，製作人怕我過份干預，把我安排在舞台後面的錄音間。經過幾次「打斷－要求－再奏－錄音」，效果甚好，他知道我絕不會提無理或做不到的要求，又效率很高，便乾脆讓

我坐在舞台上，有問題就馬上解決，無問題就往前走。結果，將近一小時的全新曲目，一個白天就全部錄完。這個錄音速度，至今未被超越過。

這張唱片的製作發行，給我帶來多方面得益。最大得益，當然是心聲得以傳出去，讓他人分享。後來多了很多同行與愛樂朋友，都跟這張唱片有關。

林東輝後來跟著陳澄雄先生，轉到省交響樂團工作，我們的接觸就更多更頻繁。他幫我的第二個大忙，是歌劇《西施》排演過程中，排解糾紛，讓歌劇最後得以順利演出。

不知什麼原因，台灣每一次演新歌劇，總是糾紛、是非很多。《西施》也不例外：導演與指揮、作曲者、設計者之間，作曲者與劇本作者之間，演員與導演之間，主辦方與服裝、燈光、道具等承包方之間，從頭至尾衝突不斷。林東輝是天生的「和事佬」，跟任何一方都是好朋友。每次出現火爆場面，他就向兩方面都說好話，給雙方澆冷水降溫。記得《西施》演出結束後，仍有一場我跟部份配器者劉奇先生與夫人的衝突。那時，林東輝就勸我，小事忍一忍，讓一讓，不要激化衝突，不要去惹不該惹的人。可惜那時候我血氣太旺，能吃虧卻不能受冤枉，死爭一個「理」字，結果最後是三敗俱傷（劉奇夫婦一方，我一方，還有直接挑動起這場惡戰的某知名樂評家一方），沒有贏家。現在回想起來，如果我當時聽了林東輝的勸告，說不定後來就不會有那場好友反目成仇，多年無法化解的鬧劇、慘劇。

林東輝的最大愛好與專長是錄音。這方面他也幫了我不少忙。我自己出版發行的第一片 CD 是1988年北京音樂會的實況錄音。說出來沒有人會相信，這個錄音，是劉奇先生的公子劉峰，用卡式錄音機把大陸中央廣播電台的播音錄下來而成。經過林東輝一番後製作，居然有現在的品質，真是個奇蹟。

2000年，由省交陳澄雄團長帶隊訪問羅馬尼亞。左起：林東輝伉儷、金希文、馬水龍伉儷、陳澄雄伉儷、陳俞洲、王美齡、馬玉華、黃輔棠。

劉 星

《我一生的貴人》之 42

　　我與大呂出版社合作出的第一本書《談琴論樂》，序文是由劉星先生所賜：

　　民國七十四年八月二十日，大音樂家林聲翕教授偕夫人蒞臨高雄。我雖受教於翕公門下已二十餘年，但這還是第一次見到林師母（林師母的尊翁是我國影壇拓荒功臣，聯華公司創辦人羅明佑先生。黃自先生的「天倫歌」，即是為聯華出品，羅先生與費穆聯合導演的「天倫」一片所作），故倍感欣愉。

　　陪同林老師伉儷來的有黃輔棠夫婦。這是我初次見到輔棠先生。大概因為同列翕公門牆，又復氣味相投，遂一見如故，成為無話不談的忘年之交（我長輔棠二十餘歲）。

　　……

　　輔棠近作「庸人樂話」，係敘對音樂學習之理解及心得，兼評論各家之長短得失。語多精闢中肯，見解常有獨到處，是極為珍貴之音樂抒情論文。輔棠在其前言中云：「王國維先生寫人間詞話在前，阿鏜仿其體寫樂話在後，兼且自擾清靜，豈非庸人所為？本文因之得題。」惟以我的感覺而言，這「庸人樂話」實乃開卷有大益的力作。當我初睹此著時，即為其字行間裡的精闢見解所吸引，大為驚異嘆賞，乃由閱覽以至精讀，以至不忍釋手；有如醍醐灌頂，如聞暮鼓晨鐘。天涯比鄰，空谷喜聞跫音；海內知己，幸能見此異彩。庸人云乎哉？如此庸人，吾實愛之。

　　……

　　小文第一次得到行家如此讚賞，有如中了大獎。從此，我們開始了長達

二十多年的頻繁通信、交往。

劉星老師是東北人，當年被師母帶著，從東北一直向南逃，後來逃到台灣，定居高雄。他文學、歷史、音樂均根底深厚，涉獵極廣，師友甚多，寫過不少歌詞，還為台灣省政府新聞處寫過一本頗有史料價值的《中國流行歌曲源流》。此書同時由香港音樂界歲寒三老韋翰章、黃友棣、林聲翕作序，由此可見劉老師人脈、文脈之一斑。

我曾多次專程到鳳山探訪劉老師，每次均是在他家住，床對床徹夜長談。劉老師有個出名特點就是感情極豐富，一講到某些動情的人與事，就會大哭。我親眼看過他幾次哭得稀里嘩啦，眼淚如泉。若非至情至性，何能如此？

劉老師知我愛寫歌，遂把他欣賞的詞人朋友沈立介紹給我。其時我人在紐約，藉著通信，我與沈立成了很好的詞曲合作者，先後合作寫了「杜鵑紅」、「默契」、「船過水無痕」、「湘江水」等多首歌。凡聽過的人，尚未遇不喜歡者。

劉老師還先後介紹了不少朋友給我認識。其中有當年紅極一時的影星龔秋霞的先生胡心靈，自編自費出版六大冊「昭明文選新解」的李景濚，多倫多的樂評家劉樂章，電台節目主持人方翔等。

二十年來，劉老師寫給我的信起碼有十五萬字，夠出一本專集。信的內容包羅萬象，其中有一些寫到評到身邊、圈內的師、友、同行。這些信，有一部份恐怕要歸到「不宜發表」之類。也許到某天閒來無事時，可以作一番整理，挑出可發表部份，公諸於世。

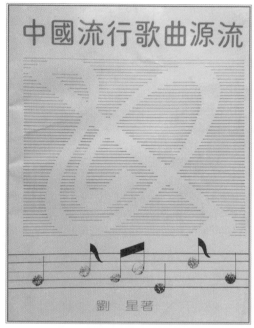

劉星老師為台灣省政府新聞處編寫的《中國流行歌曲源流》

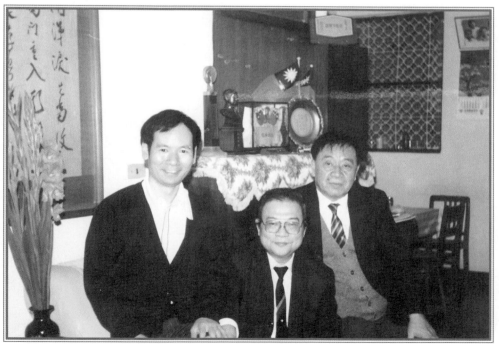

右起劉星、陳振芳、阿鎧。不記得那一年，攝於劉老師家中。

劉明儀

《我一生的貴人》之 43

　　1984年，我拜入林聲翕先生門下後，一次陪他遊張大千故居，同遊者有劉明儀、吳玉霞、方素芬等。就這樣認識了絕代才女劉明儀。

　　最先讀到她的作品是歌詞《花語》：

也曾含苞待放，也曾枝頭吐蕊。
縱是芳華漸消歇，此生無怨無悔。
朵朵凋殘，片片飛墜，
不怨東君無情，不怨風雨交摧。
花謝花開等閒事，原是自然的輪迴。
種子曾受泥土栽培，嫩芽曾受陽光撫慰。
曉來雨露滋潤，夜裡明月相偎。
天地恩澤厚，何以報春暉。
願把殘紅還諸大地，化作春泥碾作灰。
護惜纖根柔苗，滋養嫩葉花蕊。
靜待著冬盡春回，請看枝頭看取。
更勝今春的嬌艷，更勝今朝的芳菲。

　　我一讀此詞，就驚為「意境高絕，超越古人」之作。當即樂思如潮，很順利為它譜了一曲。跟著，《明朝又是天涯》（寄調「清平樂」）與《夢裡不知愁》（寄調「菩薩蠻」）完成譜曲。

明朝又是天涯

別來歲半，何事鴻鱗斷？

瘦煞西風天不管，暗許流年輕換。

黃昏立盡殘霞，憑欄最憶梅花。

今夜夢中須見，明朝又是天涯。

夢裡不知愁

薄情正是多情處，有情還被無情誤。

寒夜泣西風，畫樓煙雨中。

獨酌人易醉，倦擁霜衾睡。

夢裡不知愁，潺潺溪常流。

　　1985年底，其時我已確定要辭去藝術學院的教職，返紐約協助長兄經商。其心情與兩千多年前，西施被迫離開范蠡，入吳宮去侍候吳王頗有點相

與劉明儀、沈立兩位歌詞作者在一起。

似。剛好讀到南宮博的歷史小說《西施》，便多買一本送給劉明儀，問她能不能把西施的故事寫成歌劇劇本。沒想到，三個月後她真把歌劇《西施》的劇本寄到我家，讓我興奮、感激不已。

此後，我花了好多年時間，兩次為歌劇《西施》譜曲。第一稿在1986年暑假期間完成。幾年之後，我對樂音與字音相配的敏感度大有提升，發現第一稿有太多樂音與字音不相配的情形，便狠下心把初稿廢掉，另起爐灶重寫。另外，對劇本也根據任蓉老師的建議，由劉明儀做了大幅度修改。劇本的最大修改，是第四幕增加了很多「戲」，即戲劇衝突。

2001年，由省交響樂團陳澄雄團長一手策劃，把歌劇《西施》搬上舞台，在台灣北、中、南部連演八場，受到各界相當高評價。如果要論功行賞，劉明儀小姐無疑要記第一功。如果不是她的劇本寫得夠好，我的音樂不可能寫得出來，就算寫得出來也不會是現在的樣子。請看其中一段西施的心靈獨白：

> 我不是玉貌花容，我不要功名人稱頌。
> 我情願與范蠡，長相廝守，終老鄉野中。
> 范蠡務農，西施浣紗，粗茶淡飯樂融融，勝卻錦衣玉食在吳宮。
> 勝卻英雄美人，富貴榮華，到頭來終難免好夢成空。

敢說當今海峽兩岸的歌劇歌詞，還未有第二人能寫到這樣白而雅，外淺而內深！

歌劇《西施》世界首演實況頻道：
在youtube網　http：//youtu.be/ECTAKgZM7h0
在土豆網　http：//www.tudou.com/programs/view/ORjuIwM6L3I/

劉　俠

《我一生的貴人》之 44

　　劉俠（杏林子）是我一生遇到過兩位最偉大的女性之一（另一位是 Miss. Handway）。她們的共同之處是一生都在幫助別人，都是虔誠基督徒。

　　1984年暑假，我在台北某書店買到劉俠兩本書：《生之歌》與《生命頌》。一邊讀，一邊受到極大感動與震撼。一位終生只能坐輪椅，每個關節都腫脹、扭曲、疼痛的人，對生命的熱愛，文筆的高雅，遠超過我們這些身體健康、能走能跳的人！我把這份感動，轉化為連詞帶曲的兩首歌「微笑」與「感謝您，天地（父）上帝」。接著，又把她的祈禱文「遺愛人間」改寫成歌詞並譜了曲。劉俠的祈禱文原文是：

　　有一日，當我離去，且讓我化作泥中的芬芳，等待明春，作為第一朵出土的雛菊。或是五月的禾風，青青的麥田中，為你遞送初熟的香氣。

　　當我離去，請勿為我立碑，若是可能，我寧肯立於你們心中，也勝於荒草淹沒。

　　有一日，當我離去，請勿用輓聯把我包圍，請勿用鮮花將我堆砌，請勿用歌功頌德的文字追悼我，請勿用眼淚和哭聲埋葬我；我已前赴一個神祕的約會，啊！我多麼希望你們歡歡喜喜，如同我的歡喜一樣。

　　我的路已走完，力已出盡，若是我什麼都未能留下，就讓我悄悄地走，回到我原來的地方。

　　為了譜曲方便，我大膽把它壓縮、改寫成這個樣子：

　　當有一天，我要離去，請不要為我傷悲。我只是回到原來的地方去。

當有一天，我要離去，請不要為我立碑。悄悄地安睡我最歡喜。

當有一天，我要離去，請照樣唱歌跳舞遊戲。把笑聲送給我當作後（厚）禮。

不久後，有朋友帶我去她的住處拜訪她，聊得很愉快。那時候，伊甸殘障基金會還未正式成立，只是在構想與籌備之中。

1994年3月13日，林舉嫻教授指揮「大韶室內合唱團」，在國家音樂廳演唱了《當有一天》。我把演出實況錄音帶寄給她，她給我回了一短信：

阿鏜：

謝謝你的錄音帶。我已經在遺囑中，特別聲明有一天「蒙主恩召」了，追思禮拜就用這首《當有一天》。不過，你們還得耐心等候，因為我還不打算這麼早走也！哈哈！

祝

好上加好　恩上加恩

<div style="text-align: right">劉俠5/10</div>

後來，我又為她的短詩「睡蓮」譜了曲。這首詞，是她的真正心聲。美、潔、雅、靜，到了極緻：

萬花中，我願做一枝睡蓮，小而白，開在淺水邊。

我不要蘭花的馨香，也不要桃李的繁華，更不要玫瑰的鮮艷。

我只要一方屬於我的小池和透出污泥的潔妍。

夜夜月色中，把我的青春和羞怯的情愛，向你展現。

2003年初，劉俠突然離開了我們。我知道她不喜歡眼淚與歌功頌德，決定把她作詞的兩首歌，加上我受她的書感動而寫的兩首歌，製作成CD，取名「劉俠的心靈之歌」。得到各方好友全力支持，竟在一週之內，完成了設計與壓片，趕在台北劉俠的追思會上，贈送給到場者每人一片。

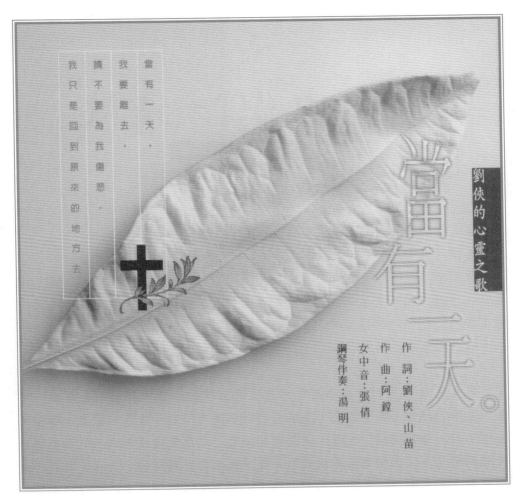

劉俠的心靈之歌

當有一天。

當有一天，
我要離去，
請不要為我傷悲，
我只是回到原來的地方去

作詞：劉俠、山苗
作曲：阿鏜
女中音：張倩
鋼琴伴奏：湯明

當有一天 http：//tw.youtube.com/watch？v=HuMO9XAN700

睡蓮 http：//tw.youtube.com/watch？v=tGv2vgYXLh8

微笑 http：//tw.youtube.com/watch？v=L3c1Ls-9O-Y

感謝您！天父上帝 http：//tw.youtube.com/watch？v=kv7_xCqo3jQ

江維中與江靖波

《我一生的貴人》之 45

　　江維中和江靖波都是我剛到台北時的第一批學生。照道理，我才是他們的貴人，怎麼反而變成他們是我的貴人呢？且聽我慢慢道來。

　　先說江維中。

　　當時國立藝術學院首屆小、中提琴學生有他和劉怡良、黃宗儀、巫明俐等四人，都是我的學生。江維中特別優秀，劉怡良和巫明俐程度中上，黃宗儀則根基一塌糊塗卻好高騖遠。當年我曾寫過一篇教學隨筆「好才是高」，內中有一段其實是寫黃宗儀：

　　半年多前，某位新轉來的學生第一次上課的曲目，真是又大又難。可是，音準、節奏、發音方法、基本弓法等都大有問題。我只好據實告訴他，基礎不好，必須從頭、從慢、從基礎開始來。起先他幾乎無法理解也無法接受這個意見。經過頗為艱難的幾個月後，他才體會到慢的、淺的、基礎的東西有多重要多困難，也有了相當大進步。如果要給這個學生評定程度，幾個月前，他拉大而難的曲子，但拉得亂七八糟；幾個月後，他拉音符並不複雜的韓德爾奏鳴曲，但拉得中規中矩，究竟哪個時候的他程度更高呢？

　　沒想到，「病情」稍有起色，黃宗儀就沉不住氣，提出想練柴科夫斯基協奏曲。我當場「No」了他，告訴他還有很遠一段路才走得到那裡。沒想到，他背著我，一狀告到系主任那裡，說我沒有能力教他，要求換老師。

　　當時，幸得程度比他高好幾段的江維中一力支持我，對系主任說我教得很好，讓他學到很多東西，才讓我安然度過了那段風風雨雨的危險期。

　　江維中在國立藝術學院畢業後，在紐約曼哈頓音樂學院讀碩士。我介紹

他拜在我的恩師 Albert Markov 先生門下，這樣，我們變成既是師生又是同門。他畢業後一回到台灣，就被台北市交響樂團聘為首席一直做到退休。

聽說黃宗儀畢業後一再改行，還曾經當過牧師。願上帝祝福他！

再說江靖波。

他是光仁中學音樂班學生。當時隆超主任把我聘到光仁兼課，分了四個學生給我教。其中有一個學生（名字已想不起來），受不了我嚴格的基本功訓練，不到一個月就要求換老師。我歷來不留學生。負責教務的李拓磊老師問我意見如何，我很爽快就讓他轉去跟別的老師學。

半年後，台灣省音樂比賽，江靖波獲得小提琴少年組第一名。這下子，我在光仁的「地位」，一下子就從谷底上升到山頂，變成了最「搶手」的老師。

我跟江靖波的師生緣，並沒有因為後來我回紐約協助長兄經商而結束。多年之後，他每遇解決不了的技術難題，還是會通過各種渠道來問我。有一次，他還把他在加州一位美國同學帶來台南，讓我為他「診斷」拉琴不能快和音色不好的原因並給予治療「藥方」。

江靖波後來自組「樂興之時」管弦樂團，擔任音樂總監與指揮，還指揮過我作曲的「神鵰俠侶交響樂」第三樂章《俠之大者》。真是一段極其美好的師生緣。

三、把頭向左輕輕一側，像睡覺一樣把琴當成枕頭，自然地把琴夾住。另一種方法是輕輕一點頭，用下巴把琴夾住（圖17）。

四、雙手抱在胸前，身體左右搖動數下（圖18）。

五、把左手提起來，前後動幾下，左右動幾下。

可以把這個「夾琴五步驟」反覆做若干次。如果有兩個或兩個以上的學生一起上課，可以在做第4個步驟時，讓小孩子互相比賽，看誰可以夾琴夾得久些。注意不宜一下子讓小孩子夾太久，以開始時約二十秒，後來慢慢增加到一分鐘為適合。

圖17　輕輕一點頭，把琴夾住。

第三章　如何教處琴　39

1995年，江維中為我的《教教琴·學教琴》一書，擔任示範模特兒。

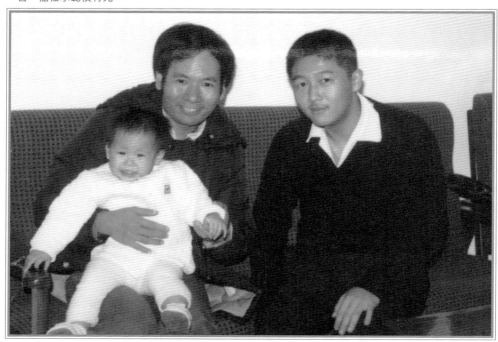

1984年，15歲的江靖波來看我家的小寶莉。

梅哲與俞冰清

《我一生的貴人》之46

「台灣有兩位不靠音樂吃飯，但與古典音樂界關係重大的女性。一位是賠錢辦大呂出版社，專門出版音樂書籍的鐘麗慧，另一位是賠錢辦台北愛樂室內及管弦樂團，讓梅哲先生能在台灣一展長才，把台灣的管弦樂演奏水準帶到前所未有高度的俞冰清。可以說，沒有俞冰清的慧眼識英雄和克服了無數外人難以想像的困難，就沒有梅哲在台灣的立足之地。」

這是二十多年前，我在「《陳主稅主題變奏曲》的故事及其他」一文中的一段話（見「音樂與音響」雜誌1992年4月號）。

1985年，由賴文福醫師與俞冰清小姐伉儷創辦的台北愛樂室內樂團在實踐堂首演後，跟著又辦了「黃輔棠中國風格小提琴作品音樂會」。曲目有《鄉夢組曲》、《中國民歌改編曲》、《中國舞曲》、《紀念曲》等。演出者有江靖波、江維中、陳任遠、李肇修等。這場音樂會之後，梅哲先生就對我多方關照，大加提拔，不再叫我 Fu Tong 而叫我 Chinese Beethoven（這是我多年來極力隱瞞，絕口不提之事，俞冰清小姐可以作證）。

不久後，梅哲出任高雄市實驗交響樂團音樂總監，他問我能不能把《中國民歌改編曲四首》配器為管弦樂，他想指揮演出。我當時沒有配器經驗，不敢答應，他竟找了長期為芝加哥交響樂團配器的 Jay Miller Hahn 先生，把這四首小曲配器為管弦樂並指揮高市交演出多次。

1992年初，他聽了筆者指揮台南家專弦樂團演奏的「陳主稅主題變奏曲」與「賦格風小曲」後，當即邀請筆者指揮台北愛樂室內樂團於1992年3月14日，在國家音樂廳演出這兩曲。憑著這個演出錄音帶，「賦格風小曲」在同年底獲得大陸黑龍杯管弦樂作品大賽優秀作品獎。

　　1993年，他以近乎冒險的完全信任，委託我為蘇顯達教授寫一首小提琴獨奏、弦樂團伴奏作品，要在維也納愛樂廳首演。「西施幻想曲」於焉誕生，並獲得維也納著名樂評家安德勒（Franz Endler）先生評之為「中西音樂的完美結合」。後來該曲在台北、波士頓、紐約等地被多次演出，並被收進「愛樂之音」CD系列。

　　1995年年初，筆者的「台灣狂想曲」剛剛寫出來不久，梅哲先生馬上安排試奏，並於同年3月4日在台北市大安森林公園做了首演。全靠這次試奏和首演，我得以發現該曲的缺點、問題，做了一次大修訂，使它成為一首比較完整的作品。後來，該曲成了台北愛樂管弦樂團的保留曲目並收在由風潮唱片公司發行的《台灣狂想曲》CD專輯中。

　　為了感謝梅哲先生的知音與提攜，我決定把《蕭峰交響詩》題獻給他。此曲原本長24分鐘，我一直覺得有問題，但不確知問題出在那裡。直到梅哲先生仙逝後，我突然開悟並找出了問題所在，毅然揮刀，把24分鐘砍到只剩

這張CD曾獲第十二屆金曲入圍獎，全部是台北愛樂管弦樂團演出阿鏜作品。

晚年梅哲不良於行，但仍生命力旺盛。右是俞冰清小姐。

下13分鐘。這個第六稿，終於獲得巨大成功。

　　梅哲先生辭世後，我仍然跟台北愛樂管弦樂團常有合作演出作品的機會。2007年12月25晚，演出了《蕭峰交響詩》第六次修改稿，2009年3月14日，演出了《神鵰俠侶交響樂》2、4、8三個樂章。2014年12月7日，演出了《台灣狂想曲》……。那是梅哲先生的遺愛和俞冰清小姐青眼有加的結果。這份知音之情，天長地久！

呂陽明

《我一生的貴人》之47

1984年，內子懷了第二胎。不知何故，出血不止。看西醫，吃西藥後，情形更壞。

作曲業師盧炎先生知道後，對我們說：「我有位中醫好朋友呂陽明，醫術高明，趕快找他看看。」

於是，登門拜訪。他為內子把脈後，開了兩副藥。結果，兩副藥一吃，內子出血就停止了。我問呂先生其故。他說：「婦女懷孕，體熱，你們還去吃牛排之類，那是熱上加熱。西醫不知其故，藥不對症，所以無效。那兩副藥，性涼、解熱、對症，所以藥到病除。就這麼簡單。」

追源起來，老二寶蘭的命，是呂先生救回來的。

台北冬天濕而寒。幼稚園階段的小孩子常感冒、發燒、咳嗽。特別是老大寶莉，咳嗽起來像要把心、肺、胃都咳出來，令人心疼、害怕。

理所當然，先去看西醫，吃西藥。結果，卻症狀越來越嚴重，發病週期越來越短。我更加心疼、害怕，便去找呂先生。

他說：「吃我的藥，病不會馬上好。但一段時間之後，症狀會越來越輕，發病週期會越來越長。」於是，軟硬兼施，強迫小孩子吃又苦又澀的中藥。結果，真如呂先生所說，小孩子的健康情形越來越好。

筆者與內子多年來堅持感冒不吃西藥，後來連中藥也盡量不吃，保住了尚可之健康，源頭在此。

1990年，筆者移居台南。不久後，得了嚴重的坐骨神經痛。看過中、西醫，均無顯效。其時，我每週一次到台北東吳大學兼課。同在東吳任教的盧炎老師對我說：「呂陽明現在是太極拳高手，是吳國忠的徒弟，鄭曼青的徒孫。說不定他可以幫你。」

為了醫治坐骨神經痛，於是我正式拜師，每週一晚，跟呂先生學氣功、太極拳，同時上他的易經大班課。每次都是一大群人先上易經課，然後是幾個人到他家裡喝茶、聊天、練氣、學拳，一直到深夜一、兩點鐘才結束。同門師兄弟有吳丁連、薛映東、謝春德等。

一次，我問他為何棄醫從拳。他說：「再高明的醫生，也只能治能治之病。教氣功、太極拳，卻能助人少生病、甚至不生病。」

他堅持氣功與太極拳均不收費。易經班因要租教室，僅象徵式收一點場地費。如是過了約兩年。後來，因不再跑台北才告一段落。

回顧那兩年，最大收穫是：

一、學會「金雞獨立」，「氣沉腳低」，「掌心吸氣」，「撞牆通經」等招式，對一生健康受用無窮。

二、把「提腕沉肘」、「落胯」等太極拳功夫，用到小提琴演奏與教學上，創出了「鬆而有力」、「力聚一點」、「借地之力」等小提琴獨門內功。

至於坐骨神經痛，後來發現是寒氣入骨而起。少吹或不吹冷氣，加上物理療法「拉腰」，後來就慢慢好了。

再後來，由於南北相隔，與呂先生見面不多，但仍保持不定期通信、通電話。知道他後來迷上南管，又有志於把氣功與各種表演藝術融會貫通，創了一門「陽明表演氣功學」。可惜不知何故，他後來竟得了糖尿病並引發感染而不治，僅得55歲。惜哉！痛哉！

呂陽明先生遺著封面。

顏廷階

《我一生的貴人》之48

　　1985年夏，陪林聲翕老師與師母遊阿里山，在阿里山上巧遇顏廷階先生與夫人。從那時起，顏先生就對我如子姪般關懷、愛護、提點。摘錄幾封他的信：

　　輔棠、玉華、寶莉、寶蘭：

　　謝謝寄來今年最新鮮，最有趣的聖誕禮物！邊看邊笑！樂趣無窮！恕我一點小建議：寶莉寶蘭的「彈琴」「拉琴」，不能教導太嚴厲。用遊戲法，引導她們自動自發練琴為好。……

<div align="right">顏階階、杜瓊英敬賀1996・12・21</div>

　　阿鏜及家人：

　　出國之前收到您寄贈的「樂人相重」一書，想想台北至溫哥華有10多小時航程，所以把「樂人相重」帶在身邊，航程中仔仔細細拜讀，成為我航程中最佳良伴，也讓我知道了不少「韻事」，深深感到您確是一位明辨是非，直腸驢，執著分明的一位好「樂人」。……

<div align="right">顏廷階1998・5・13</div>

　　阿鏜、玉華、寶莉、蘭：

　　每年聖誕節您們的聖誕信給我們帶來無比歡欣，亦分享您們的喜樂！寶莉、寶蘭相信都會上台北讀大學，我願意當義工監護人，您們信得過嗎？寶蘭現讀何校？寄宿？在不妨礙她的學業及活動前提下，我可帶她溜達。……

<div align="right">顏階階、杜瓊英賀2001・12・21</div>

輔棠兄嫂：

謝謝寄下「神鵰俠侶交響樂」，我將放在車上隨我開車時時刻刻聆賞，重覆多聽幾回！

......

早年我們在福建音專抗戰期間，我是「僑生」，內人是「流亡學生」，經濟來源常常青黃不接，他（蔡繼琨先生）下字條，「准予註冊」，「准予開伙」，使我們終身難忘！他的故事太多太多，講不完。

<div align="right">顏廷階 2005‧4‧14</div>

2000年7月10日，黃鐘創法七週年音樂會在台北中山堂舉行，顏先生是被邀請坐第一排的貴賓。自從他知道我有這樣一套為業餘學琴者而創編的小提琴教學法，就常常關心此事，不時提出建議：

輔棠兄嫂：

黃鐘教學法，我提幾點作參考：

制定正確名字銜頭，黃鐘小提琴學苑（園）？報台南社會局立案。

成立黃鐘基金會、董事會，要合乎有關規定，有朝一日成立「黃鐘小提琴學校」順理成章。

交給教會不是辦法！只有自力更生！

任何問題，隨時通電話，我願做義工。

<div align="right">顏廷階 2005‧12‧30</div>

可惜我長於寫作而不長於經營，始終不敢扛下「經營」重任，黃鐘教學法要遲至2014年，在大陸找到適合的經營者才開始推廣開來，為人所知所用。

顏先生對中國音樂的最大貢獻，是他以一己之力，完成了兩大冊《中國現代音樂家傳略》的編輯與出版。很難想像，他沒有用電腦，完全用手寫，怎麼能完成這項一千八百多頁的巨大工程。

該書續集464-472頁，是本人生平、作品、著作介紹。本來我向他提交的初稿，只有現稿的五分之一長度。他收到初稿後，大不滿意，說：「不必考慮篇幅長短，盡量寫得詳細些。不是為了宣傳自己，而是為將來有人要找資

料方便。」我聽了他的話，另起爐灶，才寫出現在這個詳細稿。

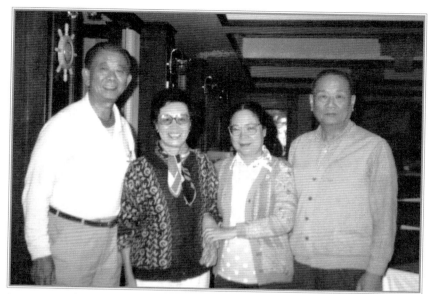

顏廷階、杜瓊英伉儷與林聲翕、羅愛珍伉儷。攝於1985，阿里山。

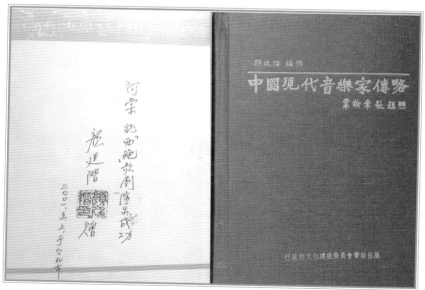

顏廷階先生編撰、出版的《中國代音樂家傳略》及他的題贈詞。

許常惠

《我一生的貴人》之49

許常惠教授是公認的台灣樂壇教父級人物。筆者不是他的學生，但卻仍有幾件不大不小的事，得到過他的幫助、提攜。

第一件，是在1992年省交響樂團舉辦的「第一屆中國作曲家研討會」上，一天會後品茶時，香港林樂培先生忽然跟筆者算起「舊帳」來，說筆者不應該公開批評他。這筆「舊帳」，是指多年前他在香港信報公開批評筆者的業師林聲翕先生，筆者心中不平，便連寫三封讀者投書給信報討論有關問題。在這樣一個聯誼性場合，對他的責備我答也不是，不答也不是，一時之間頗為尷尬。這時，許老大開口：「沒什麼啦，被人罵是好事，越罵你越出名。我被人罵多了，現在不是好好的？阿鏗，來，給林大師敬酒！」幾句話，一個尷尬場面就轉化為融洽而帶笑場面。

第二件，某年曾永義教授給我寄來一首「二‧二八紀念歌」歌詞，囑我譜曲。我問緣由，原來是文建會委託他與許常惠教授合作寫一首與「二‧二八」有關的歌，限期交稿。他怕許老師仙性大發，不能準時「交貨」，便讓我寫一首做備用。我提出：「如果真的出現這種情形，我不署名。」他一口答應，我就為此詞譜了一曲。沒想到，這次許老師準時交稿，我這一稿就在抽屜底一躺四、五年。後來，台北愛樂管弦樂團需要本土作品，我把此曲改編配器為管弦樂《追思曲》。為避免誤會或對任何人造成傷害，我把有此曲創作來龍去脈說明的樂曲解說，寄了一份給許老師。不久後，忽然接到華視節目部來電話，向我要「二‧二八紀念歌」歌譜。我很奇怪他們怎麼會知道我有這首歌，一問，原來，他們是先向許老師要，許老師知道他那首不適合，建議他們找我。此事不但讓華視解決了一個急切難題，也讓我這首歌有機會面世，更體現了許老大的胸襟、氣度！

許常惠教授、任蓉、阿鎧。不記得當時抱了誰家的孩子。

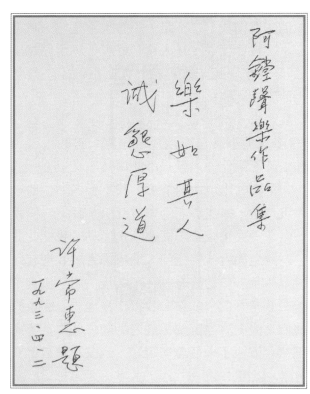

許常惠教授為阿鎧聲樂作品集的題字。

　　第三件，大約在1993年，聲樂名家任蓉教授要筆者把許老師的女聲合唱《葬花吟》改寫成女高音獨唱曲，她要在某音樂會上演唱。我說：「許教授是台灣樂壇公認的大老，此事無論做得好與不好，都很麻煩。」她說：「一切責任由我承擔。連改編者是誰，我都不讓別人知道。」於是，我就放開手腳，完全憑直覺改寫出了女高音獨唱版《葬花吟》。很可惜，由於種種原因，那場音樂會的主辦者沒有按照原計劃演出此曲。此稿在抽屜一躺三年，我後來竟完全忘記了它的存在。1996年，因搬家之故，我清理抽屜發現了此稿。一時心血來潮，便影印一份寄給許教授，並附信說明來龍去脈，靜候他「發落」。沒想到，他很快給我回了信，表示這樣的改寫，雖然成功機率不高，可是他非常感謝我做了這樣一件辛苦卻無名無利的事。不久之後，中華音樂著作權人聯合會成立，許教授當選為理事長。很可能與上述事情有關，我居然被提名當選為董事。可惜筆者天性疏懶，從來沒有去開過一次董事會，後來還主動辭了職，實在有負許教授的栽培雅意。

羅 蘭

《我一生的貴人》之 50

　　羅蘭是大作家，又是廣播界名主持人，我在紐約時就讀過多本「羅蘭小語」，對她仰慕已久。1985年4月26日，她出席了在范宇文老師家舉行的「阿鎧首次歌樂作品發表會」，得以認識她。

　　那時她在警察廣播電台主持一個廣受歡迎的古典音樂節目，曾邀請我上過一、兩次。她同時具有很深的音樂與文學修養，所以無論寫和講都深入淺出，味道很「厚」。1990年11月10日來信，評及我的小曲及中國音樂，讓我受寵若驚：

　　輔棠：……你的音樂有特別一種中國韻味，卻又不同於一般的國樂或有意強調中國特色的音樂。說實在話，常聽的中國音樂中韻味方面總是差些，說不出是什麼緣故。有些好聽的，是改編的民歌，像「家鄉的歌」或「農村酒歌」，我發現他們表現淳樸與快樂的一面比較有成績，而在能讓人深刻感動的層面就差一些。音樂要能深入感情。我們中國的音樂往往顧及了中國，就顧不了感情……。

　　羅蘭對我的最大支持鼓勵，是2001年對歌劇《西施》的評論。其時，台灣名樂評家楊忠衡先生公開發文評論，一開篇就是：

　　看過黃輔棠的創作歌劇《西施》，我的第一個反應是：「中國歌劇真是夠了！」已邁入二十一世紀，我們的作品成熟度還相當於西方兩百年前的學生習作，真讓人無言以對。

與此相反的是羅蘭的評論。恕我當文抄公，一字不漏轉錄在此：

總觀後感

非常好，出乎意料的好！我們早就盼望能有這樣的中國歌劇出現。《西施》不但「中國」，而且「歌劇」，作曲家的功力令人佩服。黃輔棠的音樂從此進入了開闊深厚的新境界。

大陸的聲樂家真好。我們的「西施」也不遜色。

西施的服裝能再搶眼一點就更可突出這位頂尖美女的絕代風華了。

我是為了此劇的管弦樂而再聽了一場的。它真值得一聽再聽。同時也更

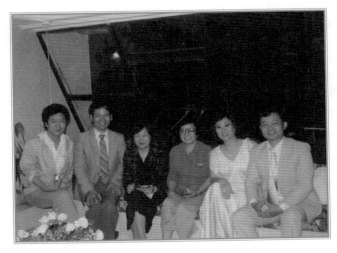

左起蔣勳、阿鏜、羅蘭、丹扉、范宇文、陳思照。

羅蘭給阿鏜的信。

喜歡伍子胥自刎那一場的設計與歌聲，蒼涼感令人無限低迴。

對劇本意見

結尾有說服力，和大家所熟知的結尾雖然不同，但這樣實在另有一種感情上的真誠。

對音樂創作的意見

這部歌劇的音樂是世界級的，阿鏜令人起敬。

管弦樂旋律美，厚度夠，銅管部份尤其好聽，有氣勢。

阿鏜幸虧寫了這部歌劇。他的才華以前沒機會讓人發現，總覺他的音樂單薄些，厚度不夠。現在才知道，他需要有足以容他表現這厚度的天時、地利與人和。

對演出與演員的意見

導演功不可沒。王斯本給這部中國歌劇帶來了一個很合理的典型，其中有西方，也有中國。京戲式的造型，使人物看來非常自然，沒有「中國人，西方動作」的生硬與古怪之感。

吳王是「霸王別姬」裡的霸王，西施像虞姬，做到了讓觀眾覺得親切自在，觀賞時可以集中注意力而樂於欣賞。伯嚭這個人物很討喜。

最喜歡的段落

全劇好聽的樂段很多。自伍子胥自刎那場開始，音樂把劇情推入高潮，張力夠，使觀眾屏氣凝神，直到劇終。

我極愛其中的管樂，漂亮雄渾，氣勢如虹。

吳王在館娃宮那段三拍子的獨唱。

伍子胥自刎的唱段。

（西施最後）前塵如夢，往事如煙的詠唱。

感念羅蘭姐，在最困難的時候給了我信心與勇氣！

申學庸
《我一生的貴人》之51

申學庸老師是台灣古典音樂界公認的「教母」。我雖然跟她沒有任何早期淵源，但她卻多年來把我當學生、子姪般照顧。

1990年，大呂出版我的第二本書「賞樂」，申老師賜我序文：

收到輔棠君囑我為「賞樂」寫序的信，及該書的二校稿。從頭到尾拜讀之後，我認為作者已達到見解精闢獨到、文字精練雋永的境地。

本書內容包羅頗廣，有評有敘，多是有感而發。作者歷經中國大陸、港、臺乃至美、加的生活經驗，而處處表現出對祖國文化傳統的繼承和發揚，實在是難能可貴，教我讚嘆不已。

……

1993年，我自費出版三大冊聲樂作品集，一冊古詩詞獨唱曲，一冊當代詩詞歌，一冊合唱曲。申老師用她那深具功力的書法，為我題了「濃厚的民族情感，動人的美妙旋律」十四個字，為這三大冊聲樂作品增色不少。

每有新書新CD出版，我都會寄一份給申老師。她保有前輩文化人的風範，有信必回，既有鼓勵，亦有講真話的評論：

輔棠：今午抽暇靜聆「錦瑟」，美則美矣，但與文字之間似有差距。文靜小姐音色亮麗音量充沛，唱得也非常用心，但任何歌者若尚未具深厚功力，都難做到運聲吐字如行雲流水且收放自如的境界……。

1997年，我收到申老師從歐洲寄來明信片。其中一張郵票是布拉姆斯頭

像，附文是漂亮的申體行書：

輔棠：今夏奧地利並無酷暑，當地人深以為憾，而我卻樂在其中。閒時參觀附近城鎮及古堡。高品味的現代生活和豐盛的文物在在顯示發人省思的西歐文明！

常常收到你美好的信函和餽贈，至深感念。「黃氏家規」已是我女兒家訓子的箴言。在此表欽羨之忱。祝闔府康樂！

學庸 一九九七·八·九

對申老師的多方關照提攜，我常有無以為報之愧。有一段時間我沉迷對聯，讀和寫了不少，便以拙劣的毛筆字寫了一副白話文嵌名聯，贈送給申老師：

一生唯好學　自然不平庸

申老師收到後，馬上來電話感謝說：「這副對聯也適合送給你自己。」

2012年，我拜託爾雅出版社隱地先生，為我出了一本「阿鏜閒話」，作為送給自己退休的大禮物。10月19日，陳雲紅老師在新合唱基金會為我辦了一個新書發表茶會，到場貴賓有申老師、陳澄雄團長、陳明律教授、孫清吉教授、蘇顯達教授等。申老師發表了即興講話，給我甚多鼓勵、肯定。

2015年，中國文藝協會給我頒發了「音樂創作」榮譽文藝獎章。這是我在台灣工作三十年，得過的唯一「大獎」。雖然沒有一分錢，但卻是很高的榮譽。有朋友覺得奇怪：阿鏜平常都躲在台南家裡，很少跟外面的人打交道，也從不巴結官員，怎麼會得到這個獎？事隔一年多，謎底應該可以公開：是申老師和陳澄雄團長二人，共同推薦的結果。感恩申老師！

2015年，申學庸教授代表文藝協會給阿鏜頒發「音樂創作」榮譽獎章。

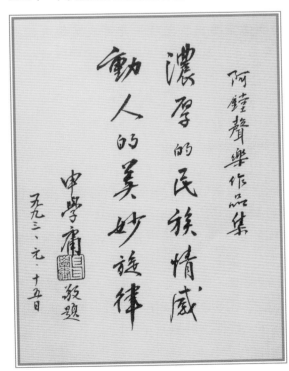

申學庸教授為阿鏜聲樂作品集題辭。

阿鏜聲樂作品集

濃厚的民族情感，
動人的美妙旋律

申學庸　敬題

一九九三、元、十五日

曾永義

《我一生的貴人》之 52

先當文抄公,把曾永義教授1985年為我的第一本歌集《問世間,情是何物》寫的序,錄兩段在此:

阿鏜的歌曲所以教我陶醉,教我嘆息,就是他對歌詞的意境體會得相當深,對於語言的旋律掌握得相當準,由此而將歌詞融入音符,再用音符將歌詞詮釋出來。也因此他果然做到了「情情化音樂」,他果然達成了「歌歌唱心聲」。

只因為一見傾心,阿鏜在他的歌曲集要出版之時,非要我寫幾句話不可,我只好不揣譾陋,嘮叨連篇,其貽笑大方之家自是難免;但願阿鏜一笑足矣。

我與這位「大哥」結識,是在許常惠教授家。確實如他所說,我們是「一見傾心」,一下子就無所不談,親如兄弟。

1988年,永義兄、嫂遊完歐洲之後遊美,在紐約我家小住幾天。他一方面關心我是否有機會做回本行,一方面建議我為「老師」寫首歌。受了他的啟示,我連詞帶曲寫了一首「師恩長在心房」。為了紀念與兩位兄長的友情,我當年把詞作者署名為曾永義與劉星。一直到後來分別為他們作詞的歌譜過曲,才把署名改回來。

1996年,天津幾位音樂家好友鮑元愷、楊文靜、宋兆寒,聯合錄製了我的古詩詞歌曲CD《錦瑟》。我決定把它出版成CD書,取名「為古人傳心聲」。永義大哥又義不容辭,為我寫了一篇序。抄錄其中兩段:

我很認真地把全部歌聽了兩遍，覺得古人千秋以來所躍動的生命，不再是紙上平面的，而是立了起來，直接進入人的心靈，是那麼樣的親切，那麼樣的動人心弦。

阿鏜早期的歌，如李後主的「浪淘沙」，「虞美人」，蘇東坡的「念奴嬌・赤壁懷古」，「江城子・記夢」等，我本來就很喜歡，覺得在「曲達詞意」方面勝過以前聽過的一些名家之作。但其音樂旋律如果以國語的語言旋律來繩之，尚偶有不完全吻合之處。例如「春意闌珊」的「春」字，是陰平，本來應該用高音，卻用了低音；「問君能有幾多愁」的「愁」字，是陽平，本來應該用低音或由低至高的音，卻用了高音。阿鏜新寫的「憶秦娥」，「結廬在人境」，「錦瑟」，「靜夜思」，「將進酒」等，卻基本上挑不出「倒」字的例子。猶為難得的是，在充分照顧到語言旋律的同時，音樂旋律並沒有綁手綁腳，揮灑不開之病，反而在感情幅度和色彩繁富方面，比舊作更上一層樓。

為曾永義「二・二八紀念歌」詞譜曲之來龍去脈，在「許常惠」篇已有交代，不贅。一個意外收獲是此合唱曲雖然一直沒有被唱過，但配器成管弦樂「追思曲」後，卻被台北愛樂管弦樂團演奏過並收錄在「台灣狂想曲」CD專輯中，廣受行家好評。前幾年，得好友洪楸棟先生幫忙，把此曲配上歷史畫面與曾永義的歌詞，凡看過的人都覺得深受震撼。此影片已上傳到youtube網，可供任何人隨時點播。

《追思曲》配畫面視頻址：http：//youtu.be/aJLMDE4mq9Q

世之相交者，如 ... 我益友已 ... 嫣然者樂於今，結以善氣相契。 ... 七十七年春 ... 自紀 ... 道組 ... 菽此把握 ... 文以引未生不 ... 多勞興掃，引將拜別 ... 君差 ... 健覺一過，灣 ... 有加 ... 印 ...

弟 曾永義
1988.3.9晨於紐約

曾永義在「清風　明月　春陽」一書扉頁給阿鏜的題贈語。

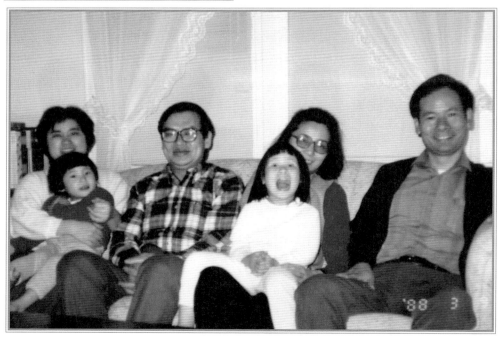

曾永義、陳媛伉儷與阿鏜一家。1988年，紐約。

陳麗嬋

《我一生的貴人》之53

　　大約1982年，在紐約認識了陳麗嬋，是內子的「閨密」李照美介紹的。那時候我寫了一些歌，需要找人試唱，照美就把陳麗嬋介紹給我。

　　非常神奇，陳麗嬋拿到譜，沒有練過，一唱，就是我想要的味道和感覺。哪怕是和一些鼎鼎大名的音樂家合作，也很少遇到這樣不需要講一句話，就有百分之百默契。

　　記得當時我給麗嬋唱的第一首歌是「啊！祖國」。這首歌寫的是傅聰、馬思聰們（也包括我自己）的心聲——頭上戴著一頂「叛國」帽子，內心卻深愛著那個回不去的國家。這樣內涵深厚，充滿矛盾、痛苦、悲涼的歌，完全沒有相似經歷的陳麗嬋怎麼會一開口，就所有東西都對？

　　1985年，我準備把「問世間，情是何物」歌集的二十首歌，做成唱片交給上揚發行。剛好陳麗嬋有事回台灣，我就請她幫忙，把這二十首歌錄下來，作為「小樣」給陳能濟先生配器時作參考。當時錄音是在上揚錄音室，鋼琴伴奏是王美齡老師。

　　這個「陳麗嬋唱阿鏜的歌」小樣做出來後，香港的顧企蘭、大陸的郭淑珍等聲樂行家，都非常喜歡，是那種越聽越有味道的「耐聽型」演繹。可惜當時是按「小樣」的標準來做，唱、奏、錄都未達到可以發行的水準。不然，如果單單考慮音樂味道，它完全是不可替代的「神品」。

　　1988年，紐約。一次，陳麗嬋和張詩賢來我家聊天，剛好我寫完「錦瑟」一歌，便請他們試唱試奏。兩人都是第一次拿到譜，唱完第一次後，內子馬玉華把我拉到一旁急急問：「你是不是有一段情瞞著我？」我被問得莫名其妙，答：「沒有啊！你怎麼啦？」她說：「你如果不是有一段情瞞著我，怎麼《錦瑟》會那麼哀怨纏綿？聽得我都要快掉眼淚。」其實那完全是

陳麗嬋和張詩賢的唱奏之功。絕妙的是陳麗嬋後來告訴我,她連那首詞的字意都不大懂!

1992年12月26日,陳麗嬋在台灣總統府音樂會上,唱了我為秦觀「鵲橋仙・七夕」詞譜的曲。不知什麼原因,她對這首歌似乎有點偏愛,在多次美國、台灣的音樂會中,都是選唱此曲。

1997年12月,在紐約 Carnegie Hall 的「紀念南京大屠殺音樂會」上,陳麗嬋唱了我為蘇東坡「江城子・記夢」詞譜的曲並收錄在《為和平而歌》CD中。

2001年,台灣省交響樂團陳澄雄團長,決定演出歌劇《西施》。我心目中飾演西施的第一人選,當然是陳麗嬋,但為了尊重主辦單位,我不宜提建議。萬分幸運,最後陳團長決定,在台灣公開徵選一人任 B 角,A 角西施由陳麗嬋出任。

《西施》從2001年8月11日至9月1日,在台灣各地演出八場,均獲得遠超乎預期的熱烈反響。

淡江大學教授葉紹國女士說:「非常興奮!感人肺腑!希望此劇能代表國家巡迴全世界演出。」

成功大學中文系廖美玉教授說:「我不必看字幕,就從頭到尾都聽得懂、看得懂。我們幾位同事看完後都深受感動,這幾天一直在談論《西施》,還有人準備寫評論文章。」

《西施》成功,當然是眾人之力。陳麗嬋作為第一主角扮演者,立了一大功!

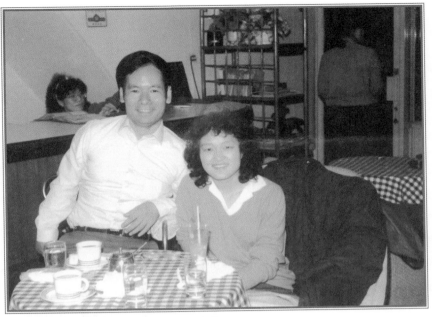

錄「陳麗嬋唱阿鎧歌曲」小樣時，1985，台北。

阿鎧與西施、夫差的扮演者陳麗嬋、
劉克清。2001，台中。

鄭秀玲

《我一生的貴人》之 54

　　鄭秀玲教授是陳麗嬋的主修老師。沒有鄭教授慈母加嚴師般的多年教導，就沒有陳麗嬋這位出類拔萃的聲樂奇葩，也就沒有人幫我把那批早期歌曲唱得那麼感人動人，帶來後面一連串故事與風光。

　　我們都是廣東人，老鄉在異鄉聚會，加上一位教授聲樂，一位寫聲樂曲，自然是親上加親、一見如故。作為見面禮，她送我一本由三民書局出版的著作「奇妙的聲音」，我送她二十首歌譜手稿。不久後，她就開始讓學生唱我的歌。

　　在大陸，第一位用我的歌做教材是北京中央音樂學院郭淑珍教授。在台灣，第一位讓學生唱我的歌，是國立師範大學鄭秀玲教授。

　　後來，鄭教授移民到加拿大多倫多，我也返紐約幫忙長兄做生意，有好幾年沒見面。1989年，黃安倫在多倫多辦了半場我的作品音樂會。乘此良機，我去鄭教授家拜會她。這時，她身體已大不如前，主要是眼睛的視力急劇下降，看東西有困難。但她頭腦仍然非常清楚，對聲樂教學還是充滿熱忱。我把近期寫的一些歌送給她，她很高興，說如果將來這些歌出版，她願意幫我寫序。

　　1993年，條件成熟，我決定把聲樂作品分為「古詩詞獨唱歌集」、「當代詩詞歌集」、「合唱曲集」三冊，在台灣自費出版。她果然不忘前約，很認真地為我寫了一篇序：

　　十年前輔棠兄回台與我初次相見，承蒙贈送其新作歌曲手稿廿首，試唱後甚為喜愛，因此常介紹學生習唱或演唱。三年前他自紐約來加拿大，在百忙中抽空來訪，並再次贈送新作十二首，盛情可感。

卅多首新曲，我曾多次試唱，感到詞曲配合恰當、貼切，唱起來很流暢，音域適中，聽起來感到清新、自然、純樸、旋律美好感人，作為教材或演唱均甚相宜。我對他的幾首短歌如「微笑」、「打掉牙齒和血吞」、「木瓜」、「芳華須珍重」及「默契」等，可能因為是現實生活的寫照，加以旋律的清純，更覺多增一份親切感。他的創作在許多地方無形中將詩詞的意境襯托得更生動而突出。

我國藝術歌曲多年來新作的產量未臻理想，希望他的作品問世能引起更多人的喜愛與共鳴，廣為流傳，進而更激發作者的靈感與創作情趣，為我國樂壇生產更豐盛美好的樂曲。

我衷心的祝福與祈望。

一九九三年春於多倫多市

鄭秀玲教授在多倫多家中，1999。

前些年，鄭教授在多倫多仙逝。我沒有辦法親身送她一程，只能輕輕為她哼唱一遍劉俠作詞，我譜曲的「當有一天」，送她遠行：

當有一天，
我要離去，
請不要為我傷悲。
我只是回到原來的地方去。
當有一天，

陳能濟

《我一生的貴人》之 57

那是 1985 年，我想出一張歌樂作品唱片。跟上揚唱片公司林太太談，她認為鋼琴伴奏太單調，不會有銷路，除非做成管弦樂伴奏，她才願意發行。我當時手上有一萬美金，估算了一下，應該剛好夠用，就答應了。她又建議我找香港的陳能濟先生配器兼製作，於是，我就去香港拜會了陳先生，把陳麗嬋幫我唱錄的「小樣」交給他。我只提出一個要求：做出來的東西，品質不能比這個「小樣」差。

談好所有合作條件後，我回到台北。大約三個月後，陳先生打電話來，說配器已經完成，歌唱家也找好，錄音室也下了訂金，可以準備錄音了。我很好奇，他怎麼做這個錄音？我提出請他做一、兩首「小樣」給我聽一下，看音樂是否達到我要的標準。幾天後，我收到「小樣」，一聽，是用「打點」的方法錄的（即先把全曲的節奏「點」都「打」和錄下來，然後樂器分組錄音，再加人聲，最後再把所有「軌道」的聲音拼在一起）。這是流行音樂的製作方法，聲音精準乾淨，但音樂卻完全是「死」的。我問：「有沒有可能像音樂會一樣，所有人一起唱奏，速度能隨情感而有所變化？他說那樣做聲音品質完全無法保證，而且成本會高出好多倍。我考慮了一下，當場決定：「配器費和錄音室訂金我埋單，這個製作不做了。」

因為我原先跟他講好，品質不能低於陳麗嬋的錄音，他知道責任不在我，配器就八折收費。他說：「非常抱歉，你要的品質我做不出來。我介紹你去北京找一位好朋友劉奇，也許他有辦法。」

後來我就真去了一趟北京，找到劉奇先生，與劉奇先生伉儷結下好幾段合作奇緣，那是後話。

與此同時，陳先生還做了另一椿「大媒」：讓我認識了顧企蘭、余章

平、郁慶五三位來自大陸、定居香港的聲樂家。這三位聲樂家，是他原先請來唱我那二十首歌的歌者。雖然錄音做不成，但他們已分別練唱過那些歌，都很喜歡，我們見面一聊，很自然就成為好朋友。我的歌在香港能傳唱開來，全是他們自己唱也教學生唱之功。

余章平是男高音，來自北京中央樂團，夫人是鋼琴家。他曾在多次音樂會上唱過「梅花頌」等歌。

郁慶五是男低音，也來自中央樂團。他後來成了與我通信頻繁，無所不談的好朋友。整理一下他的信，竟有數十封之多，好幾萬字。篇幅關係，只能摘錄其中一段：

阿鏜老弟：病中翻看阿鏜作品，看到自評「一缺才氣，二少功力，全憑匹夫之勇硬寫……」，不禁大笑。這是我的自我寫照呀！怎麼是你先用了呢？

這樣兄長般的好友，上哪裡去找？

顧企蘭老師打算單獨成篇，此處略過不表。

多年之後，陳能濟先生的合唱與管弦樂傑作「兵車行」，由陳澄雄先生指揮演出，極其成功。我寫了一篇題為「聽陳能濟《兵車行》小感」的樂評，發表在「省交樂訊」1994年第2期，算是對他的投桃報李。

正面右起：黃安倫、陳永華、陳能濟、潘皇龍、姚笛、林樂培，在1992年第一屆作曲家研討會上。此照片為本人所拍過之最精品之一。

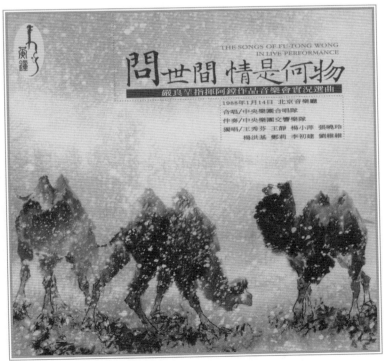

這片CD是陳能濟介紹我認識劉奇先生的結果，內中大部曲目是由陳能濟配器。

顧企蘭

《我一生的貴人》之 56

　　那是1985年底的事。某唱片公司指定陳能濟先生擔任我的聲樂作品專輯製作人。陳先生選定的三位歌者之中，唯一的女高音就是顧企蘭老師。

　　由於種種原因，後來這張專輯無法做下去。我帶著歉意與謝意，第一次去香港拜會顧老師。一聊之下，「生意不成」反而更見情義。她說，已經試唱過我的多首歌，她非常喜歡，特別是李後主作詞那幾首，一唱就深有共鳴，把她的心聲都唱出來了。從此，我們成了姐弟般的終生知音好友。

　　十幾年相交，她給我寫過幾十封充滿鼓勵與期許的信。每次去香港，她與劉孝揚老師都一定會請我飲茶、聊天。她的學生，幾乎每一位都唱過我的歌，都把我當作可以信賴的師友。我的兩大冊歌集出版，她一次就訂了五十套。因她的力促，我把獨唱曲《滿江紅》改編了一個合唱版本，讓劉孝揚老師擔任指揮的合唱團演唱。她大去前不久，還一再提起，未能幫我演出歌劇「西施」，是她終生的遺憾。

　　多年前，我就曾好幾次提出想聽她唱歌。可是，每一次她總是說：「我唱得還不夠好，等下次再好些，才唱給你聽。」然後，每一次見到面，她總是告訴我，最近在聲樂技巧上又有什麼新的領悟、突破。

　　一直到她辭世後，劉孝揚老師來電話問我，是否同意把顧老師唱我的多首歌放進「清音妙韻」專集，我才知道原來她曾在各地音樂會上，唱過這麼多首我的歌。也一直到最近，反覆聽了好幾次這個專集，我才知道原來她唱得這樣好！

　　顧企蘭是一位特別能欣賞別人好的人。大約是1988年初，我送了一卷由陳麗嬋唱錄的歌劇「西施」選段給她。從此，她就常在人前人後，推崇陳麗嬋唱得有多好，多令她感動、佩服！其實，從「清音妙韻」聽來，顧老師的

聲音絕對是「麗質天生」，又響亮又圓潤，而且中的西的、土的洋的、雅的俗的、戲劇的抒情的全都唱得十分「道地」。這一點，恐怕連陳麗嬋都要讓她三分。

我猜想，她如此推崇陳麗嬋，主要是因為唱深沉、內歛、悲涼的東西，陳麗嬋確實有一種與生俱來、他人所無之獨特韻味，而這種韻味恰好與我的某些歌相契合。更為重要的是，顧老師本身是一位胸襟開闊而又極其謙虛好學的人。在藝術家之中，尤其是在女高音這個窄小的「行當」之中，這種品格是何等難得、何等珍貴啊！

清音妙韻出世塵，同行相重見胸襟。經霜歷劫身形滅，永留人間是精神。

顧企蘭老師一去不再回來了。她留下的「清音妙韻」，特別值得海峽兩岸的聲樂家同行珍之重之，靜心一聽。除可「聽」識到一位全能聲樂家的本事與風範之外，大陸聲樂家還可以從中聽到因政治原因而被封殺了幾十年的海外作曲家李抱忱、林聲翕、黃友棣等人的優秀聲樂作品；台灣聲樂家可以從中聽到多種風格的中國民歌及多首譯配了中文歌詞的西方好歌。這對各自打開眼界耳界，把中、西、土、洋、古、今、雅、俗融會貫通，走出一條自己的路來，一定大有好處。

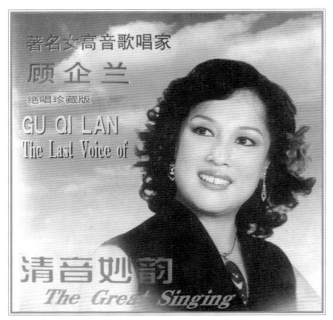

集顧企蘭一生演唱成就的CD《清音妙韻》。

前排右起顧企蘭、嚴良堃、成明。後排右起謝芷琳、鄒允貞、余章平。

李曙與蘇鈴雅

《我一生的貴人》之57

　　所有技藝性行業，都是好老師難求，好徒弟也難求。在音樂教學這一行，更是師以生貴多於生以師貴。

　　在台北三年，我很幸運，教到一群資質相當好的學生。其中表現最傑出，帶給我最多成就感與榮譽的，是李曙與蘇鈴雅。

　　李曙是師大附中高中生，原先是廖年賦老師的學生。我一到台北，廖老師就主動把他推薦給我。其實，廖年賦老師已經為他打下非常紮實的根基，我主要是幫他：一、調整發音方法。二、訓練快速能力。三、處理樂曲。李曙學東西很快，無論是巴格尼尼隨想曲，還是整首大協奏曲，他都很快就能「吃」下來。我教他是出五分力，便有十分效果，雙方都輕鬆、愉快。

　　有一個當時不能說，現在說說無妨的小故事：當年師大附中的協奏曲比賽，我給李曙準備的是卡巴列夫斯基協奏曲三個樂章，李曙得了第一名。沒想到，樂隊指揮李淑德老師不知何故，說她不要指揮了。李媽媽很緊張，問我怎麼辦？我想了一下，知道李老師其實人非常好，也喜歡李曙，只是偶然情緒失控，便授李媽媽一「計」：買兩瓶好酒，帶李曙登門拜訪李老師一次。結果出乎意料的好，把李老師的「氣」理順了，後來的排練與演出都很順利。我跟李老師一直到現在，仍保持非常好的關係。

　　後來為「黃輔棠小提琴入門教本」與「初學換把小曲集」錄音，小提琴演奏是江維中和李曙。「小提琴基本功夫十八招」照片模特兒，是李曙。他把這兩件事情，都做得十分出色。

　　蘇鈴雅是光仁中學音樂班學生。她小學的主修老師是李麗淑。李老師也為她打下很不錯的根基。鈴雅極優秀，每次我要求她十分，她一定還我十二分。如此，半年之後就脫胎換骨，音色、技術、音樂都達到一流狀態。

與李淑德老師、李曙。1986於台北。

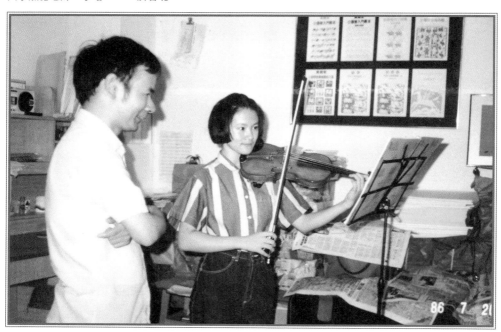

給蘇鈴雅上最後一堂課。1986·7於台北。

　　1986年初，台北市交響樂團舉辦小提琴比賽，破天荒用「拉布幕」方式，即評審與參賽者用布幕隔開，評審看不到演奏者是誰，打分全憑聽聲音。比賽結果，少年組第一名蘇鈴雅，曲目是莫札特第三號協奏曲；青少年組第一名是李曙，曲目是孟德爾頌協奏曲。

　　同一位老師的學生拿下兩項最大最難比賽的冠軍，這在台灣小提琴比賽史似乎尚無先例。一時之間，光彩、光環、掌聲頻頻，我的專業教學生涯因此而達到頂點（後來在台南的教學生涯，名義上專業，但學生的程度遠遠達不到，我只好把精力轉到業餘學琴領域，此是後話）。其時，我已向國立藝術學院正式提出辭職，兩位愛徒等於送我一件最好禮物，告別台北樂壇。

　　李曙後來的職業生涯很順利，出國後成為美國達拉斯交響樂團的第一提琴手。蘇鈴雅的職業生涯則充滿坎坷。原因是她有一次參加美國某個夏令營，那位老師一定要她把肩墊拿掉。結果，造成她長期腰背酸痛，多年無法拉琴。一個不幸，帶來後面一連串不幸，讓鈴雅吃盡苦頭。祝福她從現在起，惡運遠離，好運開始。

第二次紐約時期

（1986-1990）

《我一生的貴人》
黃輔棠（阿鏜）著

Aldo Lombardo

《我一生的貴人》之 58

　　1987年，我從台灣返回紐約不久後，長兄就買下位於布碌倫區一座廢棄雪糕廠，打算改建成大型製麵廠。他聘用了一位中國人建築師，開始改建工程。

　　不久之後，長兄感覺有重要東西不對、不妥，但卻不知道問題出在那裡。一天，他把我找去，鄭重其事地要我負責整個改建工程。這個重擔遠超出我的經驗與能力，但卻推無可推，只能「頂硬上」。

　　經過一番調查研究後，我確定問題出在三軍總司令用錯了人。那位中國人建築師從來沒有設計過食品工廠，且性格也不是學習型、謙虛型的人。把那樣大的工程交給他，就如同找一個娃娃兵去指揮大軍團作戰。

　　我多方打聽紐約有無適合的食品工廠建築師，所有消息渠道都指向一位名 Aldo Lombardo 的義大利裔建築師。於是，我把他請到工地，請他東看看，西看看，他一邊看一邊告訴我這裡違規，哪裡不合理，哪個地方不可能通過檢查。我問他：「您願意接手這個工程嗎？」。他一秒鐘也沒有考慮，連續給我三個「No！No！No！」我知道他是個對的人了。因為他不願接這個工程，又告訴我哪些地方沒有做對，那是毫無私心，極負責任的表現。我一輩子極少求人，那天幾乎跪下來求他，他都不為所動。最後沒法可想，只好生意不成友情在，山南海北閒聊起來。當他知道我是學音樂的，現在是為幫助哥哥而負責這個工程時，突然曙光出現。原來，他年輕時曾夢想當歌劇男高音，但父親死命反對，後來才當了建築師，所以他對學音樂的人都有好感。我們聊得很高興，他最後答應出任顧問，仍讓那位中國人建築師掛名。

　　從此，他出現在工地的時間，就比那位中國人建築師多幾十倍。每遇到他也不知道該如何處理的難題時，他總是打電話給曾跟他合作過工程的人，第一句話一定是「I want to borrow your brain.」（我想借用您的腦袋。）然

後，人家就很樂於提供經驗與妙策，他就會照著做。

改建舊工廠，難度比建新廠房大得多。曾多次遇到大難題，讓我焦慮不已。每一次，Lombardo先生總是跟我說：「Don't worry, Fu Tong, it's not the end of the world.」（別擔心，輔棠，這不是世界末日。）

如此，經過近兩年時間，克服了無數難以想像的困難，一座廢棄工廠終於煥然一新，可以作為食品工廠合法地使用。到最後，那位中國人建築師也知道這不是

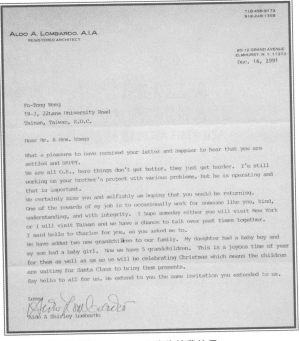

我離開紐約回台灣後，Lombardo先生給我的信。

他的功勞，自己主動提出辭職，Lombardo 先生才「坐正」，以建築師身分在有關文件上簽字。

如果不是遇到 Lombardo 先生，不但我無法向長兄「交差」，整個家族也極可能陷於經濟大危機。

二十幾年過去後，我每次想起 Lombardo 先生，還是心中一陣陣溫暖。可惜那時沒想到跟他拍張照片留念，現在一張他的照片都找不到。前些年我回紐約時曾去過他的辦公室找他，但已經人去樓空，大概退休多年了。

祝福他仍然健康，仍然能去大都會歌劇院欣賞歌劇。

劉奇伉儷

《我一生的貴人》之 59

1986年，從台灣大搬家回紐約途中，我去北京，拜會了劉奇先生與他的夫人叢雅峰大姐。陳能濟先生事先已跟他們打過招呼，所以我們直切主題：請他們主持「問世間，情是何物」歌曲集的錄音製作。他們一口承諾，會把此事做到讓我滿意。

回到紐約後不久，就接到叢大姐的信，說已找到適合的人，很快就會錄音。我怕再次出現香港的情形，便提出要先聽一、兩首歌的「小樣」。沒過多久，叢大姐果然託人送來三首歌的「小樣」。我一聽，不要說音樂意境沒出來，連音符與歌詞也錯誤百出。我對他們重複了一年前對陳能濟先生說過的話：「錄音不做了。花了多少錢，我埋單。」從這時開始，他們知道我要的是藝術品質，不是虛名，合作關係就變為共同追求音樂理想，不再是純粹「做生意」。

1988年1月14日，在劉、叢伉儷一手策劃下，由嚴良堃先生指揮中央樂團合唱隊與樂隊，請來楊鴻基、王秀芬、王靜、劉維維等多位頂尖級唱家，在北京音樂廳開了一場「阿鏜作品音樂會」。內中三首大合唱「天行健」、「歲寒」、「知音」及李後主詞「浪淘沙」，是由劉奇先生配器，其餘作品是陳能濟配器。這場音樂會，得到呂驥、李煥之、李德倫、李凌、吳祖強等先生的祝賀題辭。喬羽、吳祖強、張肖虎、肖淑嫻、郭淑珍、王崑、李西安等首都樂界「大卡」出席了音樂會。之後，「人民音樂」雜誌組織了座談會並在四月號發表了座談會記要。整個音樂會規格之高，空前絕後。

本來，這個音樂會是為錄音熱身，沒想到因為各種原因錄音始終沒有做成功。多年後，我用音樂會實況錄音，出版了CD「問世間，情是何物」。

半年後，我寫出了《神鵰俠侶交響樂》初稿，劉奇先生又幫我修訂配器

與劉奇、叢雅峰伉儷及他們的公子劉峰，攝於1988年1月。

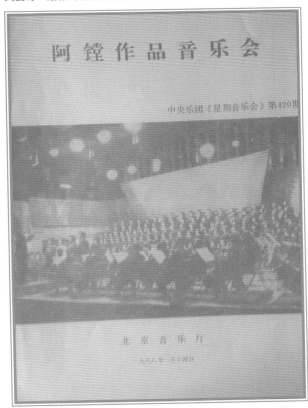

由劉奇、叢雅峰伉儷策劃的這場空前絕後音樂會節目單封面。

並請陳佐湟先生指揮中央樂團樂隊試奏。憑著這個試奏錄音，我對這部作品建立起信心並知道了它的問題所在，又得到崔玉磐先生伉儷的賞識，排除萬難籌贊助、組樂團，讓我邊排練邊修改並在台北做了世界首演。為了感謝這份不可替代的「養育」之恩，我把這部作品題獻給劉奇、叢雅峰和崔玉磐、許慧珊伉儷。

1992年，完成了歌劇《西施》的重寫工程後，我委託劉奇先生為它配器。沒想到，這個配器後來鬧出了很大風波。先是為酬勞問題，叢大姐與我大吵了一架。2001年《西施》首演後，又因為某些誤會和有人從中挑撥，把這件事弄到了媒體。我是個能吃虧但不能受冤枉的人。為了「申冤」，不得不把整個事情來龍去脈公諸於眾。這一來，所有人都是輸家。為此，我寫了生平唯一一首七律，贈送給劉奇、叢雅峰伉儷：

> 親人反目鬼心驚
> 愛深恨烈總是情
> 京華盛會無變有
> 心曲留存敗翻成
> 陰錯陽差一頓飯
> 是非曲直兩聲明
> 有道冤家不宜結
> 何如一笑恩怨清

古人說：「莫因新怨忘舊恩」。真希望有生之年，能化解與劉奇老師和叢雅峰大姐的所有仇怨，重新回到和樂與友情。

嚴良堃

《我一生的貴人》之60

　　1988年1月14日，由嚴良堃先生指揮中央樂團在北京音樂廳演出了全場「阿鏜作品音樂會」。那是一位作曲人所能得到的最高榮譽與最大幸運。尤其是「天行健」、「歲寒」、「知音」三首大合唱，全是賦格風，又是世界首唱，卻唱得聲、情、韻俱佳，那是爐火純青的指揮境界。

　　2006年7月，我參加了台北愛樂合唱指揮研習營。研習營重頭戲之一，是嚴良堃先生的講座。他用《黃水謠》中「男女老少喜洋洋」一句為例，一句話不說，只用手勢，讓全體學員跟著唱。他的不同手勢，帶出了力度、速度、剛柔度完全不同的各種效果。他又用臨時湊成的一群合唱團員，示範排練杜鳴心教授編配的《嘎哦麗泰》。在那樣短的時間內，一下子就能做出那樣大幅度的感情、音色、音量變化，把人心緊緊揪住，讓人欲哭、欲淚。那份功力讓人神往、拜服。從此，我耳中、眼中、心中，就有了一座終生仰止的高山，一個終生學習的典範。

　　2007年4月16日，我隨美國加州灣區《海外遊子吟》合唱團赴京演出，乘機拜會嚴老，請他給我上指揮課。以下，是他部份原話：

　　「預備拍有三種暗示，三種預示。一個是速度預示，一個是力度預示，一個是剛柔度預示。」

　　「就拿『保衛黃河』來講吧。『黃河在咆哮，黃河在咆哮，河西山崗萬丈高』，
　　本來是挺有力量，（第三句）突然改為輕而有力。在它之前，一定要想辦法，要事前有預示。前面是這麼大的動作，後面呢，到了第二拍不要起來。一、二、這個「二」不動，就是個預示。」

「同樣的東西重複出現，要使它給人有新鮮感。同一的形象出現，到了第三次就不新鮮了。」

「我還是說回來，指揮的真本領不是在手上，而是在您自己處理作品和排練的本事。怎麼去理解作品？怎麼去處理作品？第二個就是排練方法。台上只是你這兩個勞動的結果。」

「我們主張功夫還是要用在處理作品和排練方法。為什麼手上這樣弄？有什麼好處呢？節省大家的時間。除了手（的功夫）以外，你自己對作品應該先理解。你不理解，跟大家一樣，唱完了才知道這個作品怎麼回事，那就要浪費大家很多時間。你假如理解的話，一排練，就知道哪幾個地方該花點時間，哪裡不要花時間，大家就省了時間。你一個人浪費了一分鐘，一百個人就是一百分鐘，多大浪費！」

「排練的過程中間，不要盲目的重複。不要沒有要求的重複。比如說，唱一遍，這一遍主要是大家熟譜，唱得亂七八糟你也不要停。『不行，停！不行，停！』大家不知道這個歌怎麼回事，唱的音不對，你老停老停，最後大家一點印象也沒有。」

1988年北京音樂會後，嚴良堃先生帶著阿鏜謝幕。

「用最少的付出，得到最大的效果。在台上，最要緊的是這個。」

　　能得到嚴老這麼大提攜，這麼多教導，最要感謝兩個人：劉奇先生與林聲翕教授。嚴老當年在青木關，曾上過林師的課，論輩份他是我的大師兄。有這樣一位大師兄，那是小師弟的極大福氣。

「嚴良堃指揮阿鏜作品音樂會實況選曲」CD封面。

郭淑珍

《我一生的貴人》之 61

「從去年年初開始，我班上的學生就以你的藝術歌曲為教材。你的藝術歌曲感情濃，而且唱出了各種類型的情，對培養學生的表現力有益。作品的藝術性也較高，給歌唱者提供了很好的基礎，不論作為教材還是音樂會曲目都合適。我覺得，你的作品繼承了蕭友梅、黃自以來我國優秀藝術歌曲的傳統，但又有所發展。原來我以為阿鏜可能是個老頭，誰料還年輕。」

「你說自己是「三不靠」。其實你抒發的感情是能與我們相互溝通的。畢竟根在一處。希望《西施》能在大陸上演，也希望你寫出更多更好的作品，並且寄回大陸」

這兩段郭淑珍教授的原話，發表在《人民音樂》1988年4月號，文章題目是「大陸音樂家與阿鏜座談紀實」。同年一月在北京音樂廳舉行的「阿鏜作品音樂會」，擔任獨唱的歌唱家，有四位是郭教授的學生。理所當然，這場座談會就邀請了郭教授參加並發言。

郭教授這四位高足是王秀芬、王靜、鄭莉、楊小萍。她們經過郭老師的嚴格訓練，個個聲音漂亮，咬字清晰，對歌的意境內涵充分掌握，背譜背詞下過大工夫，所唱的歌首首可用。時隔快三十年，現在重聽當時她們的現場錄音，聲音與音樂都仍然穩穩地立得住，經得起一聽再聽。這是何等的嚴師高徒！何等的敬業專業！

據叢雅峰大姐告訴我，當初她找郭老師幫忙，推薦「唱得不比陳麗嬋差」的聲樂家，郭老師費了很大心力。在這個過程中，她反覆聽了陳麗嬋唱的這二十首歌，找了多位學生試唱，經過嚴格篩選，才挑中了以上四位。人與曲目確定後，她又細心為她們逐曲逐句，逐字逐音「扣」、「磨」、討論，才有了

後來的成果。在這個過程中，她自己也慢慢熟悉、喜愛上這些歌。

　　王秀芬的歌聲渾厚情濃，郭老師為她選的是「遊子吟」、「感謝您！天地上帝」與「金縷衣」。其中「遊子吟」一曲，唱得特別感人。天津音樂學院作曲家好友陳樂昌說，他聽此曲有「在慈母身前（有人恐怕是在身後了）痛痛快快地哭一場」的衝動。那是王秀芬的演唱之功，也是郭老師的教導之功。

　　王靜的歌聲高貴豪放，郭老師為她選的是「微笑」、「滿江紅」、「浪淘沙」。三曲均讓人百聽不厭，尤為難得的是岳飛詞「滿江紅」本應由男聲來唱，她卻紅妝不讓鬚眉，把此歌唱得讓人熱血沸騰，直欲駕長車，衝敵陣，踏破賀蘭山缺。

　　楊小萍的歌聲含蓄委婉，郭老師給她選的歌是「鵲橋仙・七夕」、「黃昏星」與「自由神頌」。其中「黃昏星」一曲唱得特別感人。郭老師在給她上課時，曾向她提示過，這首歌外表平淡，內藏深情，美得讓人想流淚。

　　鄭莉的歌聲清純通透，郭老師給她選的歌是「木瓜」與「唱歌歌」。因某種原因，CD中只選了「木瓜」一曲。但單此一曲，已足以讓人陶醉在樸實、單純、亮麗、明媚的詞意與曲意之中。

阿鏗與郭淑珍。攝於1988年1月，北京。

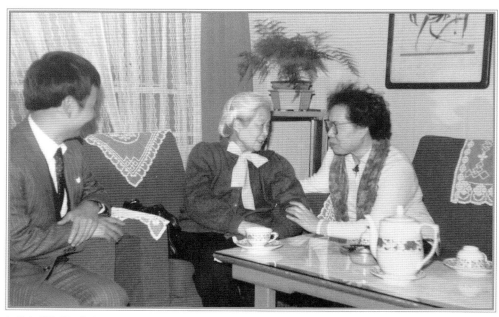

阿鏗與蕭淑嫻、郭淑珍。

金 庸

《我一生的貴人》之62

　　1976年初，我在美國肯特州立大學（Kent State University）音樂研究所就讀。一天，看到一位來自台大的同學在讀金庸武俠小說《神鵰俠侶》，便借來一翻。這下子不得了，幾乎是一口氣讀完後，當即立下心願：有生之年，要為它寫一部交響樂。

　　畢業後，我一邊工作，一邊拜師補課。各種作曲技術對位最重要，也最困難，相當於武功中的內功。面壁苦練對位，一轉眼就是十年。

　　1987年，台灣文學界組團到香港拜會金庸。大呂出版社鐘麗慧小姐瞞著我，私下拜託好友應鳳凰小姐，代我向金庸求字。當我從鐘小姐手中，拿到有金庸親筆題贈「知音不必相識」五個字的台灣遠流版《神鵰俠侶》，感動得不知要說什麼。

　　語言無能時，音樂卻有用。我用「知音不必相識」這六個字作歌詞，譜了一首長達七分鐘的合唱曲。1988年1月14日，北京中央樂團在北京音樂廳舉辦「阿�作品音樂會」。壓軸曲，就是這首由嚴良堃先生指揮的《知音不必相識》。

　　1988年夏，《神交》八個樂章的標題與內容均構思成熟，我的作曲技術也已能寫出行家認可之賦格曲。於是開始動筆，費時半年，完成初稿。當即委託大陸中央樂團的劉奇先生，幫忙修訂配器並安排抄譜，由陳佐湟先生指揮中央樂團試奏。拿到錄音後，我拜託其時任明報月刊主編的古德明兄，轉呈金庸先生。金庸聽了錄音後，即安排德明兄帶我去拜會他。臨別之際，他在《笑傲江湖》扉頁題寫了「得遇知音，幸何如之」八個字贈我。那是我一生可能得到的最高榮譽。

　　此後，《神交》經過多次演出與無數次修改。特別值得一提的，是1997

《神鵰俠侶交響樂》在香港大會堂演出後，金庸、葉聰、阿鏜攜手謝幕。1997年11月30日。

年11月30日，由葉聰指揮香港小交響樂團，在香港大會堂的演出。開場前，金庸為我題寫了「俠之大者交響樂會」幾個字。演奏完，葉聰先生一再請金庸上台謝幕，但金大俠每次都是原位起立，鞠躬後就坐下。此時，葉聰福至心靈，拉我走下舞台，兩人硬把金大俠「架」上了舞台。觀眾如雷掌聲，持續了約十二分鐘。吃宵夜時，金庸先生全家光臨，聊興甚濃。他建議，把《神交》錄製成CD與LD（其時還沒有DVD）。

2004年初，機會到來。周凡夫兄推介麥家樂先生，指揮俄國佛羅尼斯交響樂團，做了《神交》第一次正式錄音。出版發行過程甚曲折，金庸先生均給予全力支持。是年7月8日，金庸先生在香港請我們全家飲茶。我向他呈上剛完成剪輯的俄國錄音。他題寫了「神鵰俠侶交響樂」幾個字贈我。後來《神交》出版與演出，標題均是用金庸的親筆題字。

為寫《神交》而苦學苦練作曲技術，讓我無意之中打通了作曲的任督二脈。順流而下，我又寫了《蕭峰交響詩》與中樂合奏《笑傲江湖》。除香港小交外，先後演出過這幾部作品的，有深圳交響樂團、廣州交響樂團、亞美

尼亞國家青年交響樂團、昆明聶耳交響樂團、廣東民族樂團等。

　　音樂創作之外，金庸武俠小說還影響了我學琴教琴。受「武功思維」影響，我自創了「小提琴基本功夫十八招」、「黃鐘小提琴教學法」、「黃鐘輔助功三十六招」、「黃鐘內功十二招」等，均讓學生、同行和自己得益甚大。

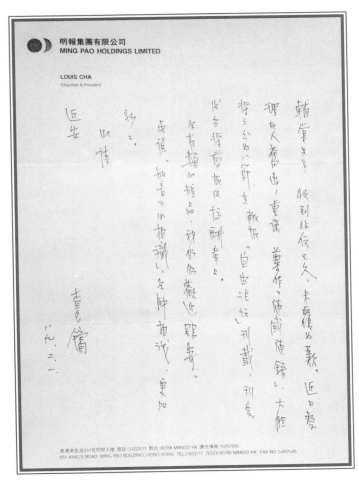

1989年2月1日金庸給阿鎧的親筆回信。

古德明

《我一生的貴人》之 63

　　認識古德明兄，是他在明報月刊擔任總編輯時期。歷任明月老總，他可能是時間最短的一位，卻是刊登我文章最多的一位。有資料可查的有：

《賞樂雜談》──1989年3-9月號

《當代歌詞》──1989年10月號

《紐約「國殤紀念音樂會」雜記》──1989年12月號

《多倫多以樂會友記》──1990年3月號

《洛賓的故事》──1990年4月號

《李山的「喀什老人」》──1990年9月號

《訪葉聰談指揮》──1992年10月號

　　另外，還有《書中看戲》一文，亦在他任總編時刊出過。惜手中無資料，不確知刊登在那一期。這份「知文」之情，讓我感激終生。

　　那段時間，德明兄與我通信頻繁，整理一下，竟有二十多封。錄其中片段在此：

　　「《在那遙遠的地方》一歌，弟原亦以為是青海民歌，今閱大作，始知其謬。該文將於四月號發表，請續惠我鴻篇。」

　　「《喀什老人》一文極佳，弟擬於九月號發表；《庸人樂話》亦見功力，惜已兩度付梓，敝刊循例不能再次發表，請原諒。」

　　「《書中看戲》一文甚佳，文中對中國傳統戲劇之批評，多為弟心有所感而筆未能言者。今已安排在五月號刊出，請勿念。」

古德明與阿鎧。

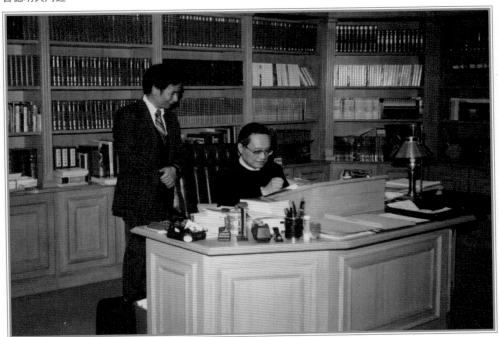

由古德明掌鏡的這張照片，成了阿鎧的鎮家之寶。

「大作《歌詞七十首》希能安排在十月刊登，惟限於篇幅，所錄歌詞或須刪去若干首（編者當特別注明），尚祈鑒諒。」

「承賜《西施》劇本，惜歷史劇通常不受讀者歡迎，惟有忍痛割愛，請原諒為荷。」

「弟自五月中旬接掌《明報月刊》編務，夙興夜寐，倏忽已逾半年，漸覺外來壓力之重。蓋弟對文字甚為敏感，閱稿時，見有可改善處，不改即感愧對讀者，而改必有因；若干作者不滿，雖意中事，然藉藉人言，終可畏也。『吃力不討好』，此之謂歟？『力去陳言夸末俗，可憐無補費精神。』弟之謂歟？」

1990年初，《神鵰俠侶交響樂》試奏完成，我當即複製一份錄音寄給金庸先生。金庸收到後，立即回了信並趁我有事途經香港時，請古德明帶我去北角他的辦公室見面。在德明兄陪同下，我第一次見到心儀已久的金庸先生。幸得德明兄在旁，幫忙拍下一張金庸在寫字，我站立在他身後觀看的照片（他在《笑傲江湖》一書上題「得遇知音，幸何如之」八字，贈送給我與內子）。這張照片，成了我的鎮家寶之一。

德明兄的英文極佳，常在香港報刊發表英文學習研究文章。《神鵰俠侶交響樂》第一次正式錄音出版，大小標題的英文翻譯，都是由他幫忙完成：

神鵰俠侶交響樂　Symphony the Hero with Great Eagle
1、反出道觀 A Rebellious Departure from the Taoist Monastery
2、古墓師徒 The Tutor and Her Disciple in the Ancient Mausoleum
3、俠之大者 Where a Hero May Be Called a Great One
4、黯然銷魂 The Greatest of Sorrows
5、海濤練劍 Practising Swordsmanship in the Billows of the Sea
6、情是何物 What in Fact is Love
7、群英賀壽 A Galaxy of Heroes Turning up with Birthday Presents
8、谷底重逢 Reunion at the Bottom of the Vale

我欲付德明兄一點翻譯費，他分文不肯收。得友如此，人生何求？

沈 立

《我一生的貴人》之 64

　　認識沈立並進而跟他成為寫歌合作者，是劉星老師之功。1986年底，劉星老師把沈立的歌詞從高雄寄到紐約給我。其中一首是「默契」，一首是「杜鵑紅」。我一讀，十分喜歡，便開始為其譜曲。

　　「默契」的意境與文辭均甚美，可作友情解，也可作愛情解。歌詞已千錘百鍊，不必動也不能動一個字：

> 唇角微啟，你便懂得我心意。眼波輕移，我已猜透那秘密。
> 我愛清風，你說風兒多飄逸。你愛明月，我說月色教人迷。
> 這才是知己，彷彿心有靈犀。用不到言語，就有一份默契。
> 緊握雙手，那熱流來自心底。祈禱永遠，擁有這份默契。

　　這首歌，我先後譜成獨唱與合唱兩種版本。多年後，我還親自指揮高雄漢聲合唱團，演出了合唱版。聽過的人都喜歡。相信很多年後，檢視我們這個時代最優秀的新詩，「默契」會有一席之地。

　　「杜鵑紅」的意境甚好，但原先是一氣呵成的一段長詞。作為詩來欣賞，一點問題都沒有，但作為歌詞卻有問題。一首歌的成敗，最重要是旋律。太長的旋律，一般人都記不住，所以一段短旋律，配上數段歌詞，是最常見的處理辦法。我個人還有個偏見：長詞宜配短曲，短詞宜配長曲。於是，我只為「杜鵑紅」寫了一段旋律，便建議沈立根據這段旋律，重新編配歌詞。沈立絕頂聰明又不固執己見，很快就把歌詞改寫成為相當工整的三段體：

> 難忘江南春色濃，杜鵑花開一叢叢。漫山遍野，映照雙頰紅，映透兒時夢。

195

左起沈立、劉明儀、阿鏗。

兩小正無猜，愛苗悄悄種，暖日微風，流連花叢，攜手共賞杜鵑紅。
烽煙竟使別匆匆，忍教海天隔重重。遙問天公，國破山河在，何日得相逢？
回首已朦朧，往事皆成空，紅蕊猶耐，更深露重，無言信步春山中。
訪盡煙霞遍無蹤，驚見幽谷影山紅。悲喜情懷，誰能相與共？蒼天把人弄。
隱約眉心動，悠悠難成夢，休教君情，如我深濃，年年怕見杜鵑紅。

　　這首歌的合唱版本，不久後由趙佩文小姐指揮紐約華美合唱團首唱並得
到廣泛喜愛。後來，大聲樂家任蓉也把此歌列為她的保留曲目。
　　後來沈立又給我寄來另一首歌詞「船過水無痕」：

　　有道是船過水無痕，說盡水無情。君不見綠水盈盈，幽懷難禁，欲訴復
含嚬，恰似離人忒多情，淚沾襟。
　　不是無夢繫歸帆，最怕傷盡別離心。送君千里，未敢留痕，儘管激盪於
心，佯作波平如鏡，深恐誤君前程。

設若船兒，知道弱水三千，只取一瓢飲，縱有人再說，船過水無痕，儂也甘心。

這詞明顯是個三段體，但詞意，詞句長短，都無法用一段曲來配這三段詞，真難倒作曲者！經過一段時間醞釀、構思，我決定用一段長曲，以過門分成三段的辦法來處理。經由趙佩文小姐首唱後，證明曲達詞意，成功了！

1990年底，我從紐約搬回台灣後，又跟沈立合作寫了三首跟「水」有關的歌：「逝水」、「湘江水」、「水」，都曾被演出過。但聽過的人不多，也沒有廣泛流傳，可惜了。

沈立著作《魂縈舊曲》封面。

三首沈立詞歌視頻址：
杜鵑紅 http：//tw.youtube.com/watch？v=2hGxeQEZQbs
默契 http：//tw.youtube.com/watch？v=tsx8ggrWQaQ
船過水無痕 http：//tw.youtube.com/watch？v=BWP7IvR4OSo

趙佩文

《我一生的貴人》之 65

　　1987年，我從台北搬回紐約後不久，陳俐慧把她在朱莉亞的同學趙佩文介紹給我認識。趙是美國朱莉亞音樂學院第一位中國人聲樂博士，女中音，畢業後曾留校任教多年。她為人豪爽、大方，是女中豪傑型的人。

　　不久，趙佩文介紹我去參加在紐澤西州舉辦的一個合唱營。這個合唱營由紐約聯聲合唱團主辦，主事人是畢業於台大，後來在曼哈頓音樂學院主修作曲的袁孝殷小姐。袁也是女中豪傑型的人，能作曲、能指揮、能辦活動。我們一見面，就像已認識多年的老朋友，很聊得來。在這個合唱營，我第一次聽到並跟著他們唱韓德爾「彌賽亞」中的 And the Glory of the Lord 等世界合唱名曲。當時我正開始學寫合唱曲，接觸到這些經典作品，有如飢餓中吃到最好吃又有營養的食物。不久後，我就寫出了自己的第一首合唱曲「相思詞變唱曲」。雖然模仿韓德爾作品的痕跡很重，但卻是個重要開頭。

　　因為參加了這個合唱營，與聯聲合唱團結下深厚情緣。兩年後，由聯聲合唱團發起，聯合了美東十四個合唱團在林肯中心演出「國殤音樂會」，演出了黃安倫的「欲哭聞鬼叫」和我的「歲寒，然後知松柏之後凋」等合唱曲，均發源於此。很多年後，我敢答應高雄漢聲合唱團李學焜團長，指揮整場「彌賽亞」選曲演出，與此也應該有關係。

　　1982年，我完成了十七首當代歌詞的譜曲，取名「半藝術歌曲集」。這十七首歌，詞作者全是熟朋友。譜曲時，我特別注意旋律音高與國語四聲的嚴密配合，較少「倒字」現象。其中多首歌詞，私意認為意境與文辭都達到了夏濟安先生所說的「文字藝術最高的表現」。

　　樂譜不變成聲音，半點意義也沒有。要變成聲音，必須先找到適合的歌者。想來想去，想到趙佩文。跟她一說，她連一分鐘也沒有考慮，就答應幫

忙。她請來我們的共同好朋友張詩賢兄擔任鋼琴伴奏。詩賢兄音樂感好，視奏能力強，人又隨和，由他擔任伴奏再好不過。

我們在很短時間內，就把全部歌的錄音做好。憑著這個錄音，這批歌後來得到不少行家喜愛、肯定。多年後，沈立跟我說起他寫的那幾首歌詞，真能把意境和味道唱出來的，還是趙佩文的版本。很可惜，當時錄音只是在我家的地下室，由我操卡式錄音機錄音，達不到能發行的品質。後來有更好的錄音製作條件，但趙佩文那種濃、烈、辣的味道卻沒有了。

這批歌中有一首「誰也不欠誰」，歌詞其實是我所寫：

就當作，我從來沒有見過你。就當作，我從未和你在一起。過去的種種，如夢、如雲、如煙，就讓它隨風飄去。過去的一切，管他甜酸苦辣，統統交給東流水。啊，我不忍回頭，不敢留戀，不願回憶。啊，我不再等待，不再惆悵，不再流淚。屬於我的，全還給我。屬於你的，你拿回去。從今後，我們誰也不欠誰。

由於種種原因，當時我不想揹「黑鍋」，便跟趙佩文商量，請她代我署名。這麼為難的事情，她為了幫朋友的忙，居然也答應了。直到很多年後，這首歌所寫的事與情，居然在我身上應驗了，才把署名改回來。

很久沒有佩文的消息了，我們一群老朋友都想念她。祝願她一切都好！

阿鐘兄嫂如唔：

　　　好嗎？前數日收到您航空寄來的歌譜，著實為你也為音樂高興許久了，能自己。這其中的過程，又豈僅是寥寥心篇序文所能言盡的。以前雖答應過替你寫篇短序，沒能盡力。但是眼見書中篇篇精華的序文也為自己能識呀務而搶把汗。近日有人說我組織一佛教青年合唱團，尤於情況特殊，又有勉強為之，教這群音盲當有一天和說聊齋，他們愛死，我則快累死。不過見他們學會後擺頭擺尾的精彩樣子，也又快笑死了。寫譜不易，出譜更是惱人的一大樂事，當有讓你白送之理，於心不忍，特奉上書款，請別生氣，反正我的氣永遠都比你長，寄書的功德我就收下了。最近陳雄飛和我都忙，但是忙得很有意思，精神比身體一切都好，蘇希華另開一宴天地，何嘗又不是柳暗花明又一村，也許最上天厚愛呢，若回去再和您聊聊。

代候兩位平安！　　敬祝

　　　　　　　主內平安，快樂

　　　　　　　　　　　晚佩文
　　　　　　　　　　　大屯飛上 7-5

手上居然一張趙佩文的照片都沒有，只好用她1994年7月5日給我的信，代替照片。

袁孝殷

《我一生的貴人》之 66

　　那是1987年，趙佩文介紹我們全家去參加由袁孝殷主持的聯聲合唱團合唱營。第一次近距離接觸西方經典合唱作品，馬上像海綿吸水一樣從中吸取營養。晚上一群人圍著篝火，唱歌、跳舞、講笑話，玩集體遊戲，快樂得像重新回到學生時代。

　　不久後，孝殷問我有無興趣指揮聯聲合唱團開一場音樂會。那時我完全沒有接觸過合唱指揮，不敢答應，但心中對她這份信任，感激不已。

　　1989年秋，「六·四」天安門事件後不久，由聯聲合唱團發起，由美東十四個合唱團聯合在紐約林肯中心開「國殤音樂會」。袁孝殷是聯聲合唱團

不記得那一年，袁孝殷從紐約回台灣探親，我們在台北拍下這張照片。

的指揮與靈魂，她扮演的角色有多重要，可想而知。她推薦尤美文女士擔任整場音樂會最重要曲目的指揮，可見她的胸襟寬闊。她挑選了黃安倫的「欲哭聞鬼叫」、阿鏜的「歲寒，然後知松柏之後凋」等罕為人知曲目，作為音樂會重頭戲，可見她的品味與膽色。能聯合從未合作過的眾多合唱團一起排練演出，可見她的謙虛低調，能與人共事。我被她分派為沈炳光的「冬夜夢金陵」和林聲翕的「六月英魂」二歌配器，這讓我增強了配器能力與信心。這場音樂會開得非常成功，香港明報月刊1989年12月號做了詳盡報導。因這場音樂會，我與尤美文女士和美東多個合唱團結下深厚情緣，為日後的進一步合作奠下基礎。

1990年底，我再次從紐約移居台灣。袁孝殷從紐約寫信來，把她在台北的合唱指揮好友林舉嫻介紹給我。遵她之令，我專程從台南去台北拜會了林舉嫻老師，一見如故。不久後，林老師就指揮台大合唱團唱了我的合唱曲「天地人」（天是《天行健，君子以自強不息》，地是《歲寒，然後知松柏之後凋》，人是《知音不必相識》）。

1994年3月31日，林舉嫻老師率大韶室內合唱團，在台北國家音樂廳演奏廳演出，曲目有我譜曲的「杜鵑紅」、「公無渡河」、「當有一天」三曲。大韶合唱團有個傳統：由團員投票，選出一首他們最喜愛的歌作為這場音樂會的安可曲。當晚的安可曲，居然是只有單旋律加伴奏的「當有一天」。觀眾離場時，有人邊走邊輕輕哼唱著「當有一天，我要離去……」。

多年來，孝殷一直與我保持通信聯絡。選兩段：

「我們練黃安倫的『詩篇一百五十篇』時，我就讚嘆這首作品寫得真好！旋律、節奏、乾淨俐落，超過他從前的大部頭之作如『大衛之詩』或『復活節的清晨』等！沒想到你書中早也已提過這作品。你的新作『夜祈』，我非常喜歡，Celia也處理得非常仔細，目前我只對獨唱的人選不甚滿意，希望Celia不要礙於人情，到時換將。」

「我不喜歡XXX的黯淡色彩，一種無病呻吟的矯情，我覺得基督徒的音樂應該是充滿希望，喜樂和讚美的！即使在罪惡的壓制下暫時有悲傷，但是因著信心，有向上的指望和平安的甜美。但是我不敢隨便批評，怕被人譏為酸葡萄心理，尤其中國教會中，聖樂是不能被批評的。（真正是豈有此理！）」

尤美文

《我一生的貴人》之 67

　　本篇怎麼寫？我想來想去，決定當大文抄公，把尤美文女士自己寫的文章轉抄在此：

　　1989年夏天，美東十四個華人合唱團聯合在紐約林肯中心舉行「天安門國殤紀念音樂會」，我被邀請擔任指揮。由於我出生、成長、受教育都在海外，所以對中國作曲家和中國合唱音樂近乎無知。為此，音樂會主辦單位執行人袁孝殷小姐給了我一大堆中國合唱曲樂譜，讓我挑選。當看到阿鏜的「歲寒，然後知松柏之後凋」時，我深深被它的音樂和它詞與曲的完美結合所震撼。直覺和經驗告訴我，擺在我面前的是一首經典傑作！

　　已經深夜兩點半鐘了。我邊細讀「歲寒」的總譜，邊被感動得流眼淚。每多讀一遍 就多一分驚嘆：什麼樣的人寫出了這樣的作品？！那三小節主題在四個聲部之間遊來走去，時而深沉，時而明亮，時而柔韌，時而激昂；每次出現都面貌不同卻又萬變不離其宗；到高潮時，有氣吞山河，感神泣鬼的萬鈞之力；三小節主題而擴張變化出一首結構如此嚴謹，對位如此豐富的龐然大曲！我預感到，這首作品必將永遠令唱者和聽者受感動、受震撼；這樣的音樂，必將超越時空，給人高層次的美感與享受。

　　當我開始在美東不同城市與各合唱團排練「歲寒」時，卻遭到合唱團員的強力抗拒。他們不是說「太難唱」，就是抱怨「從來沒有唱過這樣不好聽的音樂」。我不得不反威脅他們：「誰拒絕唱歲寒，誰就所有歌都不要唱。」經過多次「搏鬥」，多方說服，最後才把它排進演出節目單。極為有趣的鮮明對比是：到了演出前兩週，所有參加演出的人，無一例外，都愛上了「歲寒」。負責音樂會排練伴奏的張詩賢先生說：「阿鏜的『歲寒』，有

巴洛克音樂的嚴謹、精緻，卻沒有巴洛克音樂的學究、沉悶。它完全是從心底流出來的，所以能進入人的心底。」這句話，相信說出當時不少演出者的心聲。

1991年，紐約談樂合唱團到臺北參加國際合唱節。閉幕式上，我們驕傲地把「歲寒」介紹給包括李登輝總統在內的台灣聽眾；接著，又在菲律賓等地首唱了「歲寒」。1992年，談樂合唱團赴歐洲參加國際合唱節和合唱比賽，代表曲目仍然是「歲寒」。不少各國合唱行家聽後，都向我們要樂譜。我當然很高興「歲寒」開始有異國知音。

我指揮「歲寒」在先，認識阿鏜在後，與阿鏜一家人成為好朋友在更後。阿鏜的合唱曲集要出版，叫我寫序。我感到很榮幸，又很惶恐。自覺資格不夠，但不能推，只能把我指揮「歲寒」演出的真實經歷寫出來。」

2006年，李學焜團長邀請我指揮高雄漢聲合唱團演出第二場音樂會，我自己指揮了《歲寒》一曲，處處力不從心，唱出來的音樂，跟尤美文手下出來的音樂，差了何止十萬八千里。這才知道尤美文的指揮有多好！《歲寒》能得到她的青眼，是多麼幸運！

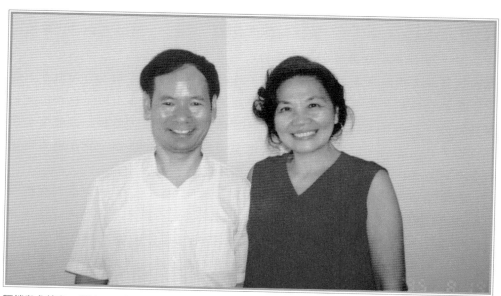

阿鏜與尤美文，攝於1995年8月。

梁　寧

《我一生的貴人》之 68

　　很早就知道梁寧是廣州出來的優秀女中音歌唱家，且同住在紐約，卻一直沒有機會拜識。紐約來自廣東的音樂圈朋友中，有人告知：「梁寧很高傲，不大跟人來往。」大約是1987年吧，有一次跟趙佩文聊天，提起梁寧，佩文當即拿起電話，約梁寧來唐人街飲茶。大概趙佩文面子大，居然一約就約到了。

　　見面一聊，才知道傳說跟事實完全南轅北轍，梁寧為人不但沒有架子，而且樂於助人，對自己的親人和朋友都很會照顧。不久後，她做了一件影響我一生甚大的事：介紹她的義兄黃安倫給我認識。原來，她一個人在北京讀書時，黃飛立先生伉儷對她愛護有加，認了她作乾女兒，黃安倫就理所當然，成了她的乾哥哥。

　　我跟黃安倫一見面就好像見到前世的親兄弟，投緣之極。不久後，袁孝殷問我有無好的中國人合唱作品可以推薦，我當即向她推薦了黃安倫的作品。後來在林肯中心舉辦的「國殤音樂會」，孝殷和尤美文共同選中了黃安倫的合唱曲「欲哭聞鬼叫」。這首作品聽過的人不多，可是寫得真是好。我從此曲和黃安倫的另一首傑作「伎樂天」中，學到了不少作曲技術。我後來的合唱曲和獨唱曲開始自覺地追求色彩變化，敢於大膽轉調，跟研究了黃安倫的作品有直接關係。

　　梁寧那時已在美國人音樂圈有一席之地。她很提攜朋友，在一次紐約古典音樂電台 WQXR 的現場廣播音樂會中，她選唱了我的「烏夜啼」（李後主詞），讓我受寵若驚。

　　梁寧絕頂聰明，常有如珠妙語。她形容黃安倫與阿鏜的音樂已成為樂論經典：「黃安倫精於製作大餐，阿鏜長於烹煮小菜，各有其妙。」的確，黃

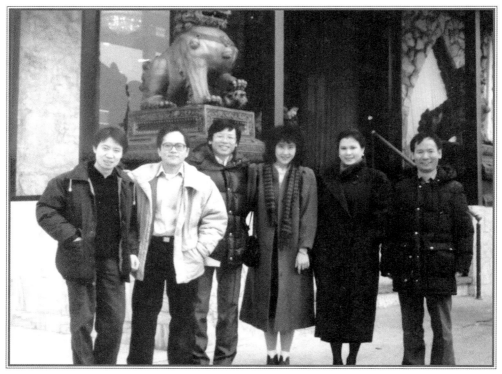

1987年，梁寧介紹黃安倫與阿鏜相識。右二梁寧，右四黃安倫。左一許斐平，左二梁德威。

安倫具有把所有細節都在腦袋中構思好，然後如印表機般把整部交響樂、協奏曲、清唱劇一口氣寫出來的本事，所以一生大型作品很多，而我卻常常一首小曲都要反覆推敲，改來改去，所以作品不多，大型作品更是屈指可數。梁寧不愧是我們的知音、知己。

1990年11月19日，因為黃安倫的關係，加拿大安省華人音樂協會在多倫多辦了一場題為「知音不必相識」的音樂會。這場音樂會有半場是我的作品，包括合唱「天・地・人」（即《天行健，君子以自強不息》、《歲寒，然後知松柏之後凋》、《知音不必相識》三曲），小提琴與樂隊《紀念曲》，小號與管弦樂《西施幻想曲》等。追源起來，要特別感謝的人，是趙佩文與梁寧。

時光一下子就跳到2016年夏。我與梁寧失聯多年後，居然在香港見面，一起飲茶。她現在是廈門華僑大學音樂舞蹈學院院長。她跟我聊起這二十多

年她所經歷過的風風雨雨，她的家人，她希望做的事。然後，她關心我的作品演出與推廣情形。她希望我有機會去她任職的學校看看，交交朋友，或許可以看看舞蹈系有無老師有興趣把《神鵰俠侶交響樂》編成舞蹈或舞劇。這是我很希望做成功的事，且看上天如何安排。

2016年8月，阿鏜與梁寧在香港飲茶話當年。

任 蓉

八〇年代末，有朋友告訴我，任蓉在台北某場音樂會上唱了我的歌。不久之後，收到友人寄來任蓉在香港的「唐宋詩詞藝術歌曲演唱會」節目單。我的兩首小歌《金縷衣》和《問世間，情是何物》，被分別作為上，下半場的壓軸曲。當時的直覺是：「阿鎧何德何能？竟得如此知音！」

兩年後，紐約，某天中午，電話鈴響，我拿起話筒，對方說：「是阿鎧嗎？我是任蓉。」我趕快問：「你在那裡？怎麼會有我的電話？」她說：「我在宓永辛家裡，是宓姐給我你的電話。」我說：「真是巧到了極點。這幾天，我正在為你寫《安詳地睡》，所以常常在想像您的聲音呢。」（棠按：當時香港銀禧合唱協會正在籌辦一場「徐訏詩樂欣賞會」，委託我為徐訏先生該詩譜曲，將由任蓉演唱。）

一小時後，我開車來到紐約上州宓永辛大姐家，第一次正式見到了這位大名鼎鼎、仰慕已久的任蓉姐。出乎意料地，她一點架子也沒有，親切、平易得完全像個普通人，可是卻多了幾分一般人沒有的爽快與率真。

那天整個下午和晚上，我們都在談音樂和唱歌。我當免費聽眾，偶而還可以「點唱」，更是極大享受。唱唱談談，不覺已是深夜。當時情景，現在回想起來，竟像昨夜一美夢。

1991年10月，任蓉應國立中正文化中心邀請，在國家音樂廳開了連續三場，場場不同曲目的「中國藝術歌曲之回顧」音樂會。其中第三場她唱了我譜曲的「問世間，情是何物」。在此期間，她主動邀請劉明儀小姐與我吃飯聊天，談歌劇《西施》的存在問題。

由劉明儀寫劇本，筆者作曲的歌劇《西施》，早於1986年便完成了第一稿，後來又做過一次局部修改。可是，我心中一直隱約覺得它有一些破綻和

問題，只是不知道問題的真正所在。

那天，任姐第一句對我和劉明儀說的話是：「《西施》的戲不夠，高潮出不來。如果要它成功，一定要修改！」這真是當頭一大炮，把我轟得腦袋頓時清醒起來。接著，她為我們分析了一些西方經典歌劇作品，指出它們成功的原因及其「戲」與高潮所在，並指出了一些沒有成功的中國歌劇之所以不成功的原因。全靠任姐這一番用心良苦的直言，促成我痛下決心，要求劉明儀小姐重新構思高潮所在的第四幕，增加了不少「戲」，並重寫全部音樂。新版的第四幕，增加了一個舊稿所無的重要情節：夫差發現西施是越王所派遣，欲殺西施。西施不怨夫差，只怨自己命苦，從容領死。夫差殺不下手，轉而自殺。這時，才順理成章地帶出了全劇最高潮的西施哭吳王詠嘆調《天地蒼蒼何處容》。

後來《西施》有幸被搬上舞台，連演八場，非常成功，任姐當年直言之功不可沒。

2015年某天，阿鎧與任蓉在台北聊天。

　　大約在1992年，任蓉灌錄了三張一套的「中國藝術抒情歌曲集」CD唱片，內中包括四十多首不同時代、不同風格、不同作曲家的作品，由朱象泰小姐鋼琴伴奏。其中第一輯唱了我譜曲的「金縷衣」和「問世間，情是何物」。第三輯唱了我譜曲的「杜鵑紅」、「當有一天」、「明朝又是天涯」。

　　與任蓉姐至今仍常有聯絡。這份友情，應該會超越生命，長留人間。

阿鎧歌曲與我

　　1985年冬，在台北演唱會的後台，道賀人群中有人塞給我一本歌集。求歌如渴的我沒細看，只小心地把歌集珍藏到手提袋中帶回羅馬。

　　研唱阿鎧的歌集，得知他能譜曲，也能寫詞。細讀他為每首歌曲註解的文字，體會到他必是個心胸開闊而有才華的「文人」。像研究每首新作一樣，我拿起歌集一首首地試唱，先不下定論。過半個月一個月後拿起來再唱。多次讚研深思後，覺得開始有點心得了，於是，自1987年，將他的一些歌曲排入我的獨唱會曲目。在台、港、新加坡及美國多次演唱時，受到許多聽眾的讚賞，一致認為「金縷衣」、「問世間」等曲難是阿鎧早期的作品，卻已顯露出他不僅寫出了動聽的曲調，更能在詩、詞意境上導求突破，以音樂詮釋、深化、升華歌詞的內涵。

　　1990年夏，在紐約與鋼琴家宓永新女士談論中文歌曲，我特別提出演唱阿鎧歌曲的經驗，宓女士立即打電話給阿鎧，告訴他我對他的作品的看法，並介紹我們認識。我接過電話簡時既感意外，思不到阿鎧陌生的聲音傳來的第一句話竟是親切自然的：「任姐，這幾天我正為您寫歌呢！」原來，香港市政局策畫小說家兼詩人徐訏先生詩詞歌樂欣賞會，香港音樂界特邀阿鎧為徐先生詩詞譜曲，並已訂十二月下旬邀我擔任首演發表人，所以阿鎧正在努力為「我的聲音」譜曲。邀約創作歌曲共有十一首，其中三首——「安祥地睡」、「鮮花」、「夜新」委託阿鎧寫。在研唱這些曲子時，我發現阿鎧顯然比以前更加注重旋律音高與歌詞聲調的融洽配合。雖然他謙虛地表示因為趕工，譜得不臻理想，我如深深察覺到他為每一字每一音均費盡心思。作曲家如此認真，用心，我怎敢不多下功夫去力求表達出那些字、音的巧妙安排？由於這個體認，加上歌曲本身難度高，不易唱，害我苦練了不少時間。其中，「安祥地睡」一曲打破我練新歌的記錄，每天二小時，足足練了兩週。

　　紐約相遇，阿鎧贈我「綿愁」、「將進酒」與當代詩詞歌曲二十多首，足證他在不斷求進、繼續突破，嘗試著各種不同類型歌曲的創作。「綿」、「將」兩曲是他自認費盡心血的壓卷之作。「綿」曲我已於1991年多在台北演唱過。排練時，伴奏林公欽女士和我都認為是中文歌曲中少見的「力作歌曲」，須由具相當深厚聲樂基礎與文學修養的歌者來演唱，否則極難表達出音樂中的意境。當代詩詞歌曲中的「明朝又是天涯」、「杜鵑紅」、「當有一天」與古詩詞歌「金縷衣」、「問世間」等也已收進我1992年春出版的「中國藝術抒情歌曲集」CD唱片中。

　　得知阿鎧為籌款出版三本歌集，賣了一把隨身多年的小提琴，不由我不感嘆、感動。真是「教詩的名利就，寫詩的凍餒街頭」。所以，不用阿鎧的叮囑，我會繼續用功、執著、真誠地演唱我們這一代的新歌。相信阿鎧會跟許多前輩作曲家一樣，終生努力創作來豐盛我們這一代的音樂文化，也祝願阿鎧的歌有更多知音。

任蓉
1992年11月12日於羅馬

任蓉為「阿鎧歌曲集」出版而寫的代序文章。

黃安倫

《我一生的貴人》之70

　　有黃安倫這位兄弟般的朋友，是我一生最大幸運之一。如何認識他，已在「梁寧」篇交代過，不贅。

　　黃安倫對我的第一大影響，是他的多部作品，為我提供了作曲典範。我曾細心分析、改寫過他的「伎樂天」和「欲哭聞鬼叫」（縮寫成鋼琴譜），從他的作品吸收了不少和聲、配器、色彩方面營養。也曾多次寫文章，推薦、介紹他的「詩篇第一百五十篇」。

　　第二大影響，則是在做人方面。他為人胸襟開闊，容得下批評，經得起常人難以承受的打擊。在他擔任安省華人音樂協會主席期間，由他一手安排在多倫多演出過作品的作曲家，有杜鳴心、陳鋼、林樂培、陳永華、崔世光、陳怡、譚盾、葉小鋼、曾葉發、阿鏜等。這種包容、提攜同行的品格，在作曲家中尤為罕見。這多少有一點影響到我的為人處事。我曾直言批評他的小提琴協奏曲「囉嗦」，他不但沒有生氣，還鼓勵我繼續批評。在作曲同行中，能如此包容批評的，大概只有黃安倫一人。

　　第三大影響，是他不遺餘力，為我的作品說盡好話。下面是他發表在1989年10月21日多倫多星島日報，題為「出淤泥而不染的作曲家」一文之節錄：

　　當梁寧把阿鏜的作品介紹給筆者後，足足令筆者高興了好幾天。阿鏜那清新，剛勁而又純真的音樂所帶來的享受，真好比沙漠中一股清涼甘泉。面對眼前這個群龍無首，而又惆悵徬徨的現代作曲界，是從那裡殺出了這麼個程咬金？

　　阿鏜成功的秘訣其實只有兩個字：「真誠」。難怪行家們稱他的音樂乃

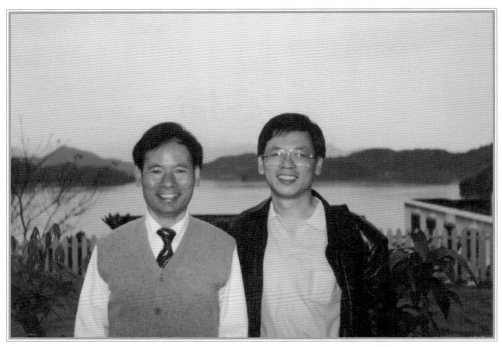

阿鏜與黃安倫，攝於1992年3月台灣省交響樂團主辦的第一屆中國作曲家研討會期間。背景是日月潭。

「心靈的呼喚」，「思親思國之情 如訴如潮之聲」。梁寧的評價則更絕：
「如果黃安倫的交響樂是一頓西洋大餐，則阿鏜的歌就是一盤純粹家鄉風味
的中國美食啦。」為什麼？還是阿鏜自己說得好：「為商業利益寫違心之作
是一種迎合，為學院教授的口味去堆砌一些誰也不懂的音符就不是一種迎合
嗎？」他大度、樂觀、謙以待人，嚴以律己；既尊崇古典大師，又從不人云
亦云；他忠厚誠摯，又敬重同行。這些優秀品格，正是他創作的基礎。

　　筆者再三仔細地觀察一些阿鏜的作品，立即驚奇地發現，如狂潮般地席
捲了西方作曲界幾十年的「現代主義」，竟然沒有在這位當代中國作曲家
身上留下一星一點的污泥。呈現在聽眾面前的只有一顆純潔心和真誠的中國
魂。這是多麼難得呀！

　　比如他的合唱曲，「歲寒，然後知松柏之後凋」，乃直接採自「論
語」，僅僅這十字真言，已包含無窮的內涵和中國式的氣節。而阿鏜一字也
不再多加，用最艱深的賦格技法，對其層層演繹，乃至發展為一宏大架構。
九月十六日的紐約國殤音樂會上，三百餘人的合唱團在林肯中心藉此爆發出

驚天地、泣鬼神的轟鳴，曾深深打動紐約的聽眾。

又比如他的合唱曲「天行健，君子以自強不息」則是出自「易經」。這不正是整個中華民族意志的最佳詮釋嗎？阿鏜又用西洋的複調技法使之成為一巨構。

必須特別指出他的小提琴獨奏曲「紀念曲」，是他對中國大陸十年浩劫深沉反思的結晶。

筆者相信，阿鏜的音樂，必會對整個中國樂壇起深刻的啟迪作用。

賴德梧

《我一生的貴人》之71

　　1989年11月19日，賴德梧學長指揮加拿大安省華人音樂協會管弦樂團與合唱團，演出了半場我的作品。曲目是：

一、小提琴與管弦樂《紀念曲》
二、小號與管弦樂《西施幻想曲》
三、混聲四部合唱三首
　　1、歲寒，然後知松柏之後凋
　　2、天行健，君子以自強不息
　　3、知音不必相識

　　其中最值得一提的是《紀念曲》。此曲是為紀念張志新女士而寫，可以說是我對大陸文化大革命的反思與懺悔。壓在我心頭多年的沉重大石，因寫作此曲而被搬走。擔任此曲獨奏的是德梧學長的女兒文欣。照道理，生長在加拿大那樣單純環境，才十七歲的文欣，不大可能理解此曲那樣深沉的內涵。但世上就是有這樣奇怪的事，他們父女檔合作，居然把此曲演奏得意境全出，自己感動，也感動了所有聽眾和我這個作曲者。那是此曲管弦樂伴奏版第一次演出。演出成功帶給我的不僅僅是掌聲，更重要是自信與解脫——讓我的心靈得以告別文革那段沉重歷史，輕鬆地踏上新旅程。

　　1990年8月，由黃安倫與賴德梧聯手策劃，在多倫多大學舉辦了第三十三屆國際亞洲北非學會之中國音樂週。我得以參與全程，結識了林樂培、陳鋼、葉小鋼、朱小強、李小護、朱賢杰等一群來自五湖四海的華人音樂家，又有兩首聲樂作品在音樂週演出，是音樂與人脈雙豐收。

1995年6月22、23日，賴德梧應邀客席指揮台灣省樂團，分別在嘉義農專瑞穗館和雲林縣文化中心，指揮演出了我作曲的管弦樂《台灣狂想曲》。

1996年9月15日，他又在多倫多福特中心音樂廳，指揮多倫多華人青少年交響樂團，演出了《台灣狂想曲》。同場被演出的曲目，還有黃安倫的小提琴協奏曲與鮑元愷的《炎黃風情》選曲。這是我們「三曲客」第一次作品同台演出。

可惜這三場演出，我都因學校上課而分身乏術，沒有在場。事後聽錄音，對賴德梧的指揮功力與認真讀譜的敬業精神，十分佩服。在《多倫多以樂會友記》一文中，我曾如此記述賴德梧的專業與敬業：「賴先生不但有膽，而且心細，即使指揮像筆者那幾首屬於『簡單』一類作品，他都一絲不苟地再三研讀總譜，在總譜上標上各種只有他自己才看得懂的記號，並不厭其煩地跟作曲者討論各段的速度、力度、意境。」能得到他青眼，指揮過這麼多作品演出，是任何作曲家的大幸運。

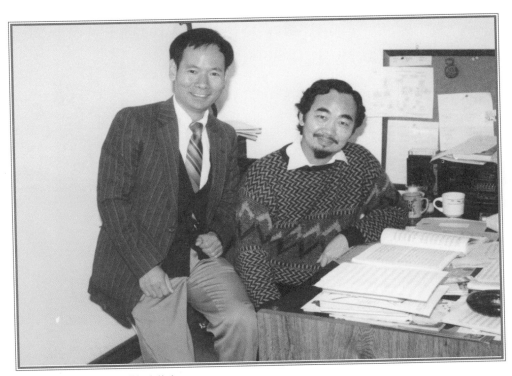

阿鏜與賴德梧，1989年攝於多倫多。

德梧學長曾給我寫過不少信，錄一小段在此：

「去年（1996）12月在莫斯科與俄羅斯交響樂團合作錄製了兩張全是安倫的作品CD。安倫自己也指揮了該樂隊錄了他的芭蕾舞劇《賣火柴的姑娘》，工作還算順利。不過這次的感受與我90年與莫斯科交響樂團合作的感受有相當明顯不同。經濟的衝擊實在太大，改變了樂隊的『精神』及『感覺』，音樂的買賣味道太重了，深感可惜。

《台狂》如期上演，反應相當不錯。」

張碧基

《我一生的貴人》之72

　　1963年，我從廣州樂團學員班轉到廣州音專附中高一班時，張碧基學姐已經畢業離校，所以我是聞其名而未見過其人。

　　1980年，梁文仕學長從香港寫信來，囑我跟住在 Georgia 州 Atlanta 城的張碧基學姐聯絡並協助她編輯不定期的校友通訊。就這樣，我開始與這位未曾謀面的學姐通信。不久後，去南部拜訪老朋友，順道去碧基學姐家住、玩了兩天。後來，她來紐約，在我家與幾位定居紐約的老同學葉夏蓮、凌廣流等聚會，甚開心。

　　碧基學姐對我的最大幫助，是她知道我正在苦學對位，為寫大作品做準備，送了一本她當學生時用過的對位法教科書 Essentials of Eighteenth-Century Counterpoint 給我。這本書是 Neale B. Mason 先生所寫，雖然印刷與裝訂都有點簡陋，但卻是我讀過的同類教科書中，把十八世紀對位法講得最簡單明白，讓我讀得懂並得大益的書。憑著反覆讀這本書並大量做書中習題，兩年後，我寫出了「天行健、君子以自強不息」，「歲寒，然後知松柏之後凋」等得到蕭淑嫻、羅忠鎔等大行家認可的四聲部賦格曲。

　　賦格曲，是作曲技術最大最難的一關。如不論作品意境內涵，只論技術，能否寫得出合格的四聲部賦格曲，是判斷一個作曲者入流不入流的試金石。阿鏜非作曲科班出身，最後能寫出交響樂、歌劇，作品能得到眾多行家肯定認同，除了要感謝 Walter Watson、張己任、盧炎、林聲翕四位作曲老師之外，最要感謝的，就是張碧基學姐送給我的這本書。我的四位正式作曲老師，幫我打下紮實的和聲和兩聲部創意曲寫作基礎，但並未教過我如何寫四聲部賦格曲。如不是有這本書，無法想像，我是否能衝得過這個大難關。時隔三十年，現在回頭想，對張碧基學姐和 Neale B. Mason 先生這本 Essentials

阿鏗與張碧基，攝於Atlanta，1981年。

of Eighteenth-Century Counterpoint，我仍然滿懷感激，想給他們兩位鞠一大躬。

這二、三十年，碧基學姐給我寫過很多信，信中有她的酸甜苦辣分享，也有很多對我的關心、鼓勵、期待。摘錄幾段：

「《黃昏還很年輕》（棠按：張碧基寫的紀實小說，刊登在皇冠雜誌1991年10月號）是個百分之一百真實的故事。深知仁慈的幸運之神對我特別恩寵，才提起勇氣公開這段傳奇，古典又浪漫的經歷。……你提議把這故事拍成電影，會更感人，這也是我最大的願望，但願奇蹟能出現。我也考慮你的意見，把故事譯成英文，會更自然。」

「我總感覺你的一生是有使命而來的，你網絡世間各地、各角落的音樂人，不分中外，在音樂界、寫作界，都在開闢新天地，像先鋒一樣，你比所有人都走前了幾十年。」

阿鏜與兩位學姐葉夏蓮、張碧基。1987年攝於紐約。

「我像在跟魔鬼、邪惡作鬥爭，畢生絕無僅有。大概你們經歷文化大革命也是如此吧？我一定會死而復生，不用擔心，我的信念（God & Faith & Trust in Life）與音樂支持我到現今。謝謝你提醒我「Hope」，有希望就有明天。」

梁文仕

《我一生的貴人》之73

因為張碧基學姐辦「廣州音專校友通訊」，我與梁文仕學長開始常聯絡，慢慢變成極投契的摯友。

文仕兄主修鋼琴，比我高三屆。我插進廣州音專附中高一班時，他已畢業離校，所以並未真正同過學，只是先後校友。但自從我們聯絡上後，通信之勤，聯絡之多，卻超過任何一位同班同學。

先摘錄幾段他的信：

「你的作品，有強烈的光和熱！這一道耀目的光芒也照亮了我，鼓舞我的信心，也鼓舞著其他同學、其他人。」

「韋（翰章）老師的住房問題總算圓滿解決。原因是他的姪兒已在北角為他購置一居所，六月初已搬去新居。我會抽空去拜訪他並代你送他一點「茶資」。」

「多謝你送我《談琴論樂》一書。『庸人樂話』已反覆看了幾遍，很有激發力。真佩服你獨特的見解！文字深入淺出，有高逸意境，看後使人心胸開朗，有些幽默的比喻，看後又令人忍俊不禁。」

「很佩服你對徐訏詩詞的分析，我早也有此同感。他的作品較多灰暗色彩，也的確欠缺文字上的『千錘百鍊』。很多人都是隨大流的看法，而你永遠不看表面，只看實質。是什麼使你有異乎常人的洞察力呢？」

「這幾天打開電視報章，全是『馬思聰靈灰長埋祖國大地——廣州白雲山腳』的消息，感慨良多。其實我們倆的命運，從奔向自由的那一刻起，與馬思聰是何其相似。幸虧我倆那時都不是『名人』。」

「任蓉老師為福天上了一節課，我和程瑞流、黃建國兄也在場。她那種

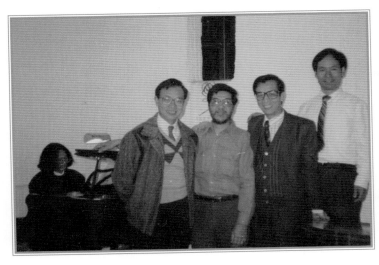

左起：李家祥、黃建
國、李少偉、梁文仕、
阿鎧。攝於1999年，香
港。

認真教學的態度真令我感動不已。她把福天演唱中的優、劣處分析得十分中
肯、透徹，對福天很有幫助。」

　　二十多年的頻繁通信、交往，文仕兄給我很多精神鼓勵，也幫過我很多
忙。擇其大者記之有：
　　把他的好朋友張福天兄介紹給我認識。福天兄後來也跟我頻繁通信，在
多場音樂會上唱過我的歌。有幾首粵語古詩詞藝術歌曲，是由福天兄在香港
世界首唱。
　　他是香港鋼琴協會秘書，又是香港文藝協會秘書，操辦過多屆香港鋼琴
比賽，出版過多期「香港文藝」。因他的關係，我的多篇文章得以在「香港
文藝」發表，認識了楊羅娜、蔡崇力、鄭旦、鄭漢成、史海燕、關秀勤等香
港藝文界朋友。
　　多年來，我每次去香港，總會跟文仕兄一聚，天南海北，無所不聊。曾
在「香港樂旅雜記」一文記述過片段：

　　抵港第二天（1994/8/21），摯友梁文仕兄帶我去觀塘的基督教梁發紀念
堂聽聖樂大匯唱。
　　參加匯唱的，有來自不同教會的十多個詩班及數位專業與業餘聲樂家。
形式和曲目相當豐富多彩。……

　　當晚有兩件令筆者驚喜之事。一是見到聲樂名家顧企蘭老師，赫然出現在安素堂的唱詩班內。有顧老師指導和助陣，難怪他們的歌聲特別好聽。二是男高音歌唱家張福天先生，高歌一曲《Holly City》，把全場音樂會推到最高潮後，唱了一首筆者寫的小歌《感謝您，天父上帝》。他鄉遇知音，其樂遠過於衣錦還鄉。

蔡時英

《我一生的貴人》之74

　　1990年初，我受長兄之命去廣州驗收雲吞食品公司訂造的製麵機器。期間，與老學長蔡時英先生見面數次，成了非常投契的朋友。

　　時英學長是廣州音專早期校友，其時官拜廣東文聯黨組書記，但完全不像個官而像兄長。我們除了聊音樂，聊母校師友外，還聊到王洛賓。他給了我一些王洛賓的資料。回到紐約後，我把這些資料整理成一篇短文「洛賓的故事」，投寄給《明報月刊》。沒想到，《明月》居然在該年四月號刊出此文。時英學長幫我把此文轉寄給洛賓先生，洛賓先生親筆回了信：

　　阿鏜先生：

　　一件生活小事，通過你的敘述，已成為中國近代文化史的一篇文獻，深心感謝。

　　我有個幻想，一萬年之後，人類會把地球造成極美的世界，那時雕刻家們會爬上喜瑪拉雅山，合力雕一個最大的頭像，絕不是什麼五星上將，而是貝多芬。因為他給了人類『高尚』的啟示和美的享受。同時還要雕許多小頭像，內中有你，但願也有我，因為我們的工作，時刻在想著他人，符合雕刻選擇標準。

　　謹寄上這個幻想給你，表示感謝。

　　祝福

　　　　　　　　　　　　　　　　　　　　　　　　洛賓1990年9月27日

　　此後，我們密切通信。他多次把我的「音樂之美」等文章，推薦給大陸的「文化參考報」、「廣州日報」等刊登，又極力策劃，想讓我的音樂作品

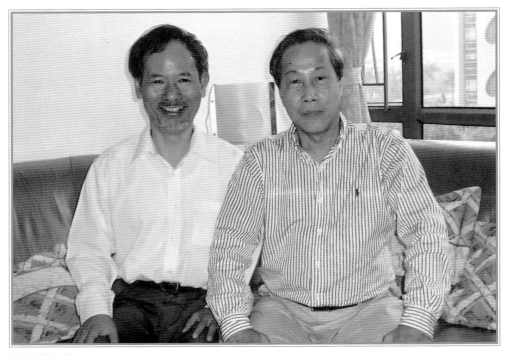

阿鎧與蔡時英。

能排進「羊城音樂花會」演出。

　　2010年1月16日，他終於等到機會，說通了他的潮州老鄉，廣東民族樂團老團長余亦文和新團長陳佐輝，請得胡炳旭先生指揮，在星海音樂廳隆重上演《神鵰俠侶交響樂》民樂版。為了這場演出，他又通過各種關係，請廣州電視台「文化珠江」節目系列製作長篇粵語專訪，請《嶺南音樂》雜誌用超大篇幅製作「現場視聽指南」。「指南」裡的幾篇文章是：1、《神鵰俠侶交響樂》樂曲解說。2、《神鵰俠侶交響樂》（民樂版）誕生記。3、滿懷深情譜《神交》——黃輔棠專訪。4、神鵰交響，嶺南奏鳴——廣東民族樂團團長陳佐輝專訪。5、群英論《神交》。6、金庸筆下的《神鵰俠侶》。一場音樂會，動用這麼大的媒體力量去做宣傳，十分罕見。這全是時英學長之功與力。

　　為了推廣《神交》，時英學長先把我介紹給香港現代舞團，希望他們有興趣把《神交》編為舞劇，不果。後來，又把我介紹給北京舞蹈家協會主席

白淑湘女士，請她幫忙找適合的編舞人材，把《神交》編成芭蕾舞。當時白主席找了好幾位北京有名的編舞者，居然沒有人敢接這個「活」，此事始終沒有做成。

多年來，時英學長給我寫過很多充滿鼓勵的信。錄兩段：

「您的書充滿了真誠和智慧，充滿了獨特的見解。我從中汲取了不少營養。於我而言，已多年未曾讀到這樣清新的著作了。希望您在教學之餘，多多執筆，不斷有新作問世。」

「我一如既往地十分關注你的事業。每見國內報章有你的消息，總是歡欣不已！昨天收到新一期人民音樂，又見到你的文章，細讀之下，懷念老朋友之情油然而生！」

1999年，在廣州聚會。左起：李愛群、陳艷冰、阿鏗、羅玉萍、蔡時英、李自立、賀懋中、陳佐輝、麥素梅、譚建華。

俞　薇

《我一生的貴人》之75

　　1988年初，我莫名其妙得了極嚴重的「花粉過敏症」，整天打噴嚏，流鼻水，一早起床，穿衣服稍慢，常會連打四、五十個噴嚏，痛苦不堪。

　　5月初，俞薇老校長從廣州到美國玩，在紐約的日子住在我家。她的身體非常好，紐約那麼冷的天氣，她每天仍一早就起來洗冷水澡。看見我整天鼻水鼻涕，那麼痛苦，一天她對我說：「阿鏜，我教你一點郭林氣功吧，也許它能治好你的花粉過敏症。」我半信半疑，抱著學多點東西總不會錯的心態，便跟她學郭林氣功。

　　俞校長先跟我略為介紹了一下郭林氣功的來龍去脈，並現身說法，告訴我她練郭林氣功之前與之後的身體變化。然後，就直接教功。

　　第一招是「風呼吸」，也叫「快步行功」。方法是：兩吸一呼，鼻吸鼻呼，吸與呼均用大力。配合呼吸的走路方法是身體與雙手左右擺動，左手與左腳同步，右手與右腳同步。速度先慢，後逐步加快。

　　第二招是「慢步行功」。用鼻子自然呼吸，越慢越好。身體與腳的動作配合與快步行功相同，但是極慢。如此，便有很長時間都是一條腿支持全身重量。有個「落跨」的動作，即全身略為下沉，大腿根部與腰交接處有點凹進去而不是凸出來。

　　就是這兩招功夫，一快一慢，俞校長教了我半小時，我練了兩星期，困擾我一年多，把我折磨到覺得人生都沒什麼樂趣的「花粉過敏症」，居然不藥而癒。

　　過了好多年，我在台灣跟尹振權先生上氣功課，他說了一句讓我受益終生的話：「寒氣生百病」，我才明白當年我為何會得「花粉過敏症」，又為何會練了兩個星期郭林氣功，就把它治癒。

　　原來，這種特徵是整天流鼻水，打噴嚏，甚至流眼淚的病，根本不是什麼「花粉過敏」，而是寒氣入肺。我當年曾在一個暖氣不足的環境下工作了一整個冬天，太多寒氣進入身體沒有排出來，所以身體就自動用流鼻水、打噴嚏的方法，排除寒氣。郭林氣功的「風呼吸」法，用極大力氣去呼與吸，只要做上十來分鐘，整個肺部就熱起來，胸口就會開始出汗，這樣一來，自然就把寒氣抵消掉或排出去。道理就這麼簡單，絕對經得起驗證。

　　至於慢步行功，那不是排寒氣，而是運動全身，因大部份時間都是一條腿支撐全身力量，所以是最好的腿部運動，腿一強，全身就強。加上慢呼吸，不止動了身，還調了心，讓心又定又靜，這時，所有的自律神經都在工作，都在幫忙調節身體，當然就立刻收到健身之效。

　　北美洲氣溫偏低，秋、冬、春三季的寒氣都很重，所以得「花粉過敏症」的人相當多。我把俞校長當年傳給我的這兩招郭林氣功，轉傳給不少親友。只要肯早晚各花半小時，在空氣流通的地方堅持練習，均有大同小異之效果。

　　俞校長是我當年在廣州音專讀書時的副校長，她懂業務，愛才重才，對學生沒有架子。我們後來保持了很多年密切聯絡。願上天祝福她永遠健康快樂！

阿鏜與俞薇校長。不記得哪一年攝於廣州。

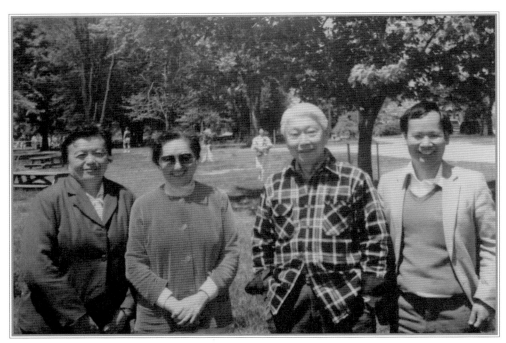

左起俞薇,中斯義桂伉儷,右阿鏜。1988年,紐約。

歐陽佐翔

《我一生的貴人》之 76

　　1988年11月，林師聲翕教授來紐約寒舍小住。期間，他帶著我拜會了不少他在紐約的學生與朋友。其中一位是歐陽佐翔牧師。

　　歐陽牧師曾與林師合作寫過清唱劇《五餅二魚》。他寫歌詞，林師譜曲。他送我一本剛出版不久的著作「處世漫談」。我細細拜讀，十分喜歡、佩服。雖然我不是基督徒，但長期以來有個強烈看法：任何外來文化、宗教，如果不本土化，就很難深入人心、壯大發展。歐陽牧師這本書，正是把基督教文化與中國傳統儒家文化融為一體的典範。要做到這一點，非常不容易，必須兩種文化都有極深素養，都精通，才有可能。我在音樂上，幾十年來一直想讓西方古典音樂中國化，跟歐陽牧師想讓基督教中國化異曲同工。也許因為這一點，我們很快就成了忘年「忘教」之交。

　　歐陽牧師的中國歷史與中文素養，讓我口服心服。他做人的謙卑、低調、與人為善，更讓我內心尊之為師。他在欣賞我的音樂作品和文章之餘，常常指出我文章中的各種錯誤、筆誤。多年來他寫給我的信，如整理出來，會是很好的道德、歷史、寫作、詩詞教科書。摘錄幾段：

　　閱八月號的《樂人樂事》，你對新詩的觀感，我也大致相同。您所推薦的「請不要問為什麼」末段，及「行雲流水」，在我的心中也起著強烈共鳴，也可以證實若是整體意境好，情感真摯，不押韻亦無不可。……只是美中不足的，仍有少許校對上的失誤。例如，59頁末行「晝夜不息」的「晝」字，多了一豎，誤為「畫」』；較顯著些的是60頁末段之前「與此相反」那一段，「忍不住」的「住」字誤植為「位」……

　　《鄉夢》很好聽，聽後不止一次勾起我日漸淡忘的故廬風貌和童年舊

夢，也不止一次發出「故國不堪回首月明中」的低喟。只是我這冬烘先生除了欣賞樂曲之外，還留意到敘述的文字有幾個錯字：組曲第4馬車歌「揩繪」，可能是「描繪」。紀念曲「秋謹」可能是「秋瑾」。把這個清末從容就義的革命女俠的名字弄錯（共有四處），似乎是疏忽了些……

「歷盡滄桑人未老；看輕成敗心自閑」，就素材上言，十分好。但就對仗而言，確實平仄不合規格。上聯「仄仄平平平仄仄」沒問題；下聯應該是「平平仄仄仄平平」。撞聲的有三個字，就是「成」、「心」、「自」這三個字。「成」與「心」應該仄聲，「自」應用平聲。但一般格式是一、三、五不論，二、四、六分明……

經歐陽牧師的分析批改，我對古詩詞與對聯的格律，又加深了一點認識。現在家中掛的此聯，也是經過歐陽牧師修訂，再請人書寫裝裱的。

左起歐陽佐翔牧師、勞伯祥牧師、黃永熙博士、阿鏜。

經歐陽牧師的介紹，我還得以拜會極其佩服的前輩作曲家黃永熙先生。一來二往，後來黃永熙先生跟我也成了忘年之交。

雖然歐陽牧師從來沒有向我「講耶穌」、「說教」，但因為受他身教的影響，我跟基督教的距離比起認識他之前拉近了不少。如果多些像歐陽牧師這樣的傳道人，相信基督教在華人中會更容易傳播。

經歐陽佐翔牧師修改過的阿鎧自撰聯。

台南時期
（1990-　　　）

【A】學校同事

《我一生的貴人》
黃輔榮（同榮）著

周理悧

《我一生的貴人》之 77

　　1982年夏，我第一次到台灣。盧炎老師介紹我認識了馬水龍先生。馬水龍先生介紹我到南部找周理悧老師。周老師先帶我拜見台南家專音樂科林秋錦主任，然後帶我去見李福登校長。從校長室出來後，周老師連連埋怨我：「你怎麼那麼笨，什麼都實話實說？」我問：「我說錯了什麼話嗎？」她說：「像在紐約經營餐館這種話，就不能直說。說了，他們就看低你。做官的人，不懂看實力，只會看身分。」這一來，雖然「好事」不成，但卻讓周理悧對我終生信任。

　　1983年，馬水龍先生一紙聘書，把我聘到國立藝術學院。三年後，因為要幫助長兄經營生意，我忍痛辭職返紐約。1990年，幫哥哥做事告一段落，萌生重回音樂圈之念。剛好一次在機場遇到周主任（林秋錦主任退休不久後，她就接任系主任），她知道我想回音樂圈，就說：「我們已經等你很久，就來我們學校吧！」就這樣一句話，那年九月，我從紐約移居台南，一住就是二十多年。

　　剛到校，周主任就對我說：「你要負責帶弦樂團。」我一點心理準備也沒有，但初到貴地，總不能跟老闆說「不」，只好硬著頭皮把這門課接下來。沒想到，這一接手，就讓我與弦樂團結下一生情緣，無怨無悔地投入弦樂作品改編、寫作及弦樂團訓練二十多年。

　　在周主任任內，弦樂合奏是所有弦樂主修學生的必修課。這就保證了人數不是問題。為了提升品質，周主任又把弦樂團分為A、B兩團，分別由我和薛和璧老師負責。這就保證了A團有一定品質，B團讓所有學生都有機會參加合奏。

　　不久後，成功大學管弦樂社邀我們去成大演出，我心想，對外演出，總

不能全西無中，於是便為這場演出寫了兩首弦樂合奏曲。一首是《陳主稅主題變奏曲》，一首是《賦格風小曲》。前者，是為紀念英年早逝好友陳主稅而寫，而陳是台南家專音樂科多年音樂組長，不但切時而且切地。後者原本是四聲部合唱曲「問世間，情是何物」，整個骨架本來就在，我只是把合唱的各聲部分配給弦樂的各聲部。

　　成大的演出非常成功。周主任不但親自出席音樂會，而且演出完後自掏腰包請全體同學吃宵夜。那天她說的一句話我到今天仍記得：「這是我歷來聽過最不用擔心，又最受感動的一場演出。」

　　我把這場演出的錄音帶送給梅哲先生聽。想不到，梅哲先生居然邀請我跟他同台指揮台北愛樂管弦樂團，在國家音樂廳演出《陳曲》與《賦曲》。後來，又因為有台北愛樂演出的錄音，我報名參加大陸黑龍杯管弦樂作品大賽，《賦格風小曲》被評選為十首優秀作品之一，由陳燮陽先生指揮上海交響樂團在北京世紀劇場做全球衛星直播演出。

　　在台南家專（現改制改名為台南應用科技大學）這二十多年，因學生素質等條件所限，我在教學上沒有太耀眼的成果。但生活安定、同事和諧，讓我得以從容地完成了大量音樂作品、教材及理論專著的寫作。追起源來，都要歸功於周主任當年那一句話和一紙聘書。

右起：周理悧、馬思宏、董光光、李福登、黃輔棠。攝於1991年。

右起：周理悧、林清財、王洛賓、許明鐘、張龍雲、馬子民、黃輔棠。攝於1993年。

游文良與莊玲惠

《我一生的貴人》之78

　　1990年9月，我全家從紐約搬到台南。能很快就在工作與生活兩方面都安定下來，一大原因是得到游文良、莊玲惠這對優秀同行夫婦的超大幫助。

　　其時，游老師要去美國進修，他把台南女中、大成國中、永福國小音樂班的十幾位學生全部轉介紹給我，讓我得以很快就在經濟上立住腳跟。游老師去美國前，交代莊老師對我們多加照顧。結果，連第一套音響都是莊老師借錢給我買的，家裡的一些餐具也是莊老師送的。這份雪中送炭之情，讓我有終生無法還報之恩。

　　1991年，恩師馬思宏先生趁到台北國家音樂廳開音樂會之便，到台南來講學、旅遊。他想了解一下台南的小提琴學生狀況，我當時手上沒有夠好的學生，便跟莊老師商量，請她安排幾位學生拉給馬先生聽。馬先生一聽，大為吃驚：「怎麼台南有水平這樣高的學生？還不是一位兩位，而是這麼多位！」莊老師不但為我解決了一大難題，而且讓我從旁了解到、學到不少小提琴教學上過去認為不可能的東西。

　　1993年我開始投入黃鐘教學法的教材編寫和成立了第一個團體班。1996年1月開了第一次成果發表會。之後，辦了個座談會，請幾位同行老師發表意見。游文良老師對黃鐘教學法熱情洋溢地讚美：

　　那天的音樂會，讓我覺得最「可怕」的是有些學生只學了三個月，就能拉出那樣的聲音。以我的教學經驗，學半年能拉出那樣的聲音，就是很好的成績。這套教材教法，有很多很令我驚奇的東西。看得出來，黃老師在「化難為易」上，有不少創見、絕招。比如三指握弓法、從E弦入門、先學中上弓等。這套教材的最大價值，在我看來，是讓學琴的人沒有越不過去的障

左起：莊玲惠、王怡蓁、黃淑郁、金貞吟、杜鳴錫、游文良。

礙，讓很多很多人都會拉小提琴，變成可能。

　　小提琴的抖音（揉弦）教學，是傳統教學的一大暗區，也是我過去教學的一大弱項。剛好，我從游老師莊老師的多位學生身上，看到了一個共同點：抖音都相當漂亮。這肯定不是偶然的。於是，我就從各種渠道去了解他們的抖音教學法。經過多方面了解、研究，發現他們教抖音很有方法，而所有方法中，又以分解動作，一步一步走，最為突出。例如，先把抖音的手腕前後擺動練會，再把手指第一關節的一平一彎練會，最後再用節拍器由慢開始，逐步加快，並且動作（幅度）大與小交替練。經過這樣一步一步訓練，學生就能完全掌控抖音的節奏均勻與幅度大小。

　　我後來創編了黃鐘的「抖音八步法」，放在黃鐘教材第三冊。凡上過該冊師訓課的老師，都覺得那是小提琴抖音教學前所未有的好方法，讓他們可以一步一步去教會學生抖音。如遇到一些抖音學壞了的學生，也知道如何去

幫他改正。這個「抖音八步法」，填補了傳統教學法的一大空缺，造福了不少提琴界師生。追起源來，游老師、莊老師有很大功勞。

　　同行相重，自古為難。尤其是同一個時間與空間的同行，不相斥相殘已屬不易。我得到游、莊二位如此相幫相重，三生之幸！

台南家專弦樂四重奏。左起：游文良、金貞吟、黃輔棠、薛和璧。

崔玉磐

《我一生的貴人》之 79

　　1991年，其時我與崔玉磐老師是台南家專音樂科同事。他一聽完我送給他的《神鵰俠侶交響樂》（其時叫交響組曲）錄音帶，就說：「黃老師，這是一部讓我感動的偉大作品，我要幫你把它推出去。」

　　崔老師是個行動力超強的人，他說做，就會真的去做。不久後，他就在台北找到一批支持他的人，成立了「青年音樂家文教基金會」和「青年音樂家管弦樂團」。他知道我對《神交》部份段落並不滿意，需要修改，便讓我自己帶排練，邊排練邊修改。改動最大是第三樂章「俠之大者」，改來改去都不滿意，後來是整個中段另起爐灶重寫，才成為後來的樣子。如此一來，排練時間之多，恐怕打破了交響樂排練史紀錄——每次三小時，共二十多次排練，總共七十多小時。如果按照每分鐘來計算排練費用的話，那是不能想像的天文數字！

　　經過充分準備，1992年12月6日，由崔老師指揮青年音樂家管弦樂團在台北社教館，做了《神鵰俠侶交響樂》世界首演。演出非常成功，中途沒有人離場，也沒有竊竊私語。這意味著即使從來未進過音樂廳聽古典音樂的人，也能接受《神鵰俠侶交響樂》。這讓我與崔老師都對這部作品信心大增。

　　1994年12月29日，崔老師又大膽地把《神交》搬到國家音樂廳去演出，並親自擔任指揮兼樂曲解說。這場演出因為有解說而更加成功，感動了更多人。有一位崔光宙教授的企業家朋友，聽完音樂會後當場捐了一筆錢給我，說要贊助我創作，我推卻不掉，把它轉交給崔老師作為給基金會的捐款。很多年後，我跟廣州交響樂團、昆明聶耳交響樂等合作，都是用解說音樂會形式，整場就是一部《神鵰俠侶交響樂》，效果甚好。追起源來，是崔玉磐老師開此先河之功。

　　1998年12月6日，崔老師指揮臺灣愛樂合唱團，在台北八里地中海國際會議中心，為我開了全場聲樂作品音樂會。這場音樂會，合唱作品有《杜鵑紅》（沈立詞）、《海闊天空》（黃建國詞）、《感謝您，天父上帝》（阿鏜詞）、《問世間，情是何物等》（元好問詞）；獨唱作品有《睡蓮》（劉俠詞）、《花語》（劉明儀詞）、《梅花頌》（阿鏜詞）、《滿江紅》（岳飛詞）等。

　　因為崔玉磐老師的極力推薦，我與製琴大師蘇丁選先生成了來往多年的好朋友。蘇老師製作的琴，用料選材極下本錢，全是用最好的歐洲木料。他在油漆上有很大突破，所以能製作出聲音宏亮，穿透力特別強而又音色乾淨、甜美的樂器。多年來，我的餘錢全都用在作品與教材出版上，沒有能力買昂貴的歐洲名琴。擁有幾把價錢不貴但聲音不比歐洲名琴差的蘇丁選製作樂器，對我而言是很大幸運。

　　因緣際會，李登輝首屆民選總統就職典禮，崔老師是音樂部份負責人。我受崔老師之命為黃友棣先生的《禮運大同歌》編合唱兼配器。為此而賺到一筆編譜費，剛好夠買一隻精工錶，配戴至今。

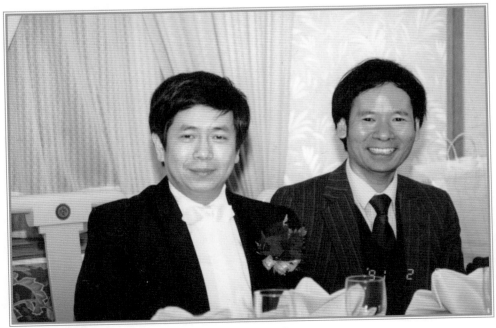

崔玉磐與阿鏜。1991年2月9日，攝於崔老師與許慧珊的婚禮。

民謠之父——親自吟唱與述說

王洛賓四憶錄

幸福中有美、幸福本身就是美，
痛苦中也有美，並且美得更真實！
——洛賓

由崔玉磐老師歷盡艱難，不計成本製作的有聲書《王洛賓回憶錄》。

金貞吟與郭亮吟

《我一生的貴人》之80

從1990年進校到2003年退休，在台南家專這二十多年，同事之中，對我照顧最多，來往也最頻繁的，是金貞吟與郭亮吟。

說來有點不可思議，她們兩人的家族、家庭與本人都屬深綠，而我的出身背景，先天不可能綠，可是這卻沒有影響到彼此的友情。可見世界上有一種東西，可以超越宗教、政治、地域、人種，那是人性、人情。

金貞吟與我同是小提琴老師，在工作上我們相互支持。我當弦樂組長時，她全力配合，系裡對弦樂組考試的規定、曲目的指定等，都是我們共同商量制定。後來換金老師當弦樂組長，我當然也對她全力支持。遇到我不適合教的學生，我會建議她轉去跟金老師學。金老師偶有不能上課的時候，也對我全然信任，委託我代她上課。同事同行，能長期如此融洽相處，並不多見。

我在校外玩黃鐘教學法，金老師也給予很大支持。在黃鐘首次成果發表會後的座談會上，她說：「那天的音樂會給我好溫馨、好親切的感覺。家長和學生間的關係，台上台下間的契合，很少能看得到這樣的氣氛。不少音樂班的學生，往往給人的感覺比較驕縱，較不注重基本禮儀，除了音樂之外，很多東西等於零。但那天的感覺很不一樣，特別是最後全體學生為黃老師獻奏一曲《老毛驢》，黃老師對學生深深一鞠躬，真讓人感動。我想黃老師除了教音樂外，同時也教了學生、家長、台下聽眾一些更寶貴、更重要的東西。」

我把十幾首自己寫的藝術歌曲，改編為小提琴獨奏《詩樂》，又把《神鵰俠侶交響樂》改編為中級程度的小提琴二重奏。金老師知道我想把譜變為聲音，怕我不好意思開口求人，便主動提出要幫我做此事。後來，果然由她與邵婷雯老師合作，奏錄了《詩樂》全部；與我合作，奏錄了《神鵰俠侶二

重奏》。

　　郭亮吟老師家離我家不遠，我坐她的便車去學校上班、回家，足足有十幾年之久。這不但為我節省了不少計程車錢，可以用在作品與教材出版，而且讓我在學校有一些空堂，可以去圖書館聽、看世界級大師演奏演唱的DVD。

　　郭老師的鋼琴教得很好，凡是她的學生，一定音色漂亮、視奏能力佳，能彈快。每次我需要鋼琴伴奏，找她幫忙推薦學生都會放心又滿意。我喜歡彈鋼琴，但小時候沒有學對方法，很長時間都一彈鋼琴手就酸。後來向郭老師請教，又看了郎朗的演奏影片，終於發現以前我的力都用在「落」，手自然容易緊。改為力用在「抬」，手就鬆了。手一鬆，就彈多久都不會酸、不會累。

　　郭老師是個愛學生如子女的人。她當導師，對學生的各種問題都關心、

左起：林黃淑櫻、金貞吟、游文良、黃輔棠。

費心。有學生經濟困難，她會借錢給學生。有學生需要心理輔導，她不厭其煩，苦口婆心，甚至主動給學生的家長打電話。受她的精神感染，我當導師那幾年，也當得很認真。

2008年8月7日，金、郭二位合作，在嘉義縣立文化中心舉辦慈善音樂會。曲目中有我根據台灣歌謠主題改寫的「阿里山之歌」與「安平追想變奏曲」。

我與玉華在台南無親無戚，也不會說閩南話，卻全然沒有「異鄉」感。這要歸功於金、郭兩位老師。

台南家專音樂系部份同事，前排左起：丁妙真、周理恓、黃輔棠、邵婷雯、戴美珊。後排左起：黃燕忠、熊育馨、金貞吟、鄭至慧、蘇昭蓉、郭亮吟、吳雅婷。

倪永震

《我一生的貴人》之81

在台南家專音樂系，周理悧主任和馬孑民老師退休後，倪永震老師是唯一比我年長的同事。我敬他若兄，他待我如弟。

從1997年開始，我當了四年班級導師。這四年，倪永震老師給了我很多指點、幫助。小者如每天一早要到學校（升旗與監督學生掃地），都是坐他的便車。大者每有疑難問題不能解決時，都是請他指點迷津。

記得有一年帶某班，學生問題很多。一次，某學生偷了同班同學的錢，被「抓」到。照校規，這位學生要被開除學籍。我從未遇到過這樣的事，不知該怎麼辦，唯一能請教的人就是倪老師。

聽我說完整個事，倪老師考慮了一下，問我：「你想救這個學生嗎？」我說：「只要能救，當然要救。」他說：「第一件事，你要先讓這位學生寫一份認錯書，拿到手上。後面的事情，不必我教，你應該會處理了。」我對倪老師的經驗與智慧，歷來百分之一百相信，便先找這位學生談話，表明我是想幫她的忙，而不是想把她整死，但她要先寫一份認錯書。我拿到這份認錯書，大局就定了一半。因為第一，證據在手，她不能反悔；第二，她願意改悔，我就好做後面的文章；第三，學校不會因此找我麻煩。到了班會時間，我先跟同學講一段聖經故事：一群人，想用石頭砸死一個妓女。耶穌說，你們如果誰一生都沒有做過一件錯事，就請扔石頭。結果，沒有一個人動手。就這樣，耶穌救了那位妓女。講完故事後，我問同學：「你們之中，有沒有那一位一生都沒有做過錯事？」答案當然是「沒有」。我又問：「如果你們中間，有人犯了大錯誤，但願意改正，你們願不願意原諒她？」答案當然是「願意。」然後我就把這件事和盤托出，徵求被偷錢的同學意見：「某某願意把錢還給你並誠心向你賠禮道歉，你接受嗎？」這位同學很大

度，一口就說：「接受」。整個事情就這樣順利，圓滿解決。我沒有向學校報告這件事，相信學校即使知道了，也會支持我的處理方法。畢竟，這樣處理是救了一位學生，教育了其他學生，也為學校留住了一位學生。

我的長女寶莉從小學鋼琴和小提琴。可惜我那時不懂兒童心理，對她要求過嚴過高，造成她的反叛心理很重。到十六歲她有自主權時 （我們家規定小孩子到十六歲便有自主權），便寧願學古箏也不肯再學小提琴。剛好倪老師是古箏名師，我便拜託他收留寶莉。倪老師答應後，不但教會寶莉彈古箏，更幫她化解了不少對我的誤解與怨氣。後來我們的父女關係越來越好，倪老師有很大功勞。

倪老師是台南市崇明國中國樂團的創團老師。該團於2010年4月25日，在台南文化中心演出了《神鵰俠侶交響樂》國樂版的第一樂章，由倪老師的嫡傳弟子杜潔明老師指揮，小朋友全部背譜演出。那天我真感動，也被那群小朋友演奏的高水準嚇到了。

退休後，我與倪老師還常有來往。他對長輩的孝順尊敬、對同輩的謙和禮讓、對晚輩的關心照顧，都是我終生學習的楷模。

與倪永震老師閒話當年事。

林芳瑾

《我一生的貴人》之 82

1992年，我重寫了歌劇《西施》，急著想找人試唱試奏一下主要唱段。上天很幫忙，派來兩位天使般的朋友盧瓊蓉與林芳瑾，幫我完成了此事。

芳瑾老師是我台南家專的同事。在專任老師辦公室，我們剛好是「鄰居」，常常有機會聊天。她知道我想找人試唱《西施》主要唱段，需要鋼琴伴奏，就主動提出她願意幫忙。我聽過她彈聲樂伴奏，音樂感非常好，也很會跟獨唱。剛好，她跟盧瓊蓉老師都是國立藝專出身，原本就熟，所以一拍即合。我問：「勞務費多少？」她們同時說：「等唱錄完再說吧。」

試唱很順利，我們很快就把西施的四個主要唱段「當年鴛盟不能忘」、「粗茶淡飯樂融融」，「西施人似繭中蠶」、「天地蒼蒼何處容」都唱錄下來。我要付她們一點勞務費，沒想到兩人異口同聲：「感謝你讓我們享受了這麼好的音樂。一分錢也不用付。」這份人情重債，一欠二十多年，至今未還。

全憑這個錄音，一年後，台灣聲樂家協會主辦了歌劇《西施》清唱音樂會，為日後的正式演出奠下根基。

大約在1996年，芳瑾老師送我一本證嚴法師的「靜思語」並問我：「能不能為台北慈濟委員合唱團寫些好聽易唱的佛教歌曲？我是這個合唱團的鋼琴伴奏，我知道他們很需要一些通俗易懂，好聽好唱的作品。」

我抱著一半還人情債，一半做善事的心態，選了幾段「靜思語」中的話語，譜了三曲，交給芳瑾老師。她當即安排了試唱，效果據說出奇的好，團員都很喜歡。她又問我：「這些歌能不能寫成合唱？」我說：「如寫合唱，我需要先聽一下你們的合唱團，了解他們的程度，然後再寫會比較有把握。」

　　不久後，芳瑾老師就安排我專程去台北，參加慈濟的一次大型聚會。那次不但聽到他們合唱團演唱，還聽到、見到證嚴法師本人說法。那又慢、又柔、充滿慈悲的聲音，是我一輩子聽過最好聽、最有魅力的人聲。

　　回到台南後，我一口氣為「靜思語」寫了三十首歌，均是二部或四部無伴奏合唱。歌詞全部出自證嚴法師的「靜思語」，都只是很簡單的一句白話，例如：「你要先愛別人，別人才會愛你」；「慈就是愛，是清靜的愛」；「有心就有福，有願就有力」等。

　　非常可惜的是，芳瑾只是該合唱團的伴奏，並無權決定合唱團唱什麼。不知什麼樣的原因，這些歌至今仍然只是沒有生命的紙上音符，而不是有生命的可聽之聲。也許，不缺信徒不缺錢的台灣佛教諸大門派，獨缺知音伯樂？

　　2006年，芳瑾不幸因胰臟癌辭世。每想起她，我心中都隱隱作痛。為了紀念她，我唯一能做的事，就是把三十首無伴奏合唱《靜思語歌集》用電腦打好譜，整理成一本可出版，也可在網路上流通的PDF檔樂譜，供人購買或免費下載。願芳瑾的在天之靈，保佑這些有助人心昇華的歌，早日有機會變成樂聲，為減少社會的暴戾之氣，增加世界的祥和之風盡點微力。

林芳瑾老師演出照（林芳瑾基金會提供）。

戴俐文

《我一生的貴人》之 83

1994年，楊瑋能、賴千黛、戴俐文三人在成功大學鳳凰樹劇場開聯合音樂會。楊瑋能老師演奏的曲目中有我作曲的《鄉夢》組曲，所以我必須出席音樂會。那是第一次聽到戴俐文老師的演奏，我馬上被她那高度集中而有穿透力的聲音吸引住。音樂會結束後，我即問她：「能不能告訴我您的發音方法？我追求您那種聲音多年，但都不得其門而入。」

戴老師是位很直爽、慷慨的人。她完全不保密，便把我的手當弓來握，讓我感覺她如何用力，如何運弓。我問她：「這個方法是那一位老師教您的？」她告訴我：「是在美國讀研究所時，一位美國老師教的。」

我用心揣摩、試驗了很久，終於悟出戴俐文老師那種聲音的方法秘密所在：全部力量集中在食指而不是分散在五隻手指。後來，我把它歸納為一招發音用力內功，命其名為「力聚一點」。自從悟、創出這招功夫後，我自己的演奏聲音大有進步。在此基礎上，我又把教學步驟分為「內功檢查」與「內功傳授」。這個「一招兩法」一起用，教學效果更佳。以前把一位發音不好的學生調整到發音比較好，通常需要三個月到半年。現在用了這「一招兩法」，通常只需要一堂課甚至半堂課。最近幾年的黃鐘師訓班中，我用「兩法」把這招功夫傳授給很多同行，讓很多同行在短時間內發音有大幅度進步。追起源來，戴俐文老師功不可沒。

我曾應某位大提琴老師之邀，寫過兩首台灣主題變奏曲。一首是「雨夜花主題變奏曲」，一首是「安平追想變奏曲」。寫好之後，這位老師曾在家庭式音樂會上演奏過，反應不差，但因為聽眾很少，演奏亦未達到一流，所以知道的人不多，更沒有廣為流傳。直到2013年7月14日，戴俐文老師在高雄市音樂館正式演出，並把演出影片傳到 youtube 網，這兩曲才開始為人所

知，也有大提琴演奏者開始詢問和購買樂譜。

　　為了把這兩首不為人知的新作品詮釋得更好，戴老師在音樂會前幾週，帶上樂器樂譜來到我家，一段段、一句句拉給我聽。同一個樂譜，可以有無數種不同速度、力度、剛柔度處理方式。每一種處理方式，都會造成可能是天差地別的效果。所以說「作品的生與死，完全掌控在演奏者手中」，應無大錯。對於作曲者來說，最快樂之事，莫過於有人跟他研究作品要如何詮釋。即使像相當優秀的演奏家如戴俐文，面對新作品，也有某些地方不知該如何處理的難題。

戴俐文老師拉琴照。

　　我們一起工作了好幾個小時，對每一段、每一句、甚至每一個音要如何處理，都做了反覆討論、試驗。有些地方照譜拉怎麼樣都不順，我們就當場改譜。有些原來強的地方，後來改為弱，有些原來弱的地方改為強……。經過這樣一番紮實功夫，我們終於對作品取得一致意見與感覺，最後把經過細心調味、烹飪的這兩碟「小菜」端出來，送給聽眾品嚐。

　　戴俐文老師的演奏，不但等同幫我「嫁」出了兩個漂亮的女兒，也填補了台灣本土大提琴作品稀缺的空白。

　　願有更多作曲家為大提琴作曲，有更多大提琴家樂於演奏本土新作品。

戴俐文演奏阿鎧兩首台灣主題變奏曲視頻址：
Youtube網　https：//youtu.be/hFTUWpIyxgA
土豆網　　　http：//www.tudou.com/programs/view/1rpQBBXimrU/

倪百聰

《我一生的貴人》之 84

在台南家專音樂系，倪百聰老師以說話幽默，在台上表演幽默而出名。和他在一起，永遠笑聲不斷。系上老師，數庚燕誠說話最敢「爛」和「黃」，可是一碰到倪百聰，他就一定敗陣。為什麼？因為平常不「爛」不「黃」的倪百聰，一遇到庚燕誠這種高手，不知何故，就突然功力翻倍，隨便一出口，都讓庚的功夫全然使不出來。我們在旁觀聽「倪兄克庚兄」，常禁不住大笑、偷笑、壞笑。

就是這樣一位表面的幽默搞笑大師，私底下卻有另外一面：極嚴肅，極有情義，極有擔當！

話說2009年夏，是倪百聰老師的「阿鏜歌樂季」，三個月之內接連三場唱我的藝術歌曲。在這之前，他先問我：「能不能把你那些原先寫給高音、中音的歌，移調給男低音？我想試唱。」西方舒伯特等人的藝術歌曲，都分別有高、中、低音版，中國人的藝術歌曲，當然也可以這樣做。因為有電腦，現在要移調，比以前省事太多，出錯機率也小得多。我二話沒說，當場就把此事答應下來。

第一場5月16日，在高雄市音樂館五樓觀景廳。曲目半古半今。古詩詞歌是李白《靜夜思》、《將進酒》，張繼《楓橋夜泊》，陳子昂《登幽州台歌》，李商隱《錦瑟》。當代詩詞歌是鄧昌國《美麗的痕跡》，劉俠《當有一天》，沈立《湘江水》，隱地《朋友朋友》、《天空的雲》，阿鏜《誰也不欠誰》，柏楊《幾番鐵鍊過門前》，洪慶佑《行雲流水》。這些歌，無論古今，全是嚴肅甚至悲涼的。從他選歌中，倪百聰老師深藏的情感、喜好、偏愛，暴露無遺。

第二場6月7日，在台南浣莎古典音樂沙龍，曲目同上。

倪百聰唱柏楊詞《幾番鐵鍊過門前》。

附錄：倪百聰唱阿鎧歌曲在youtube頻道址：

靜夜思　http：//www.youtube.com/watch？v=noBQrsV1aFI

楓橋夜泊 http：//www.youtube.com/watch？v=NuMgRCjzAkA

錦瑟　http：//www.youtube.com/watch？v=XDxXwwVG5GM

將進酒　http：//www.youtube.com/watch？v=xXVJbII2iXw

幾番鐵鍊過門前　http：//www.youtube.com/watch？v=jHUgy5Q06sY

行雲流水　http：//www.youtube.com/watch？v=GEdPZhPE84c

朋友朋友 天上的雲　https：//youtu.be/KvwfNWVwRSo

湘江水　https：//youtu.be/ypSvp9dsH-w

　　第三場7月4日，高雄市文化中心至善廳。曲目中西各半，上半場西，下半場中。下半場仍分為古詩詞與當代詩詞兩個部份。古詩詞是《靜夜思》、《楓橋夜泊》、《錦瑟》《將進酒》；當代詩詞是《朋友朋友》、《天空的雲》、《誰也不欠誰》、《幾番鐵鍊過門前》、《行雲流水》。

　　由於有了前兩場打的底，第三場無論詮釋深度、聲音完美度、現場音響、燈光、服裝的講究度，都比前兩場大有進步，而且全部背譜演唱。這三場音樂會，讓我不但有了多首歌的世界首唱版錄影，多首歌的男低音演唱版，還讓我多了一本《移調給男低音的獨唱曲》歌譜。

　　追溯到更早，倪百聰老師還曾非常認真地給我上過十堂聲樂課。我要付他一點學費，他打死也不肯收。下面是其中兩堂課的筆記：

2008-3-19
＊用打哈欠呼吸法，氣沉丹田的同時，打開腔體。
＊下巴仍然太緊。
＊往後、上、下唱。
＊長音「啊」，上下拉開，前後拉開，左右拉開。
＊嘴巴張大。喉嚨、聲帶、下巴放鬆。
＊「啊」「哦」轉換時，嘴形不變。
＊氣要撐到無聲後再多2-3秒鐘。

2008-4-16
＊呼吸是根本。用後腰呼吸法。肩、胸不動，架子撐穩。先慢吸慢呼。
＊任何情形下都不能壓聲帶，壓聲音。
＊練習 a 與 o，a 與 e 的母音轉換。口型不變。
＊氣沉後丹田，聲走拋物線，下巴鬆如無，人在高山巔。

陸一嬋

《我一生的貴人》之85

　　這位陸一嬋是我台南家專多年同事，聲樂老師，不是那位電影明星陸一嬋。

　　在台北那幾年，我手上的學生是全台灣最優秀的一群。來到台南，絕大部份學生都是中等或以下資質，有一部份完全不適合專業學音樂。開始那幾年很不適應，每教到基礎差、素質又差的學生，都會生氣、罵人。不久後，出現消化不良，常覺得有東西堵塞在胸口。

　　陸一嬋老師知道後，向我推薦曾乙彥「醫師」（並非醫學院畢業的民俗民間治療師）。她以自身為例，結婚後好幾年都沒有懷孕，被曾醫師用獨門推砭療法治療幾次後，很快就懷孕並生了個大白胖兒子。

　　我於是去找曾先生。他沒有問任何問題，只是在我身上這裡推推，那裡摸摸，最後，在我胸口胃部找到兩顆小指頭大的硬塊。他問我怕不怕痛，我當然說「不怕」。然後他就用自己發明的工具，幫我推、刮。那種痛是我一生從來沒有經歷過的大痛。但一推完，整個人就很舒服。一共做了兩次，那兩個腫塊就消失了。曾先生說，那是胃癌的前兆。如果不處理，一直發展下去，很有可能會變胃癌。

　　從此，我知道了世界上有這樣神奇的一種治病方法。後來多次這裡痛那裡痛，我都是找曾先生用此法搞定。再後來，內子馬玉華拜了曾先生為師，學習這套方法，幫助過不少親友。

　　在簡清忠的「人體使用手冊」一書，我知道中醫本來有四大療法：砭、針、灸、藥。排第一位的砭療法，現已失傳。我大膽推斷，曾先生這種療法就是砭療，便命名其為「曾氏新砭療法」。此種療法如能大加推廣，肯定造福萬民。追源起來，陸老師大有功勞！

陸一嬋

陸一嬋老師的演出照。

　　2001年，因為趕抄歌劇《西施》的全部分譜，眼睛過勞，看書看譜只要超過一分鐘，眼睛就酸痛得看不下去，還有時出現「飛蚊症」。那段時間，我真擔心眼睛會瞎掉。

　　一天，在系辦公室知道陸一嬋老師在找人陪她學嚴新氣功。本來黃燕忠老師要去，但後來因為要填不少資料，他嫌太麻煩，決定不去了。我問陸老師：「我去成不成？」陸老師說：「好呀！」就這樣，我就跟著陸老師去參加台南嚴新氣功班。

　　所有新學員，都要先學「收功」，然後才學「開功」。「收功」有一個步驟是打哈欠。沒有想到，連續幾個哈欠打下來，會流眼淚。連續四週，每週一次大打哈欠，暢流眼淚，我的眼睛居然不藥而癒！那種神奇，有如曾醫師治疼痛和堵塞，如非身歷，很難相信。

　　嚴新氣功還有一個大怪招：欲練氣功，先原諒人。我學了這個「原諒人」功夫，解開了不久之前被人冤枉誣告，心中不平的心結，也化解了兩次教授

升等論文沒通過的怨氣，對身體健康大有益處。後來，我把「原諒別人」這一條，明訂為黃鐘師生修德四個項目之一，讓不少黃鐘師生活得更快樂。

　　陸老師曾在2005年3月10日台南文化中心的「陸一嬋獨唱會」上唱了我作曲的《微笑》、《唱歌歌》、《明朝又是天涯》三首歌。唱得非常漂亮！

楊萬昌

《我一生的貴人》之 86

　　1998年初，偶然在本校（台南家專—台南女子技術學院-台南應用科技大學）雜誌《漢家》，讀到一篇文章《武俠高山蕭峰》。其時我正在修改《蕭峰交響詩》，對此文深有共鳴，便主動去雜誌社打聽作者何許人也。總編輯曾蕭良兄說：「此文章是楊萬昌老師推薦的，你要找他問。」

　　跟萬昌兄一見投緣。其時他任《漢家》編輯，不久後升任總編。認識他不久，他就帶我去高雄拜會《武俠高山蕭峰》一文作者伍壽民先生，帶我去他的家鄉美濃遊山玩水，拉我陪他去附近的興化林場爬山，教我如何品茶。然後，理所當然地我也變成他的拉稿對象。在他手下，《漢家》刊登過我多篇重要文章。

　　第一篇是《「西施」首演雜記雜論》。此文實錄了歌劇《西施》演出前後過程，簡略提及製作人、指揮、導演、主要演員等各自的貢獻，觀眾反應等。最為特別的是最後列出歌劇寫作「十大難」：1、選材劇本難。2、旋律好聽難。3、戲劇性強難。4、時地感對難。5、色彩多變難。6、豐富耐聽難。7、字聲相配難。8、奇而不怪難。9、中西融合難。10、結構統一難。這「十大難」，對有興趣寫作歌劇的朋友，也許有點參考價值。

　　第二篇是《師之典範》。此文是對成大醫學院創院院長黃崑巖教授三本書的書評：1、醫眼看人間。2、莫札特與凱子外交。3、外星人與井底蛙。

　　第三篇是《我最愛讀的書》。小說類，提到金庸，極力推崇的是沈石溪的動物小說。散文類，那時最愛的是吳魯芹與余秋雨，尚未對王鼎鈞五體投地。文評類，著墨最多是黃國彬的《中國三大詩人新論》。

　　第四篇是《樂人、樂事、樂聯》。每一副對聯，都有寫作背景與故事，還附有相關圖片。茲列出部份不工之聯：

贈陳明律	芳華七十，美聲猶勝少女
	唱片六張，藝蹟前無古人
贈陳澄雄	澄心慧眼，識拔樂壇千里馬
	雄氣熱腸，力扛重擔九萬斤
贈黃安倫	曲格高、人品高、詩篇崇高盛風雅
	和聲妙、管弦妙、敦煌夢妙黃安倫
贈徐多沁	多少教學奇招、管理妙法，造福琴師、琴童、琴家長
	沁骨醉人仙樂、桃李芳香，傳頌大愛、大智、大宗師

　　「漢家」誌在萬昌兄手下還轉載過一篇香港樂評家好友周凡夫兄的文章《阿鏜心血二十載，讓古詩詞在音樂中活起來》。這篇樂評，主要是介紹我作曲、張倩演唱、香港雨果唱片公司發行的兩張古詩詞歌CD《兩情若是久長時》與《為伊消得人憔悴》。內中有這樣一段話：「阿鏜的音樂將安撫心靈的古詩詞復活起來，在現代生活越發緊張，壓力越大的情況下，這兩張CD可以說是現代中尋回中國文化心靈的最佳補腦劑呢！」

　　一轉眼，《漢家》雜誌已成美麗歷史，萬昌兄和我也先後從學校退休。好久未見面，何時共品茶？

「我最愛讀的書」文與圖，刊登於《漢家》雜誌2002年6月。

台南時期

（1990-　　　）

【B】黃鐘教學法

《我一生的貴人》
黃輔棠（阿鏜）著

吳玉霞

《我一生的貴人》之87

從1993年黃鐘教材第一版編出來，第一個團體班成軍算起，至今已整整23年。最特別的成果，是把一批從來沒有學過小提琴的成年人，從零開始，培養成為教學成果驚人的小提琴入門教學老師。吳玉霞老師是其中一位。

早在1986年，吳老師就問過我：「小提琴有沒有可能用團體課來教？」我連一秒鐘都沒有考慮就回答：「不可能！」理由是：「小提琴太難教了，我用個別課來教，都無法保證把每位學生都教到像樣，何況同時教一群學生！」沒想到幾年後，我一百八十度大轉變，全力投入了團體教學研究與實踐。

台南的團體班教出不錯成果後，吳老師就迫不及待，要我到台北開班。最早是吳老師招生，我提供教材教法，請小提琴演奏一級棒的老師教。沒想到全部失敗。後來我自己親自去教，吳老師「下海」陪兒子學。一段時間後，她居然通過了1-3級的檢定。有時我撥出一段時間，讓她代替我上場教學，她充分發揮懂得怎麼跟小孩子「玩」的優勢，每次都表現得可圈可點。慢慢地，我就很放心地鼓勵她自己開班教學。等她教出了成果，建立起信心後，我又鼓勵她開始帶老師。有一段時間，台北有約十位黃鐘老師，平常都是由她帶，我只是偶而給他們補強一下小提琴技術。

在我一次又一次帶科班出身老師教團體班，一次又一次全軍覆沒的情形下，出現了像吳玉霞老師這樣的「異類」，實在很意外。在仁仁音樂教室的黃鐘團體班，除了吳老師之外，還有一位科班出身的某某老師，也帶著小孩子一起上課。每次我讓這位老師上場，課堂秩序不久後就開始亂，小朋友就開始不專心。可是當吳老師上場，課堂就會馬上安靜下來，小朋友會興高采烈地跟著吳老師「玩」小提琴。這個現象讓我深思，也讓我調整了工作方向。後來，黃鐘能堅持一直走下來，這群非科班出身老師起了決定性作用。

　　吳玉霞老師後來擔任台北黃鐘教師會會長多年，在教學、演出、推廣，特別是老師培訓上，均多有建樹。1999年7月的黃鐘首屆夏令營，吳老師帶領台北一群小朋友赴阿里山五天，讓小朋友學習大豐收。2000年，吳老師參與策劃全台黃鐘師生首次聯合演出，7月10號的台北場更是負起了場地、文宣、票務、接待等全責，讓所有參與者都十二萬分滿意。2006年，吳老師率領台北近百位師生奔赴台南，參加「黃鐘創法十二週年感恩音樂會」，讓黃鐘登上了一個前所未到的高點……。

　　2013年，吳老師一手策劃了一場我的鋼琴作品音樂會。這場音樂會由廖皎含老師獨奏，標題是「古意新聲」，時間是7月7日，在台北國家音樂廳演奏廳。從節目單設計到票務、財務、邀請貴賓、慶功宴，全部是吳老師一人包辦。這場音樂會，圓了我數十年的「鋼琴夢」，感激之情實非言語可以形容。

吳玉霞老師在教一群成年人吉他式撥奏。

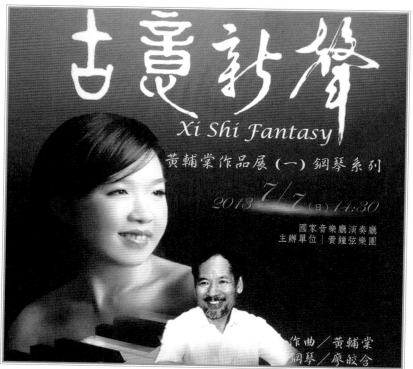

吳玉霞老師主持設計的「古意新聲」節目單。

林黃淑櫻

《我一生的貴人》之88

　　林黃淑櫻老師是黃鐘教學法創造的一個特例與奇蹟。

　　她五十歲才從零開始跟我學小提琴。開始是幫忙維持團體班秩序，輔導個別跟不上進度的小朋友。慢慢地，她也拿起小提琴來拉。我鼓勵她：「你把第一冊作為目標，能拉完，就很了不起。」一段時間後，她拉完了第一冊。我看她很會輔導學生，就對她說：「你要不要找幾位親朋好友，免費教第一冊？」她完全沒有信心，問：「你看我能成嗎？」我說：「會拉就會教。不收學費，教得好壞都不會有人找你麻煩。」

　　就這樣，幾年之後，她成了黃鐘的王牌老師──凡是過動、太皮、不喜歡拉琴的小孩子，我都轉介紹給她。少有例外，在她那裡學琴一段時間後，這些小孩子都會愛上拉小提琴，而且學得有規有範、有模有樣。台南黃鐘教師會的十幾位老師，有超過一半是由她一手帶出來的。她把這些老師都當成自己的兒女般愛護、關心、調教，親密如家人。她十幾年如一日，免費到佛光山大慈育幼院等慈善團體教小提琴，身體力行「以樂宏道，以樂結緣」，「公德之行」的黃鐘宗旨……。

　　黃鐘師生平常揹的背包，演出時穿的漂亮背心，既實用又適合當禮品的黃鐘水杯，全都是林黃淑櫻老師一手設計、訂造。如果沒有她，黃鐘教學法肯定不會是現在的樣子，也走不到今天這一步。

　　就小提琴演奏與技術這部份說，我是林黃的老師。可是在如何用鼓勵代替責備，如何跟小朋友「玩」，如何經營人脈、品牌等方面，林黃卻是我最好的老師。每次我在一旁觀察她如何在很短時間之內，輕聲細語，就把一群亂哄哄、吵翻天的小朋友變成會排隊、會安靜、會整齊地大聲說「老師好」，都像觀賞奇蹟般讚嘆不已。慢慢地，我也學會跟小朋友「玩」，用

鼓勵代替責罵。那些看見我現在跟小孩子玩得師生都快樂的人，絕對無法想像，若干年前，我是如何凶狠地責罵學生，自己也常常因生氣而導致胃痛。有這個大轉變，林黃老師要記一大功！

林黃老師還有一樣絕活：廣結善緣！我在大陸小提琴教育界的多位師友，都跟林黃成了姐妹般的好友，如北京的趙薇教授、西藏的卓嘎老師、寧波的張國英老師、《小演奏家》雜誌的凌紫女士、《廣東樂器世界》雜誌的李愛群老師等。凌紫與李愛群兩位都曾帶團來台灣，指定要參觀佛光山。我請林黃幫忙，因為林黃與大慈育幼院的深厚情緣，結果這兩個團都受到特別接待，體驗了出家人「早課」、「暮鼓晨鐘」等一般遊客無法體驗的活動。這讓我很有面子，還因此而得到李愛群老師贈送極珍貴禮物——一方端硯精品。

黃鐘幾次大型活動，包括1999年7月在阿里山的「黃鐘首屆夏令營」，2000年分別在台南台北的「黃鐘師生首次聯合演出」，2006年在台南辦的「黃鐘創法十二週年感恩音樂會」，全都是由我與林黃老師聯手，我策劃，林黃執行而辦成的。最近幾年，林黃老師因年紀與身體關係，不適合過勞，我沒有人配合，就不敢再辦大型活動。

林黃淑櫻老師把黃鐘教師合格證書頒發給她一手帶出來的三位高徒郭月琴、葉露凌、吳佩玲。

由林黃淑櫻老師任總幹事的黃鐘創法十二年感恩音樂會大合照。

蕭啟專

《我一生的貴人》之 89

1999年4月，蕭啟專教授在台南聽了黃鐘教學法成果展示會之後，覺得黃鐘能用小團體課方式，教出這樣標準的姿勢、規範的音準節奏、整齊的弓法、宏亮而能剛能柔的聲音，是不可思議的奇蹟。為了學習這套教學法，為了讓他的學生也能使用黃鐘教材，他毅然加入了黃鐘教師會。

多年來，蕭老師給黃鐘和我個人非常大支持。黃鐘是非謀利團體，加上我個人不善經營，經濟上常常是有出無入。蕭老師每年總有兩三次，從他的私人零用錢中捐一部份給黃鐘。這份高情厚誼，讓我感念至今。

無論是早期的黃鐘學生檢定，還是後來的黃鐘師資特訓與檢定，蕭老師都參與得很多。師資檢定的「音樂基本能力」與「音樂欣賞教學」這兩大部份，我後來都是請他負全責。為了幫助黃鐘老師提升音樂欣賞與教學能力，他把黃鐘曲目中所有歌曲改編的樂曲，統統找到歌詞並打出來，讓老師唸、唱。檢定之後的講評，他也特別認真。下面是他其中一次講評記錄：

這次連續當一級、二級黃鐘老師檢定評委，我大開了眼界！

這樣的檢定方式，如同碩士班的畢業考。有樂曲演奏、有解說、有評委提問、有考生答辯。基本功與曲目的模擬教學，則比碩士考試挑戰還大。

考試時，除評委打分外，還讓學員一起當『模擬評委』，也是特色之一。

「音樂基本能力」是多數老師的弱項。平時唱得太少，又少思考。應該多唱音（譜），多分析旋律中的音程，思考曲目中每個音與音之間的音程關係，要加強音準。

當音樂老師，唱是很重要的。我個人在演講場合很喜歡唱，也因為唱而

得到聽講者很多正面的回饋。

　　黃鐘曲目有很多是歌，必須先了解歌詞及其意義。黃老師說要留一點功課讓大家做，就是要了解每首歌的歌詞。

　　黃鐘將基本功做有條理的分析、分類、歸納、整理，將它生活化、口訣化，步驟嚴謹，實際教學的運用效果佳。這是其他系統所沒有的。別的系統一般都是邊拉邊學，老師往往要很多年之後，才了解其中的道理、學問。

　　《修德報告》是很有價值的一部分，讓老師自我反省，自我進步。透過文字，整理記錄自己的感受，加上互相討論、反覆修改，對將來的一生，都有大影響。

　　2000年，蕭老師代替我出席在鄭州舉行的大陸全國少兒小提琴教學研討會。回到台灣，他寫了一篇詳盡的紀實文章：

1999年7月，黃鐘在阿里山籠頭農場舉辦第一屆夏令營。前排左六是蕭啟專教授。

　　當介紹到黃鐘為初學者入門姿勢而特別設計的口訣時，台下反應特別熱烈。念到持弓口訣「拇指彎彎像魚鉤，食指深深向左扭，手腕左右動三動，好像魚兒水中游」；念到持琴口訣「手肘向右扭，食指像鳥頭，拇指動三動，不要乞丐手」時，台下都報以熱烈掌聲。大概是「外來和尚會念經」之故吧。演講完後，我們帶去的一批黃鐘演奏會節目手冊，被當場「搶掠」一空。要求簽名、合照者絡繹不絕。那是我生平第一次有成了名人的感覺。

　　蕭老師因肝癌而英年早逝，是我一生最傷最痛的事。一直想為他辦場紀念音樂會，且看未來是否有機會。

徐多沁

《我一生的貴人》之 90

　　黃鐘教學法有今天的成果，徐多沁老師有很大功勞。

　　自從1995年在天津第三屆全國少兒小提琴比賽上認識了徐老師，我就開始學習、研究他的團體教學法。先後在寧波、深圳、香港、四川樂山等地上過他的師資訓練課，又兩次去上海參觀他的上課，與他的學生家長開座談會，與他信來信往無數，最後寫出了約十萬字的《徐多沁小提琴集體課教學法》一書（在台灣是「小提琴團體教學研究與實踐」之中冊）。

　　有一段時間，黃鐘的教學遇到一個大瓶頸──團體課學生無法把每個音都拉對，連我自己教的學生都有同樣問題。這個問題如果不能解決，黃鐘根本「玩」不下去。就在這時，我接觸到徐老師有一招功夫，叫做「先讀後拉」，即在拉某個音之前，先把這個音的音名、手指及其位置大聲讀出來。例如：A弦第一把位的 C 音，口訣是「A 弦，2（指）靠1（指），Do」；E 弦第一把位的 F 音，口訣是「1（指）靠空弦 Fa」。我要求所有黃鐘老師都要在教學中使用先讀後拉法，並把它列為學生檢定必考內容。開始時，有些老師不理解，或明或暗抗拒，甚至跟我哭鬧。我強力堅持推行，以「誰不用這招功夫誰就退出黃鐘」來表明態度。最後，基本上解決了學生「拉錯音」這個大問題。原先最抗拒的某位老師，後來反而執行得最徹底，教學成果也特別好。

　　黃鐘的運弓用力方法，有一招功夫叫做「力點轉換」。這招功夫也是學自徐老師。我過去雖然跟過世界級大名師學琴，卻沒有人教過我運弓要「力點轉換」。有一次與徐老師切磋琴功，他說：「你的『食指深深向左扭』很好，解決了上半弓的用力問題，但如果力點不轉換，你弓根怎麼辦？」徐老師這一問，一言驚醒夢中人，於是有了後來的弓根「力點轉換」──最弓根的1/4弓，用力點不在食指而轉到小指，過了弓根，才又轉換到食指。自從研

發出這招功夫，我自己拉琴大有進步，解決了全弓聲音「勻」的問題。因為自己的進步，連帶整個黃鐘系統，也在運弓與發音方面上了一層樓。

同一個意思，在表達方法上有高低之分。表達得清楚，學生容易明白，容易做到。表達得不清楚，學生不容易明白，不容易做到。表達方式的進步，就是教學水準的進步。這方面，徐多沁老師也給了我很多啟示。例如，他說：「（連弓）換弦要像摸西瓜」。這個表達，就比「換弦要圓滑，不要有稜角」高明得多。因為它形象、易懂，而「圓滑」與「稜角」都是概念，不好懂。後來，我在黃鐘師訓班中建議學員，教學中盡可能用動作性指令代替概念性指令。這個建議，讓不少師訓班學員的教學效果一下子就提升了一大級。這些年來，我不斷追求把一些已有方法表達得更好，創出了運弓的「隨速移軌」、「隨力移軌」、「隨弦移軌」，左手的「隨弦轉肘」等表達方式，讓學者更易學易記，教者更輕鬆。

為表達感謝與敬意，我擬了一付嵌名聯，送給徐老師：

多方教學奇招、管理妙法，造福琴師、琴童、琴家長
沁骨醉人仙樂、桃李芳香，傳頌大愛、大智、大宗師

為表達謝意，黃輔棠把珍藏多年的蘇丁選先生精製琴贈送給徐多沁老師。

參觀完徐多沁老師的小提琴團體課後，攝於上海灘。

林耀基

《我一生的貴人》之 91

算起輩份來，林耀基是我的師叔。我的兩位馬老師之一——馬科夫先生（另一位是馬思宏先生），是他的師兄。他們都是楊卡列維奇的學生，關鍵性技術方法同出一門。

1986年，我去北京旅遊，第一次拜訪林教授，一見如故。後來，陸續通過各種資料，偷學了他不少教學絕招。例如：勻準美、三條平行線、四指成一線、跳弓不離弦等等。

在學校帶弦樂團排練，我常常引用林耀基先生形容短平弓要領的四字名言：鈍刀切肉。每當團員的聲音太淺、太鬆散，我都會大喊：「鈍刀切肉！」。四字一出，整體音質會立刻改善，變得比較深、透、集中。屢試不爽。

在黃鐘師訓班，我更是每次都必引用林耀基的口訣與名言。

看到學員上台站的方向不對我會問：「林耀基先生說的三條平行線，你有沒有聽說過？」如回答「沒有」，我就會把這三條平行線是怎麼一回事講述一遍。如回答「有」，就會跟著問：「你做到了沒有？」「那一條沒有做到？」最後，一定讓學員站的方向是琴身與第一排聽眾成平行線，才讓他開始拉。

聽到學員下弓重上弓輕，我一定會叫停並問：「有沒有聽說過林耀基先生的名言『勻、準、美？』」如回答「沒有」，我就會說：「如果你想成為拉琴教琴高手，一定要研究林耀基教學法。趕快去買一本楊寶智先生寫的《林耀基教學法精要》，認真讀二十遍！」如果回答「有」，就會接著問：「你的下弓與上弓聲音勻不勻？」「那個太重那個太輕？」最後，總要用各種方法，讓其下弓不重，上弓不輕，才放過。

遇到左手手指僵硬不靈活的學員，我一定問：「知不知道為什麼林耀基

先生說要『指根發力』？」如答「不知道」，我就解釋為什麼。如答「知道」，就說：「知道沒有用，要做到才有用。來，我教你怎麼做。」通常，只要學會指根發力，手指會很快就變靈巧。

2007年，趁《海外遊子吟》合唱組曲赴北京演出之便，林教授約我一起飲廣東早茶。有文章留下聊天記錄：

兩杯茶一喝，他就問我：「前幾年與劉奇先生、夫人那場是非官司，了結未曾？」

我坦然告知：「我很想和解、和好，願賠禮道歉，但對方不接受。」

林教授略思考了一下，說：「不了了之吧！」

他接著說：「世界上很多事情，其實都是不了了之，也不得不不了了之。比如XX事件和XXX事件。不了了之，很可能是雙方都代價最小的了結。」

短短幾句話，有如當頭棒喝，敲得我腦中靈光一閃，立即從好幾年的人情糾結中解脫出來，一下子整個人輕鬆了很多。

當代成就最高的小提琴教學大師，與私淑弟子見了面，不談小提琴教學，卻用「不了了之」四字真言，解開了我心中多年之結。林耀基教授真不愧是哲理大師！

前些年，筆者曾寫過一副嵌名聯，表達對林教授的推崇：

耀宗耀國，揚威提琴世界
基本基礎，造就頂尖人材

下聯十個字，自以為深得林教授哲理之真傳。不知同行朋友中，有知音、解人否？

林耀基與黃輔棠，2007年攝於北京。

朱育佑

《我一生的貴人》之 92

　　以黃鐘教學法作為碩士論文的有好幾篇——國立屏東大學施依佩：「黃鐘小提琴教學法之研究」；南華大學陳孟彥：「台灣常用小提琴教學法現況之研究——以黃鐘、羅蘭、鈴木教學法為例」；國立屏東教育大學薛愷涵：「鈴木與黃鐘小提琴初階教材研究」；香港教育學院莫家穎：「研究黃鐘小提琴教學法如何幫助學生提升音準」。

朱育佑的博士論文封面與封底。

以黃鐘教學法作為博士論文的，到目前為止卻只有一篇：Yuyu Chu（朱育佑）的：Fu-Tong Wong, A Taiwanese Violin Pedagogue——The Wong Group Violin Teaching Method（黃輔棠，一位台灣小提琴教育家和他的黃鐘小提琴團體教學法）。

這是朱育佑在佛羅里達州立大學（Florida State University）的博士學位論文，由德國 VDM Verlag Dr. Muller Aktiengesellschaft & Co. KG 公司出版。可能因為內容是英文的緣故吧，書是在美國和英國印的。

朱育佑時小時候曾跟我學過一段時間琴。我已完全不記得那時教過他什麼東西。難得他一直記得我，到要寫博士論文的時候，跟他的主修老師與論文指導老師商量過後，取得老師支持，決定寫黃鐘教學法。

我當然樂於向他提供各種資料，但僅止於此。他如何寫，如何通過答辯，為何能由德國公司出版，由美國亞馬遜公司發行，我完全不知道，也從未過問，只是很快樂地享受他的勞動成果。

該書第一章是 A Brief History of Violin Pedagogy in Taiwan，翻成中文大概是：台灣小提琴教學法簡略史。

第二章是 A Brief Biography of Fu-Tong Wong，黃輔棠簡歷。

第三章是 The Wong Group Violin Teaching，黃氏小提琴團體教學。

第四章是 Conclution，結論。

其中以第三章份量最重，分為 Transition to Group Teaching（轉變到團體教學），Beginning Teaching（入門教學），Goals and Contents of Each Book（各冊教學目標與內容），Student Practice Suggestions（輔助練習建議），Special Techniques for Group Teaching（團體教學的特殊方法），Method Song Statistics by Genre and Style（樂曲種類統計）等六節，是整本論文的核心部份。

第三章之中，特別有實用價值的可能是「團體教學的特殊方法」這一節。在這一節裡，作者列舉了五種最常用到的團體教學方法：

Studio Class Performance，課堂表演。

Studio Competition，課堂比賽。

Games，遊戲。

Public Recital，公開演出。

Parent Participation，家長參與。

　　每一個小項目內，都有具體例子與說明。這就讓這本書不但有學術價值，還有實用價值。

　　朱育佑小提琴拉得一級棒，獨奏、樂隊、室內樂都是好手。他的博士畢業音樂會曲目中，有我作曲的《西施幻想曲》。據說他的主修老師 Beth Newdome 教授對作品與朱育佑的演奏都讚賞不已。他的博士論文公開出版後，給我帶來的最大好處是，在英文世界欲找黃鐘教學法或我本人資料，只要用英文打 The Wong Group Violin Teaching Method 或 Fu-Tong Wong，就可以找到此書，進而找到更詳盡資料。

焦勇建

《我一生的貴人》之 93

　　2014年3月3至6日，應焦勇建先生之邀，我到重慶四天，參加試辦性的黃鐘小提琴教學法傳習會。早在2005年，在徐多沁老師主持的樂山小提琴團體教學研習班上，就與焦先生認識。他本來任重慶某區招商局長，因喜歡文化多於喜歡官場，毅然砸碎鐵飯碗，成立提多公司，從事提琴銷售。十年下來，已經有了自己的提琴製造工廠、樂器銷售與維修系統、鋼琴城、才藝培訓中心等。

　　多年來，我一直想找適合的人，把黃鐘教學法交出去，讓別人去經營管理。可是，一直未遇到合適的人。這次焦先生不惜成本，邀請全國各地十幾位小提琴老師參加傳習會，一毛錢不收，還提供吃、住、玩。私人做事如此大手筆，不多見。

　　這次傳習會辦得很成功，各地同行老師對黃鐘大加肯定，焦先生對黃鐘有了推廣信心，我也對他的為人與行事作風有了初步了解，奠定了雙方合作的基礎。

　　接著，焦先生投下更大本錢，在五月底辦了「2014走進黃鐘教材教法講析交流活動」。邀請函用彩色銅版紙，圖文並茂，厚十四頁。開幕式從廣州請來全國少兒小提琴教育學會會長李自立教授、廣東分會副會長顧應龍老師，從成都請來鮑宏老師出席。這次的課程六天三冊，重慶本地學員十幾位，全國各地學員二十多位。打過這一「仗」，我上大型師訓課的信心與能力大增，為後來更大型的黃鐘師訓課打下了基礎。

　　焦總是個不喜歡按牌理出牌的人，總想創新做前人和自己都沒有做過的事。這一點我們兩人頗合得來。我們共同商量，決定七月份做一件更大膽的事：開一期零基礎學員班，用四週時間，把一群從未學過小提琴的成年人，

後排左5起：李貴武、黃輔棠、焦勇建、杜春富。

與焦勇建先生同遊麗江。

訓練到能通過黃鐘第一冊學生檢定並具有初步教學能力；同時找一群有一定教學經驗與演奏能力的科班出身老師，觀察我如何把一群從零開始的成年人學生，教到能通過第一級檢定並擔任我的助教。結果，我們僅用三週時間，就完成了本來計劃要四週的教學內容。零基礎學員中，有一位是焦總夫人吳夏麗。她很快就成了提多的骨幹老師，也成了焦總向外證明黃鐘教學法有多神奇的活例子。

經過這三次試驗成份很重的師訓活動，我們互相觀察、了解、磨合，基本上確定可以合作、值得合作，可以加快、加大腳步往前走。2015年8月，昆明聶耳交響樂團請我客席指揮《神鵰俠侶交響樂》。藉此良機，我們跟雲南少兒小提琴學會合作，在昆明開了一期黃鐘師訓班，反應甚佳。這啟動了焦總在重慶以外地區，與當地老師合作，共同開辦黃鐘師訓班的想法。同年底，焦總還安排昆明聶耳交響樂團到重慶地區演出多場《神鵰俠侶交響樂》。

2016年一年之內，在重慶、福州、呂梁、溫州、貴陽等地，一共開了六期黃鐘師訓班。吸取了前面某些經驗與教訓，我對課程內容和上課方式做了某些重要調整，教學效果有明顯提升。淮北的牛愛華老師、昆明的杜春富老師，汕頭澄海的張品健老師等，上完師訓課後教學品質迅速提升，學生人數大幅度增長，開始著手培訓下一代老師並與當地學校合作。

焦總計劃2017年繼續在各地開更多黃鐘師訓班，同時著手建立一些實體黃鐘培訓學校。祝願他的計劃能順利實現，造福更多小提琴師生與家長。

杜春富

《我一生的貴人》之 94

黃鐘教材首頁是黃鐘宗旨：以樂宏道、以樂啟智、以樂遊戲、以樂結緣。

第二頁是黃鐘師生修德共勉：感恩之心、公德之行、反省自己、原諒別人。

可是多年來，極少人把它們當回事。連我自己，也不知道該如何把黃鐘宗旨與修德共勉內容傳授給黃鐘師生。

2016年3月在重慶舉行的黃鐘導師訓練班上，我請杜老師擔任其中一組的組長。他把這一班帶成特優班，讓我對他的領導能力有深刻印象。他在學習總結中歸納黃鐘教學法的特點，有幾段話寫得很精彩：

極具趣味性。不管是「模特兒」示範，齊奏，重奏，輔助功練習，或音階，手指練習，弓法練習都在遊戲中進行和展開。大家笑聲不斷，輕鬆快樂，在愉悅的氣氛中學到了極珍貴的知識與技能！輔棠師讓我們用精簡到短句或單詞說體會，我只說了四個字「出乎意料」。大家發出了一陣會心笑聲。老師也笑著說：「對，也出乎我的意料！」

訓練與音樂的相容。把每一首樂曲作為練習曲，每一條音階和練習又訓練音樂性。教材大幅精簡！學習者減負、減壓，有的放矢，信心、效率提高！正是：光看教材很普通，來到課堂很吃驚！這幾乎是所有初次接觸黃鐘之人的普遍現象，也包括本人！

本土與外來的相容。見到輔棠師，聽他細說才知其真義。原來，「本土」二字只不過是將鈴木教學法的「全盤西化」改進為本土與外來的高度相容，並無半點誇大一方，輕視一方的意思！教材選編了大量本土多民族，不同風格的樂曲，如「茉莉花」、「長城謠」、「掀起你的蓋頭來」、「拜大年」。外來的有「歡樂領」、「幽默曲」、「老黑爵」、「珊塔露西亞」。

杜春富老師帶小組練習。

黃輔棠向杜春富傳授指揮常識。

更讓我驚喜是教材中還編入了聖樂曲「平安夜」、「普天歡騰」等。大家練習完「聖哉，聖戰」四部合奏，在輔棠師進行了樂曲處理後，神聖的聖樂在教室裡迴盪，猶如身在肅穆的教堂，經受了一次靈魂的洗禮。輔棠師多次批評我們過早「散架」（音樂沒結束就把琴放下來。應該是演奏完停二、三秒再放琴）。但這次竟沒有人過早散架，真是奇妙的現象！演奏完，我和鄰座淮北的牛愛華老師不約而同地對視了一下，我們都已熱淚盈眶！這是在本師訓營第一次流淚。

因此之故，2016年11月底在重慶辦的「黃鐘首屆考官訓練暨第四期導師營」，我就拜託杜老師出任營長，統管下面四個班並由他任命各班班長。結果好得出乎意料，整個氣氛、氣場可以說是歷來最好。

杜老師把他在昆明用之有效的絕招之一用在這次導師訓練營：上課前全體學員同聲唸黃鐘宗旨，下課時同聲唸黃鐘師生修德共勉。開始時不覺得有什麼特別，但多幾次之後，效果就出來了——學員之間的友好、互助氣氛明顯增加，課堂上笑聲明顯多起來，再也沒有人遲到早退、心不在焉……。不知不覺之中，黃鐘宗旨與修德共勉便像食物，吃多了，就被吸收，變成血液中的一部份，讓人更健康、更快樂、更成功。

張品健

《我一生的貴人》之95

　　與張品健老師相識，是2015年8月在重慶的弦樂盛會。我們一起遊仙女山，中途他問了我幾個小提琴演奏與教學問題，我知無不言，予以回答。沒想到，那些隨口而出的回答，讓他對黃鐘教學法產生好感。接下來，他參加了兩期黃鐘師訓班，並開始在他的家鄉廣東汕頭澄海地區開始試用黃鐘教材教法，在澄海實驗小學招收了一百二十位學生進行試教。

　　說實話，在看到具體教學成果之前，我對在學校開數十人以上的大型團體班，完全不樂觀。我擔心出現有數量而無品質的「爛局」。

　　2017年1月15-19日，焦勇建先生與張品健老師聯手，在汕頭澄海舉辦為期五天的「第五屆黃鐘導師訓練營」。

　　1月13日，我比其他學員提前兩天到達澄海，張品健老師馬上安排我看他的幾批學生。三位從那一百二十人挑選出來的小朋友，夾琴、持琴、持弓都很規範，完全符合黃鐘標準；運弓與發音完全不像團體班教出來的學生，左手抬落指的訓練更是連一些專業學生都比不上。我樂壞了，問張老師：「你所有學生都有這樣的品質嗎？」他答：「當然不是。但提高班的孩子不會差得太多。」

　　14日晚，參觀張老師兩個提高班的教學。兩個班均不是由張老師教，而是由他訓練出來的三位助手教。這三位由張老師一手

汕頭地區學員。三位男士從左至右：張品健、黃輔棠、李貴武。

訓練出來的老師，原先都是學校音樂老師，有音樂基礎和教學能力，但不會拉小提琴，是張品健老師用黃鐘教材教法帶她們入了小提琴之門。她們三位對黃鐘基本功的熟悉和要求之嚴，完全出乎我想像，居然

張品健老師在澄海實驗小學的小提琴團體班學生。

一個半小時的課，用了一小時來練基本功（下課後，我建議她們基本功練習佔上課時間約四分之一為合適）。對抬落指的訓練，她們自創了某些方法和口訣，比我原先的口訣更有效。她們的教學成果讓我驚喜；張老師成功地帶出下一代老師，更讓我驚喜。

　　17日下午，全體師訓班學員移師到澄海實驗小學，觀摩張品健老師的小提琴集體課。執教的張佩玲老師宣告「上課」後，高聲唸出「黃鐘宗旨」四個字，約六十位孩子便整齊地高聲唸出「以樂宏道——愛心、禮貌、紀律；以樂啟智——克難、精準、創造；以樂遊戲——好玩、快樂、享受；以樂結緣——互助、分享、和樂」。這時，包括我本人在內的多位觀摩老師，眼眶中都淚水在打轉。

　　接著，小張老師帶小朋友把夾琴、持琴、持弓、抬落指、前臂開合、大臂前後等黃鐘入門基本功演練了一遍。然後，練習在五線譜上認譜，再練習上半弓長短混合的《天然音樂》與中上弓分弓的《小毛驢》。

　　小張老師為小朋友上完課後，張品健老師要我對小朋友講幾句話。我決定用遊戲替代說話：把《小毛驢》的速度放得很慢，要求小朋友每一個音都左拇指前後動一個來回。這個遊戲並不容易玩，多數小朋友都顧此失彼，左拇指一動，其他手指與運弓就亂了套。雖然整體亂成一團，但氣氛卻活躍，無形之中讓小朋友左手「抓」得過緊的力量鬆開了。

　　總結分享時，來自浙江紹慶的金敏婕老師說：「我本來擔心，回去後馬上要開班的第一個團體班不知道如何教。現在，我不再擔心，只要把兩位張老師的方法照搬照用就一切搞定。」

　　張品健老師的成功，不止帶給我喜樂，更給我帶來信心——對黃鐘教學法全面推廣的信心。

李貴武

《我一生的貴人》之 96

　　2015年8月，我與李貴武老師結伴同遊重慶武隆仙女山和天生三橋等名勝。他喜歡走路，我也喜歡走路；他當過樂隊首席，我也當過樂隊首席；他在大學教了大半輩子書，我也在大學混到屆齡退休；他編過小提琴教材，我也編過不少小提琴教材；他一輩子與人為善，我也極不喜歡是是非非、爭爭鬥鬥。所以，一路同遊，我們聊得十分愉快，玩得十分開心。

　　2016年3月，重慶的黃鐘導師營結束後，山西幫的許春亮、賀宇虹、張蓉老師，邀我去山西玩。徵得焦總同意後，我們說走就走，真的到了山西。他們的共同老師，山西少兒小提琴教育學會會長李貴武教授，從頭陪到尾，整整六天，同遊平遙、共洗黃河、夜宿北武當、日登高山頂，玩得不亦樂乎。4月13日一早，給張蓉老師的學生萱萱上完課後，李貴武老師送我一句話：「你如果不教小提琴，一定是個良醫。」這是我生平在教琴上得到過的最高評價。怎麼說呢？筆者是中醫愛好者，閒來無事時，常讀些中醫經典和名醫醫案。每讀到李可、郭博信等當代名醫（剛好都是山西人）從死神手裡奪人，治好一個又一個中西醫皆束手無策的絕症時，都有高山仰止之嘆。學生的各種問題，就像病人的各種病狀。病是何病？病源為何？先治那個？用何種藥？份量多少？如無療效，第二方案是什麼？對老師都是大考驗。現在，祖師爺級的李貴武教授頒我「良醫證」，那是多大榮譽！

　　2016年6月9、10兩天，李貴武教授應許春亮老師之邀請，全程參加了山西呂梁首屆黃鐘師訓班，擔任「監軍」。他親眼看到了黃鐘如何解決小提琴入門教學中的各種難題，如何化難為易，如何把有趣與規範相結合，如何堅持教學品質。總結會上，他動情地說：「不知是天意還是偶然，黃鐘在中國大陸的起點，第一是在長江邊的重慶，第二是在黃河邊的呂梁。這兩個地

與李貴武教授在磧口黃河邊。

方，都是通向全國的福地、發源地。我有預感：黃鐘一定會傳遍全中國，全世界。」

　　2016年11月底至12月初，在重慶舉辦的「黃鐘首屆考官訓練暨第四期導師營」，來了兩位貴賓：福州的陳小莉教授和蘭州的彭建老師。他們原先對黃鐘教學法半信半疑，是李貴武教授跟他們打包票：「絕對值得參加一次」。結果，在總結會上，陳小莉老師說：「我認識黃老師很多年了，也知道他的黃鐘教學法，但直到這一次才真正了解到什麼是黃鐘教學法。非常佩服你們，特別是幾位零基礎成年人學員，演奏得那麼規範，還會揉弦，那是傳統教學法做不到的。」彭建老師說：「這幾天我感觸很深。中國各地的團體課，學生演奏不規範是普遍問題。你們兩天上台考級的二十多位學員，基本功都很規範。我要為你們大力宣傳，讓同行老師知道，黃鐘是真正的簡易、高效、細密、有趣。」

　　李貴武老師則補充說：「黃鐘教學法最大優勢與特點是基礎規範、入門快速。這正是中國業餘小提琴教學最急需解決的問題。黃鐘二重奏，是我聽過的中國二重奏作品中編寫水平特別高的。黃鐘教學法是提琴教育領域的重大創新，它必將推動全民學小提琴熱潮。」

感謝李貴武教授，答應焦勇建先生之請託，出任黃鐘導師團團長。有這樣一位相知相重的同行（ㄏㄤˊ）同行（ㄒㄧㄥˊ），黃鐘一定會更好玩！

與李貴武教授在山西呂梁的黃鐘師訓班。

台南時期
（1990-　　）

【C】聲樂作品演出錄音

《我一生的貴人》
黃輔棠（阿鏜）著

盧瓊蓉

《我一生的貴人》之 97

　　大約在1992年，我請盧瓊蓉老師幫忙試唱重寫的歌劇《西施》主要唱段。她一口答應並找了她國立藝專的同學林芳瑾老師彈鋼琴伴奏。我們合作得愉快而高效，很快就把西施的四段重頭戲全部唱錄完。我要付她一點酬勞，她堅拒並說：「你們作曲家很辛苦，也沒有酬勞。我們唱得很享受，這份快樂就是酬勞。」

　　不久後，聲樂家協會舉辦「歌劇《西施》清唱音樂會」，西施一角順理成章由盧老師擔任。她唱得非常好，為《西施》日後有機會被搬上舞台奠下堅實基礎。

　　以聲樂技巧與方法論，盧老師在台灣眾多女高音中是頂尖級的。她的聲音鬆而集中，聽起來聲音不大但卻極有穿透力。我曾聽過她幾場聲樂講座，聲音被她「修理」過一番，對她的造詣與方法均極其推崇。她在台南某電台主持古典音樂節目，做過我的一系列專訪，介紹我的音樂作品。在為人與專業上，我們都相知甚深，也鼎力相互支持。

　　2010年11月13、14日，她在台南涴莎古典音樂沙龍舉辦兩場「台灣作曲家群像系列音樂會」。第一場她安排她的學生謝奇儒唱了我作曲的「滿江紅」（岳飛詞）和「遊子吟」（孟郊詞）。第二場她安排她的學生姚亭伊唱了我為李後主詞作曲的「虞美人」、「烏夜啼」、「浪淘沙」三曲。

　　2011年9月10日，在陳室融先生支持下，在涴莎古典音樂沙龍舉辦了一場「盧瓊蓉師生唱阿鏜的歌」音樂會。這場音樂會竟然有五曲是世界首演：「月夜海上」（宗白華詞），「只是一顆星罷了」（冰心詞），「哥哥牽著我的手」（劉星詞），「蝶戀花——一位流亡者的心靈呼喊」（星華詞），「方向」（許建吾詞）；另外有兩曲是台灣首唱：「你要感謝誰」和「等待」（霍

韜晦詞）。音樂會的下半場，盧老師親自上場，唱了歌劇《西施》的幾乎全部西施唱段：「我不是玉貌花容」、「何日將我迎」、「敢邀君王賞」、「西施人似繭中蠶」、「天地蒼蒼何處容」，另外還有夫差與西施的重唱「雙飛比翼效鸞鳳」等。

音樂會後，阿鎧給盧瓊蓉老師獻上一束花。

這場演出的實況影片，後來經過整理，大部份都上傳到了youtube 網。

　　2012年4月，小女寶蘭結婚，我情商盧老師在台南信義會善牧堂演唱兩曲。她與郭亮吟老師合作，演唱了我作曲的「木瓜」與「感謝您！天父上帝」兩曲。這兩曲唱到讓好多人感動得流眼淚。

　　2013年10月4日，盧老師在台南市立文化中心原生劇場舉辦「美聲世界的遨遊」音樂會，整個上半場都是由她的學生與好友唱我的聲樂作品。共十八曲。其中特別出彩的是戴源甫唱「臚德頌」（梁寒操詞）、何善真唱「行雲流水」（洪慶佑詞）。

　　與盧瓊蓉老師因歌結緣二十年。願這份善緣、樂緣能一直延續下去。

　　盧瓊蓉師生友唱阿鎧的歌頻道：
　　月夜海上 http：//youtu.be/Yl9nnQIrLgA
　　只是一顆星罷了 http：//youtu.be/-WK49bs-aNU
　　你要感謝誰 http：//youtu.be/n5Z6MT80oB0
　　行雲流水http：//youtu.be/midmKz81xi4
　　黃昏星 http：//youtu.be/w7_WHno8XNM
　　哥哥牽著我的手http：//youtu.be/YwadWy3h1O0
　　微笑 http：//youtu.be/MqMXzPrWBRQ
　　等待 http：//youtu.be/B02pSCg4M5E
　　蝶戀花（逃亡者心聲） http：//youtu.be/ozWz53H59jU

聲樂家協會諸君

《我一生的貴人》之 98

　　1993年11月28日，中華民國聲樂家協會在台北大直街69號7樓，舉辦了歌劇《西施》沙龍音樂會。為此，我給音樂界師長好友發了一封短短的邀請信：

　　ＸＸ先生/女士尊鑑：

　　我有一位自認為既美麗且賢慧的么女「西施」，年紀已經不小，但一直嫁不出去。

　　難得聲樂家協會和藝術家合唱團，一群朋友賠錢出力，肯義務當媒人，為「西施」公開「招親」。

　　敬請您賞面光臨，一來品評「西施」是否美如其名，二來或許能幫她找位「如意郎君」，皆風雅美善之事也。

　　拜託！拜託！多謝！多謝！

　　　　　　　　　　　　　　　　　　　　阿鏜（黃輔棠）敬邀

　　　　　　　　　　　　　　　　　　　　1993年11月

　　隨信附上時間、地點、演員等資料。結果出乎意料的好，演出時聲樂界德高望重的申學庸、劉塞雲、唐鎮、金慶雲、席慕德、范宇文、成明等「大老」全到了。演出結束後，我本來想請參加演出的聲樂家和鋼琴伴奏吃頓飯，表達一下謝意，但結果卻讓演唱范蠡一角的李宗球先生搶付了帳。

　　這場演出雖屬非正式，觀眾也不多，但卻意義重大。它讓台灣音樂圈的重要人物知道、聽過、了解歌劇《西施》是個什麼樣子。2000年國立台灣交響樂團陳澄雄團長通知我，他決定2001年演出《西施》，相信跟這場音樂會

有某種因果關係。

這場演出「檯面」上的人是：指揮/黃輔棠，西施/盧瓊蓉，范蠡/李宗球，夫差/許崇德，伍子胥/張坤元，伯嚭/白玉光，文種/林文俊，旋波/戴美娟，鋼琴伴奏/賴如琳、王美慧，合唱/藝術家合唱團。全部都是當義工，沒有半毛錢酬勞。這份人情債真大，一生都還不清、還不起。

賴如琳和王美慧兩位鋼琴伴奏，人品好、專業強，跟我配合得甚有默

沙龍音樂會

（ 五 ）

歌劇　「西施」

指　揮：黃輔棠	合唱團：藝術家合唱團
西　施：盧瓊蓉	伯　嚭：白玉光
范　蠡：李宗球	文　種：林文俊
伍子胥：張坤元	旋　波：戴美娟
夫　差：許德崇	鋼　琴：賴如琳
	王美慧

1993年

時間：十一月二十八日（星期日）下午二時半。
地點：台北市大直街六十九號七樓。Tel：5161984

中華民國聲樂家協會

簡單、實在的《西施》清唱節目單封面。

契。她們犧牲了可以教學生賺學費的很多寶貴時間，陪我和幾位獨唱演員練習，從未有過半點不耐煩或不好臉色，總是面帶微笑。

藝術家合唱團幫大忙，要特別感謝郭孟雍老師。如果照人數與時間付費，不要說我，就是聲樂家協會也付不起。這份情誼，我感激至今。

還有兩位「檯面」上看不見，卻是關鍵性的人物：陳思照與何康婷。整場音樂會，實際上是由他們兩人發起、組織、運作的。所有的演員、合唱、伴奏，也是由他們兩位出面聯絡與邀請。

陳思照是東海大學音樂系專任教授。早在1985年，他與夫人湯慧茹教授就在范宇文老師主辦的「阿鏜歌曲作品首次發表會」上唱過我好幾首歌。他還曾把我的合唱曲推薦給有關單位，作為台灣音樂比賽指定曲。這份知音之情，重不可量！

何康婷教授與我並無淵源，但卻唱過我幾首自認為寫得最有深度的藝術歌曲：「錦瑟」（李商隱詞），「登高」（杜甫詞），「浪淘沙」（李煜詞）。也許是出於俠義之心，看到好東西無人問津，便毅然出面，與陳思照聯手辦成了這件美事。

很可惜，那時候錄影不容易，沒有留下任何影像資料，連照片都沒有留下一張。那是永遠無法彌補的遺憾。

林舉嫻

《我一生的貴人》之 99

　　1990年底，我剛剛從紐約第二次移居台灣（這次是住在台南），袁孝殷小姐就介紹我到台北去找她的好朋友林舉嫻。孝殷指揮過也唱過我不少合唱曲，她知道林舉嫻老師是我應該認識的人。果然，與林老師一見面，就像見到多年老朋友，加上我們都是廣東人，可以用粵語對話，一下子就無所不談。

　　不久後，她就指揮台大合唱團，唱了我寫的《天行健，君子以自強不息》、《歲寒，然後知松柏之後凋》、《知音不必相識》三首賦格風大合唱（找不到節目單，所以無法確定準確日期）。接著，她又指揮東吳大學女聲合唱團，1992年4月22、23、24三天，分別在新竹清華大學禮堂、台中圖書館中興堂、台南成功大學成功廳，演出了我的女聲三部合唱「靜夜思」。

　　最為特別的是1994年3月31日，她指揮大韶室內合唱團在國家音樂廳演奏廳，演出了《杜鵑紅》、《公無渡河》、《當有一天》三曲。說「特別」，一是因為《公無渡河》一曲極其難唱，很多臨時變化音，很多尖銳的不協和和弦，也許因為這個原因，那是空前絕後的一次演出：之前沒有合唱團唱過，之後到今天為止，二十多年也沒有第二個合唱團唱過。二是《當有一天》根本不是合唱曲，而是單旋律加伴奏，而這一曲居然被團員票選為當晚的「安可」曲，全部曲目唱完之後，又返場唱了一次。

　　1994年夏，我的三冊聲樂作品正式出版。林舉嫻老師為「阿鏜合唱曲集」寫了一篇序文。以下是部份摘錄：

　　承蒙阿鏜的慷慨、不嫌，這幾年來，我先後指揮過台大合唱團唱「天行健」等三首格言式合唱，指揮過東吳大學女聲合唱團唱「靜夜思」，指揮過

大韶室內合唱團唱「草」、「公無渡河」、「杜鵑紅」、「當有一天」。這些歌，每一首都各有特點，都深受演唱者和聽眾的喜愛。今年三月卅一日和四月一日晚上，大韶合唱團在國家音樂廳演出，散場後，聽眾中有人一邊走，一邊對著節目單哼唱「當有一天」。一週後，我到華崗藝校上合唱課，居然大部份學生都會背譜唱「當有一天」（我從未教過，也沒有要求過他們唱這首歌）。阿鏜作品的親和力、說服力，於此可見一斑。

　阿鏜的歌，複雜起來，可以接近巴赫的賦格曲，例如「天行健」、「歲寒」。簡單起來，可以只有一個單旋律，僅在伴奏或中低音聲部加一些簡單和聲，例如「當有一天」、「杜鵑紅」。通常，他都是簡單的歌詞配複雜的音樂，複雜的歌詞配簡單的音樂。無論複雜或簡單，都需要功力、勇氣、智慧。沒有功力，寫不出複雜；沒有勇氣，不敢寫得簡單；沒有智慧，不知何時該複雜，何時該簡單。所謂「恰如其分」，藝術上很不容易，做人更不容易。阿鏜令我佩服，是他在這兩方面都做得相當好。

　盼望有更多人能唱他的歌，藉著音樂與他對談。

林舉嫻指揮合唱演出。

韶音嘹亮
莊嚴與詼諧

大韶室內合唱團
指揮／林舉嫻
伴奏／陳相瑜、王安琪

時間：八十三年三月十三日晚上七點三十分
地點：新竹清華大學禮堂

時間：八十三年三月卅一日、
　　　四月一日晚上七點三十分
地點：國家音樂廳演奏廳

指導單位：行政院文化建設委員會
　　　　　中華文化復興運動總會
主辦單位：大韶室內合唱團

林舉嫻老師指揮大韶室內合唱團演出節目單。

傅蕭潔娜與張倩

《我一生的貴人》之100

　　與傅蕭潔娜、張倩、湯明三位本來並不相識。老同學陳汝礐知道我想把多年累積的創作歌曲錄成唱片，就把我推薦給在香港開錄音室的傅蕭潔娜女士（傅太太）。傅太太是音樂發燒友，她的先生是香港名醫，她開錄音室純屬玩票。一聽我的歌，她立刻喜歡上，當即找到她最欣賞的女中音歌唱家張倩和鋼琴家湯明，試錄了幾首寄給我。我一聽，正是我想要的聲音與味道。於是一談就妥：我無條件提供樂譜，不付費也不收費；張倩、湯明的勞務費及錄音費，則由傅太太贊助；共同合作把我的全部獨唱歌曲都錄下來。

　　從1995年7月10日至20日，整整十天，我們日夜工作，終於完成了所有錄音。之後，又由錄音師 Tomy（韋翰文）和我兩人工作了兩天，做好了混音（Mixing）與剪接。本來，一般古典音樂錄音都是整體收音，只有剪接而沒有混音問題。但這一次，卻是分軌道錄音，先錄好鋼琴伴奏，再錄唱，所以可以調整獨唱與伴奏的音量對比。Tomy 專業又敬業，連錄音師出身的雨果公司老闆易有五先生，對他的錄混音品質都大加稱讚。

　　1999年，香港雨果唱片公司出版了兩款我的聲樂作品，一款是「兩情若是久長時——阿鐺國語古今詩詞歌集」，一款是「為伊消得人憔悴——阿鐺粵語古今詩詞歌集」。這是那次錄音的部份成果。本來我希望再出兩款當代詩詞歌集，但其時唱片業開始走下坡，考慮到銷路問題，雨果最後沒有出，我只好把這批當代詩詞歌全部上傳到 youtube 網。

　　雨果這兩款唱片，特別是粵語古今詩詞歌集，是古往今來獨一無二的藝術品種，也是我訓練自己對樂音與字音高度統一的學習記錄。大量運用轉調與臨時變化音，唱的難度很大，所以在粵劇、粵曲中沒有先例。粵劇、粵曲大都是先有曲後填詞，才能詞曲吻合。為古詩詞譜曲，那是根據詞來譜曲，

既要照顧到「露字」，又要考慮到曲達詞意，還要追求音樂的好聽與色彩豐富，寫作難度極大。唱這些歌，首先聲樂技巧與視唱能力要夠好，還要懂粵語，唱得出味道。這個「味道」最是考人，它是譜上沒有的各種滑音和「加花」，多了不行，沒有更不行。張倩唱得「味道」之足，超出了我預期。

「兩情若是久長時」這一款，張倩把我早期作品「滿江紅」、「遊子吟」、「浪淘沙」等，後期作品「錦瑟」、「將進酒」等都唱得非常好。有一段不知何人寫的評論：「立志捍衛民族文化的中國人自古以來就有，阿鎧就是我們時代中的佼佼者。阿鎧自幼喜愛古詩詞，平時隨興之下把它們譜上曲自娛自樂，二十年來積累了三十多首古詩詞歌。這些融合中情西技的古詩今曲，稱它們是中國的藝術歌曲專輯一點也不為過。」（資料來自網路）

感謝傅太太和張倩，幫助我圓了一個大夢！

香港雨果唱片公司出版的「為伊消得人憔悴」專輯封面。

香港雨果唱片公司出版的「兩情若是久長時」專輯封面。

前排右1傅太太，左1湯明。後排左1楊伯倫，中張福天，左4梁文仕、左5黃輔棠。

鮑元愷

《我一生的貴人》之 101

　　沒有鮑元愷教授，就沒有《錦瑟》CD的錄製，沒有《為古人傳心聲》CD 書，也就沒有天津大學的「阿鏜古詩詞歌曲音樂會」。

　　話說在1994年4月台灣交響樂團主辦的第三屆作曲家研討會上，我與鮑教授從相識到結為好友，又成了相互知音後，兩人就開始互相幫忙。我陸續寫了幾篇份量頗重的鮑元愷作品樂評與訪談，他則想盡辦法把我的古詩詞歌曲推廣出去。

　　經過一段時間考慮和物色人選，1995年7月，鮑教授約我去天津，錄製古詩詞歌 CD。歌者是相當年輕而優秀的女高音楊文靜，鋼琴伴奏是天津音樂學院鋼琴系宋兆寒老師。經過兩天兩夜苦戰，終於完成了十五首歌的錄音。過程頗多曲折而戲劇性，有「天津錄音奇遇記」一文詳記，不贅。

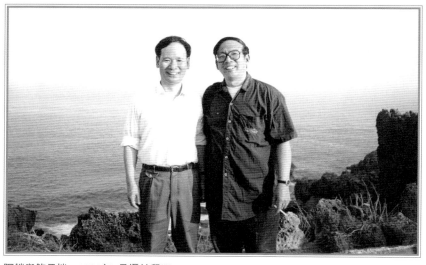

阿鏜與鮑元愷，1996年2月攝於墾丁。

為古人傳心聲

「阿鏜古詩詞歌曲集」賞析

〔CD書〕 阿鏜◎主編

搖籃文化事業有限公司出版

鮑元愷教授策劃製作的CD書封面。

　　錄音完成後，鮑元愷又請他的兩位好朋友梁茂春與陳樂昌寫樂評。梁是北京中央音樂學院教授，當代中國音樂史大專家；陳是天津音樂學院作曲系教授，作曲、文章、指揮皆通的全才。我在台灣請到劉明儀、廖美玉、曾永義等中文大家寫詩詞賞析與序。最後由搖籃文化公司出版了CD書《為古人傳心聲》。

　　1997年3月20日，由鮑元愷策劃，陳樂昌現場解說，楊文靜唱，宋兆寒鋼琴伴奏，在天津大學藝術中心辦了一場「阿鎧古詩詞歌曲音樂會」。這場音樂會，幸運地有現場錄影。多年後，我把它們略作整理，同時上傳到Youtube網與土豆網。

　　為了讓CD書內容更充實，鮑教授親自動筆，寫了一篇「阿鎧其人、其樂、其文及其他」。這篇文章與黃安倫的「出淤泥而不染的作曲家」一文，同列為我一生得到過的最高行家讚譽。下面是該文選段：

　　「廣東番禺出了三位音樂名人。阿鎧之外，一位是學成於巴黎，服務於上海、武漢、延安，歿於莫斯科而以《黃河》大合唱振奮中華民族精神的冼星海；另一位是生於廣東，長於天津，學於北京，再學於美國，現定居於加拿大而以舞劇《敦煌夢》展現東方藝術魅力的黃安倫。阿鎧的經歷，比起這一先輩一同輩來，則更像另一位廣東籍音樂大師馬思聰而富於曲折驚險的傳奇色彩。」

　　「阿鎧的作品以其鮮明凝重的中國氣派，真誠質樸的音樂語言和簡練嚴謹的藝術形式，在海峽兩岸贏得了聽眾。從苦難中走過來的這位番禺才子，開始了他新的輝煌。」

　　「頗為奇特的是，在阿鎧周圍，知道他的不平凡經歷和成就的人並不多。我猜想，他的『刻意隱瞞』，故因天性淡薄、喜歡寧靜，大概也與經歷過文革，看透名、利、權之不久長有關。」

　　「阿鎧於小提琴和作曲之外，樂評也出類拔萃。緣於此，我只是幫助他這些美麗女兒做些嫁衣，而未敢正兒八經地寫樂評。他的『庸人樂話』已令我叫絕，而他的「音樂之美」則更以獨到深刻的見地，豐富深厚的學識和耐人尋味的論述成為樂論極品。剛剛考入北京中央音樂學院音樂學系的小女鮑佳音，在赴京的車上讀到此文，大發感慨說：『我將來如能寫出此等文章，就不枉入這一行了！』」

楊文靜與宋兆寒

《我一生的貴人》之102

贈楊文靜

元氣淋灕真美聲，亦高亦雅亦流行。古詩今唱開新境，文靜小姐第一人。

贈宋兆寒

臨危受命奏新聲，仙樂如水伴歌行。功成拒謝高風義，宋兆寒是古時人。

　　以上兩首歪詩，寫於1995年，在天津完成了「阿鐙古詩詞歌曲集」錄音之後。我不懂平仄與押韻，本來沒有資格寫詩，只因胸中迴盪感激之情，不由自己寫了出來。

　　楊文靜自從鮑元愷教授手中拿到歌譜開始，就全力投入古詩詞的學習、研究。她在「欲現情與韻，須靠字和聲——演唱阿鐙古詩詞歌曲的體會」一文中寫道：「中國古典詩詞是我們民族文化中的絢爛瑰寶。它深刻的內涵，豐富的感情，幽深的意境，是我們永遠挖掘不盡的寶藏。我今年二十五歲，單憑我的人生閱歷來演唱這些歌，顯然難度太大，心力俱不足。於是，我訂了工作計劃，先從理解詩詞著手，然後再尋求演唱上的突破。我開始大量查閱有關這些詩詞的資料，對照其中的字字句句，認真理解和體會每一首詩詞的意境和內涵。」

　　正是這種高度責任心與認真態度，讓她很快就掌握了每首歌不同的內涵與風格，在演唱上有自己獨特的見解與處理。為了露字，她大膽為某些字的音加了一些譜上沒有的小裝飾音。例如，「鵲橋仙·七夕」中「佳期如夢」

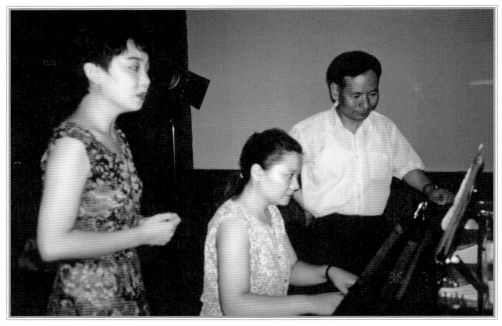

阿鏗與楊文靜、宋兆寒在練歌。

的「夢」字，是個去聲字，我原先譜上只是單純的一個 Re 音，她在這個 Re
音之前加了一個不佔拍子的 So 音，這個「夢」字聽起來就更加接近說話，
是由高到低的去聲。對這種改動，我不但全力支持，還大加稱讚。

　　用西方美聲唱法唱民族味重的作品，本身存在很大矛盾與困難。楊文靜
在這方面也有不少探索與心得。例如李白的《將進酒》，詞意豪放、悲涼，
她就多用胸腔和頭腔共鳴。《鵲橋仙·七夕》，《金縷衣》這類輕巧而民族
風格濃厚的歌曲，就多用面罩共鳴，聲音更加亮麗。

　　鮑元愷教授原本請的鋼琴伴奏，是另外一位鋼琴家。但那位鋼琴家沒有
下足準備工夫，試唱時連很多音都彈不出來。宋兆寒是臨危受命，憑著過硬
的專業功夫加上拼老命，邊練邊錄，居然創造了一個藝術奇蹟！

　　我那些歌的伴奏非常不好彈，技術上與音樂上都難度很高。特別是《將
進酒》一曲，又快又強，技術稍差一點，連音都彈不出來，更遑論音樂內涵
與音色變化。另一曲《錦瑟》則純粹是「音色活」，如不能控制觸鍵的極輕
極柔，音樂就砸掉了。請聽聽她在「拼搏兩日兩夜，難忘一曲一音」一文中

傳出的心聲：

　　「當時，離開始錄音時間只剩下十來個小時，完全沒有工夫多想，只有馬上打開樂譜，與文靜小姐試合了一遍。第二天，在自尊心和責任心的驅使下，抱著背水一戰的心態，開始了兩日兩夜的拼搏。我不斷自我鼓勵：只能成功，不能失敗！我咬著牙邊練、邊合、邊錄，一點點的磨、一遍遍的錄。憑著毅力和多年來累積的專業功夫，終於錄完全部歌。」

鮑元愷教授策劃製作並題字的CD《錦瑟——阿鏜古詩詞歌曲集》。

費明儀

《我一生的貴人》之103

1996年11月30日，香港小交響樂團在香港大會堂演出《神鵰俠侶交響樂》。費明儀老師陪同金庸全家出席了音樂會。慶功宴上，金庸建議把《神交》錄製成CD與LD（其時未有DVD），費老師則建議小交應多演幾次《神交》，讓更多人聽到、知道。

1997年9月17日，費老師親自指揮明儀合唱團，在香港文化中心演出了我的兩首合唱曲，一首是《相思詞變唱曲》，一首是《問世間，情是何物》。這兩曲，都是用對位寫成，相當難唱，也極少合唱團敢唱、能唱。難得費老師如此青眼！我沒有聽到排練與演出，憑想像，她和合唱團一定為練這兩曲而吃了不少苦頭。這兩曲我都沒有給它們翻譯過英文標題。是費老師做了此事，把《相思詞變唱曲》翻譯為 The Theme of Love-Sickness Variation，把《問世間，情是何物》翻譯為 What is The Essence of Love？

2005年2月18日，在香港法住文化中心，我辦了一場「《神鵰俠侶交響樂》CD發行感恩會」。請來的貴賓有：費明儀、楊伯倫、楊寶智、陳永華、周凡夫、黎鍵、閻惠昌、余漢翁、林仙韻、江國平、黃建國、傅蕭潔娜、王斯本等。每位貴賓，都發表了一點聽《神交》後感言。費老師講了不少鼓勵的話，可惜當時沒有記錄下來。以費老師在香港文化界的崇高地位，能來捧我這位無名晚輩的場，那是天大面子。有照片為證。

此後，曾與費老師在香港吃過多次飯。每一次都是她付的帳。記得有一次是她知道我為《神交》做了一個中樂版配器，就特別約香港中樂團音樂總監閻惠昌先生和行政總監錢敏華小姐一起吃飯，鄭重其事地把我推薦給他們二位，希望《神交》中樂版有機會由香港中樂團演出。可惜因為種種原因，此事後來沒有下文。另有一次飯局，是「律韻芳華——費明儀的故事」出

版，她約了作者周凡夫伉儷一起，贈書兼吃飯。細讀了這本書，我才知道費老師有那麼多精彩故事。她的執著、智慧、為理想而付出、對晚輩全力提攜、對眾多作曲家支持幫助，都不是一般人能做得到。我能多次跟她一起吃飯、聊天，得到她這麼多鼓勵，那是天大福氣。

因種種因緣，我曾為香港法住學會霍韜晦會長的「性情歌詞」譜過十幾首歌。2010年4月23至25日假香港大會堂舉行的「霍韜晦性情歌曲音樂會」，費老師親自出場，演唱了其中數首。她說：「《歲月悠悠》這一首我最喜歡。這些歌曲教我們如何做人。沒有對人世的深切關懷、深刻體會和高深學問，寫不出這樣的歌。《歲月悠悠》說不要再等待，因為已到深秋；不要對不如意的事歎息，要變積極，每句歌詞都值得我們深思。」她又說：「我每次跟喜耀合唱團排練，都有深一層的體會，所以雖然花了不少時間練習，但我覺得很享受，因為在歌詞和音樂裡蘊藏了很多東西，不單能增加我們的信心、對人生理想方向的堅定、對美善東西的嚮往，以至在人生道路上跌倒的時候教我們站起來……我都感受到要珍惜。因為，這些都是我們生命中必定經歷的。這些歌讓人對生命的意義、人生的道理有更多了解，讓我學到很多東西。」

前排左起：楊伯倫、費明儀、馬玉華、黃輔棠、王斯本、林仙韻、余漢翁。
後排左起：楊寶智、江國平、傅蕭潔娜、閻惠昌、周凡夫、黃建國、黎鍵。

陳澄雄

《我一生的貴人》之 104

澄心慧眼，識拔樂壇千里馬
雄氣熱腸，勇挑重擔九萬斤

　　這是多年前，我寫贈陳澄雄先生的嵌名聯。為何寫得出這樣一副對聯？
且聽我細說緣由。

　　1999年底，我突然收到時任國立台灣交響樂團團長陳澄雄先生的信：

阿鐘：

　　昨日專程返台觀賞XXX老師的歌劇「XXX」，心中實在有氣。

　　台灣作曲家寫了幾部歌劇，沒一部稱得上上軌道。氣死我了。

　　我決定，2001年演你的「西施」，獨立製作。你只要好好修改再修改，
配器多加強，別給我洩氣，落人口實。我們製作一部代表台灣的歌劇吧。請
寄來現有的一切資料（文字、樂譜、有聲資料）。暫不對他人言及。

澄雄 1999/11/30

　　歌劇《西施》1986年寫出第一稿，1991年整個推翻重寫。曾把重寫稿送
給過多位有能力演出歌劇的人士，但皆無回應。本來，以為這個「女兒」永
遠「嫁」不出去，沒想到陳團長突然給我這個喜訊。一時之間，不敢相信這
是真的。

　　之後，花了大半年時間，日夜改譜抄譜，終於趕在開始排練之前，改好
總譜，抄好全部分譜。期間，經歷了徵選演員（指揮與導演意見不一致）、
臨時換舞團與合唱團（本來計劃請湖北歌舞劇院舞蹈與合唱團，但因種種原

因來不了，只好找本地舞蹈與合唱團替代）、劇本作者誤會（以為被虧待）等大大小小風波無數。幸好陳團長大氣魄、大肚量、大智慧，難題危機都一一解決，最後把《西施》搬上了舞台。

一共演了八場。8月11、12日台中市中興堂；17、18日台北國家戲劇院；22日嘉義市文化中心；25日新竹縣文化局演藝廳；29日台南市藝術中心；9月1日花蓮縣文化局音樂廳。迴響超乎預期的熱烈。知名作家、資深電台音樂節目主持人羅蘭女士說：「非常好，出乎意料的好。我們早就盼望能有這樣的中國歌劇出現。『西施』不但『中國』，而且『歌劇』。」淡江大學教授葉紹國女士說：「非常興奮！感人肺腑！希望此劇能代表國家巡迴全世界演出。」成功大學中文系廖美玉教授說：「我不必看字幕，就從頭到尾都聽得懂、看得懂。我們幾位同事，看完後都深受感動，這幾天一直在談論《西施》，還有人準備寫評論文章。」國台交的多位樂手告訴我，晚上睡覺時，《西施》的音樂一直在腦中打轉，趕都趕不走。

幫忙把這個最難「嫁」的「么女」嫁出去，且嫁得那麼風光，我對陳團長的感激之情，筆墨實難形容。

陳團長幫過我大忙的事，如細寫一萬字也寫不夠，只能略記幾件：

1991年底，我向他推薦黃安倫的作品，他當即託我代邀安倫兄出席1992年3月的「第一屆中國作曲家研討會」並演出黃安倫作品。

1994年，崔玉磐老師在國家音樂廳演出《神鵰俠侶交響樂》解說音樂會，陳團長親筆寫信給他的親朋好友，請他們購買入場券，支持這場音樂會。

2015年，他與申學庸教授聯名推薦我為文藝協會「榮譽文藝獎」得獎人。

……

阿鎧與陳澄雄團長。1994年攝於溪頭。

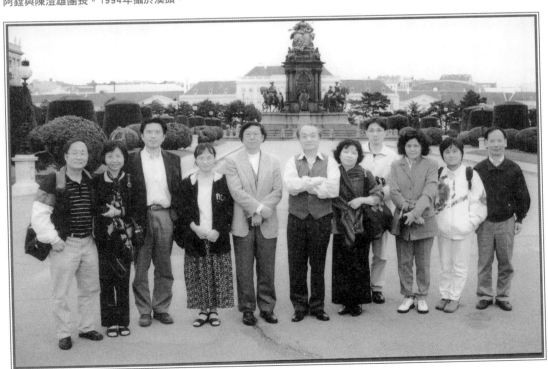

2001年5月，陳澄雄團長率領台灣作曲家馬水龍、金希文、阿鎧等赴羅馬尼亞演出、交流。

王斯本

《我一生的貴人》之 105

斯人為歌劇不要錢不要命
本性如豪傑惟求美惟求真

這是歌劇《西施》演出後，我送給導演王斯本女士的嵌名聯。

話說1999年底，接到國立台灣交響樂團陳澄雄團長的信，說準備2001年演出歌劇《西施》，我就開始了工程巨大的修訂總譜與抄分譜工作，同時也開始考慮導演人選問題。剛好這個時候，聲樂家好友蘇秀華介紹我認識了王斯本。

王斯本是正科班歌劇導演出身，我看過她為台北市立交響樂團導演的「波希米亞人」、為台灣省交響樂團導演的「原野」，覺得她是適合人選，於是就跟她談起此事。因為「老闆」是國台交而不是我，所以我先跟她聲明：一切都是建立在假設國台交同意聘她為《西施》導演的前提下，如果他們另有導演人選，我左右不了大局。她完全理解，於是我們就開始工作。

王導演的專業與敬業，讓我大開眼界。第一件事，她要我把所有唱段都唱一遍給她聽。她一邊聽，一邊隨時打斷我，問我一些故事背景、人物心理、音樂氣氛等細節問題。然後，她花了很多時間去讀春秋戰國時代歷史，讀各種找得到的西施小說、劇本。

很幸運，當陳澄雄團長跟我談導演問題時，是他先提出請王斯本擔任導演。我當然贊成。此事定下來後，我們進入更細的工作階段。經過極慎重思考後，她向我提出：「阿鏜，你要忍痛改愛，刪掉所有能刪的段落與音樂過門。」我雖然不大捨得，但理智告訴我，她是對的，所以不管多心痛、多麻煩（她用紅筆一劃，我就要先改總譜，然後一份一份改分譜。她花一秒鐘的

右起王斯本、費明儀、阿鎧。

歌劇《西施》演出謝幕，王斯本躲在幕後不見人。

事，我可能要花好幾小時），我都尊重她的意見，說刪就刪。直到第一場演出，不算中場休息，足足兩個半小時的戲，連我自己都嫌太長，才更體會到她心慈手辣，為《西施》瘦身的良苦用心。

期間發生了一件危機：劇本作者劉明儀小姐誤會我沒有照顧她的權益。其實我是非常明白陳澄雄團長為推出《西施》，不知要承受多少各方面壓力，所以我沒有提過任何「利」方面的要求。事實上，我為《西施》所花的錢，比拿到的作曲費不知要多出多少倍。王斯本明白這種情形，耐心向明儀小姐解釋清楚，終於化解了危機，讓演出計劃順利進行。

2001年7月，所有主要演員到齊，住進國台交宿舍，開始了密集排練。我又見識到王斯本的另一面。排練場上，她有點像暴君，所有演員都必須絕對服從她的旨意，絕無討價還價餘地。有一次，我跟她爭辯某事，惹火了她，把我罵了個狗血淋頭。事後想想，演一部歌劇，演員來自四面八方，如不是用這種半真半假的鐵腕政策，還真鎮不住場。所以，罵歸罵，我還是全力支持她。曾有一次，她因某些事不如意，想辭職不幹。我力勸她大局為重，甚至表示跟她共進退，她才打消辭意。我們不打不相識，經過此事，她把我當作可以終生信賴的朋友，並對人說：「跟阿鏜合作，他絕不會把你賣掉。」

最風光的演出謝幕，王斯本沒有一次出場。她在意的是整體演出成功而不是她導演的風光。

歌劇《西施》參與者

《我一生的貴人》之106

　　《西施》雖然由我作曲，但音樂能像現在的樣子，除了劉奇老師的部份配器之功外，還得到多位幕前幕後朋友的幫助。

　　范蠡的唱段，一句在高音區挺拔激昂的「姑蘇台上再相逢」，是徐林強兄的傑作。「烈火燒胸膛」一曲，最後一個震撼全場聽眾的「High C」，也是因為他而特別設計。

　　伯嚭的唱段，原先有幾個音在低音區，不大適合男高音演唱。經過黃桂志老師修改後，現在的版本沒有這個問題。

　　第一幕的第一、二曲之間的豎琴獨奏，我只寫了個骨架。其中相當有豎琴特色的部分，由王郁文小姐改寫。

　　西施第四幕「天地蒼蒼何處容」一段，開首「地裂天崩」四字，在女高音最有戲劇性的「High A」與「High C」之間反覆迴旋，極具爆發力。那是根據未參與演出的女高音歌唱家張杏月老師的建議而改，我原先所用的音區在低五度，效果遠遜於現在的版本。

　　陳麗嬋一直是我心目中飾演西施的第一人選。為尊重主辦單位，我從來沒有針對人選問題發表意見。結果，陳團長與王導演共同決定，請陳麗嬋飾演西施A角。

　　徐林強聲音、形象、演技、人緣俱佳、又有戲曲家學淵源，恐怕在全世界範圍內，都找不到比他更理想的范蠡人選。

　　飾演夫差的劉克清，似乎天生就與這個角色有緣。他的形象、聲音、神態，活脫脫就是個「夫差」。我留意到台下拭淚的觀眾，估計至少有一半眼淚是為這個痴情昏君而流。

　　劉月明為人方正，剛好與伍子胥的角色吻合。每次謝幕，他得到的掌聲

總是特別多。可見「忠臣雖死猶生」。

劉海桃把旋波半正半邪、忽陰忽陽的雙重人格，唱得恰如其份，演得入木三分。黃桂志把小人伯嚭，演得既醜惡可怕又輕鬆搞笑，是全劇的「亮點」之一。從國內公開甄選中脫穎而出的張惠娟、林中光、楊磊三位，分別飾演西施、夫差、文種。他們經過幾位大哥大姐的帶動、啟發、激勵與導演的「錘打」後，都進步神速，表現得可圈可點。

在陳澄雄團長赴南非演出時，期間有四場公演，由張玉祥擔任指揮。他表現得出乎意料的鎮定、得體、勝任，已隱然有大將之風。陳團長的識人用人令人佩服。

《西施》的群眾演員和合唱、舞蹈部分，陳團長原本計劃邀請湖北歌舞劇院擔任，那是「一魚三吃」的理想安排。可是由於種種原因，湖北團來不了。在別無選擇的情形下，他當機立斷，改請台中市合唱團和私立青年高中舞蹈科扛下演出重任。

我親眼看到，洪淑玲老師根據導演要求，一次又一次地改變舞蹈的隊形與位置。有時導演要求某位主要演員做一些帶舞蹈味的身段、動作，演員做不

在歌劇《西施》後台，與部份主要演員及合唱團員一起。

出來，導演當場請洪老師編、教動作，洪老師總是不負重託，讓導演滿意。

每一場演出之前，我們都會聽到林依潔老師帶著合唱團反覆練習，一個音、一個字地細細要求，難怪他們唱得一場比一場更好。

任何演出，看到的總是在幕前，看不到卻很重要的常常在幕後。就我所接觸到的幕後英雄，至少就有：

簡美玲、蔡昭慧兩位極其優秀而敬業的鋼琴伴奏；陸慧和陳俐君兩位國台交演奏組的總管小姐；負責所有演出聯絡、布景、服裝、發包等事務的吳博滿主任；實際負責《樂覽》雜誌編務，並隨時給所有演出人員打氣的羅之妘小姐；負責譜務的黃鴻霖兄；負責錄音錄影工程的林東輝主任；隨時擔任救火隊員的眾人大哥方昶燿老師；擔任舞台監督的黃聖凱兄。

夏華達大師，教了西施和旋波許多極美的動作、眼神、儀態、台步。

還有洋人設計師 Bernhard Schroter，設計了所有布景、服裝、道具。

……

李學焜

《我一生的貴人》之107

2006年2月7日，突然接到高雄市漢聲合唱團李學焜團長電話。他說，想讓漢聲開一場我的合唱作品音樂會，徵求我的意見。天下作曲家，日盼夜盼就是希望有人唱、奏他的作品。我當然連一秒鐘都沒有考慮，就說：「好啊！」

誰來指揮呢？我建議找曾帶過漢聲多年，並於2004年指揮過我作曲的交響合唱《心經》世界首演的戴金泉教授。幾天後，李團長又來電話，說聯絡過戴教授，他日程太滿，無法兼顧這場音樂會，問我：「你能自己指揮嗎？」

這二十年來，因工作關係，一直帶學校的弦樂團，也客席指揮過台北愛樂室內及管弦樂團，但合唱指揮卻始終未碰過。好在這次是全場自己作品，指得不好也擔當得起。於是，便回答李團長：「如果您不怕我砸鍋，我就試試吧。」

當時李團長和我都沒有料到，這一契機，開啟了我與漢聲合唱團整整兩年兩個月，每週排練一次，共開了三場完全不同曲目音樂會的深厚情緣。

第一場全部是我的作品：

一、**當代詩詞合唱** 1、唱歌歌，2、微笑，3、默契（沈立），4、杜鵑紅（沈立）。

二、**女高音獨唱／吳菊英** 1、虞美人（李煜），2、鵲橋仙·七夕（秦觀）。

三、**古詩詞合唱** 1、憶江南（吳藻），2、天淨沙（馬致遠），3、玉樓春（歐陽修），4、問世間，情是何物（元好問）

四、**西北情歌（世界首演）** 1、在那遙遠的地方（洛賓詞曲 阿鎧編合唱），2、半個月亮爬上來（洛賓整理 阿鎧改寫），3、燕子（新疆民歌，阿鎧編合唱），4、我的花兒（新疆民歌，阿鎧改寫）

五、**女高音獨唱/吳菊英** 1、金縷衣（杜秋娘），2、浪淘沙（李煜）

六、**古今格言合唱** 1、歲寒，然後知松柏之後凋（論語），2、知音不必相識（金庸）

第二場大部份是他人作品：

一、**宗教歌曲合唱** 1、Ave Maria（J.des Pres），2、Ave Verum Corpus（W. Byrd），3、God's Counsel is My Wisdom（D. Buxtehude），4、Laudate Dominum（W. A. Mozart）

二、**男、女聲宗教歌曲合唱** 1、Zum Sanctus（F. Schubert）（男聲），2、Gott ist Mein Hirte（F. Schubert）（女聲）

三、**當代詩詞合唱** 1、心醉（何志浩詞 林聲翕曲），2、荷花頌（程若詞 劉熾曲），3、大漠之夜（邵永強詞 尚德義曲），4、感謝您！天父上帝（山苗詞 阿鎧曲）

四、**中華民歌合唱** 1、走西口（山西民歌 鮑元愷—阿鎧編曲），2、三十里鋪（陝北民歌 王方亮編曲），3、趕牲靈（陝北民歌 劉文金編曲），4、四季紅（李臨秋詞，鄧雨賢曲 錢南章編合唱）

五、**獨唱（女高音 吳菊英）** 1、陽關三疊（王維詩，黃永熙曲），2、曲蔓地（新疆民歌，西彤詞，辛上德配伴奏）

六、**古格言賦格風合唱** 1、君子之道，莫大乎與人為善（孟子詞，阿鎧曲），2、天行健，君子以自強不息（詞選自《易經》，阿鎧曲）

第三場是韓德爾作曲的清唱劇《彌賽亞》。

這三場演出，讓我從合唱指揮白丁變成半個專業合唱指揮。特別值得一提的是中間拜楊鴻年教授為師，學了不少訓練合唱團聲音的本事；又拜了 Earl Rivers 和 Gabor Hollerung 兩位洋人老師，學了不少合唱指揮基本功。這全都要歸功於李學焜團長青眼有加，給我機會。

阿鎧指揮高雄漢聲合唱團演出實況部份頻道：

問世間情是何物 http：//tw.youtube.com/watch？v=hvVr1SPLfGA

唱歌歌 http：//tw.youtube.com/watch？v=waM3sRVDAXM

默契 http：//tw.youtube.com/watch？v=pqmph6fwrCM

半個月亮爬上來 http：//tw.youtube.com/watch？v=AVsIw7rjuSc

在那遙遠的地方 http：//tw.youtube.com/watch？v=iHRNUsW56nY

燕子 http：//tw.youtube.com/watch？v=5YxxnRw4v-E

心醉 http：//tw.youtube.com/watch？v=7bU_MX_G4Ew

阿鎧與高雄漢聲合唱團李學焜團長。

楊敏京與康美鳳、陳俐慧

《我一生的貴人》之108

　　把楊敏京與康美鳳、陳俐慧放在一起寫，是因為1998年12月20日，他們聯手在清華大學藝術中心，為我辦了一場《古詩今唱》音樂會。其時楊教授任清大藝術中心主任，康美鳳是清大教職員暨眷屬合唱團指揮。那場音樂會，由楊敏京策劃，康美鳳演唱，陳俐慧鋼琴伴奏。

　　1987年，楊教授的大著《人的音樂》由大呂出版社出版，他居然讓我這個小弟來寫序言。1997年，我的《粵語古今詩詞歌集》CD由香港雨果唱片公司出版，有七首歌的英文翻譯出自楊教授之手。它們是：「長相思」（納蘭性德）、「梅花引」（向子諲）、「南鄉子」（辛棄疾）、「金縷曲·贈吳兆騫」（顧貞觀）、「金縷曲·贈顧貞觀」（納蘭性德）、「自由神頌」（阿鏜）、「千山煙雨，蒼涼歲月」（程瑞流）。錄最短的一首「千山煙雨，蒼涼歲月」楊譯本在此，讓對英文有興趣的朋友欣賞一下楊教授的翻譯功夫：

Mountains in Foggy Rain and Years in Desolation

Life would be full of love and hate,

Meetings and partings are too many to tell；

Mountains in Foggy Rain,

Years in Desolation.

　　大約在1989年，康美鳳就好幾次在紐約唱過我的歌。手上有一份1997年由紐約公共圖書館表演藝術部門主辦，她在林肯中心 Bruno Walter Auditorium 的演出節目單，演唱曲目有我作曲的「烏夜啼」與「金縷衣」。她的博士論

文是中國藝術歌曲聲韻研究，內中也有一節是專寫我的聲樂作品。因為她的推薦，她妹妹還指揮過溫哥華合唱團唱我作曲的「知音不必相識」。

1983年，我從紐約到台灣工作前夕，想把全部小提琴作品錄一個音，以便到時跟唱片公司洽談時，手上有東西讓人家一聽。本來答應幫我彈伴奏的某位鋼琴家朋友，臨時把我放了鴿子，急得我直跳腳。後來，張己任老師向我推薦陳俐慧。我跟她一說，她當場答應並在極短時間內，幫我完成了十幾首作品的錄音，事後拒收任何酬勞。全靠這個錄音，才有後來由台北上揚唱片公司出版，日本著名小提琴家久保陽子演奏的《鄉夢》唱片。

楊敏京

著

春天裡的

人與鳥

我們在大片如茵的青草地上散步、放風箏、曬太陽。繞著小湖漫步，觀賞湖上群鴨戲水，嘎嘎長鳴、嘆噗雙飛，岸邊春花一叢叢一族族，都在陽光下，綻放美姿。如此歡聚數過，盡興而別。

楊敏京的新書《春天裡的人與鳥》。

清大這場《古詩今唱》音樂會，共演唱了十首我作曲的古詩詞歌。楊教授精心編輯了一本小冊子，內中選了「遊子吟」（孟郊）、「靜夜思」（李白）、「錦瑟」（李商隱）三曲，先是他漂亮的行書書法，然後是歌詞賞析和我如何為古詩詞譜曲介紹，最後是這三曲的歌譜（連鋼琴伴奏）。

音樂會採用每一曲都由我先略作講解，然後才唱的方式進行。康美鳳與陳俐慧合作得極有默契，把我想要的意境都表

達得淋漓盡致。可惜那時候錄影不像今天這樣容易，沒有留下音像資料，遺憾之極！

　　那次之後，至今都沒有機會再辦過如此天時、地利、人和三者兼具的《古詩今唱》音樂會。可見演出機會固然難得，友情加上知音之情更難得。曾有過一次，就值得終生珍惜、懷念！

康美鳳的新書《英美藝術歌曲經典曲目與音韻》。

劉力前與張寧遠

《我一生的貴人》之109

2005年3月，失散了近四十年的老同學陳玉顏與她的先生張仁本（愚仁）兄，來台南寒舍小住。七月，我趁返紐約探親之便，去三藩市回訪仁本兄嫂，順便拜會尚未見過面的「網友」劉力前（過客）。

某天中午吃飯閒聊時，我問力前兄：「你的中文這麼好，有沒有寫過歌詞？」這隨口一問，讓他把從未示人的一組歌詞《海外遊子吟》，陸陸續續，傳到台灣給我拜讀。一讀之下，驚為天人，遂主動提出要為他這組歌詞譜曲。

力前嫂張寧遠女士義不容辭地擔任了一個最關鍵、最辛苦的角色——音樂會製作人。這個角色是幹什麼的？組織合唱團、決定指揮與獨唱人選、募款、決定演出日期與地點、與媒體打交道等等。每一件工作，都難如登天，且不能出絲毫差錯。

一般人以為寫作需要才能，甚至需要天才。可是我覺得，製作人才真的需要天才。剛好，張寧遠就是這種天才。遇到了，那是上一輩子修來的福。

2006年10月14日，在矽谷（San Jose）加州劇院（California Theater），由丁國勛先生指揮清羽、海盟兩個合唱團共一百位團員，首演了《海外遊子吟》大合唱。這是筆者生平多場個人作品音樂會中，特別感人的一場。當音樂會最大贊助者方李邦琴女士在台上說到海外華人在美國奮鬥的辛酸與成功時，身旁的內子馬玉華已是滿眼淚花。全曲唱完後，沒有觀眾離場。丁指揮於是帶領合唱團，把「相逢在新大陸」最後的賦格風樂段又唱一遍。

我在毫無準備的情形下，被拉上台講幾句話。記得當時如是說：「能跟力前兄合作，把海外華僑的心聲寫成歌唱出來，是作曲者很大幸運。一部新作品，有這樣高水準的製作與演出，更是作曲者的最大幸運。感謝你們！」

《海外遊子吟》在加州劇院世界首演。

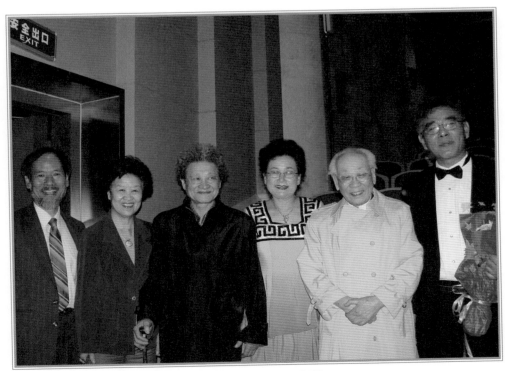

在北京音樂廳，右起劉力前、黃飛立、張寧遠、楊鴻年伉儷、阿鎧。

　　2007年4月，在張寧遠一手策劃下，《海外遊子吟》合唱團一行近百人，浩浩蕩蕩、風風光光在大陸北京、武漢、杭州、廣州四地巡迴演出五場。筆者沾光，以作曲者身分，與內子隨團吃、住、行、演、玩，大開了眼界、耳界、口界、心界。

　　每一場演出都很成功。21日在北京音樂廳那一場，來聽音樂會的貴賓有指揮祖師爺黃飛立、視唱聽寫祖師奶奶趙方幸教授伉儷；作曲祖師爺杜鳴心教授伉儷；合唱指揮大師楊鴻年教授伉儷、中央音樂學院音樂學教授梁茂春伉儷；全國中小學音樂課程標準制定主持人王安國教授伉儷等。演出結束後，楊鴻年教授特別向本來不相識的力前兄道賀，並把他隨身帶著自用的一瓶治喉嚨藥送了給力前兄。楊教授還向我要了一份《海吟》樂譜，說考慮把部份曲目改編為無伴奏合唱。

　　為了保證這趟巡迴演出成功，張寧遠忙得連母親都要拜託好朋友照顧。力前兄是歌詞作者，又是演出朗誦者，可是每次主人請客，他都堅持不坐主桌；每次照相，都堅持不站中間。這樣的合作者，一生遇到一次就是大幸！

陳容與岑大偉

《我一生的貴人》之110

　　2007年5月19日，在吉隆坡隆雪華堂，由 Casa Musica 與隆雪華堂合唱團聯合舉辦了一場《情化音樂──阿鎧作品演唱會》。參加演出的，有歌唱家陳容、卓如燕、林清福、岑大偉、周靖順；鋼琴家鮑以靈、江素媚；指揮家張材光、岑大偉，以及隆雪華堂合唱團與創價學會復興室內合唱團數十位團友。

　　這群朋友，大多數與阿鎧並不認識。是何緣故，能聚在一起，且出錢出力，成就如此盛會？相信很多人都會好奇想知道緣由。

　　話說2006年暑假期間，筆者以學生身分，參加台北愛樂合唱團主辦的合唱指揮研習營。同學之中，有幾位來自馬來西亞。其中一位小小個子、亮亮眼睛、一副娃娃臉，一見面就告訴我說他的聲樂老師──馬來西亞首席男高音陳容，曾多次演唱過我作曲的《滿江紅》，唱得非常好。

　　一週下來，我們一起上課、吃飯、聊天、聽音樂會，成了很投緣的忘年朋友。分別時，他說明年想在馬來西亞辦一場我的作品音樂會。

　　幾十年經驗告訴我，對他人答應之事，不到兌現，都不能當真。直到2007年3月，他從馬來西亞打電話來，說音樂會的時間、地點、曲目、人選都已最後確定，請我預訂機票，我才知道他是「玩真的」。

　　如果說這場音樂是無端奇緣，源頭就是這位熱心、實在、既有音樂之才，又有組織之才的年輕同道朋友：岑大偉。

　　大偉兄曾讓我欣賞過陳容老師唱我作曲的《滿江紅》幾個不同版本。有鋼琴伴奏，有大鼓伴奏，有華（民、中）樂伴奏。除鋼琴伴奏是原作外，其餘版本均由陳容老師找他人編配。

　　在馬來西亞華人社會，說「阿鎧」，不會有人認識；但提起陳容唱的

《滿江紅》，則有很多人聽過。那天在星洲日報做專訪，大偉兄一說起《滿江紅》，那位年輕的副刊編輯陳民傑先生就說：「在我們報社的週年慶活動中，我聽陳容老師唱過。」

那天音樂會，《滿江紅》一曲理所當然地得到最熱烈掌聲和喝采聲。如果說，一首好詩必有一、兩個字特別精彩，被稱為「詩眼」。那麼，整場音樂會，陳容老師唱的《滿江紅》就是最紅、最亮的「曲眼」，也是全場的最高潮。

我思考過，用什麼樣的表達方式來形容陳容唱《滿江紅》的精彩。結果，沒有一個方案讓人滿意：

「他用整個生命，唱出了古人的心聲。」

「他唱《滿江紅》，讓我看到一位怒髮衝冠、仰天長嘯、奮起殺敵的民族英雄。」

「他的歌聲，讓古人岳飛，在馬來西亞復活了。」

如此乾巴巴的抽象描述，連真實精彩的百分之一都表達不出來。好在有陳容唱此歌的影片（錄影錄音品質都不算好，但音樂極感人），記錄下他那前無古人，也不容易後有來者的精彩演出。

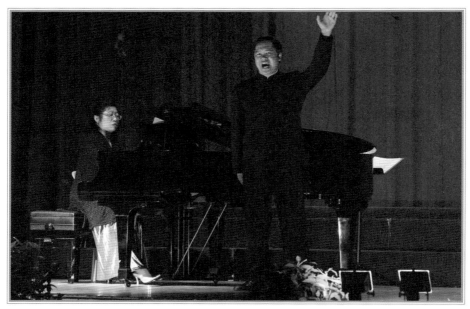

陳容唱《滿江紅》，鮑以靈鋼琴伴奏。

陳容唱《滿江紅》在 youtube 網頻道： http：//youtu.be/gK9OGXNrBZM

岑大偉與阿鏗。

周烔訓

2015年10月23日，在新加坡華樂團音樂廳，由中華校友合唱團主辦，聯合了新聲音樂協會和城市合唱團，演出了「知音不必相識」音樂會。

演出曲目，上半場是我的作品，下半場是周烔訓老師的作品。周老師實際上是整場演出的靈魂人物。從曲目策劃到指揮，從演員挑選到合唱團排位，都是他一手在做。

演出中場休息時，新加坡作曲家協會主席郭永秀先生問我：「你怎麼跟周烔訓老師認識的呢？」我回答：「我根本不認識周老師。直到21號晚上第一次排練時，我才第一次見到周老師。」然後我告訴他：「大半年前，馬來西亞的岑大偉兄弟把我推薦給周老師。周老師看了我的作品後，覺得滿意，便策劃了這場音樂會。」我又補充了幾句：「前幾年，唱阿鏜作曲版《滿江紅》唱得最好的陳容老師不幸英年早逝，大偉兄弟每兩年辦一次陳容音樂節，紀念他的老師。像岑大偉這樣重情義的人，今天已經很難遇到了。」

周烔訓老師安排上半場的曲目是：混聲合唱「知音不必相識」與「天行健，君子以自強不息」；鋼琴獨奏「搖籃」；女聲三部無伴奏合唱「憶江南」；蔡慧琨男高音獨唱「登幽州台歌」、「烏夜啼」；李爽霞女高音獨唱「金縷衣」、「遊子吟」。

本來我在 E Mail 中曾向周老師明確表示，全部曲目都由他指揮。可是抵達新加坡後，從莫壯美團長手中接過演出節目冊一看，三首合唱曲全是由我指揮。這個烏龍擺大了，我別無選擇，只能臨上陣前，趕快「擦槍」，讀譜背譜。為了專注於兩曲混聲合唱，我跟周老師商量，請他指揮《憶江南》一曲。周老師是個大好人，不忍拒絕，勉為其難答應了。

22號晚連排時，「天行健」一曲沒有大問題，但「知音」一曲則問題不

少，合唱團唱出來的效果多處跟我心中所想不一樣。問題出在那裡？當時並不清楚。

當晚睡到半夜時，突然開悟：「知音」一曲兩處輕柔慢板，我的強弱記號標錯了位置，應該把漸強與漸弱記號往後挪一拍才對。另外，必須把極弱與極強稍為訓練一下。

23號下午走台時，我跟團員說：「強弱處理上，有些改動。已經沒有機會練習，請各位留意看我的指令。」然後，找出極輕極強各一處，稍加練習。這個練習很有意思。練極輕時，連續三次，我都說：「太大聲！」第四次，搬出曹鵬老師教的絕招：「什麼叫做極弱？聽不到自己的聲音！」絕招一出，當場過關。練極強時，也是連續三次都不滿意。最後，我先用嘴巴發出指令：「吸滿氣！」然後，才用手發出「強」的訊號。這時，居然爆出了比他們平常最強音量至少大了兩倍的聲音。我翹起大拇指說：「一百分！晚上就這樣唱。」果然，晚上演出時，效果歷來最佳。

因為這場演出，讓我有機會生平第一次到新加坡旅行，結識了一群新加坡藝文界朋友，又與參加演出的李爽霞、蔡慧琨、張賜恩等優秀音樂家結下深厚樂緣。

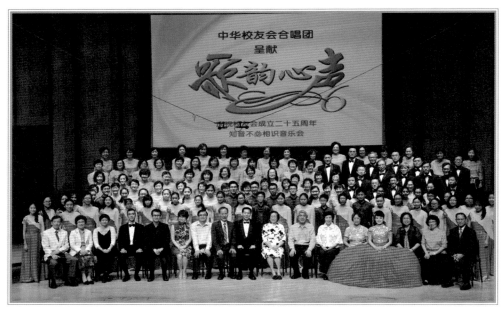

音樂會圓滿結束後合照。

不知聊到什麼話題，周炯訓、阿鎧、岑大偉都笑得見牙不見眼。

台南時期
（1990-　　　）

【D】交響樂作品演出

《我一生的貴人》
黃輔棠（阿鏜）著

樊德生

《我一生的貴人》之112

樊德生（John van Deursen）是加拿大人，曾擔任梅哲先生的助理及台北愛樂管弦樂團首席客席指揮多年。1993年夏，我們一起參加台北愛樂管弦樂團歐洲巡迴演出，一路上很聊得來，對音樂與人的看法很接近，遂成為異族好友。

1998年2月22日在台北國家音樂廳，台北愛樂管弦樂團的音樂會，兩首我的作品，《台灣狂想曲》由梅哲先生指揮，《二‧二八追思曲》由樊德生指揮。兩曲的實況錄音，後來都被收進風潮唱片公司出版的《台灣狂想曲》CD中。

樊德生把此曲指揮得非常感人。這一方面是由於他的音樂素養，另一方面是由於這場音樂會之前不久，發生了華航2‧16大空難，有兩百多位同胞不幸喪生，台北愛樂管弦樂團的長期贊助者許遠東先生及夫人也在其中，所以台北愛樂管弦樂團臨時把這場音樂會改為追思音樂會。樊德生明白這一切，遂達到了樂、人、事三合一的境界。

樊德生第二次指揮我的作品，是1998年9月13日，在台北國家音樂廳與台北愛樂管弦樂團合作，世界首演我題獻給梅哲先生的《蕭峰交響詩》。這是此作的第一次演出，雖然反響與評論不差，但我聽完後，對作品卻不滿意，但一時之間找不到問題所在。這場演出的最大功用，應該是讓我感覺到作品有問題，開始思考要如何修改。

2002年8月1日，梅哲先生仙逝。8月24日的追思會之後，我不知從那裡來了一股強大動力：「絕不能把一首三流作品題獻給梅哲！是重寫《蕭峰交響詩》的時候了！」就這樣狠下心腸，把原先24分鐘的音樂，大刀闊斧，砍到只剩下13分鐘，部份和聲、對位、配器等也做了相應改動。這樣一來，原

先的囉嗦、臃腫就變成了簡潔、苗條。一部三流作品，經過這樣一個大「手術」，起碼提升了一、兩級。

2002年12月9日，樊德生在「梅哲紀念音樂會上」，指揮了重寫後的《蕭峰交響詩》演出。聽完演出後，我很確定作品改好了。可惜演奏上有小瑕疵，未能達到盡善盡美。

《蕭峰交響詩》第六次修改稿的比較完美演出，要等到2007年12月25日的另一次梅哲紀念音樂會，出自林天吉的指揮。這個比較完美的演出版本，已經上傳上到 Youtube 與土豆網。其時樊德生已從台灣回到加拿大定居。可以百分之一百確定，如果沒有樊德生之前兩次指揮蕭峰交響詩不同版本的演出，就不會有林天吉這個成功的指揮版本。飲水思源，樊德生功不可沒。

樊德生指揮的《追思曲》（9‧21大震後易為此名），後來由好友洪楹棟先生精心配上畫面，變成有音有畫，感人度增加了很多。後來，大陸又有人把此曲的錄音，配上了紀念八年抗日戰爭勝利的畫面，也得到各方面很多肯定。

前些年我去溫哥華探親，約樊德生飲廣東茶。我們聊起當年同受梅哲先生提攜，長期跟台北愛樂管弦樂團愉快合作的往事，十分開心。他告訴我，曾指揮溫哥華某大學弦樂團，演出過我的《賦格風小曲》。這位異國知音，已在自己的家鄉重新打出一片天下。祝福他！

樊德生與阿鎧,1993年攝於歐洲旅途。

這片CD的五曲,其實有三位指揮者,《追思曲》的指揮者是樊德生(右)。

余漢翁

《我一生的貴人》之113

　　1996年2月底，台灣省立交響樂團在墾丁舉辦了為期一週的「華裔音樂家學術研討會」。這場盛會最特別之處，是與會者包括了台灣、香港、大陸、海外四地的華裔作曲家、指揮家、樂團團長、音樂學者、樂評家、音樂經紀人、文化記者等數十人。陳澄雄團長在開幕式上說：「我們任重而道遠，各幹各是不成的。要互相通氣、互相幫助、整合力量，才有可能讓華人音樂在二十一世紀的世界樂壇大放光彩。」

　　筆者有幸參加了這場盛會，並因此而認識了香港小交響樂團主席余漢翁先生。作為見面禮，我送了他一盒《神鵰俠侶交響樂》（其時叫交響組曲）在台北首演的錄音帶。

　　沒想到，五月底某深夜，突然接到余先生從香港來電話，說香港小交響樂團決定11月30日在香港大會堂演出《神鵰俠侶》全曲，要我盡快把總、分譜寄給他。

　　武俠小說「神鵰俠侶」的原產地是香港。《神鵰俠侶交響樂》構思，寫作均在美國，試奏在北京，首演在台北。如今，她終於有機會「嫁」回香港，一了筆者多年一大心願。追源起來，真要感陳澄雄團長這位「大媒人」，更要感謝余漢翁的青眼與魄力。

　　指揮人選，余漢翁列了兩位候選人，我投了葉聰的票。果然，葉聰的排練與演出，表現都極出色。

　　音樂會下半場，是《神鵰俠侶交響樂》。八個樂章一口氣奏完之後，照例是指揮先謝幕，然後作曲者謝幕。我謝完幕後，掌聲仍然熱烈，沒有一位聽眾站起來離場。這時，葉聰先生示意聽眾安靜下來，向全場宣布：「今天我們很榮幸，《神鵰俠侶》的原作者查良鏞先生在座。讓我們用熱烈掌聲，

請查先生上台。」頓時，全場掌聲雷動。只見聽眾席中，一位身穿淺灰色西裝的長者徐徐起立，先向舞台鞠一躬，又轉身向聽眾鞠一躬，便徐徐坐下。葉聰見查大俠無意上台，便再請一次。查大俠鞠躬如儀，坐下如儀。再請一次，仍是如此。葉聰這時大概福至心靈，竟打破常規，招呼我一起走下舞台，走到查先生的坐席旁邊，連請帶扶，硬是把大俠請上了舞台。此時，全場掌聲呼聲震耳欲聾，氣氛熱烈到了頂點。大俠在舞台上一再向樂團和聽眾致謝、答禮，仍然平息不了掌聲。直至我和葉聰扶他走下舞台，回到坐位，掌聲才慢慢消停。

音樂會後的慶功宴上，金庸伉儷、香港藝術發展局音樂舞蹈組主席費明儀、雨果唱片公司老闆兼總錄音師易有伍、台灣遠流出版公司發行人王榮文、香港電台第四台台長鄭新民、著名樂評家周凡夫伉儷、樂團各聲部首席等均在座。

金庸先生談興甚濃，向余漢翁先生和葉聰先生建議，應把《神交》錄成CD 和 LD。費明儀女士則建議香港小交響樂團，應把《神交》多演幾次。

音樂會第二天晚上，余漢翁伉儷賜飯兼送行。首次見面的余太太對我說：「聽了你的音樂，我要去買金庸的小說來看了。」葉聰兄說：「我倒希望，看過金庸小說的人，都來聽聽阿鏜的音樂。」我說：「這次嫁女兒嫁得如此風光圓滿，都是你們幫忙的結果。」

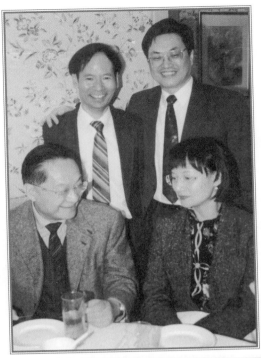

慶功宴上，余漢翁、阿鎧與金庸伉儷。

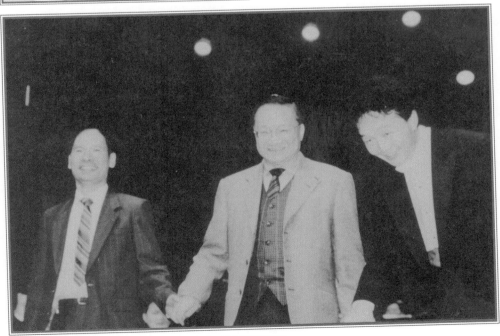

《神鵰俠侶交響樂》演出結束，金庸、葉聰、阿鎧攜手謝幕。

葉聰

《我一生的貴人》之114

　　至此時（2017年）為止，葉聰指揮過三次我的重要作品演出。

　　第一次是1994年5月30日，指揮台北市立國樂團世界首演《笑傲江湖》。此曲雖然後來有不同指揮、不同樂團演出過，都演出得相當好，但論韻味十足，有令狐沖那出自骨子裡的瀟灑與深情，個人還是給葉聰這個首演版打最高分。

　　第二次是1996年11月30日，指揮香港小交響樂團在香港大會堂演出《神鵰俠侶交響樂》全曲。演出盛況在「余漢翁」篇已有所交代，不贅。這裡只摘錄當年所記的排練實況：

　　葉聰的排練特點，可歸納為「專練難點」、「出乎所料」、「周密安排」、「張弛交替」四個方面。

　　專練難點，是時間只花在真正有困難，有問題的地方。不練也可以過的段落，連一秒鐘也不花。從頭到尾走一次？連預演在內都沒有試過。

　　出乎所料，是忽而練中間，忽而練後面，讓團員因不知道下面要練那一處，而始終保持意外感和新鮮感。預演也一反常規，先練最後一段，結尾才練第一段。

　　周密安排，是預先計劃好要練哪些地方，要解決哪些問題，每處大約要花多少時間。絕不讓非練不可的地方，因疏忽或安排不周而沒有練到。

　　張弛交替，是嚴格要求之後，講段笑話讓氣氛輕鬆一下；練完快的、繃得緊的段落之後，練慢的、輕鬆的段落。有時，為了某件樂器的音準或節奏有問題，要這件樂器連續獨奏多遍，還不讓過關。有時，看見團員實在又賣力又疲倦，便宣布提前休息。

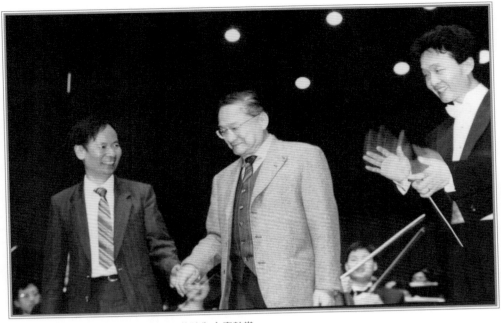

指揮完《神鵰俠侶交響樂》演出後，葉聰為金庸鼓掌。

葉聰與阿鏜，攝於1999年11月，《俠之大者交響樂會》排練期間。

靠著這樣高明、高效率的排練，葉聰贏得全體團員一個「服」字，也交出了讓作曲者、演奏者、聽眾都相當滿意的演出成績單。

第三次，是1999年11月26日，指揮深圳交響樂團在深圳大劇院，演出「俠之大者交響音樂會」，上半場是《蕭峰交響詩》與《紀念曲》，下半場是《神鵰俠侶交響樂》。最值得一提的是《紀念曲》。此曲是為紀念一位當代以身殉道者而寫，可以視之為本人的懺悔之作（曾在文革中跟著毛、江當紅衛兵「造反」）。葉聰與小提琴獨奏者格列普（Gleb，俄國人樂團首席）合作得天衣無縫，把音樂演繹得十分感人。

葉聰曾在排練期間接受深圳電台張梅小姐採訪，談阿鏜作品：

「阿鏜每一部作品都有豐富的感情，都有血有淚，讓奏的人和聽的人受感動、受震撼。我每年都指揮大量現代音樂作品演出，但極少遇到這樣的作品。可能現代整個作曲潮流都不再重視感情，因而造成一般人對現代音樂的疏離、疏遠。阿鏜明顯是回歸到古典音樂最原始的傳統。」

「全世界有這麼多喜愛讀金庸小說的人，他們很可能會因為喜歡金庸小說而要聽聽阿鏜的交響音樂。然後，他們又很可能會因為喜歡上阿鏜的交響音樂而進一步去接觸並愛上西方的交響音樂。這不是天方夜譚，而是很有可能發生的事。」

「阿鏜手下，所有感人的東西都隱藏在平靜而深沉的旋律之中。即使激動，也是在內心深處；就是流淚，臉上仍帶著微笑。這樣的作品，當然經得起多聽幾遍，越聽越有味道。」

陳川松

《我一生的貴人》之115

1999年初，我因事途經深圳。摯友候軍兄特別安排深圳交響樂團陳川松團長跟我見面。

大陳團長（他喜歡被稱為大陳）是位豪俠型的人，農家子弟，軍人出身，歷史系畢業。他因為經營深圳戲院成功而被委任為素有「土匪團」之稱的深圳交響樂團當團長，讓深交短時間內從問題甚多變得越來越好，是個大異數。我向他建議，適當時機可請台北愛樂管弦樂團音樂總監梅哲先生來客席指揮一場音樂會。

不久後，接到大陳電話，說他已跟張國勇先生商量過，決定請梅哲先生11月下旬到深圳指揮一場音樂會，曲目由梅哲先生自定。

沒有想到，9・21大地震，讓獨居於台北高樓的梅哲先生身心均受到頗重傷害，無法按原訂計劃指揮這場音樂會。

深圳方面已訂好場地，也發了消息。如何善後，我這個「媒人」大有責任。思考兩天之後，我給大陳發了一封長信，提出了四個不同的善後方案。其中一個，就是用「俠之大者交響樂會」，取代原先的曲目，並另覓適合指揮人選。三天之後，大陳來電話，說他已徵得張國勇先生同意，採用此一方案，並囑我代聯絡葉聰先生，聘請他擔任這場音樂會的指揮。這是《俠之大者交響音樂會》之由來。

因為這場音樂會，我與深交結下善緣並創下六個「首次」：1、阿鏜的管弦樂作品首次在中國大陸演出。2、「蕭峰交響詩」第四次修訂稿首次演出。3、「紀念曲」首次在大陸演出。4、深圳交響樂團首次演出台灣作曲家作品。5、葉聰先生首次與深圳交響樂團合作。6、故鄉的父老鄉親首次聽到海外遊子阿鏜作品現場演出。

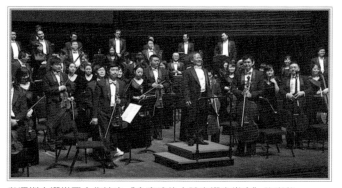

與深圳交響樂團合作演出《金庸武俠小說交響音樂會》後謝幕。

2012年3月30日，生平第一場自己指揮整場交響樂作品演出，也是大陳團長給我的機會。本來我想推薦曹鵬先生擔任指揮，但最後大陳團長決定讓我自己上。這場跟深交合作的「金庸武俠小說交響音樂會」，開啟了我後半生的指揮生涯。中間過程頗曲折而有戲劇性。

2012年3月26日上午，在深交排練廳首次排練。大陳團長不放心，特別提早到場，先跟團員打招呼：「阿鎧是我的朋友，他不是指揮出身，如果有什麼差錯，請各位第一包容，第二支持。」排練結果與我所預期相反：我原先怕會趕速度，做了各種「穩住」與「煞車」的技術準備。可是一上場，卻是樂隊越來越慢，我怎麼想往前趕，都拖不動。有約一半的段落，實際上奏出

阿鎧與陳川松團長。2012年攝於深圳大陳家。

來的速度，比我心中想要的速度慢了太多。樂隊首席張樂兄好心建議我，為了演出效果，換人指揮。我知道這是經驗而不是能力問題，所以堅持前進而不後退，大陳團長也堅定地支持我並為我準備好一位老師——深交常任指揮程曄先生。

看了程曄兄的排練和學了他教我的幾招關鍵功夫後，我的指揮越來越順手。到彩排時，已能全部背譜並與樂團有良好默契。

演出大成功，我也攻克了一大難關。此後與國內外多個交響樂團合作，指揮經驗與自信心越來越足，都發源於此。感謝大陳！

麥家樂

《我一生的貴人》之 116

2004年1月23日，我飛抵達莫斯科，馬上跟隨來接機的麥家樂兄乘坐一夜火車，於24日清晨來到冰天雪地的佛羅尼斯。

稍事安頓，我們去拜會樂團管理人。接著，發生了一件十分戲劇性的事：

曾擔任該團音樂總監八年之久的麥家樂兄，按以前的工作慣例，要求錄音時間不受限制，錄到作曲者、指揮、錄音師三方面都滿意為止。沒想到，他離開後這兩年，團裡發生了不少變化，部份團員不再願意接受這種傳統工作慣例，要求限時完工。雙方談不攏，於是共同決定：音樂會照開，錄音改在莫斯科做。

我傻了眼，卻完全使不上力，只能支持麥家樂兄做的任何決定。

沒想到，第一場排練之後，所有團員一致要求，錄音不要去莫斯科做，他們願意接受麥的條件——不計算時間，錄到好為止。原因是他們很喜歡這音樂！

麥問我意見如何。我看見團員程度夠、很合作、極認真，沒有理由拂他們的雅意，便點頭「O.K.」。

四天排練加上一場演出後，29日開始正式錄音。

只見錄音師 Shipocha 通過麥克風，不時打斷演奏，告訴麥家樂，某樂器的某音高了或低了、某處有雜音、某處不清楚等等。麥則乖乖地聽從錄音師的指令，指揮樂團，一次又一次重來，直到錄音師認可為止。有時，一個單一樂句就演奏一、二十遍，還是有瑕疵，還要再重來。看到這種情形，我又一次傻了眼。

看見進度緩慢，團員的挫折感很重，我忍不住私下問麥家樂：「這是唯一的錄音方法嗎？有沒有其他更有效率的方法？比如說，頭、尾各完整地

演奏一次，中間補錄一些有瑕疵的地方？」他很肯定地告訴我，只有這種方法，才能保證錄音品質。他叫我不必擔心，進度會越來越快。果然，隨著團員對錄音師高品質要求的適應，進度慢慢快起來。

我一向自認為耳朵很好，對音準很敏感。但幾場錄音下來後，不得不承認，比起錄音師來，我的耳朵差多了。很多我原先挑不出音準有問題的地方，經過錄音師的指出，再細聽，果然發現音準的「純度」不夠。

演出時問題較多的七、八兩段，在錄音中，經過跟指揮與樂團多次即時溝通，問題都得到解決。

最後一段錄的是「俠之大者」。這一段演出時，效果不差。可是錄音時，不知是否團員被「整」怕了，都不敢拉、不敢吹，音樂完全出不來。我忍不住跳出來，直接用比劃和吼叫的方法，要求團員放開拉、放開吹；指揮也忽然之間，從被綁被困、謹小慎微的心態中解放出來，盡情發揮。結果，這一段成了所有樂段中，音色音樂最漂亮的一段。

經過四天苦戰，錄音終於順利完成。回程在莫斯科發生了我的手提包被盜事件，幸得麥家樂懂俄文，最後有大驚無大險。此事在「《神交》俄國錄音記」一文有詳記，不贅。

回台灣後，我把這個錄音製作成一片 CD，一片解說 DVD。金庸先生對此大力支持，簽了出版授權書並親筆題贈「神鵰俠侶交響樂」七個字，讓我在出版時使用。這個製作得到各方面如潮好評，有如開路先鋒，打通了《神交》的推廣之路。

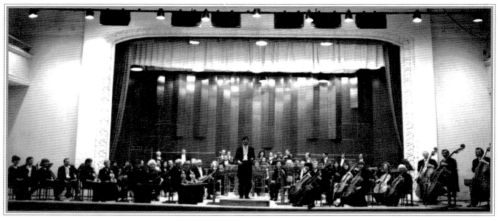

麥家樂與俄國佛羅尼斯交響樂團。

《神鵰俠侶交響樂》首次錄音，麥家樂指揮俄國佛羅尼斯交響樂團演奏。

林天吉

《我一生的貴人》之117

　　林天吉最早指揮我的作品演出，大概是2004年9月，他帶領台北愛樂管弦樂團參加波蘭的畢德哥渠特（Bydgoszcz）音樂節，演出了《陳主稅主題變奏曲》。9月22日民生報有該報記者黃寶萍一段報導：「第二首曲目為黃輔棠《陳主稅主題變奏曲》，時而悠揚、時而如泣如訴的樂音，在畢德哥渠特音樂廳中，音樂發揮到極緻。」

　　2005年，他又帶領台北愛樂管弦樂團參加法國奧維爾（Auvers-sur-Oise）音樂節，演出同一曲。6月30民生報特派記者黃俊銘報導：「昨晚的演出，先以黃輔棠《陳主稅主題變奏曲》，呈現愛樂獨到的弦樂合奏能力，在場法籍人士頻頻詢問曲目來源。該曲以早逝的作曲家陳主稅的旋律主題做各種變奏，被認為兼具東方風格與美國作曲家巴伯的風味。」

　　可惜兩次演出我都不在場，只能憑想像去領略天吉兄的指揮風采。

　　真正讓印象極深的一次演出，是2007年12月5日，在台北國家音樂廳的「亨利‧梅哲紀念音樂會」，林天吉首次指揮《蕭峰交響詩》。

　　本來，跟天吉說好，演奏完我只在原位起立鞠躬，免上台。但他們的演奏如此感人，竟讓我身不由己地「違約」，走上舞台，向指揮、樂團、聽眾，各深深鞠了一大躬。那一刻，心中全是感激——感激金庸、感激梅哲、感激林天吉、感激賴文福醫師與俞冰清小姐伉儷、感激全體樂手、感激全體聽眾……。

　　因為有了這個絕佳演奏版本，我居然一反常態，在「《蕭峰交響詩》演出隨筆」一文中，寫了一段狂氣十足的話：

　　何謂一流管弦樂作品？

1、有深厚、深刻之內涵、意境。

2、有好聽耐聽之旋律與合格之對位、和聲、配器手藝。

3、有堅實、嚴密之縱、橫結構（發展變化之功也）。

4、有自家面目，不與任何現存作品雷同（創意、創造之謂也）。

5、雅、俗、行家共賞。

用這五個標準衡量，《蕭交》基本符合。此外，在高潮層層推進，逐步達至「驚天動地泣鬼神，指揮、樂手、聽眾齊齊過足癮」這一點上，《蕭交》超過了筆者以前的作品，也堪比至今為止，筆者所聽過之其他東方最優秀同類作品。

這個演奏版本還得到世界級指揮大師海汀克先生（Bernard Johan Herman Haitink）從 Facebook 傳來如下評論：「這是光彩四射的管弦樂作品（蕭峰交響詩），大提琴與低音提琴寫得特別好。看到最有價值的（西方）管弦樂寫作傳統，在中國得到承傳，令人開心。請告訴我這個樂團的詳細情形。它的大本營在什麼地方呢？」（This is brilliant writing for the orchestra, particularly the cellos and the contrabasses. It is good to note that you are maintaining a valuable tradition of good orchestral music in China. Please tell me the full details of this orchestra. Where is it based？）

此後，天吉兄於2009年3月14日，指揮台北愛樂管弦樂團在國家音樂廳演出了《神鵰俠侶交響樂》第二、四、八三個樂章；2014年12月7日指揮同一樂團在同一地點演出了《台灣狂想曲》，均有極佳表現。梅哲先生後繼有人，台灣音樂界有福，我個人也有福！

林天吉指揮台北愛樂管弦樂團演出。

阿鎧與林天吉對談。2014年攝於台北愛樂管弦樂團休息室。

邱少彬

《我一生的貴人》之118

　　2008年初，接到一封來自香港新聲國樂團邱少彬先生的信，說他想在香港演出《神鵰俠侶交響樂》中樂版，徵求我的同意與授權。

　　我對香港國樂界的情形完全不了解，也不認識邱少彬先生，接到信後，第一件事情就是聯絡在香港音樂界無人不識的樂評家好友周凡夫兄，向他了解邱少彬何許人也。凡夫兄給我非常正面的答覆，於是與少彬兄一來二往，成了非常投緣的好朋友。

　　《神交》從構思到寫作，從試奏到正式錄音，都是用西方管弦樂團。它有可能改用中樂團演奏嗎？國樂團能演奏原譜中四個降記號，五個升記號的調嗎？我心中有不少這一類疑問。既然少彬兄說我只要把管弦樂總譜交給他，其他一切由他處理，我就樂得清閒，用人不疑，坐享其成吧。

　　12月21日，我來到香港大會堂音樂廳，出席由邱少彬指揮新聲國樂團演出的「詩‧文‧音樂匯——香港文學的音樂韻律」音樂會。最後一組曲目，

「詩‧文‧音樂匯」演出後合照。左4、5邱少彬、阿鏜。

是由邱少彬配器的《神鵰俠侶交響樂》中樂版四個樂章：第二樂章「古墓師徒」，第三樂章「俠之大者」，第六樂章「情是何物」，第八樂章「谷底重逢」。

演出效果遠出乎我預期的好。少彬兄的配器，居然完全沒有改動我的原調，而他一手訓練出來的一大團學生，居然也全部都能演奏出來，真不可思議。四個樂章奏下來，聽眾沒有人離場，也沒有人講話，那是代表這音樂還能讓人聽得下去。我心中對少彬兄和這群少年樂手，只有一個「服」字。

音樂會後的慶功宴上，我問少彬兄：「你之前有沒有聽過《神交》的錄音？」他說：「沒有。」我問：「你怎麼這麼大膽，沒聽過，不知道好壞，就決定演出它？」他說：「很多年前，我是從周凡夫的樂評中知道你這部作品。他說好，我當然就有信心。」

因為邱少林的配器和這場演出，讓我對《神交》由國樂團演奏有了信心，於是開始動念，想改寫一個完整的《神交》國樂版。2009年，費時四個

左起邱少彬、阿鏜、周凡夫。

月，完成了配器與分譜整理。跟邱少彬的配器版本比較，一個明顯不同之處是凡升降記號太多的調，我都把它移高或低半音，讓演奏起來更順手些。

這個因邱少彬而有的《神交》國樂版，其第一樂章「反出道觀」，在2009年11月6日，由曹鵬先生指揮上海民族樂團在上海音樂廳做了世界首演。第二年（2010/11/26），曹先生又指揮新加坡華樂團在新加坡大會堂做了第二次演出。

2010年1月16日，《神交》國樂版全部八個樂章，由胡炳旭指揮廣東民族樂團，在廣州星海音樂廳做了世界首演。少彬兄率領一班弟子，專程從香港開車到廣州，出席了這場音樂會。這場演出，讓我還了一大心願：為中國民族樂器，民族樂團做一點事、做一點回報。回顧自己一生走過的音樂之路，從中國戲曲、民歌、民樂中吸收過很多營養。正是這些營養，讓自己的音樂創作有根、有源，能與中國一般民眾產生共振、共鳴。

少彬兄比我還小幾歲，卻不幸於2016年夏因肝癌而英年早逝。他的貢獻與心聲，將與《神交》國樂版共存至永遠。

陳佐輝與胡炳旭

《我一生的貴人》之119

　　2010年1月16日，在廣州星海音樂廳，由胡炳旭先生指揮廣東民族樂團，首次演出了《神鵰俠侶交響樂》民樂版。同場演出的，還有筆者另一首民樂合奏曲《笑傲江湖》。

　　這場音樂會能開得成，除了因為有蔡時英、余亦文兩位兄長背後大力推動外，關鍵人物是陳佐輝團長。

　　陳團長本人是中西皆通的優秀打擊樂專家，尤精於潮州鑼鼓。如不當團長，他大可在社會上自行開設打擊樂訓練中心，不愁沒有學生。因為深深熱愛民族交響樂事業，他甘願放棄賺大錢的機會，全身心投入他原先並不熟悉的樂團行政與管理事務。在《神交》民樂版排演過程，我深深感受到團員的友善、敬業、合作，有很強專業能力。這肯定是因為團長領導有方。

　　一場成功的音樂會，無論用什麼樣美好的詞語來讚美指揮的作用與貢獻，都不會過份。尤其是那樣既新又難的曲目，對民族樂團說來，排練過程中需要克服的困難之多之大，局外人頗難想像。

　　從1月11日起，每一場排練，我都坐在胡炳旭指揮旁邊，觀看他的指揮動作，更觀察他如何解決所面對的各種技術與音樂難題。據筆者私下觀察，胡大師有兩個特長，一般指揮很難超越：一是平常與團員打成一片，毫無指揮家架子，極得團員之愛戴；二是為了藝術，可以犧牲一切，包括金錢與生命。例如廣東民族樂團經營困難，無法支付他應得之薪酬，但他為了藝術而從不計較。前年去歐洲巡迴演出前，他心臟病發作，進醫院裝了三個支架。手術後第二天，他就堅持出院，指揮第三天的排練與演出。這場演出，很多團員都被感動得眼含淚水在演奏。難怪陳佐輝團長一再對我說：「廣東民族樂團離不開胡炳旭。」是啊，這樣要藝術不要錢不要命的人，當今之世，哪

裡去找？

　　16日中午，本來陳佐輝團長約好，請幾位遠道來的客人、指揮、作曲者一起吃午飯。結果，胡大師沒有到。我問佐輝：「胡老師呢？」佐輝說：「他昨晚一夜沒睡，今天不能來吃飯。我已根據他的指令，請團員送了一碗麵條去給他吃。」

「棍」不離身的陳佐輝團長。

　　胡大師何故徹夜未眠？今晚的演出有沒有問題？這是每個人都關心的大事。我甚至想過，萬一胡老師不能演出，如何善後？是否有臨時救場方案？

　　下午2時，到了星海音樂廳，找到指揮專用間。只見到胡老師一切如常，團員不斷進進出出，有的喝茶、有的吃點心、有的聊天。我問胡老師：「什麼原因昨晚沒睡好？」他說：「第八樂章中間那段旋律，一直在腦袋中響，怎麼趕都趕不走。」我一聽，當場心裡如大石落地。原先我擔心他心臟又出問題，那可不是開玩笑的。現在這種情形，對演出不但沒有影響，反而可能是好事。因為它意味著，音樂已進入指揮者心中，那是「樂人合一」的最佳狀態。果然，預演與演出時，八個樂章，指揮與樂團，均是一曲比一曲更得心應手，一曲比一曲更精彩、更感人。

　　回到台南，我根據排練演出中的修改，整理出二曲總、分譜的「2010年修訂版」。能完成此事，最要感謝的人，當然是陳佐輝與胡炳旭。

胡炳旭大師、阿鏜、樂團首席抱花謝幕。

余其鏗

《我一生的貴人》之120

2012年3月30日，廣州交響樂團余其鏗團長專程到深圳，出席我指揮深圳交響樂團演出的《金庸武俠小說交響音樂會》。音樂會後，我向余團長表達了一個多年心願：希望將來有機會客席廣州交響樂團演出《神鵰俠侶交響樂》解說音樂會。

原因有二。其一，我是1960年考進廣州樂團學員班，才得以踏進音樂之門。可以說，沒有廣州樂團，就沒有我後來的一切。飲水思源，希望對母團有所交代與回報。其二，貫穿《神交》各樂章的楊過主題與小龍女主題，其產生與粵語方言大有關係。如讓聽眾通過解說，了解這部作品各樂章的意境與寫作秘密，對普及交響樂或許大有益處。

不久後，余團長就把由作曲者兼任指揮與解說的《神交》解說音樂會，安排在廣交「週日下午茶通俗音樂會系列」。時間是2012年11月18日下午，地點是廣州星海音樂廳。

《神交》經歷過無數次大小修改。3月份深交音樂會後，又大改了一次，以為《神交》改譜到此為止。沒想到因為這場音樂會，細讀總譜後，又發現了某些地方非改不可。改動較多較大的，是第五樂章《海濤練劍》。原先的版本，此樂章重要之處都是強奏。這次以指揮身分細心檢視總譜，覺得從頭到尾強，不符合音樂美學原理。於是，毅然把中段一個出現兩次的樂句，第二次時去掉所有管樂，只留下弦樂，改為弱奏。如此一來，就有如萬綠叢中一點紅，弱奏之處張力十足，別具魅力，也更凸顯出強奏之威力。此外，還刪去幾個略嫌囉嗦的小節，某些地方刪除了多餘的打擊樂器。

為了這場演出，我又用挑剔眼光，反覆觀看3月份指揮深交的錄像，找出音樂處理與指揮動作的不足。結果是自立了指揮三戒：一戒動作太多太大；

二戒雙手做同樣動作；三戒無情無韻少變化，手上無音樂。因為有這三戒在心，這次排練與演出，音樂處理與動作都比上次大有進步。深交那一場，到了第七、八兩個樂章，我才忘掉所有指揮技術，完全投入音樂，與音樂和樂團融為一體。這一場，則從頭到尾都得心應手、得心應口。尤其是第三樂章《俠之大者》的高潮段，速度稍為放慢，有浩然之氣瀰漫天地之感；第五樂章《海濤練劍》，三大段對比清晰、層次分明；第六樂章《情是何物》，音樂層層推進，主題與答句主次分明，強弱對比夠大，結束餘韻不絕。這三個樂章，音樂上達到了歷來演出的最佳狀態。

我原先有點擔心，背譜、背詞、背譜例，萬一出錯怎麼辦？上天保佑，演出時頭腦一片清明，居然從頭到尾沒有閃神，沒有出大錯。偶有小錯，團員互幫互補，最後都安然過關。

本來，為了省事與焦點更集中，我想用第八樂章《谷底重逢》的最後一段作為返場曲。是余其鏗團長一力堅持，用我自己創作的《台灣狂想曲》返場，讓音樂會有點台灣味。余團長這一好建議，讓音樂會更豐富，也讓我多了一段指揮保留曲目。

左起：蔡時英、阿鎧、余其鏗、于慶新、周凡夫。

余其鏗團長邀請阿鎧客席指揮廣州交響樂團演出《神鵰俠侶交響樂》。

肖 鳴

《我一生的貴人》之 121

　　2013年4月，在廈門的「中國交響樂峰會」上，偶遇湖南交響樂團音樂總監肖鳴先生。餐桌上，作為見面禮，肖鳴兄哼唱了我三十多年前寫的「思念」一曲之旋律。

　　「怎麼可能？」我大叫起來。

　　原來，肖鳴兄有位同行好友孫遜，二十多年前，曾在湖南開過我的小提琴作品專場音樂會。他對此曲印象深刻，至今不忘。而我卻糊里糊塗，完全忘記了這回事。

　　後來，聊到小提琴教學。我說：「是徐多沁老師發明的先讀後拉法，救了黃鐘教學法一命。」

　　「徐老師是我的啟蒙恩師呢！」這次，輪到肖鳴兄大叫起來。

　　就這樣，回到台灣不久，我接到湖南交響樂團正式邀請，10月25日，客席湖交，開「神鵰俠侶交響樂」解說音樂會。

　　「神交」大小修改無數次。2012年11月跟廣州交響樂團合作演出前後，又改了一次。本來以為改譜到此為止，沒想到，開始準備這場演出時，一讀譜，又發現多處有問題。例如，第一樂章某處定音鼓用得太多，需要刪減；第二、第六樂章有些需弱奏之處，配器太重，需要減少樂器；第七、第八樂章某些地方嫌單薄，需要加厚等等。正是這些細節，往往決定了一件藝術品的精緻度與藝術價值。所以，別無選擇，只能不怕麻煩，再次改譜。

　　因為23、24兩日，湖交與中央歌劇院有兩場合作音樂會，「神交」只能安排在20、21兩天，共四場排練。排練時間不多，又與演出相隔兩天，這對指揮與樂團，都是大挑戰。我充分發揮了樂團首席背景與教學經驗足的優勢，順利地在規定時間之內，把八個樂章都「吃」了下來。

右起：肖鳴、阿鏜、梁衛平。

　　團員連續多天排練演出，24號甚至一天演出兩場。這種情形下，25號下午的彩排，就不宜按常規——彩排如演出。為保證晚上演出團員有足夠體力，我要求所有管樂器「意到力不到」。事後證明，這一招用對了。

　　晚上演出效果之好，超出所有人預期，比任何一次排練與彩排都好很多。以下，摘錄部分團員當晚在微博上發的訊息。

　　方碩（大提琴手）：「今晚我們演了阿鏜的神鵰俠侶交響樂，很成功。之前一直沒懂這首作品，今天通過講解，終於明白它的精彩。當然，直到結束那一刻，我才體會到什麼叫做谷底重逢。」

　　王南（大號手）：「演出時才真心覺得這個樂曲真的寫得太棒了！祝賀演出圓滿成功！」

　　索青（大提琴副首席）：「神鵰俠侶交響樂感動了我們！黯然銷魂，情是何物，留在了我們心中。」

　　湯俊杰（中提琴手）：「郭靖那段旋律非常好聽。」

　　陳照（團長助理兼長笛首席）：「感謝阿鏜老師，讓我們重拾經典。曲曲扣人心弦！」

　　臨別之際，肖鳴總監長正式告知，他們正在策劃把《神鵰俠侶交響樂》帶去校園演出。如果技術上沒有問題，想在舞台螢幕上打出相關畫面。我當即表示願全力配合，隨傳隨到。如肖鳴兄不嫌棄，一、兩場之後，由他來指揮演出。

　　願天助神鵰，飛遍神州，飛遍寰宇，傳送情與美。

阿鏜與湖南交響樂團。

傅人長

《我一生的貴人》之122

　　2008年4月4日，筆者有幸應鄭小瑛大師之邀請，客席指揮廈門愛樂樂團，開了一場純弦樂音樂會。期間，擔任副指揮的傅人長先生，給了我不少支持和幫助。

　　第一場排練，我無法完全掌控速度。我想奏快些，樂團卻奏得比我要的慢；我不想慢的地方，樂團卻慢下來了。帶著這個問題，我向傅人長兄請教，他坦誠地跟我講了兩點：

　　1、千萬別等（聲音出來）。一等，就會越來越慢。越是大樂團、好樂團，發聲越遲到。剛指揮歐洲樂團時，他也不習慣：怎麼聲音都慢半拍，甚至慢一拍？後來才習慣了「動作在前，聲音在後」。

　　2、快速段落，動作絕不能大。動作一大，樂團就會慢下來。

　　感謝傅人長兄，傳授我關鍵性的概念與方法，讓我在後來的排練中，一次比一次進步。到演出時，已基本上能掌控速度與速度變化，順利地演完了這場音樂會。

　　2013年，傅人長先生接任廈門愛樂樂團音樂總監後，很快就安排2014年7月11日，由他指揮廈門愛樂樂團演出《神鵰俠侶交響樂》。

　　我有幸觀摩了他多場排練，學到很多。首先是細。他要求音準、節奏、整齊度，標準比我高太多。很多我覺得可以過的地方，他仍很不滿意，也果真找出不少瑕疵，需要改進。第二是速度與力度變化大。有好幾段，他的速度比我歷來的速度都快不少，力度也強不少。從演出效果看，他的速度力度處理，確實增加了音樂的張力、感動力、戲劇性。後來有機會再指揮時，我就採用了他的速度力度，果然演出效果更佳。坐在觀眾席上看他排練，覺得有這麼好的指揮，如此認真地排練自己的作品，把音樂演奏得那樣漂亮，自

己真是世界上最幸運、最幸福的人。

　　負責樂團錄音與推廣的姚志東兄寫下他對這場音樂會的樂評：

　　「第一樂章的表現就令人大吃一驚。筆者多年前就常聽俄羅斯樂團錄製的《神雕俠侶交響樂》CD，當時對這部作品的感受要比現在弱得多。廈門愛樂的演奏充滿強大的戲劇張力，非常好地表現了小說主角的悲劇性遭遇和頑強不屈。

　　……

　　阿鏜老師的《神雕俠侶》交響曲是一部龐大作品，技巧難度和配器都類似布魯克納交響曲，主題動機多次重複和發展。這樣的作品對於指揮和樂隊來說是個巨大的挑戰。當晚音樂會，傅人長和廈門愛樂樂團賦予這部作品強烈的生命力。

演出完《神鵰俠侶交響樂》後，傅人長與阿鏜一起謝幕。

音樂會後，阿鏜老師和傅人長指揮、肖瑪及樂團的聲部長們一起歡聚一堂，暢談音樂會的感受。大家最普遍的看法是阿鏜老師的音樂很接地氣！讓普通的老百姓都能很容易地理解。演奏員們由於對這部文學作品非常熟悉和喜愛，所以演奏起來很有共鳴，腦海中經常會出現故事中的畫面。大家對阿鏜老師的執著無比欽佩，衷心希望這部作品能夠在中國各地巡演！」

我事後寫了一首打油詩，記錄和感謝傅人長先生指揮的這場音樂會：

傅版神交　初露鋒芒
剛柔快慢　天馬開張
魅力十足　戲劇性強
悲歡離合　兒女情長
音準節奏　分毫不讓
嚴格精細　典範同行
作品指揮　相得益彰
美夢成真　中西交響

沈拔天Sergey Smbatyan

《我一生的貴人》之123

　　2014年5月中，極其意外地收到一封來自亞美尼亞國家青年交響樂團（SYOA）的信，說他們有意於10月30日，在首都葉里溫的卡恰圖良音樂廳，演出《神鵰俠侶交響樂》，問我可否親自指揮。

　　一個相隔萬里，毫無淵源，半個人也不認識的遠方樂團，怎麼會突然送我這樣一份大禮？

　　唯一解釋，就是2014年初，我把與廣州交響樂團合作的《神交》解說音樂會錄像傳上 youtube 網後，剛好他們的音樂總監沈拔天（Sergey Smbatyan）看了此頻道，磁場相合，產生共振。

　　10月24日，我與內子到了葉里溫，看到演出海報與節目手冊，才知道這場演出，居然是第二屆卡恰圖良國際音樂節的壓軸音樂會。同場演出的，還有頂尖級中國小提琴家寧峰。他將在下半場與樂團合作演出柴科夫斯基小提琴協奏曲。

　　亞美尼亞國青交的排練演出繁忙程度，遠超過一般專業交響樂團。因此之故，我的排練時間只有三次，每次不足三小時。

　　如此長大的一部新作品，如此少排練時間，這對樂團與指揮都是極大挑戰。

　　本來，我計劃頭兩場排練各「吃」下四個樂章，第三場排練從頭走到尾，當作預演。可是一出手，發現並非每位樂手事前已練習過所有困難片段。在這種情形之下，第一次排練就要求品質並不適合，也做不到。於是，當機立斷，改變計劃，先把全曲「過」一遍，讓團員對全曲八個樂章先有個大略印象。然後，把所有困難片段都單獨抽出來，先慢速練，奏對之後，再逐步加快。

　　由於有「消化」時間，困難片段又有從慢練到快的根基，演出時，團員表現甚佳，連最困難的某些快速段落，都演奏得乾淨利落，意境全出。沈拔天先生對我的排練方法與效率大加肯定，連聲說：「有效！有效！（It works！It works！）」

　　本來，我有點擔心，完全沒有樂曲解說，包括文字與聲音，聽眾受得了整整一小時的《神交》嗎？沒想到，演出時聽眾很安靜，結束後卻掌聲熱烈、持久。中場休息時，到聽眾席去準備欣賞寧峰的演奏，不少聽眾認得我，紛紛主動跟我握手、致賀，說喜歡我的交響樂，要跟我一起照相。

　　演出完後沈拔天先生請吃飯時，一再告訴我們，說團員都喜歡《神交》，都希望有機會再跟我合作。

　　告別之前，我特別要求沈拔天先生騰出時間，讓我做一次採訪。下面是對談片段：

　　黃：「什麼樣的緣由，你會邀請一位素不相識的人，指揮演出一部中國交響樂新作品，在你的國家首演？」

　　沈：「我喜歡你的交響樂。它很特別，很特別。排練時，樂團團員都喜歡。音樂會上，觀眾都喜歡，給你很多掌聲。現代作曲家，很少人寫這樣的音樂。現代作品大多數不好聽甚至很難聽，這讓古典音樂失去很多聽眾。我希望重建古典音樂跟一般人的緊密聯繫，你的音樂剛好符合我們的需求。」

　　……

　　為回報 Smbatyan 先生的知音、知遇，我為他翻譯了一個中文名字：沈拔天。他欣然接受，並表示希望有機會與更多中國音樂家與中國交響樂團建立合作關係。

記者招待會上，右起沈拔天、寧峰、阿鎧。

沈拔天邀請阿鎧客席指揮亞美尼亞國家青年交響樂團，演出《神交》後謝幕。

廖勇與李衛東

《我一生的貴人》之124

　　2015年7月31日，雲南昆明劇院，我客席指揮昆明聶耳交響樂團演出了《神鵰俠侶交響樂》解說音樂會。

　　在樂團廖勇書記、李衛東副團長全力推動下，在黃鐘小提琴教學法大陸推廣總負責人焦勇建先生的多方努力下，這場演出居然全場爆滿，一票難求。

　　演出完後，廖勇書記開心地對我說：「連小孩子都沒有一個中途離場，連我這個音樂外行人都聽得懂。你這部作品很成功！」

　　李衛東與陳曦兩位副團長都是樂隊隊員出身，他們告訴我：「樂團團員都喜歡你這部作品，也喜歡跟你合作。」

　　雲南小提琴名師杜春富老師轉來他的學生家長在微訊上發的兩個帖子：

　　「這樣帶解說的音樂會，對於我們這種音樂門外漢，也許是最佳啟蒙方式。對於我和爬山小隊的爸爸媽媽來說，我們都覺得這是一次愉快體驗，非常享受。」

　　「縱觀整部交響曲，從第一樂章《反出道觀》到第八樂章《谷底重逢》，莫不展現中國武俠人物的情懷，可以說這就是一部生命歷程的畫卷，在血雨風霜，刀光劍影之中，一個青澀少年成長為舉世無雙的武林大俠之艱難歷程。」

　　因為這場音樂會，我跟廖勇書記和李衛東副團長從互不相識，變成了知音好友。廖書記軍人出身，不懂音樂，但為人正派，對人與事都有強烈正義感和判斷力。李副團長小提琴家出身，藝術品味很高，看人不看地位而看真本事。廖書記讓他的夫人從零開始，用黃鐘教材教法學拉小提琴，居然幾個

月時間就能有模有樣、有規有範地表演幾曲。李副團長的夫人梁昆紅是樂團首席，我曾傳過她兩招黃鐘內功，助她音色與快速能力上了一層樓。

因為焦勇建先生極力促成，2015年11月，昆明聶耳交響樂團赴重慶地區巡迴演出時，就有兩場是整場《神鵰俠侶交響樂》解說音樂會。其他幾場，也每場都演出《神交》一、兩個樂章。

這些難得機會，讓我的指揮技術上了一層樓。以前的演出都有相同問題：某些地方的速度我想稍快一點，但結果卻是慢了一點。作為指揮，這是硬傷。客席昆交這幾場演出，我把治療這個硬傷作為第一目標。所有快而強的段落，都在總譜用紅筆標上「動作勿大」幾個字。結果這次的幾場演出，所有速度都在掌控之中。

《神交》每次演出，都要改譜。這次跟昆交合作，細讀總譜及排練時，又發現了一些需要修改之處：第一樂章楊過被欺負的憤怒主題，原來譜上的標記是很強後再漸強，漸強沒有效果。改為從中弱開始，再漸強，效果就出來了。又如第七樂章，主題由高音樂器演奏時，效果很好，可是由低音樂器演奏，就顯得忙亂、聽不清楚。後來去掉了低音樂器部份太密集的音符，聽起來就乾淨、清晰。

作品成熟，需要演出機會。指揮成長，也需要演出機會。在最需要演出機會的時候，廖勇書記和李衛東副團長給了我機會。感謝兩位！

因廖勇書記、李衛東副團長全力支持,《神交》得以在昆明演出。

左2李衛東,右3廖勇。

方秀蓉

《我一生的貴人》之125

　　2013年8月，為辦退休手續，我回紐約小住。期間，失聯二十多年的老朋友方秀蓉女士請吃飯。

　　方秀蓉是台灣國立藝專校友，我們有簡若芬、馬水龍、歐陽美倫、沈稼桐等多位共同好朋友。

　　大約是1987年吧，馬水龍教授在林肯中心開作品音樂會。一群紐約朋友共同出力，幫忙宣傳、推票，最後居然所有入場券售罄。其中出力最多最大的人，就是歐陽美倫與方秀蓉。

　　老友聚會，無所不談。我送方秀蓉一些作品 CD 與 DVD，她送我幼獅青少年管弦樂團的演出資料。我這才知道，她是該團藝術總監，這些年來全力以赴做的，就是華人青少年音樂教育。

　　回到台灣不久後，收到她電郵，問我是否願意，讓幼獅青少年管弦樂團演出《神鵰俠侶交響樂》部份樂章。

　　因為 YouTube 等網路上已經有了我自己指揮演出全曲的版本，不必擔心「面目全非」，我欣然答允，並請指揮全權挑選他喜歡的任何樂章。

　　於是，就有了2014年5月24號這場由幼獅青少年管弦樂團在林肯中心 Alice Tully Hall 演出《神交》首尾兩個樂章的音樂會。

　　出乎意料，演出大成功。說老實話，我原本對演出水準完全不敢寄高望。一部為專業交響樂團寫的作品，由一群業餘小朋友來演出，能不太難聽，不大走樣，已經謝天謝地。沒有想到，在舞台上，指揮與全體團員都出盡全力，把潛能發揮到極緻，奏出了音樂的神韻，得到全場聽眾長時間熱烈掌聲。

　　音樂會後，聽到不少「我好喜歡你的音樂」之類話。台灣北一女與輔仁

377

大學校友戴明宜女士說：「你用華格納寫歌劇的手法（主導動機貫穿全劇）寫交響樂，是個創舉啊！」樂團指揮鍾啟仁兄說：「下次音樂會，我們要演奏《神交》的其他樂章。」

我最高興的是《神交》經得起一個業餘青少年交響樂團演出。雖仍有三、四分不到位，但有這到位的六、七分已讓作品「立」了起來。可以樂觀地斷言，經此一演，它將倒不下，也死不掉。以後，我可以放心地把此曲交給非專業樂團去演出，不怕被「演砸」。

《神交》能在紐約林肯中心演出，固然是殊榮，也很有面子。但對我而言，更重要的是讓我這部在紐約寫出第一稿的作品，能回到紐約演出，就像那在四海遨遊的鮭魚，游回它的出生地。同時也讓我在紐約的眾親友知道我這些年都做了些什麼，讓我的多位姪兒外甥知道我這個 uncle 是幹什麼的。對一位以寫作作為終生志業的人，這就是他的「衣錦還鄉」。

2015年5月16日，方秀蓉又安排紐約幼獅青少年管弦樂團在林肯中心 Alice Tully Hall 第二次演出《神鵰俠侶交響樂》。這次演的是第七樂章「群英賀壽」。在記者招待會上，文學大師王鼎鈞先生親自到場，為方秀蓉和我站台，給了我們終生難忘的支持與鼓勵。

因為方秀蓉，才有這場演出與這張照片。

記者招待會上，文學大師王鼎鈞先生暢談阿鏜的音樂。左三是方秀蓉。

徐東曉

2015年7月，客席昆明聶耳交響樂團排演《神鵰俠侶交響樂》期間，有一天，我經過另一個排練場，看到徐東曉先生帶昆交室內樂團排練，便進去看看。這一看不得了，對他的指揮技術與排練的嚴格、高效率，佩服得五體投地。我當場向他求教並希望有一天能由他來指揮《神交》演出。

沒想到，我的心願很快就得以實現。同年11月，昆交赴重慶巡迴演出，7號晚在南岸區藝術中心劇院，就由他指揮整場《神鵰俠侶交響樂》演出。出乎所有人意料的是他還兼任解說！這場音樂會非常成功。經過他訓練的樂團，在他手下的整齊度、力度、張力，都比在我手下要強很多。8號晚的演出，是我自己指揮。樂隊因為經過他嚴格訓練，音樂也經過他精心處理，所以雖然我完全沒有排練機會，直接就上，演出效果仍然相當好。

2016年5月13日，徐東曉指揮哈爾濱交響樂團，在哈爾濱音樂廳演出整場《神鵰俠侶交響樂》解說音樂會。這次的解說者，是我的小提琴學生吳夏麗女士。同一時間，由哈爾濱廣播電台即時轉播，在電台擔任解說的是重慶提多文化公司焦勇建先生。這場演出我自始至終沒有參與過任何事情，演出時也不在場。據臨時被從北京中國愛樂借去當二提首席的陳莉老師告訴我，演出效果非常好，團長、團員、聽眾都反應熱烈，認為是難得聽到的優秀中國作品。這當然是徐東曉老師之功！

2016年8月21日，趁在昆明參加李自立老師音樂創作六十年大展之便，我終於找到機會，跟徐東曉老師面對面坐下來，慢慢閒聊。以下是他的談話實錄：

我指揮過黃安倫多部作品，越奏越有味道，非常喜歡！
我很早就接觸了XX、XX等一群新潮派作曲家的作品。他們創造了一種

徐東曉指揮《神鵰俠侶交響樂》演出，2015年11月7日，重慶。

阿鎧臨時變換身分，採訪徐東曉老師。2016年8月、昆明。

文化現象：還未「古典」，就已「先鋒」。先鋒派的東西，我們的樂手都接受不了，更不要說一般老百姓。難，節奏難；怪，和聲怪。也許幾百年後，他們的東西會被理解，但一百年內不可能。

武俠小說和電視劇《神鵰俠侶》，老百姓都知道。你用音樂表現出來，還帶講解，連從未聽過交響樂的老百姓都聽得懂，都喜歡。《神交》的主題明確，和聲舒服，美、合理、不怪，一切都在情理之中。重慶南岸那一場，是周局長（周平，重慶市南岸區文化委員會副主任）指定要演《神交》，他們才願意贊助。哈爾濱那場演出效果非常好，團長連說「好作品！好作品！」陳莉說：「這個作曲家一定是在國外學的。在中國學的人，一般寫不出這樣嚴謹、豐厚的和聲對位。」

《神交》哈爾濱那一場的排練很順利，因為譜很清楚，沒有錯音，沒有難聽的東西。我這幾天在排練的東西，錯音很多，排練就很辛苦，要改錯音，浪費掉很多時間。

我會繼續爭取機會，多演出《神鵰俠侶交響樂》。主要不是為你，是為中國老百姓。

吳家明

《我一生的貴人》之 127

　　2014年底，香港音樂事務處高級主任（弦樂）吳家明兄，邀我出任他們辦的「香港青年音樂匯演」評委。在每場演出的講評中，我都提出一些坦率建議：

　　「參加樂團的目的是什麼？如果只是為了比賽，不值得。應該是學習人生。不準確就不好聽，不練習就不會進步，方法不對就沒有好結果，堅持力不夠就不會有好成績，不互相合作就不可能得高分……。這都是在學習人生。」

　　「音準難。要下最大苦工夫，慢工夫，死工夫，笨工夫。要把十六分音符無限延長為八拍、十六拍去檢查每一位團員的音準。」

　　「音質音色難。有一招功夫想跟各位分享——力聚一點。即是把右手握弓的力，從分散在五隻手指，改為全部集中在食指。用這樣的方法去拉琴，聲音會馬上改善，淺會變深、散會變集中。」

　　也許是這些隨感式建議，讓家明兄對我全然信任，遂決定邀請我參加2016年香港青年音樂營並指揮香港少年弦樂團，8月7日在文化中心演出。

　　7月31晚，「香港青年音樂營」正式開幕。營地在西貢，有山有水，風景甚佳。

　　第一次排練前，音事處弦樂組的眾位老師，已分聲部幫小朋友認真練習過，所有曲目都不存在找不到音之類問題。

　　可是，這六十位小朋友，有一半以上，從握弓到運弓都不大規範，普遍缺少控制基本發音與音量音色變化的能力。不去管這些問題，有點不負任，

2016香港青年音樂營演出海報。

也必定影響演奏品質。但在排練之中要解決這類多年習慣性問題，難如登天。如何兩方面兼顧，對我是極大挑戰。

我採用了雙管齊下法：每一次排練，先抽出一段時間，不練曲，只練功；排練曲目過程中，隨時把曲中之技術難點抽出來，單獨練習，練好後再練曲。

軌道變化，是耗掉我最多時間與口水的訓練項目。開始排練時，幾乎所有小朋友都只會在靠近指板的「輕快軌」運弓，好像沒有人習慣在靠近琴碼的「重慢軌」上演奏。為此，連幾位聲部首席都沒少挨

與香港音樂事務處弦樂組老師合作愉快。左1吳家明，左5黃輔棠。

罵。到接近演出時，我們終於奏出了比較深厚、有根、有穿透力、能融成一團的聲音。

8月7日下午3時，「2016香港音樂營音樂會（一）」在香港文化中心音樂廳舉行。少年弦樂團演出的曲目是：

巴赫：B小調聖詠曲120號
巴赫：賦格藝術之九
莫札特：D大調嬉遊曲第三樂章
黃輔棠：黯然銷魂（選自《神鵰俠侶交響樂》弦樂版）
黃輔棠：古墓師徒（選自《神鵰俠侶交響樂》弦樂版）

最後兩曲，由於題材耳熟能詳，音樂語言通俗易懂，加上現場解說，聽眾反應特別熱烈。演出結束後，音事處負責人林覺聲先生問我：「什麼時候能讓我們聽到整部《神鵰俠侶交響樂》？」我說：「我也很想為香港聽眾演出這部作品，但要等候機會。」

弦樂團整個演出水準，前四曲是歷來最佳。最後一曲的最後一句，由於我的指揮失誤，整齊度打了折扣。這應了易經最後一卦：未濟。希望這個不完美結束，能帶來下一次更加完美。

陳永清

《我一生的貴人》之 128

2011年初春，大陸《小演奏家》雜誌凌紫小姐，組織大陸一群小提琴老師到台灣來研習兼旅遊。研習部份最後一項內容，是4月1日桃園市春之聲管弦樂團團長兼指揮陳永清老師的演講，題目是「樂團經營與指揮」。

陳永清老師的課，罕見的精彩。最特別之處是他每講完某種指揮技術要領之後，馬上指揮一組由他的學生組成之弦樂四重奏，當場示範表演。

一個多小時的示範表演，曲目涵蓋了莫札特、史特勞斯、布拉姆斯、柴科夫斯基、埃爾加、佛瑞等人的作品。

曲目涵蓋面廣也算不了什麼。陳老師最高不可及之處，是指揮動作、表情、演奏出來的音色、速度、力度、風格，皆變化萬千，絕不呆板，絕無重複，絕無冷場，讓所有在場的人都如看美女、如飲美酒、如嘗佳餚，如痴如醉。

那是只有一流指揮大師才具備的才華、功力、魅力！

陳永清老師有兩句話，深得我心，也值得同行老師參考。第一句：「寧可選簡單曲目，奏得漂亮，而不要選過難曲目，奏得亂七八糟。」第二句：「指揮不是打拍子，而是引領音樂，創造美感。」

聽完課後，我寫了一篇短文，記錄這堂課的精彩之處。不知是否以文結下善緣，2016年初，陳永清老師來電話，說今年他們樂團有計劃演出一場全部國人作品音樂會，徵求我同意並推薦作品給他。

我歷來都喜歡讓指揮去挑曲目，而不喜歡主動推薦曲目給指揮。這次也沒有例外。我把已上傳到 Youtube 網的全部管弦樂作品頻道，都轉傳給陳老師，請他自己去挑選。最後，他挑了《蕭峰交響詩》與《神鵰俠侶交響樂》第四樂章「黯然銷魂」。

10月26號，我與內子去到中壢市，住下來，吃過晚飯，便來到中壢藝術

館音樂廳。他們正好在做演出前的最後排練。我沒有聽到他們排《蕭峰交響詩》，只聽到他們過了一遍《黯然銷魂》。弦樂的水準相當好，都是專業程度。速度、力度、音樂處理亦佳。我整個人馬上鬆弛下來，靜靜地享受。排練完後，我跟陳老師打招呼。他說：「非常抱歉，最近樂團太忙，排練時間不足，沒能好好練您的作品。找個機會，全場都演您的作品。」陳老師這句話，讓我從頭頂溫暖到腳尖。

當晚的演出曲目，風格多種多樣。我的作品介乎古典與浪漫之間。蘇凡凌的「三山國王傳奇」和莊文達的「古柏帶冥想」，介乎民族樂派與現代派之間。呂文慈的「嬋娟」與「冷月」，則完全現代。難得陳永清老師一視同仁，帶動樂團，拼盡全力去演奏每一曲。

演出結束後，我跟陳永清老師握手祝賀，他又把那句話重說了一次：「找個機會，全場都演您的作品。」我事後在「臉書」發了一個短帖：「俠樂、人樂、鬼樂，在陳永清老師和春之聲管弦樂團手下，都十分出彩、精彩。」

祝願陳老師心想事成！

陳永清老師與阿鏗。攝於2016年10月26日，中壢音樂館。

陳永清老師指揮演出的國人作品音樂會
節目單。

台南時期
（1990-　　）

【E】獨奏重奏作品演出

《我一生的貴人》
黃輔棠（阿鏜）著

蘇顯達

《我一生的貴人》之 129

　　1992年底，梅哲先生委託我為蘇顯達教授量身訂造，寫一首小提琴獨奏，弦樂團伴奏新作品，時間在10分鐘左右，1993年台北愛樂管弦樂團歐洲巡迴演出要用。《西施幻想曲》於焉誕生。我也因此而有機會第一次去歐洲旅遊，大開了眼界耳界。

　　1993年6月15日，在維也納愛樂廳，蘇顯達在梅哲指揮下世界首演此曲。維也納著名樂評家安德勒（Franz Andler）聽後，譽之為「中西音樂的完美結合！」

　　歐洲之行一路上，我跟蘇教授有很多機會聊天。我向他請教抖音（揉弦）技術。他毫無保留，把他練習抖音的方法、步驟詳細告訴我。我後來自己的抖音大有進步，還創編了一套教學效果甚佳的「黃鐘抖音學習八步法」。這內中有顯達兄一份功勞。

　　蘇教授與台北愛樂管弦樂團，後來又多次在不同音樂會上演奏了《西施幻想曲》。此曲的維也納愛樂廳首演版，後來在台北愛樂管弦樂團自己出版的「梅哲之聲」系列 CD 及風潮唱片公司出版的《台灣狂想曲》專輯中，都有收錄在其中。後者還入圍了兩項第十二屆金曲獎（2001年，最佳古典音樂專輯與最佳作曲人）。

　　2011年，發生了一件非常戲劇性的事：我把林昭亮為我演奏的《琴韻情聲》CD 專輯拿去報名參加金曲獎。結果最佳專輯、作曲、製作三項入圍，而「演奏」一項居然連入圍都沒有。這豈非天大笑話？我懷疑是不是自己漏報了此項，打電話去新聞局查問，答覆是「有報」。某位評委（不是蘇顯達）被氣到忍不住私下告知，討論時《琴韻情聲》根本就沒有「演奏」這一項。那是硬生生被主事人違法「做」掉了。我一向不喜是非，只能盡量安撫

林昭亮，並沒有採取任何申訴抗議之類行動。可是，人上面有天，不久後，那位導演一切的主事者，居然在某場演出中途心臟病發，不治去世。

蘇教授身為評委，左右不了大局，只能私底下做點力所能及的事，對我「補償」一番。第一件事，是請我到他主持的台北愛樂電台，做作品介紹與專訪節目。第二件事，是請我到台北藝術大學音樂系做一次演講，講任何我想講的題目。

蘇教授做的第二件事，幫了我一個超級大忙——讓我把數十年所走過的路，做一個總回顧，整理出一份如同自傳的演講稿「用一生去攀登五座音樂高山」。以下是開頭部份片段：

通過剛才的DVD觀賞，相信各位已經大略了解我的「登山」狀況。有些山，只登到山腰，像演奏，指揮。有些山，登得稍為高些，像作曲，著作。究竟有多高？那要等將來由跟我不認識，也沒有任何關係的人來評斷，才會比較客觀、公正。

你們可能不會相信，我的音樂天份其實很一般，起步也晚。十二歲之前，從未摸過小提琴和鋼琴。比起你們中的任何一位，應該都比不上。整個中學階段，我的主修成績在同學中並不突出。加上當時很特別的社會與歷史環境，浪費了太多時間。最後能有這樣的登山成果，完全是一生不斷學習，到現在還天天當學生的結果。我把這些登山心得，或者說是方法、秘訣，歸納為五點：

一、發願立志、死死堅持
二、耐得寂寞、練基本功
三、拜對老師、廣拜名師
四、廣泛學習、融會貫通
五、感恩心態、廣結善緣
每一點，都舉些例子來說明……

感謝蘇顯達教授，讓我有機會與同行學弟學妹分享這些深埋的「家底」。

與蘇顯達教授對談。

薛偉與易有伍

《我一生的貴人》之 130

　　香港雨果唱片公司老闆兼總錄音師易有伍先生，找薛偉錄製《鄉夢》
CD，雖然不是整張我的作品，卻幫了我非常大的忙。

　　首先，是這張CD的口碑極好，凡聽過的人，都沒有不說好話。因為錄
此CD的關係，薛偉熟悉了《鄉夢》，曾在多次音樂會上演奏，等同免費幫
我「打曲」。其中最權威的評論，可能來自景作人先生發表在北京音樂週報
1999年第26期（7月2日）的樂評「薛偉——大家風範」。內中對6月20晚薛偉
在北京中山堂的獨奏會，有這樣一段評論：

　　「黃輔棠的《鄉夢組曲》是一部頗具民族性和抒情性的作品，薛偉當晚
的演奏則使人們領略到了什麼才是真正江南式的甜美。樂曲開始，他以鬆馳
的運弓、甜美的發音和勻稱的顫指，極有味道地奏出了一段清澈如水，婉轉
如雲的旋律，使人感覺到了一陣和煦的春風撲面而來。那種愜意的體會，只
有親臨其境的人才能感受得到。隨後，薛偉以輕鬆自如的風格演奏了組曲中
《笙舞》、《思念》、《馬車歌》和《手鼓舞》幾段小曲。這幾首小曲，都
演奏得栩栩如生，耐人尋味。聽完演奏之後，我才忽然感覺到除了《梁祝》
之外，竟有如此優美的小提琴作品。」

　　其次，很多大陸小提琴同行，因為聽過薛偉這張CD，對《鄉夢》有好印
象，後來跟我一下子就變成好朋友。這對黃鐘小提琴教學法在大陸推廣，有
很大助力。例如重慶有位楊鳴老師，就是因為喜愛薛偉演奏的《鄉夢》，後
來成為重慶第一位使用黃鐘教學法的老師，後來又進一步變成焦勇建先生的
得力助手，幫忙訓練新進黃鐘老師。又如山西呂梁許春亮老師，也是先知道

《鄉夢組曲》，後全然信任黃鐘教學法，第一位在地級市開辦黃鐘教學法師資訓練班。

易有伍先生創辦雨果唱片公司，出版了幾百款中國音樂CD精品，對中國傳統音樂的保存和新作品推廣功高至偉。我受惠於他，除了薛偉這片《鄉夢》CD之外，還有兩片聲樂作品CD《兩情若是久長時》和《為伊消得人憔悴》。

這兩片CD，都是由張倩演唱，湯明鋼琴伴奏，一片是國語古詩詞歌，一片是粵語古今詩詞歌，均是由傅蕭潔娜女士贊助，在她的錄音室唱錄。難得易先生身為頂級錄音師和音響專家，對CD品質要求極高，卻對這兩片CD的錄音品質大加讚賞，願意由雨果接手所有的後製作與出版發行事務。

我個人對張倩的演唱評價很高，極難得地聲、情、韻三者兼備。國語歌只要聽她的「問世間，情是何物」一曲，就可知她唱歌的「味道」有多獨特。那種譜上沒有的滑音、倚音、過渡音，全都極自然而恰到好處，恐怕全世界都再也找不到第二位歌者，能唱出那樣獨特的味道。她的粵語藝術歌曲更是一絕：一流的美聲發音，超級難唱的變化音與轉調，卻有濃濃的粵曲味。把「問世間，情是何物」的國語版與粵語版做個比較，任何人都會得出相同結論：國語版已夠絕，粵語版卻更有味道。

可惜易先生跟阿鐘有一點相似：長於生產，短於推銷，那麼好的東西很少人知道。幸好有CD在，遲早會有知音。

薛偉演奏版《鄉夢》，香港雨果公司錄製。

張倩唱《阿鏜粵語古今詩詞歌集》，香港雨果公司發行。

林昭亮

《我一生的貴人》之 131

1996年春，意外接到林昭亮先生的岳母何太太來電，說昭亮打算在5月20日李登輝先生的總統就職音樂會上，演奏我改編的《阿里山之歌》，問我能否為此曲編配一個管弦樂伴奏版。天賜良機，豈能錯過？我當即一口答應下來。Youtube 網站上的《阿里山之歌》演出實況影片，就是那一年首次與林昭亮結緣的結果。

2005年7月，我全家回美探親，終於有機會第一次見到林昭亮。寒暄一番之後，我問林昭亮是否願意和可能為我錄一張小提琴作品唱片。他沒有正面回答 Yes 或 No，也先不跟我講任何條件。他第一句話，是問我要樂譜，他要先看一看。我有備而來，即把三首剛打好譜的新作品——《安平追想變奏曲》、《雨夜花主題變奏曲》、鋼琴伴奏版《西施幻想曲》，鄭重交給他。他認真地讀了很久，才開始跟我討論錄唱片所牽涉到的諸多問題。

等問題討論得差不多時，他問我：「現在有那麼多優秀的小提琴家，你為什麼要找我？」我直告：「第一、您很棒，我喜歡您的演奏。第二、當年你不認識我，就演奏了我的作品，我很感謝您。」跟著，又補充了一句：「只要您答應，無論等多久，我都等；無論您開出什麼樣的條件，只要我力所能及，都接受。」

本來，我們約定的第一次錄音時間，是2006年秋季，因他臨時有事，延一年，再延一年，又延一年。等到2010年3月初，林昭亮來電郵，說他終於排出檔期，於5月17、18兩日，在他執教的美國德州萊斯大學（Rice University）音樂廳錄音。

任何成功的錄音製作，都需要一個夠強工作團隊。很幸運，我們的工作團隊超級強：小提琴獨奏林昭亮，鋼琴伴奏陳淑卿，製作人兼錄音師司徒達

宏。林昭亮很會替他人著想。為了幫我節省花費，他把錄音地點選在萊斯大學，場地與鋼琴調音均免費。為了讓鋼琴伴奏早點休息，他把不需要鋼琴伴奏的「安平追想變奏曲」，安排在最後錄音。

　　一邊觀賞他錄音，我一邊想：林昭亮的琴聲如此有魅力、如此迷人，秘密在那裡？在運弓？在抖音？在每一個音都用全生命投入？在歌唱感特別強？似乎都是，又不全是。那是一種不易說得清楚的東西。人們無以名之，就稱之為「天才」。

　　經過兩天緊張、全力投入的辛苦工作，錄音終於全部完成，最後製作成了《琴韻情聲》CD。這個標題，是林昭亮夫人何瑞燕醫師建議的。

《琴韻情聲》CD封面。

這片CD，我拿去報2011年第22屆金曲獎，結果入圍了最佳專輯、最佳作曲人、最佳製作三項，演奏一項卻連入圍都沒有。這是荒謬絕頂之事。我向林昭亮報告，他覺得無法接受，也無法理解。後來有位評委氣不過，私下告知真相。我向來不爭這類東西，一笑置之。可是不久後，那位「荒謬劇」主導者居然在一次演出中途，心臟病突發，不治去世。莫非冥冥之中，真有鬼神在審視人間的一切？

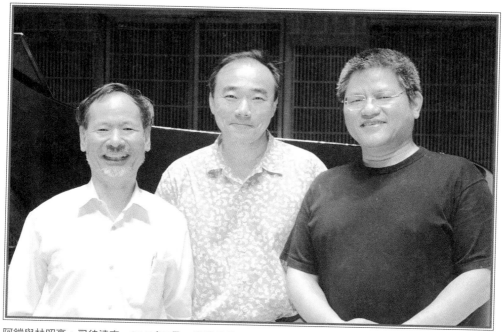

阿鏜與林昭亮、司徒達宏，2010年5月18日攝於萊斯大學音樂廳。

1996年5月20日，在李登輝總統就職音樂會上，林昭亮演奏《阿里山之歌》頻道：http：//tw.youtube.com/watch？v=vJrte7IPo00

陳室融

《我一生的貴人》之 132

　　陳室融先生是台南浣莎古典音樂沙龍創辦與主持人。他因為之前曾在黃鐘門下學過、教過小提琴，女兒紫潔又跟我學過小提琴，所以，經營浣莎之後對我特別照顧，曾一手主導在浣莎為我開了多場沙龍音樂會：

2009年6月7日　　　《倪百聰演唱阿鏜給男低音的歌》
2009年12月6日　　《南藝大弦樂四重奏演出黃輔棠弦樂四重奏作品音樂會》
2009年12月13日　　《李季演奏黃輔棠小提琴作品音樂會》
2010年11月14日　　《陳芝羽演奏阿鏜鋼琴作品音樂會》
2011年9月10日　　《盧瓊蓉師生唱阿鏜的歌》

　　這幾場不必我花錢和欠人情債的音樂會，雖然聽眾不多，當下的影響力不大，但對我卻意義重大，而且有長久影響力。主要是每場均有大量從未演出過的新作品，有些新作品甚至是因為有這些演出而改編、創作。

　　倪百聰那一場，「楓橋夜泊」、「湘江水」、「朋友朋友」、「天空的雲」、「幾番鐵鍊過門前」五首歌都是世界首唱，其他歌的男低音版也是首唱。

　　南藝大四重奏那一場，更是我一生首次弦樂四重奏音樂會。為了這場音樂會，我特別從《神鵰俠侶交響樂》中選了其中四個樂章，改編成弦樂四重奏，讓我第一次觸摸到了古典音樂殿堂這頂最精緻、最高貴的皇冠。

　　李季那一場，是「雨夜花主題變奏曲」的世界首演。我把李季的此曲演出實況影片傳上 youtube 網，居然至今為止（2017年1月）點播人次是19萬1千，是我所有作品影片點播率之冠。

　　陳芝羽那一場，是我生平首次鋼琴作品音樂會。因為這場音樂會，我改編

了「古詩意境四首」。另外，「靜夜思主題變奏曲」等多首作品是世界首演。

盧瓊蓉師生那一場，世界首演作品有「月夜海上」、「只是一顆星罷了」、「哥哥牽著我的手」、「蝶戀花——一位流亡者的心靈呼喊」、「美好歲月」五曲。台灣首唱作品有「你要感謝誰」、「等待」、「方向」三曲。

此外，因為陳室融創辦和經營浼莎，我得以認識了傑出鋼琴家廖皎含，後來進一步與廖皎含合作，錄製了《古意新聲》鋼琴作品 CD 專輯。陳先生早期辦「浼莎藝文季刊」，約我寫稿，我因此而寫了「如何欣賞鋼琴音樂」一文。摘錄片段在此：

把鋼琴音樂推到最高峰的人，是蕭邦。

筆者在少年時代，就曾被蕭邦的音樂感動到掉眼淚。可是真正了解蕭邦的高不可及，是在試寫過幾首鋼琴曲之後。

為了學習作曲技法，筆者曾模仿巴赫、莫札特、貝多芬、華格納的風格，寫過一些習作式作品，均有幾分模樣。可是想模仿蕭邦風格寫點東西，連一句都沒有成功過。

原因何在？思考了很久，結論是：

蕭邦音樂色彩變化太多太豐富，學不來。

蕭邦作品百分之百鋼琴化，鋼琴程度太差者如阿鎧，寫不來。

蕭邦的個性與人生經歷太獨特，沒有那樣的個性與人生經歷，模仿不來。

面對蕭邦，我只能崇拜、只能欣賞。再給我五十年，也絕無希望寫出那樣色彩繁富、如詩如畫、如潮如電的鋼琴極品來。

浣莎藝文季刊第五期封面。

1999年4月4日，陳室融與女兒紫潔參加黃鐘「親子二重奏比賽」。

陳芝羽

《我一生的貴人》之 133

2010年11月14日，在台南浣莎古典音樂沙龍，陳芝羽老師演奏了全場「阿鎧首次鋼琴作品音樂會」。

音樂會以《布農組曲》與《台灣狂想曲》開頭。重頭戲是三組改編曲：

第一組是由藝術歌曲改編而成的《古詩意境》。共四曲：1、木瓜；2、金縷衣；3、錦瑟；4、滿江紅。其中，最富色彩變化與感情內涵的是《錦瑟》。

第二組是由歌劇《西施》之音樂素材改編而成的《西施幻想曲》。它由怒、樂、悔、哀四段組成。它的直接前身，是小提琴與弦樂團版的《西施幻想曲》。這個再改編，基本上是用刪減法：把兩雙手無法演奏出來的次要聲部刪除。偶而，也用到變奏法：把本來屬於聲樂或弦樂的語言，轉化為鋼琴語言。

第三組是由《神鵰俠侶交響樂》改編過來的四個樂章：俠之大者；黯然銷魂；海濤練劍；谷底重逢。無論長度與難度，這四個樂章都份量相當重。事前練習時，我們邊練習邊對它們做了不少修改。特別是《海濤練劍》這個樂章，某些地方加一點，某些地方減一點，某些地方移高或移低一個八度，等等。

雖然三組樂曲的「前身」，都曾經歷過舞台考驗，立得住腳。但原曲立得住腳不代表改編曲立得住腳。是陳芝羽老師的演奏，讓我建立起對這幾組改編作品的信心。

上半場在《古詩意境》之後，是《靜夜思變奏曲》。此曲原本寫了十五個變奏。陳老師在音樂會上演奏的是完整版。音樂會後反思，覺得有點囉嗦，便狠心揮刀，砍掉六個，剩下九個。做 DVD 後製作時，也根據這個

「瘦身版」來剪輯。經此一砍一剪，原先的肥胖臃腫，就變成苗條瀟灑。

音樂會最後是兩首「安可」短曲。第一曲《繡荷包》，第二曲《感謝您！天父上帝》。

事後，請幾位鋼琴老師同事寫幾句感言或評論。有五位老師交了「差」。錄兩段：

郭亮吟：

整場音樂會讓我有種近距離、真實的感動。因為作曲家就是我身旁熟稔的人。作品所呈現的內涵讓人感受到他的獨特——集詩、書、琴、藝、閱歷…於一身。最重要的是這場音樂會讓我學習到做學問的態度以及對音樂的熱愛與執著！

陳信美：

新作品首演，詮釋無前例可循。我很驚嘆陳芝羽老師第一次演奏，就能把阿鏜的作品拿捏得恰到好處，讓我們坐享其樂。

這場音樂會沒有豪華節目單，只有一份自己打印的樂曲解說。開頭有一段「作曲者的話」：

古典音樂，產生於西方。全盤西化，似乎天經地義。

但這樣好嗎？對嗎？應該嗎？

只因為懷疑、不甘心，加上幾分「不與人同」的本能和幾分文化使命感，作曲者創作、改編了這些鋼琴新作品。難得陳芝羽老師願意練習、首演這些新作品。

但願有一天，因為眾多成功的本土曲目，鋼琴、小提琴不再被認為是「西方」樂器。

陳芝羽演奏「阿鎧首次鋼琴作品音樂會」。

邱垂堂與黃康

《我一生的貴人》之 134

2013年7月7日下午，在台北國家音樂演奏廳有一場《古意新聲——廖皎含演奏黃輔棠鋼琴作品》音樂會，全場最受歡迎的一曲是《搖籃》。當晚，主辦人吳玉霞老師接到多通電話，都是問「去那裡找《搖籃》樂譜？」這首《搖籃》，就是我作曲宣告封筆之後，抗不住大師兄邱垂堂教授之命，用原住民素材而寫成的其中一曲。

我與垂堂師兄都是林聲翕教授的弟子，兩人個性、喜愛、對很多東西的品味很接近，自然就成了經常來往的好朋友。我們曾多次同遊。阿里山、新竹客家村、苗栗奇木店，都有我們同遊的腳印。每次我在台北有重要演出，他只要時間容許，一定到場。朋友中聽過我的音樂會最多者，非邱大師兄莫屬。

他對我的音樂創作與黃鐘教學法推廣，多年來鼓勵有加，千方百計幫忙。早期在台北，他推薦學生江姮姬全家參加黃鐘教學法的師訓與教學活動。後來他出任台灣社區藝術與人文發展協會理事長，一有機會就幫我推介作品。當他提出想組織幾位作曲家朋友，寫些跟原住民有關的鋼琴作品，要我無論如何都要幫忙，我自然不能抗命，便廣泛搜集原住民音樂素材，最後寫了一組共八曲的《台灣原住民素材鋼琴小曲》。

這組小曲畢竟是應命而寫，鋼琴這件樂器又非我所長，所以寫得有點辛苦而不大滿意。嚴格說來，它更像一堆未經過精心加工的原始素材，而不是經過頂尖高手千錘百鍊的藝術精品。八曲之中，經過舞台考驗，值得留下來的是《搖籃》、《求婚》、《告別》三曲。其他五曲，連我自己這一關都沒有過，相信將來能過行家與歷史這兩大關的機率不高。

邱師兄對事情很用心，對人很細心。他不止關心原住民音樂，更親力親為，多年來苦心培養原住民音樂人材。黃康，就是從小就受他愛護、栽培

的一位優秀原住民鋼琴家。我後來才知道，他一手催生「台灣原住民鋼琴曲集」，內中有九位作曲家的作品，應該就是為黃康而量身訂造。曲集印出來不久，黃康就在台灣和德國多次演出內中曲目。

我親耳聽到的黃康音樂會，是2011年8月16日，在台北教育大學那一場。他演奏了《搖籃》、《划船》、《告別》、《聚會》四曲，還加演了一曲節目單上沒有的《求婚》。另有一次，是2012年4月2日在德國慕尼黑演出，曲目有《布農組曲》選段等。

作為一位「外來」者，因為邱老師的居中穿針引線，我能與泰雅族青年黃康結下這樣的「樂緣」，甚覺欣慰、感恩。我一向主張「外來文化應該本土化」，不管宗教、音樂、衣服、飲食，皆不例外。

邱老師在《台灣原住民鋼琴曲集》序言中有這樣一段話，很能同時代表我此刻的心情：

「希望台灣音樂家多演奏本土音樂作品，音樂老師們讓學生多了解台灣本土音樂，激起台灣聽眾（甚至國外聽眾）共鳴，散播更多台灣音樂種子，引發更好的音樂作品，期使台灣音樂找到定位與自我，讓大家能找到台灣音樂的自尊。」

台灣古典音樂界「三堂」，左起邱垂堂、沈錦堂、黃輔棠。

邱垂堂教授一手催生的「台灣原住民鋼琴曲集」封面。

廖皎含

《我一生的貴人》之 135

2010年9月24日，廖皎含老師在台北家威錄音室，為我奏錄了《西施幻想曲》鋼琴獨奏版。她的彈奏，每一顆音符都充滿生命力與美感，音樂詮譯也恰如其份。我把影片頻道上傳到 youtube 網後，好評如潮。

於是，我們就商談合作，錄製一片我的鋼琴作品 CD。她純粹當義工，錄音與後製作費用則由我負責。一年多後，我們真的把這片 CD 錄製出來了，取名《古意新聲》。專輯冊頁上，我們各寫了幾段話。

作曲者的話是：

臨居退休年齡，得到廖皎含老師全力支持與奉獻，錄製出這片《古意新聲》CD專輯，那是作曲者一生最大幸運之一。

廖皎含老師的演奏充滿詩意與熱力，音色變化豐富，技術得心應手，反應快，耐煩，有大藝術家實力而無大藝術家脾氣，難得之極！

本專輯涵蓋了本人一生最重要的音樂作品：「神鵰俠侶交響樂」（簡易版，即「神鵰俠侶人物素描」），「西施幻想曲」，「錦瑟」，「台灣狂想曲」等。

鋼琴獨奏，一個人便做了幾個人以至數十人、上百人才能做的事，是各種音樂表演形式中最經濟、最易普及的一種。願作曲者的心意，能藉由廖皎含的琴聲，送給更多世人。也願有更多鋼琴家，因聽了這張 CD 而對這些小曲作自己的詮釋。

專輯書法題字，出自廖銘星先生（廖皎含老師的父親）手筆。專輯英文翻譯與本人的英文簡介，由小女黃寶蘭執筆。兩對父女檔，同時上陣做一件事，佳話也。

《古意新聲》CD封面。

《古意新聲》演出節目單。

演奏者的話是：

感謝黃輔棠老師給予我這個機會，奏錄他的鋼琴作品精選集。曲目內容有古有今，有中有台；樂曲風格有雅有俗，有具象有抽象；演奏技術有難有易，有中有西。無論改編與原創，均具有重要文化傳承與融合意義。黃老師把畢生對古詩詞、古文化與金庸名著之感悟，化作音符，讓我對流傳萬世的人物如西施、李白、李商隱、岳飛等，更加了解、親近。兩首台灣原住民小品與《台灣狂想曲》，把台灣人重情、深情、熱情、純樸、樂天的民族特性，表露無遺。

衷心感謝施威錦先生完美的錄音！更感激黃老師在音樂詮釋上給予我完全尊重與最大發揮空間！希望這張專輯能讓更多人認識且喜愛黃老師的作品，也期盼我的演奏能帶給大家感動與溫暖。

2013年7月7日下午，在台北國家音樂演奏廳，由吳玉霞老師主辦了一場《古意新聲——廖皎含演奏黃輔棠鋼琴作品》音樂會。當天出席貴賓有申學庸、吳漪曼、陳澄雄、馬水龍、張己任、葉綠娜、王美齡、黎國媛、郭素岑、邱垂堂、孫愛光、陳雲紅、俞冰清、顏綠芬、簡巧珍、焦元溥等。

當晚最被喜愛的一曲很可能是《搖籃》。這是應邱垂堂教授命，用原住民素材寫的極短曲，吳玉霞老師當晚接到很多電話，都是想找此曲樂譜。

如果問：「這場音樂會有何特別值得一提之處？」答案也許是四個字：互相成就——作曲家、演奏家、主辦單位、聽眾，這四個方面，都多重交錯地互相成就。這與時下部份政、商、學界流行的互相攻擊、互相仇視正好相反，也許值得參考？

紀珍安與她的工作伙伴

《我一生的貴人》之136

在《阿鎧弦樂四重奏曲集》「作曲者的話」中，我寫過幾段話：

室內樂在我心中，一直是所有音樂形式中最高貴、最細膩、最內斂的一方聖地。而弦樂四重奏，則是各種室內樂組合形式中最耀眼、最完美無缺的白金加鑽石。能在有生之年，出版這冊弦樂四重奏曲集，那是作曲者一生之大幸。

感謝陳室融先生組織、安排了2009年12月6日，在台南市舉行的本人生平第一場弦樂四重奏作品音樂會，直接催生了這本曲集。感謝這場音樂會四位人品樂藝俱佳之演奏者：紀珍安、周郁芝、王怡蓁、柯慶姿。

歡迎愛樂朋友上 Youtube 網，觀賞她們的演奏實況。更歡迎國內外眾多弦樂四重奏團與室內樂團，嘗試演奏一下這些與西方經典作品內涵與風格都不大一樣的作品。

其實，這場音樂會最大功臣是紀珍安老師。音樂會是她一口答應陳室融先生，四重奏的幾位成員是她找，所有排練、演出事務聯絡亦是由她負責。幾位優秀音樂家辛苦練習、演出，卻分文不收，當然亦是由她帶頭、說好。

鏡頭拉到2009年11月底，在台南藝術大學的第一次排練。「雨夜花主題變奏曲」和「神鵰俠侶四重奏」，都是首奏，我對作品本身是否「立得住」，一點信心也沒有。這四位美女視奏能力佳、音樂感好，合作也有默契，視奏一遍後，就讓我對作品和她們的演奏都大有信心。

三首賦格曲，寫作技術最難，排練卻最容易，幾乎不費力氣就達到我想要的效果。三首台灣主題變奏曲，只有「陳主稅主題變奏曲」演奏難度較

大，但也難不倒她們。第一小提琴高音區的音準不容易，紀珍安老師事前已下足工夫練習。中間有一段中提琴與大提琴互相「傾訴」，是全曲最感人的一段。王怡蓁拉得棒極了，聽得我想掉眼淚。「神鵰俠侶四重奏」四個樂章，原先估計問題比較多，沒想到排練出奇的順利。最讓我喜出望外的是，由四件弦樂器奏出來的效果，不比整個管弦樂團差，反而是各有特色。我只是在速度與剛柔度上，提了一點小建議，就完全放心，一直到正式演出，都沒有再聽過她們排練。

12月6號的演出，本來我提議由她們自己演奏兼解說，但紀老師堅持解說要由我來。三首賦格曲最需要解說，我把焦點集中在「細胞如何分裂」，即主題如何變化發展上。三首台灣主題變奏曲，音調一般人都熟悉，無須講太多。「神鵰俠侶」則著重講各段的「故事」。整場音樂會一氣呵成，整體效果比所有人預期的都好。幾位演奏家不約而同表示，如找得到場地，她們願意當義工，多演幾場。這是對我的作品最大肯定與支持。可惜我長於生產而

左起：景作人（大陸著名樂評家）、紀珍安、黃輔棠。2010年攝於台南藝術大學。

短於推銷，這麼好的機會也沒能抓住，至今仍未有再開過第二場弦樂四重奏作品音樂會。

人生「第一次」永遠最重要。感謝紀珍安老師和她的工作伙伴周郁芝、王怡蓁、柯慶姿，給了我弦樂四重奏作品演出的「第一次」。

《阿鎧首次弦樂四重奏作品音樂會》頻道：

天行健賦格曲 http：//www.youtube.com/watch？v=FXFPmKHUkUU

歲寒賦格曲 http：//www.youtube.com/watch？v=EBaJtr7fEOE

情是何物賦格曲 http：//www.youtube.com/watch？v=o8FKB1TG6y4

陳主稅主題變奏曲 http：//www.youtube.com/watch？v=bPElqD42C4M

奏雨夜花主題變奏曲 http：//www.youtube.com/watch？v=lKNepQBRCWU

安平追想變奏曲 http：//www.youtube.com/watch？v=QkYXjKu0bMI

《神鵰俠侶弦樂四重奏》

之1古墓師徒 http：//www.youtube.com/watch？v=682GdKVo01Q

之2黯然銷魂 http：//www.youtube.com/watch？v=Fm2kN8ASzy0

之3群英賀壽 http：//www.youtube.com/watch？v=GPX80xOrLCI

之4谷底重逢 http：//www.youtube.com/watch？v=TiB_iWRKYLc

李 季

《我一生的貴人》之137

　　我一生開過無數場個人作品音樂會，有交響樂、有獨唱、有合唱、有弦樂四重奏、有國樂合奏，可是卻從來沒有由一個人開過我的整場小提琴作品音樂會。直到2009年12月13日，才由台南藝術大學李季老師與何婉甄老師合作，打破了這個紀錄。

　　這場「阿鏜小提琴作品音樂會」，由浣莎音樂沙龍主持人陳室融老師主辦，兩位音樂家都是由他出面請，我只是負責提供樂譜和觀賞他們排練並提一點音樂方面建議。

　　音樂會曲目，涵蓋了我的幾乎全部小提琴重要作品：最早期的《鄉夢組曲》；中期的《中國民歌改編曲四首》、《中國舞曲兩首》、《紀念曲》；後期的《西施幻想曲》、《雨夜花主題變奏曲》、《安平追想變奏曲》。

　　李季老師是我見過最瀟灑、自然、不在乎名利的音樂家。跟他在一起，無論排練、演出、聊天，都輕鬆、自在、舒服。第一次近距離看他拉琴，全不費力，音樂就像流水一樣，從高處流到低處，一切都是那樣理所當然，十分享受。我們除了聊音樂，還天南地北，從法國聊到台灣鄉下，從戲劇聊到書法。剛好那一次他的書法家爸爸來台南看兒子，我得以拜賞了他的書法，喜歡之極。他們父子，一書法一小提琴，風格竟出奇地相似，都是在紮實的基本功之後，回歸到最自然，都不追求也不在乎喝采與掌聲。

　　我們一曲一曲地過。《鄉夢組曲》與兩首台灣主題變奏曲因為準備充分，純技術難度不算太高，音樂的完美度最高。《紀念曲》與《西施幻想曲》準備不足，技術難度比較大，留下較多更完美空間。因為大家都很忙，我只看了他與何老師合一次伴奏，就彼此相約「音樂會見」。

　　很可能我們雙方都低估了這批曲目的純技術難度，加上準備時間匆忙，

音樂會呈現出有趣的「兩極」：有些曲目演奏得非常漂亮，簡直迷死人，如鄉夢組曲的《江南》、《E徵調中國舞曲》、《雨夜花主題變奏曲》。可是有些曲目，卻像那還沒有熟透的飯，咬下去中間還有白色硬粒，必須再煮一下才會可口、好吃，如《紀念曲》、《西施幻想曲》。

　　我與負責DVD拍錄與剪接的洪楹棟先生商量，最後決定只把比較完美的幾曲拿出來，上傳到網路，其他的僅作為私人資料保存。

　　李季演奏的這幾曲，在 youtube 網的點播率非常高。特別是《雨夜花主題變奏曲》，到今天（2017年1月6日）為止，點播人次是19萬1千多，高居於我所有作品視頻之冠。華人一般不喜歡發表評論，可是此曲的評論居然不少。錄幾則：

r8029009208： nice performance, very elegant music！
xinyunwu：能提供下譜子麼？好好聽哦。
Alicer Sue：年前第一次聽到這個版本，令人訝異的好聽。
lovemanzhou：真柔美，動人情腸！
Kun Ling Yeh：水準之上。
Ting's Music Garden：Very beautiful composition。
Joe Lin：Hi, Mr. Wong, this is so beautiful, may I have the sheet music？
Thanks！

　　藝術品永遠貴精不貴多。李季兄能把一曲《雨夜花主題變奏曲》演奏得那麼精彩，迷倒那麼多聽眾，足矣！

音樂會上的李季。

李季演奏阿鎧小提琴作品視頻：

江南 http：//www.youtube.com/watch？v=jE3F32Ye4Vc

蒙古民歌 http：//www.youtube.com/watch？v=yuuLIsPcCAc

E徵調舞曲 http：//www.youtube.com/watch？v=cqRYdO5w8E4

安平追想變奏曲 http：//www.youtube.com/watch？v=VUjtVPgDG4g

雨夜花主題變奏曲 http：//www.youtube.com/watch？v=3cYTNbWwxJA

葉乃菁與葉翹任

《我一生的貴人》之138

　　1986年春，在我即將告別台北，返回紐約前不久，葉媽媽帶著還在念國小的小兒子葉翹任一定要跟我上課。我說：「我教不了幾堂課就要回去美國，你是不是考慮找其他老師？」她堅持，能上幾堂就幾堂，哪怕一、兩堂也要上。大概總共上了八次課左右，我們的師生緣就中斷了。沒有想到，就那樣幾堂課，讓我和葉家結了一輩子的善緣、樂緣。

　　2000年1月，翹任的姐姐葉乃菁教授（時為國立屏東教育大學鋼琴副教授），連續在屏東、高雄、台北三場「音樂無國界」獨奏會，都彈了完整的《布農組曲》。此曲是我的第一部鋼琴作品。說實話，我對它的評價沒有很高，覺得只是有點想像力，尚不難聽而已，音樂達不到感人境界，對位技術與和聲色彩也發揮得不夠充分。居然得到葉教授的青眼，很可能是她愛屋及鳥，因欣賞我的小提琴與歌樂作品，連帶對這部作品也高估高看了。

　　我聽了音樂會錄音。葉教授把此曲詮釋得詩意十足，很有畫面感，充分發揮了她音樂感好、音色漂亮的優勢。可以想像，她準備與練習得有多認真，下了多少工夫去想像、詮釋，才能把一首三流作品彈到聽起來像二流作品。

　　更出乎我意料的是，她的「葉乃菁鋼琴獨奏會演奏曲目詮釋報告」，以整整七頁紙，介紹作曲者生平，交代《布農組曲》的創作背景與動機，逐段分析各段的特點與演奏要點。這一來，等於把這首粗淺作品送上學術殿堂，把它又提升了一級。

　　再回過頭來說葉翹任。他很早就去了美國念書，一直主修小提琴。大學和研究所畢業後，他留在美國工作，一半演奏，一半教學。我本來以為他會一輩子都在美國生活、工作。沒想到前些年，他回到台灣，考進高雄市立交響樂團，擔任副首席。他還在台南應用科技大學兼課，我們從師生變成了同事。

　　2015年6月5日，翹任與高市交幾位弦樂好手組成的「弦風室內樂集」，在高雄市音樂館，演出了我兩首弦樂四重奏作品：《情是何物賦格曲》與《陳主稅主題變奏曲》。音樂會我因事沒能出席，事後看演出實況DVD，我連叫幾聲「太好了！」雖然只是四個人，但全是能獨奏的高手。聲音漂亮得可以跟世界上任何一流弦樂四重奏比美，音樂處理得非常細，感情充沛、韻味十足，敢說是這兩曲歷來演出的最好版本。連我自己指揮的幾次演出，音樂的完美度與感人度都及不上這個版本。

　　我當即找洪椲棟先生，略加製作，上傳到 Youtube 與土豆網，讓朋友分享，得到各方面甚佳回應。有位德國指揮家 Walter Hilgers，聽了這兩曲後，問我要了《蕭峰交響詩》的總、分譜，他要在羅馬尼亞某場音樂會中演出。有好幾個國外的弦樂四重奏組，聽了這個頻道後，都問我要樂譜。我現在凡向他人推薦室內樂作品，也都以這兩個頻道為首選。

葉乃菁教授的演出節目單封面。

高雄弦風室內樂集：一提曾柏肇，二提葉翹任，中提陳曉雲，大提陳怡靜。

何君恆與趙怡雯

　　1992年，我重寫了歌劇《西施》之後，就常想：如何才能讓更多人知道她是絕代美人？我不善外交與推銷，也沒餘錢可做公關，唯一能做的事是發揮自己的所長，把它變成小提琴曲、中提琴曲、大提琴曲。這是自己愛做又能做的事，且不花錢。於是，先後為小提琴寫了《西施幻想曲》，為大提琴寫了《西施組曲》。

　　為小提琴寫的《西施幻想曲》有梅哲先生與蘇顯達教授多次演出，但為大提琴寫的《西施組曲》卻一直沒有機會演出，連試奏機會都沒有。我自己能拉中提琴，也喜歡中提琴，於是，便改編了一個中提琴版的《西施組曲》。運氣很好，其時國立台灣交響樂團陳澄雄團長已決定2001年要演出歌劇《西施》，他知道我有這麼一曲，便把它作為2000年國台交辦的中提琴比賽指定曲。

　　這麼一來，台灣最頂尖的中提琴師生，如想參加比賽或有學生參加比賽，就必須教或學此曲。當年比賽冠軍，是何君恆老師的學生趙怡雯。也許因為要教學生拉此曲，君恆老師也熟悉了此曲，於是，在2001年台北一場獨奏會中，何老師把此曲列入演奏曲目，親自演奏。幸有不錯的演出實況錄音，讓我得以重新製作，成為可以上傳到網路的影片： http：//youtu.be/JkcPRmTUplw

　　2016年，憑實力通過考試，成為北藝大唯一專任中提琴老師的趙怡雯，決定在國家演奏廳開一場題為「發現台灣」的中提琴獨奏會，整場全是台灣作曲家作品，《西施組曲》有幸被選中。為此，怡雯老師專程從台北來到台南，跟我討論樂曲詮釋等有關問題。

　　我們聊很開心，順帶我為她調整了一下夾琴位置與肩墊的擺放位置，內

在youtube網上，何君恆演奏《西施組曲》的畫面。

趙怡雯專程從台北來到台南，與黃輔棠討論《西施組曲》的音樂處理。

子為她砭療了頸背部的硬與痛，她感到前所未有的拉琴可以如此放鬆、舒服、不累。她除了準備音樂會，還要寫一篇作品研究論文。我從來未遇到過一位寫論文如此認真、細心的人，連譜上每一個表情記號都不放過。在分析每一段跟原始主題有何關係時，她更是極用心，不大像一位演奏家而更像一位音樂學者，把「百變不離其宗」這一點緊緊抓住，理清了看似鬆散，實則嚴密的素材之間的內在關係。

怡雯的演出節目單，把六位作曲者之生平、重要作品分別做了簡要介紹。對當晚演出的作品，則做了詳細介紹。以《西施組曲》為例，每一段的意境、潛台詞都明列出來：

1、〈西施入吳〉：演歌習舞，回眸一笑百媚生。誰解我滿腹辛酸，淺笑是深顰。

2、〈吳王驚艷〉：美目盼兮，巧笑倩兮，夫差一見，煩憂全忘。

3、〈范蠡的憤怒〉：烈火燒胸膛！眼睜睜，心上人兒獻與吳王配鴛鴦。

4、〈與君共舞〉：莫負美景，莫負良辰。迴舞袖，醉金樽，與君共享太平春。

5、〈越兵復仇〉：白虹貫日，兵氣沖天，金鼓雷鳴，喊殺聲高。越國兵將如潮湧，復仇雪恥在今朝。

6、〈西施哭吳王〉負吳已不義，背越難言忠，天地蒼蒼何處容？唯有一死謝君寵，黃泉路上永相從。

演出之精彩，非文字可以描述。實況影片網址是：

https：//youtu.be/GKTT9o-KhM0

http：//www.tudou.com/programs/view/4yNfNAtzWAs/

何美恩

《我一生的貴人》之 140

　　話說《西施組曲》中提琴版是「妹妹」，出生比「姐姐」（大提琴版）要遲七、八年，卻早已「出嫁」，這個「姐姐」卻一直「名花無主」，我這個「老爸」除了偶而嘆息「這麼好的女兒居然嫁不出去」之外，只能苦苦等待。

　　2015年7月7日，廖皎含老師在國家演奏廳開「古意新聲——黃輔棠鋼琴作品音樂會」，來了一位過去並不認識的貴賓孫愛光教授。孫教授在 Email 中，給我九個字評語：「作品十分獨特與創新。」

　　沒想到，2016年夏，孫教授來電郵，說她的女兒何美恩想在音樂會上拉些國人作品，問我有沒有為大提琴寫的曲子。我趕忙把唯一有錄像，由戴俐文老師演奏的兩首大提琴小品《雨夜花主題變奏曲》和《安平追想變奏曲》視頻傳給她，並告知：「我還有一首從未有人演奏過的《西施組曲》，要不要？」她說「要！」我就把樂譜與何君恆老師演奏的錄音視頻一起傳了給她。

　　大出意料，孫教授回覆：「美恩決定演奏《西施組曲》。音樂會是12月17日。」

　　我一直盼到12月13號，才第一次見到美恩。她與爸爸一起專程到台南，先去奇美博物館借琴，然後來我家，把《西施組曲》一段一段拉給我聽。我聽她拉完第一段，就知道大提琴版《西施組曲》世界首演一定會大成功。因為她不但技術好，音色漂亮，而且有靈氣。

　　我先聽她把全曲拉了一遍，然後再回頭，一段一段，先改譜，後調整速度、力度、剛柔度。譜雖然改得不多，但極其重要。我畢竟不是拉大提琴的，某些地方是否能演奏？某些雙音效果是否恰當？某些音的音區是否適合？這些細節，都關係到作品是否經得起行家挑剔。因著美恩的試奏，改了若干處譜，確定了每一個音都能演奏，所有的雙音效果都O.K.，這是美恩對

423

我無可替代的巨大幫助。

第一段「西施入吳」，開始時美恩的速度有點偏快。我說：「西施入吳是被逼的，她並不想去，所以速度寧可偏慢，都不要偏快。」就這麼一句話，她就把西施當時的心境全奏出來了。演出時，剛好內子用手機錄得該段的前面幾句，我把這幾句上傳到臉書和微訊，馬上有回應：「西施好美！好淒涼！」我們工作了不到兩小時，就完成了全部樂譜修訂與音樂討論。

17號演出在台北市和平長老教會。出席貴賓有吳漪曼教授，邱坤良校長等。何美恩拉西方作品時，穿洋裝。拉《西施組曲》時，她特別換了一套紅色旗袍。孫教授讓我在美恩換裝時講點作品寫作背景。看到林肇富教授坐在前面，我就說：「二十年前，是林肇富教授委託我寫《西施組曲》。二十年後，由他的高足何美恩小姐來做世界首演。只有上帝，才能把事情安排得這麼巧妙！」聽得全場都笑起來。

演出實況DVD剛剛編輯出來，傳上 youtube 與土豆網：

https：//youtu.be/78OdJsHTfVU

http：//www.tudou.com/programs/view/lU0OLbb10s0/

請各位一窺這位「新娘」，究竟有多漂亮！

何美恩的演出海報。

演出後合照。左起：孫愛光、林肇富、林秀三、何美恩、廖皎含、吳漪曼、黃輔棠、謝隆廣、邱坤良。

台南時期
（1990-　　　）

【F】指揮等老師

《我一生的貴人》

黃輔榮（阿鐘）著

曹　鵬

《我一生的貴人》之 141

1999年1月下旬，我從台灣去上海考察徐多沁老師的小提琴團體教學法。期間，徐老師安排我去上海交通大學聽曹鵬先生帶交大學生交響樂團排練。一場排練聽下來，我深受震撼。曹先生訓練樂隊本事之高，讓我更加體會到，「只有不好的指揮，沒有不好的樂隊。」

親眼看著曹先生如何在極短時間之內，把樂隊的音準、音色、整齊度、樂句劃分等問題從原先基礎上大進一步，讓我從心底裡蹦出一個字：「服！」排練結束後，我正式向曹先生提出請求，拜他為師，學指揮，學做人。蒙他不棄，答應收我這個已經五十歲的老徒弟。

曹師手把手教我的指揮技術，最重要的一招是放鬆功。不管音樂的張力多大，雙手從肩到肘到指尖，都必須最大限度放鬆。這招功夫，最大好處是讓我後來指揮完一整場音樂會，都不覺得累。

從觀摩曹師排練時領悟到的功夫，有「弱奏法」，「整齊法」，「音準法」等。以「弱奏法」為例，曹師的名言是：「什麼叫做弱奏（pianissimo）？就是聽不到自己的聲音！」自從用了曹師這一招，我帶樂團、合唱團，就也能奏出、唱出尚可之弱聲。

2011年，曹師指揮新加坡華樂團演出了「神鵰俠侶交響樂」民樂版第一樂章「反出道觀」。令我極其意外與驚喜的是，曹師用心、細心地把總譜的配器作了幾處重要改動，並給總譜與每一份分譜都做了細心編訂並加上排練用號碼。

2012年3月30日與深圳交響樂團合作演出《金庸武俠小說交響音樂會》，陳川松團長為了保證音樂會高品質，跟我講好要請一位資深又出名的指揮家執棒。我當然百分之一百支持大陳團長的做法。在提出指揮人選建議時，我

把曹鵬先生列為第一優先。曹師知道此事後，主動給陳團長寫信，建議他讓我自己執棒，並列舉了好幾條理由。最後，他用擔保式語氣，請陳團長信任我的指揮能力。當深交通知我確定演出日期時，順帶告訴我「大陳團長決定讓您親自指揮」時，我知道，那是曹師的建議，改變了大陳團長的初衷，讓我得到了這個珍貴機會。因為這次機會，不久之後我接到廣州交響樂團余其鏗團長邀請，於11月18日跟廣交成功地合作演出了「神鵰俠侶交響樂」解說音樂會。

　　曹師曾多次賜信，均語重心長，給我很多教誨。茲摘錄幾個片段：

　　「古典音樂是一座挖不盡的金礦，在這座金礦中有道德的真諦、文明的精華、人性的光輝，這是一座真、善、美的豐碑。」

　　「前階段醫生命令我住院，醫院中無法用電腦，但你的來函，小夏都轉給我拜讀，你的指揮、創作、教學、樂評……，都讓我感動、讓我學習、讓我享受。」

拜在曹鵬先生門下當學生，是阿鏗一生之大幸。

「我希望你花些時間再次核對樂隊分譜、檢查樂隊分譜。這樣可節省排練時間，取得更好的藝術效果。」

2013年4月，知道我與湖南交響樂團合作演出《神交》，曹鵬教授特地從上海來電話，給我兩個建議：

一、第七樂章「群英賀壽」，速度要快些。速度太慢，熱鬧不起來。

二、講解與譜例演奏之間，不必一直重複拿起與放下麥克風的動作。可左手拿麥克風，右手指揮，讓連接更緊湊。

我接受了曹師的建議，演出果然大有進步。

楊鴻年

《我一生的貴人》之 142

2006年，因為要指揮高雄漢聲合唱團開我自己的合唱作品音樂會，臨急抱佛腳，拼命從楊鴻年教授的講課光碟中吸收營養，學習合唱指揮常識與技術。以下是幾篇當時日記：

3月31日

看完了楊鴻年先生的11片講學與排練合唱VCD，只能用四個字來形容他的合唱指揮藝術：出神入化。

在這之前，我從來不知道，合唱可以這個樣子指揮，可以神奇到這個程度。以武功來比喻，那是無招勝有招的境界。

有些東西，目前不可學，也學不來。但有幾樣東西是必須學，能夠學的：

1、用手而不是用口來指揮。

2、多訓練弱聲。

3、多訓練母音轉換。

4、多教常識，如呼吸肩不動；頭頂瓦罐，口含雞蛋；等等。

4月2日

今天，與漢聲合唱團排練，首次把從楊鴻年老師的講學與書中學到的一些招式用進去，效果甚好。李學焜團長說：「黃教授的功力開始展現了。」其實，我是現學現賣，本事全是從楊鴻年先生處學來的。

4月9日

楊鴻年教授的合唱訓練法，發揮了極大能量。今晚帶漢聲合唱團排練，

每個人都感到無論是發聲練習，還是唱歌的聲音，都比以前大進了一步，開始有一點「美聲」的味道了。

僅用了一招「哼鳴」法，一招「弱聲唱法」，就改變了整個合唱團的聲音，也改變了我的整個觀念與唱法。真希望有機會直接向楊先生說一聲「感謝」，再正式向他補行拜師禮。

2007年4月，我隨美國加州《海外遊子吟》合唱團赴京演出之便，正式向楊鴻年教授行了拜師禮。然後，他就開始給我上課。以下是部份楊師所講：

「指揮的技術很多。最關鍵的還是起拍。你起拍都很準確。但從音樂的律動講，尤其要注意line，橫的線條。因為指揮就是point，點和線的關係。你是點多於線。」

「你裡面有很多對位（指《歲寒，然後知松柏之後凋》一曲），在給新聲部的時候，線條沒有延續，所以手忙腳亂。實際上，指揮的運行，都是點與點之間的線條。你省掉多餘動作以後，就可以控制線條。」

「能夠用最小的動作、最少的動作，達到最好的藝術效果，就鬆弛下來了，就可以用腦子做別的事情。」

「我的習慣是很少跟著隊員唱，偶而提示一下，主要是聽他們有什麼問題，要提前準備。這裡準會出問題，要提軟口蓋呀，要發音柔和呀，你可以做更多事情。」

「你這首作品後半拍起的東西非常多，因此每次起你都給它一個accent，是吧？它有時候不需要。只要給了一個點，就跟它走，不要手一直去指揮，那就忙壞了。」

我這個原本合唱指揮白丁，憑著跟楊教授一半偷學，一半正式上課學的微末功夫，居然成功地指揮高雄漢聲合唱團，開了三場完全不同曲目的音樂會。第一場全是自己作品；第二場中西各半，全是他人作品；第三場是韓德爾的《彌賽亞》。希望這份師生奇緣，還有後續。

2007年4月18日，攝於北京楊鴻年教授工作室。

陳國權

《我一生的貴人》之143

2006年8月18-22日，在無錫舉行的首屆少兒小提琴中國作品比賽擔任評委期間，很意外地遇到陳國權教授。筆者少年時，曾跟李自立先生學拉過陳教授作曲的《送行》。沒想到，一聊起來，陳教授近年來全力投入的事，竟然是合唱指揮。真是天上掉下來的大禮物！

我當即請他教我一點最入門、最關鍵的合唱指揮手上功夫。他毫無保留地，當即傳了我兩招：

1、拍子的「點」，不在落下去的瞬間，而在彈起來的瞬間。

2、拍子分虛拍與實拍。柔性的音樂用虛拍，剛性的音樂用實拍。

比賽最後一天，他送我一份大禮物：一套出版沒幾天，剛剛在無錫某書店買到的《陳國權教合唱指揮》。

回到台灣，我反覆觀賞陳師的教學與指揮DVD，在合唱排練與弦樂團排練中用上他傳的秘招，感覺是脫胎換骨，變成另一個人。過去，常常為控制不住速度而煩惱（唱或奏出來的速度，不是我想要的）。自從用了「點在彈起」法，要快、要慢、要穩、要變，就比較能隨心所欲。

為了方便記憶，還把從陳師處學到、悟到的各種「手語」，整理、歸納為指揮功夫招式：

掌控乾坤——基本架勢

毽子彈起——實拍打法

空中游泳——有控制的虛拍打法

柔若無骨——完全虛拍打法

單翅翔翔——一隻手指揮

托日出海——漸強

壓平海浪——漸弱

不許大聲——突弱

推車上坡——柔性重音

重錘擊鼓——剛性重音與強收

輕揮五弦——弱收

先抑後揚——頓後再繼續

東呼西應——賦格式樂曲

凝固如山——無限延長

　　至此為止，我的合唱指揮，一下子就從業餘水準，提升到半專業、準專業水準。真是「教我如何不謝他」！

　　2007年4月25號，我隨美國加州《海外遊子吟》合唱團去武漢，當晚竟然是與陳國權教授同台演出。我們在丁國勛指揮下唱《海外遊子吟》合唱組曲，陳教授指揮武漢群星合唱團唱「青春舞曲」和「小河淌水」。這是我第一次現場欣賞陳師的合唱指揮藝術。欣賞過程中，細細觀察他每一個指揮動作，傾聽他帶出來的每一句以至每一個音，體會他對合唱團音準、節奏、音色變化、情緒起伏、曲樂內涵的絕對掌控，更加明白了他在《陳國權教合唱指揮》一書中強調的「指揮五有」：

1、有音樂靈氣，善於捕捉音樂各要素和領悟音樂的內涵。

2、有形體感，善於調整和運用自己的形體動作，做到動作的準確性和具有可觀性。

3、有控制感，善於調動合唱團對音樂的表現欲，能夠駕馭音樂的張馳，能夠整合歌唱的音色。

4、有經過指揮基礎動作的訓練過程，尤其是對拍點和預備拍動作的掌握。

5、有必備的音樂知識，如聲樂、視唱練耳及樂理、和聲、複調、多聲部織體構成、鋼琴演奏等。

陳國權教授與阿鎧。攝於2007年4月25日，武漢湖北劇院。

鄭小瑛

《我一生的貴人》之144

　　2008年4月4日，應鄭小瑛教授之邀，我客席指揮廈門愛樂樂團，演出了一場「純弦樂音樂會」。這場音樂會有四個「首次」：首次以指揮身分在大陸登台，首次與廈門愛樂合作，首次把多首本人作品介紹給大陸聽眾，首次自己做樂曲講解。

　　5號晚上，終於等到一個機會，請鄭小瑛教授指出我指揮的不足。她見我虛心又很認真，便直接了當說：「三個問題：起拍不清，圖式不明，速度不穩。」

　　換了別的指揮者，這樣的判詞，等同「死刑宣判書」，可是遇到阿鎧，這個「判詞」卻有如黑暗中的明燈，迷路中的地圖。

　　當年的學琴之路，是已開過兩場獨奏會之後，還請俄國老師Albert Markov 先生，把我當作從零開始的學生，重新把全部基礎功夫再學一遍。當年學作曲，是已拿到音樂碩士學位，並寫過不少作品後，再拜張己任、盧炎兩位先生為師，從零開始學對位、和聲。現在學指揮，遇到一出口就指出我罩門所在的大師，豈有不拜之理？於是，正式請求鄭老師把我收在門下，當她的學生。蒙她不棄，答應收我為徒。

　　2008年11月8-22日，廈門愛樂樂團舉辦了中國有史以來第一次由一西一中，兩位大師任教的交響樂指揮大師班。第一期主教是 Jorma Panula 先生，第二期主教是鄭小瑛教授。我一看到簡章，馬上報名。結果被安排第一期觀摩，第二期當正式學員。

　　兩週時間，學到很多，也被「修理」得很慘。第一天上場，貝三第一個和弦一出來，鄭教授就叫停：「阿鎧，你的起拍給錯了。不能在第一拍給，要在第三拍給。」我反應偏慢，一時不明白什麼意思。鄭師耐心解釋：「這

是很快的三拍子，有些地方要打合拍（即每小節打一拍）。但開頭的和弦，必須打分拍，你剛才的拍子點給在第一拍，樂隊要隔兩拍才出來，所以不整齊。你試看看，在第三拍給預示。」我按鄭老師的指令，再奏一次，結果，樂隊出來聲音就整齊、集中了。

後來，陸續聽到鄭師給其他學員的建議，常常是「某某地方的起拍遲了一點」，「某某地方的起拍不夠銳」，「某某地方必須多給一個小拍」，「某某地方必須提前一拍給個預示」，「起拍後，必須略停一下，再往後接，才不會忙亂」。我這才明白：起拍起拍，真不簡單。欲當指揮，先過此關。

結業音樂會，我本來想選貝多芬第三交響樂第一樂章，但鄭小瑛教授考慮到此曲的難度、長度，臨時決定改為貝多芬第四交響樂第二樂章。乍看之下，此樂章無甚難處，既不快，也不複雜。誰知一上場，我「圖式不明」與「速度不穩」等問題，在此曲中暴露無遺！至於音樂內涵、感情表達、織體分明，那是完全顧不上了。後來在鄭教授和傅人長副指揮的幫助下，經過幾番搏鬥，在演出時居然被鄭師表揚「大有進步」。

後來我敢和能指揮深圳交響樂團、廣州交響樂團、湖南交響樂團、昆明聶耳交響樂團、亞美尼亞國家青年交響樂團等演出《神鵰俠侶交響樂》，鄭老師功不可沒。

鄭小瑛教授給阿鎧機會，2008年4月4日客席指揮廈門愛樂。

參加指揮大師班，阿鎧由鄭小瑛教授手中接過結業證書。

陳雲紅

《我一生的貴人》之145

　　2012年8月7日，在台北中山堂，由陳雲紅老師指揮大愛之聲合唱團、逢友合唱團、政大校友合唱團、新節慶合唱團，聯合演出「向大師致敬」音樂會，演唱了我作曲的《天行健，君子以自強不息》、《清平樂》（黃庭堅詞）、《問世間，情是何物》三曲。

　　指揮與唱都好極了！這幾曲，從未有過排練得這麼細，音樂處理得那麼漂亮的演出；在此之前，我在台灣也從未被人稱為「作曲大師」。尤其是《問世間，情是何物》一曲，直到這次演出之後，我才敢確定作品立得住，如果指揮與唱夠好，樂曲本身沒有問題。

　　2016年初，我決定拜在陳雲紅老師門下，補學指揮基本功。雖然我已經指揮過多場交響樂與合唱音樂會，但很清楚自己有些地方力不從心，有些地方不確定對錯，有些地方含含糊糊，那是基本功有缺陷。這種情形，如不補學基本功，問題永遠無法解決。

　　極其幸運，陳老師不但答應教我，而且完全把我當學生，從最基礎的東西開始，一步一腳印地教。十五堂課，讓我改掉了一些壞習慣，弄清楚了一些原先不清楚的技術，學會了一些極重要，卻原先不懂的東西。每一堂課我都做詳細筆記，經常做總結。下面是十二堂課總結：

　　陳雲紅老師這十二堂指揮課，上得如夢如幻，讓我想起將近四十年前，跟Albert Markov先生上那十二堂小提琴課。那十二堂課，改變了我一生的「琴運」，讓我弄通了小提琴的基本技術並得以靠此養家活口，造福學生。相信這十二堂指揮課，也將會改變我的「樂運」，讓我得以變成合格指揮，把自己與別人的音樂都展現得更動人。

《向大師致敬》音樂會海報。

陳雲紅老師教阿鏗指揮基本功。

把這十二堂課所學歸納一下，主要是如下方面：

一、指揮動作訓練。包括1、「自由落體」（即鬆落勻上）練習。2、原地彈起。3、帶點彈起。4、只點不彈。5、只摸無點。6、完全不動等。

二、起拍訓練。包括1、分辨起拍與非起拍。2、不同拍子位置的起拍。3、後半拍起拍等。

三、聲部進入訓練。包括1、身體與臉部的轉動。2、雙手的一前一後，一高一低，你上我下等。3、聲部進入前的準備動作。

四、結束音技術。包括1、「預備+切」的結束音。2、乾淨俐落的結束音。

五、節奏與速度變化。包括1、無限延長音。2、漸慢。3、漸快。4、突慢。5、突快。

六、力度變化。1、漸強。2、漸弱。3、突強。4、突弱。

七、習慣與觀念的改變。1、改掉了「抽動」的壞習慣。2、弄清開始時手的適合位置。3、弄清音樂進行中手的適合位置（高低、前後、左右）。4、弄清了雙手各自作用。5、開始會反省：這個動作對不對？有無忽略了樂譜中的某些東西？6、開始會同時用兩種心態看別人指揮：學習與挑剔。7、指揮第一重要本功是「鬆與勻」，即陳雲紅老師說的「自由落體」。8、圖式等規範，在音樂有需要時均可打破。

最後幾堂課，陳老師為我示範了《神鵰俠侶交響樂》每一個樂章的關鍵之處如何指揮，解開了我的長期疑惑。

蔡盛通

《我一生的貴人》之 146

　　我的第一位電腦打譜老師是鮑元愷教授。1999年9月，在北京住在他家三天三夜，跟他學打譜與如何用電腦軟體讓樂譜發出聲音。雖然大有進步，但所學仍不足以應付所有打譜難題。我有大量音樂作品和黃鐘教材要打譜，如果打譜技術不過關，出版與推廣就寸步難行。

　　2001年，在國立台灣交響樂團出版的《樂覽》雜誌，讀到介紹蔡盛通老師一篇文章，知道他是電腦打譜高手，而且曾教過不少人電腦打譜，便決定拜他為師。2002年1月21-23日，專程去桃園，整整三天只做一件事：跟蔡老師學打譜。

　　蔡老師是位罕見的好老師，教學有條理、有方法、負責任。他把 Encore 軟體的所有技術分門別類，先講一遍，然後示範，再讓我自己動手做一遍。如有不明白的問題，當場發問，當場回答，直到弄通弄懂為止。然後，給出一塊時間，我自己做筆記並練習，中間如有問題就寫下來，準備下一節時間發問。這段時間是我練習，他忙他的事，雙方都不浪費一分鐘。一個上午，這樣「講、示範、自己做筆記兼練習」的三部曲，大概會有二至三次。

　　我曾經跟過「天才」型但全然不會教學的老師上電腦課。他很快地把「過程」自己做一次給我看，完全不讓我自己動手操作，也沒有時間讓我記筆記、練習。這樣的教法，我時間花了，學費交了，但本事基本上沒有學到。比較起來，蔡老師的教法太高明了！我後來就完全靠那三天的筆記，學會用 Encore 軟體打譜，完成了四十冊音樂作品，十二冊黃鐘教材的打譜與出版。

　　下面是幾個當時筆記例子：

　　整理工具系列：Set up, Tool bar set up，選擇，Add or Remove, Save

preference。

編頁碼：Score, Text Element, Footer 1 or 2, page之#p，選位置，選頁碼（如要6，off set 要5，如此類推）。

編小節數：Measure, Measure Numbers，選細項，OK。

　　像我這種記性不好的人，如不是每一項技術都有如此詳細的「步驟指南」，隨時可以翻閱，肯定是隨學隨忘，學了等於沒有學。

　　上完蔡老師的課，回到家後，我就直接開始用 Encore 軟體打黃鐘教材。開始時打得很慢，常常是明明學過的東西，卻忘了要怎麼打，這時就完全靠筆記。打多了，常用的技術就記得住。後來熟練了，就基本上不必靠筆記，還能教別人如何打譜。

　　十五年後，回過頭看，當年拜蔡盛通老師為師學會打譜，是我一生做對了的重要事情之一。如果不是自己會打譜，四十冊作品，十二冊教材，要花多少錢去請人打譜？自己會打譜，不但省了錢，更重要是省了時間。因為所有譜都不斷在改，如不是自己動手，說改就改，全要靠人，單是校對，就會累死。

　　蔡老師一生音樂創作與教材編寫都做了很多事，八十多歲還一直有音樂新作品問世。他除了教會我電腦打譜，在很多其他方面都是我的楷模與老師。

蔡盛通教授四本理論作曲教材巨著。

侯吉諒

《我一生的貴人》之147

　　侯吉諒先生是我正式拜的書法老師，可是我這個劣徒，卻完全沒有跟老師學到任何書法本事，反而是他在我的音樂作品推廣與著作出版上，幫了很大忙，且是無可替代的幫忙。

　　請先看一段他發表在2008年10月18日聯合報副刊的文章：

　　「阿鏜先生雖然不是土生土長的台灣人，但他一直居住在台灣，對台灣的音樂教育付出很大的心力，他更改編不少台灣民謠為動聽的管弦樂，還創作了這首《台灣狂想曲》，然而，在樂團全盤西化的情形下，這樣的努力，還是很難被大眾看到的。

　　最近阿鏜花了不少錢，請人配上了台灣的山、水、花、鳥、蟲、樹，由於畫面剪輯相當用心，即使不懂古典音樂的人，也可以輕易欣賞這首兼具台灣風味與西洋古典的中型管弦樂曲。

　　他還把這樣作品放到網路上，讓大家可以方便的、自由的、免費的欣賞，這是從來沒有過的事，一個音樂家這樣無私的奉獻，如果你還不花點時間欣賞，那就對不起自己了。」

　　再讀一段他在《樂在其中》一書推薦序中的話：

　　「作為一個音樂家，阿鏜先生興趣極為廣泛，從他數量不少的文字作品，可以看得出來他對很多東西都有興趣，並且真正做到不恥下問。因此，我和他寫信時，就不知天高地厚地說了一些外行充內行的音樂看法，阿鏜不但不以為忤，甚且極其認真的、一板一眼的和我說起音樂的種種。每次收到

他這樣的信，我總是看得冷汗直流，不斷暗叫慚愧。」

這本書，是他任職未來書城總經理時，由未來書城幫我出版的。內中收錄了我不少從未正式發表過的文章。其中還有我寫給侯老師的論樂信。錄兩段：

《梁祝》好在那裡？您說「作曲家主要得力於傳統戲曲的旋律，」、「加上有適當情節」，「只能說編得很好」。這些都沒錯。但為何不少作曲家用類似方法寫出來的作品都不能跟它比？私意以為，何占豪和陳鋼最厲害的地方，是他們能把優美的戲曲旋律小提琴化，把戲曲的「語言」轉化為小提琴的語言，把小提琴的表現力和各種技巧發揮得淋漓盡致，讓拉的人和聽的人都過足癮。這是談何容易！我拉琴、教琴、作曲數十年，一直追求這個，可是一直做不到。至今為止，也未見有其他人做到。這是為何我如此推崇此曲的真正原因。

……

在各種藝術欣賞中，音樂欣賞與美食欣賞大概最接近。中、老年人最喜歡吃的東西，一定是他從小吃慣的。中、老年人最喜歡的音樂，也一定是他從小聽熟的。對不熟悉的樂曲，能一聽就下出經得起歷史考驗的判斷，必須有超乎尋常的專業功力。愛樂者中，喜歡柴可夫斯基的人肯定多於喜歡布拉姆斯。就像愛國畫者，喜歡張大千的人大概比喜歡黃賓虹的人多。這都是正常，甚至是必然的。

我雖然極喜歡書法，也對侯先生的書法與書法教學評價非常高，但急著要完成的事情太多，無法排出時間練書法基本功，連起碼的書法能力也不具

「琴韻情聲」四字，出自侯吉諒老師之手。

備，深感愧對師門。侯老師諒解我的處境，沒有逼我交功課，反而不時以他那漂亮之極的行書給我寫信，讓我從中欣賞到書法之美。2010年，我請林昭亮奏錄的《琴韻情聲》專輯完成，侯老師寫了龍飛鳳舞的「琴韻情聲」四個字，送給我作標題，讓這片 CD 增色不少。

侯吉諒老師致阿鏜的手寫信，已成為黃家的鎮宅之寶。

曾乙彥

《我一生的貴人》之148

　　第一次見識曾先生醫技之神奇，大約在1995年。其時我覺得胸口隱痛，消化力大不如前。同事陸一嬋老師向我推薦曾乙彥先生，說他會用獨特的推刮法，治很多中、西醫都治不好的病。陸老師結婚多年都沒有小孩子，經曾先生治療後，不久就生了個小胖娃。多年同事，所講應可信。

　　於是，我就去找曾先生。他不問什麼，只在四肢和背腹，這裡推推，那裡刮刮。推刮到前胸，他說：「你這裡有兩顆硬塊。」我摸一下他指出的地方，果然如此。摸大力一點，此處隱隱有疼痛。他問：「你能忍受痛嗎？」我知道事關重大，回答：「沒有問題。」他說：「這硬塊繼續發展，會變成胃癌。要忍一下痛。痛完就沒事了。」

　　那是有記憶以來，一生的最痛。想像中，跟女性生小孩子那種痛，可能差不多。大約推刮了十分鐘後，曾先生說：「硬塊已經推散了。」我一摸，兩顆硬塊果然不見了。原先胸口那若隱若現的疼痛，也消失了。真神奇！

　　第二次領教曾先生醫技之神，是大約八年前，一走路左膝蓋就痛。我懷疑是痛風，便去請教有過痛風病的朋友。他們告訴我：痛風是時痛時不痛，走路必痛，那不是痛風。

　　那時，內子馬玉華已拜在曾先生門下，學了一點砭療法。我請她幫我試治一下。她這裡敲敲，那裡刮刮，卻找不到痛源，也就沒有療效。

　　徒弟沒辦法，只好找師傅。曾先生幫我在膝蓋附近這裡推推，那裡捏捏，仍找不到痛源。於是，他讓我背朝上躺下來，檢查其他部位。最後，居然在膝蓋後面的大小腿交界處，找到了一個大硬塊。一碰觸到這個硬塊，我痛得大叫起來。「哈，終於找到了！」他開心地笑出來。然後，就給我推、刮、揉。大約十五分鐘後，那個硬塊變鬆、變軟、變小了。他叫我起來走

曾乙彥先生。

走路。奇蹟出現：困擾我好一段日子的左膝蓋痛，完全消失。

第三次，是右腳中指，一觸就痛。也是先請內子試治，無效，再請師傅出馬。這一次，曾先生也是先找遍了右腳中指附近的前、後、左、右，都沒有找到痛源。最後，居然在腳底的中指與腳掌心之間很深的地方，找到一條前後方向的硬絲。它很細，像鐵線一樣硬。一碰它，痛入心肺。這一次，曾先生用最細的工具，花了很長時間，先後做了好幾次，才把那條硬絲推到消失。推完之後，這隻腳趾就怎麼碰它都不痛了。

第四次，是我的右小指，因長期電腦打譜，使用滑鼠方法不當，第二關節增生，又腫又痛，整隻小指變了形。這一次，我沒有找內子，也沒有找曾先生，而是用砭療法自己治療。經過多次自砭後，原先又腫又痛，已變了形的右小指，居然不再腫痛，連增生了的關節，都恢復了正常，手指也重新變直了。

兩年前，曾先生仙逝。我先寫了「砭療治癒五十肩記」一文。意猶未盡，再寫「神奇的曾氏新砭療法」，用以紀念世人無所聞，卻對失傳已久的中醫砭療法有極大貢獻的曾乙彥先生。

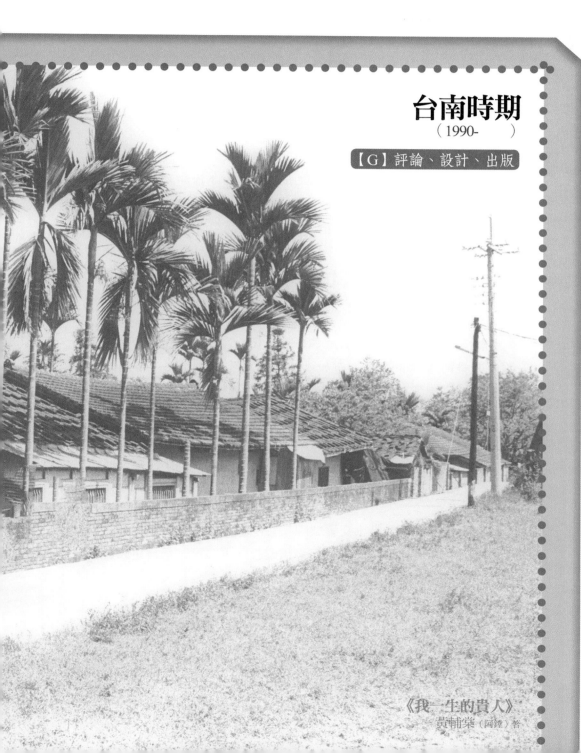

台南時期
（1990-　　　）

【G】評論、設計、出版

《我一生的貴人》
黃輔棠（阿鏜）著

周凡夫
《我一生的貴人》之 149

　　與凡夫兄相交，要追溯到1978年。那年我有事從紐約回香港，吳節皋先生邀我聽歌劇《甜姑》。我寫了一篇樂評，投稿給某報，凡夫兄是該報音樂版編輯，由他審稿發表。我們四十年的友情，就從那時候開始。

　　1992年12月6日，崔玉磐先生指揮《神鵰俠侶交響樂》在台北社教館首演，凡夫兄專程從香港來出席音樂會。事後，他在多家香港報紙發表長篇樂評，高度肯定《神交》。摘錄其中一段（刊載於1992年12月12日明報）：

　　黃輔棠巧妙地採用了四個主導動機，代表在樂曲中出現的四個人物，隨著各段音樂的內容和意境，而加以不同形態發展；在大、小調外，很多地方用了表達力豐富的八聲或九聲商調和徵調，全曲具有起承轉合結構，且有燦爛色彩的管弦樂效果，手法流暢成熟，內容深刻動人，即使未看過小說《神鵰俠侶》的聽眾，亦會被那種帶有華格納式的豐富迷人管弦樂色彩吸引……，未知這部難能可貴的大型管弦樂作品，何時才有機會在本港演出呢？

　　1996年11月30日香港小交響樂團在香港演出《神交》，2008年12月21日香港新聲國樂團在香港演出《神交》國樂版四個樂章，都肯定跟凡夫兄這大哉一問有關。因為兩位主事者余漢翁和邱少彬，都是凡夫兄極好的朋友。我與少彬兄曾有過這樣一段對話。我問他：「你從未聽過《神交》，怎麼那麼大膽，就敢決定演出？」他答道：「多年前我看過周凡夫的樂評，我相信他說的話不會離譜。」

　　2012年3月30日，我首次自己指揮《神交》演出，合作樂團是深圳交響

周凡夫的樂評集封面。

樂團。凡夫兄又出席音樂會並寫了樂評（刊登於2012年 4月18日香港大公報）：

　　他這部大型作品二十八年來不斷修改。這個鍥而不捨、追求完美的過程，筆者不僅知之甚詳，且聽過該曲一九九二年在台北由崔玉磐指揮青年音樂家管弦樂團的首演，和一九九六年葉聰指揮香港小交響樂團在香港大會堂的香港首演。阿鏜這種精益求精的創作態度，較不少專業作曲家更專業！

……

　　第三樂章「俠之大者」樂曲開始

2008年4月4日，周凡夫伉儷專程從香港到廈門，出席阿鏜客席指揮廈門愛樂樂團演出的純弦樂音樂會。中為鄭小瑛教授。

即以長號奏出宏大的主題，繼後六個長大的變奏，採用了不同的對位配器，分別刻畫出長輩慈訓、統帥發令、雄獅怒吼、師友切磋、千軍萬馬等不同場面。法國號加上小號的強烈主題變奏、木管的柔情旋律，還有大提琴伴隨著豎琴獨奏演繹對答式思念性的音樂，天衣無縫。最後銅管奏出較開始時更為宏大寬廣的主題，全曲展現氣派之大，感情之闊之厚，確是中國音樂中少見。

凡夫兄不但為我寫過很多樂評，而且極力幫助我拓展音樂界的人脈。澳門青年交響樂團創辦人許建華，香港青少年管弦樂團（MYO）創辦人何國偉，香港雨果唱片公司老闆易有伍，香港信報專欄作者梁寶耳等，都是他介紹給我認識的。我後來有機會多次去澳門青交開大師班和帶排練，有機會去義大利當 MYO 的隨團小提琴導師，與雨果合作出版薛偉演奏的《鄉夢》及張倩演唱的兩款古今詩詞歌《兩情若是久長時》和《為伊消得人憔悴》CD，皆是拜凡夫兄所賜。

楊伯倫

《我一生的貴人》之 150

　　楊伯倫先生有好幾個身分：世界華人基督教聖樂促進會董事局主席、香港天成發展有限公司董事長、香港知名聖樂作曲家。還有一個身分，多年來我一直不敢也不好意思對外公開：阿鎧音樂作品的最大知音！

　　請先看這段他對《神鵰俠侶交響樂》的評論：

　　「最好之處乃中與西結合，動與靜結合，少量樂器演奏與整個樂隊演奏結合，悲壯與雄壯結合，嚴肅與靈巧結合，古典與新潮結合，美麗的旋律與粗獷之樂段結合，單獨完整的故事與整個樂曲的連貫性結合，真摯的感情與戲劇性效果結合，崇高之意念與一般市民口味結合，南方音調與中原樂韻結合。此乃我欣賞華人作品五十年來所聽過最精彩、最嘔心瀝血之巨作。可謂『驚天地，泣鬼神』，必可留存至永久。」

　　一位虔誠基督徒，對一部非基督教音樂作品，如此評價，實為異數！

　　楊先生曾給我寫過多封充滿鼓勵美言的信。因為「好話說盡」，讓我直到此時，才敢把它們首次公開：

敬愛的輔棠兄：

　　感謝神的引領，讓我有機會認識一位如此良師益友。兄既懂音樂又精文章，既識做人又會做事，有才華又虛心，有見識又肯鑽研，夠細心又勇敢，為人直率卻有幽默感，具遠見卻很實際，有成就卻善待友人。……你寄來每一頁紙我都保存好，是教導後生的優良教材。如來港勿忘給我電話，求一聚。寄上一曲，請指正。

伯倫2001/1/11

輔棠兄如晤：

　　我們認識已不短時間了，只是離多聚少，難得舉杯暢談。……謝謝你贈我《問世間，情是何物》CD，我聽完後十分感動。且不談曲之美及演唱之佳，它讓我內心有一種震撼，久久不能平靜。其實很多音樂都能給人歡愉、喜樂，但不是很多音樂能觸動人的靈魂深處。若只談音樂我覺得太粗淺了，一方面我的水平不夠，亦不應多做捧場式的吹噓，以免過於庸俗。總之，輔棠兄，我想見你，就放CD吧！我只期望你有更大成就，其次是能歸信基督。我們的主在向你微笑招手。歸來吧，我的小羊，望你早日回到羊欄之中，共享神的真愛。

弟楊伯倫 6月14日

輔棠兄：

　　收到你的家書及《神州》七集電視系列片，感激、感動、感嘆！……回想此生，追憶幼年至今，我經歷了七個朝代：國民政府、日寇、汪偽、國府、共產黨、港英、特區，其中辛酸起伏，不足為他人道，所以能欣賞片中的每一畫面每一詩句。我會珍惜此片，不斷取出細嚼，回味人生。兄博學多才，心胸豁達，謙虛誠懇，智慧過人，弟應多多學習才是……。

　　敬祝新年進步，家庭幸福。

弟伯倫 12月21日

　　有很長一段時間，我每次去香港，他一定請我到他家裡聊天、吃飯、聽音樂，然後帶我去見他的上海同鄉會朋友或基督教會朋友。那份友情如師如兄，長久讓我心溫暖。

楊伯倫聖樂作品封面。

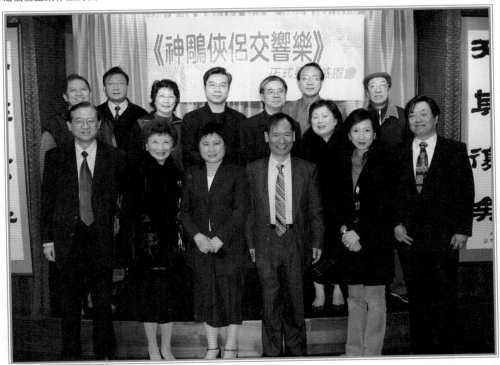

2005年初，《神鵰俠侶交響樂》首次錄音發行。2月18日，在香港辦了一個感恩會。前排左起楊伯倫、費明儀，馬玉華、阿鏜、王斯本、林仙韻、余漢翁。後排左起：楊寶智、江國平、傅蕭潔娜、閻惠昌、周凡夫、黃建國、黎鍵。

潘耀明

《我一生的貴人》之 151

「甫接台灣作曲家阿鏜的《神鵰俠侶交響樂》CD，聆聽之下，我認同梁寶耳先生所說的『從這部作品中，我感受到大時代的悲涼和這一代知識份子心靈的痛楚、呼喊。』我雖然是音樂盲，但一直以來，對交響樂有一種咫尺天涯的微妙感覺。對每一個樂章雖然不大了了，但優美的旋律和跌宕起伏的節奏，恍如寰宇的天籟一般，很易引起心靈的共鳴。特別喜歡金庸武俠小說的讀者，從跳躍的音符去體驗金庸筆下人物的喜怒哀樂，在聽覺上受用無窮。《神鵰俠侶》的主角楊過的詭奇身世和恩義情仇，通過汩汩樂章敲響聽者心靈之弦，一會兒如淺淺小溪，錚錚琮琮，令人領略聲音中的詩的境界；一會兒如一瀉千里的瀑布，激起千堆雪；一會兒如高山流水，如凝聚感情的釋放，令人難以平伏……。」

以上文字，出自香港明報月刊總編輯潘耀明先生（筆名彥火）之手。多年來，潘老總對阿鏜的知遇、照顧不少，略記幾件：

1999年11月26日，由葉聰指揮深圳交響樂團演出《俠之大者交響音樂會》，曲目是《蕭峰交響詩》、《秋瑾協奏曲》、《神鵰俠侶交響樂》三部充滿俠氣的作品。音樂會前，金庸電傳來親筆賀辭：「向深圳的朋友們親切致意，祝賀《俠之大者》音樂會成功。」那是深圳市作家協會主席林雨純先生拜託潘耀明先生出面，親自向金庸代求而得的墨寶，珍貴之極！

2015年，香港大山文化出版社出版了一本《俠之大者——金庸創作六十年》，內中有一篇本人的文章「金庸影響了我一生」。此文細述《神鵰俠侶交響樂》、《蕭峰交響詩》、中樂合奏《笑傲江湖》三部作品的創作緣由及金庸著作如何影響我學琴教琴。這篇文章的誕生，催生者是潘耀明先生。是

他特邀我為明報月刊2015年7月號「俠之大者──金庸」專輯投稿，才有這篇文章的誕生，也才有我這個音樂人，得到與胡菊人、蔡瀾、劉天賜、劉再復、嚴家炎等一群仰慕已久的文化人成為「同文」的榮耀。

　　除了上文外，這些年來，經潘老總之手，我發表在《明報月刊》的文章與報導有：

　　1998年10月號　「《蕭峰交響詩》首演成功」。
　　2007年3月號　「《海外遊子吟》創作與首演記」。
　　2012年7月號　「《神鵰俠侶交響樂》改譜記」。
　　2013年3月號　「《神鵰俠侶交響樂》廣州演出成功」。
　　2014年3月號　「為張志新譜《紀念曲》」。
　　2015年2月號　「寧峰訪談記」。

阿鏜與潘耀明在香港飲茶暢聊。2014年11月。

　　2014年11月，我有事訪港，順便拜會潘先生。他非常客氣，送我幾本他的著作，請我跟明月眾同事一起飲廣東茶，暢聊金庸武俠小說。

　　最近，因為潘老總和明報月刊的穿針引線，我居然成了新建的香港文化博物館藏品捐贈人：該博物館內有一金庸館，在明報月刊登廣告，徵集跟金庸有關出版物。幾番信來信往後，我們正式簽約，由我捐贈《神鵰俠侶交響樂》與《蕭峰交響詩》CD與DVD，作為他們的正式館藏。如有朋友日後參觀香港文化博物館，或許看得到這兩件捐贈品呢。

潘耀明先生的著作及贈書題字。

陳憲仁

《我一生的貴人》之 152

　　與《明道文藝》創刊主編陳憲仁先生只見過一面。那是1990年，我剛「移民」到台南不久，他從台中來辦事，順道光臨寒舍。因為有鄧昌國、鐘麗慧兩位共同朋友的關係，我們聊得很愉快，覺得彼此投緣。從此，我很多文章寫完後，都首先投給《明道文藝》。憲仁先生從未退過我一次稿，也從未改或刪過我一個字。這個特殊紀錄，數十年來似乎未被打破過。

　　不確定有無遺漏，找得到記錄的有16篇：

　　《聽傅勗鎣唱中國歌謠》，1991年2月號。

　　《雅俗行家共賞的美聲藝術──聽簡文秀中國藝術歌曲、台灣歌謠專集有感》，1991年5月號。

　　《聽黃安倫「詩篇一百五十篇」雜感》1991年8月號。

　　《樂壇園丁游文良與莊玲惠》，1991年10月號。

　　《洛賓先生在台灣》，1993年8月號。

　　《任蓉與我》1995年4月號。

　　《天津錄音奇遇記》，1995年10月號。

　　《神鵰俠侶組曲香港演出記》，1997年2月號。

　　《古詩詞賞析》（七篇），1997年3月號。

　　《金字塔最底層的拓荒者──吳玉霞》，1997年5月號。

　　《李山其人其畫》，1988年4月號。

　　《琴聲出自你我家──記黃鐘小提琴教學法成果展示會》，1999年8月號。

　　《俠之大者交響樂會深圳演出記》，2000年元月號。

　　《難忘的國文課》，2001年8月號。

《神交俄國錄音記》，2004年8月號。

《讀季季「寫給你的故事」》，2006年2月號

　　一直到陳先生從《明道文藝》退休，這份如魚得水般的合作關係，才慢慢告一段落，留下不少美麗回憶。

　　記得有一次，在「國語日報」讀到明道中學一位學生寫讀陶淵明詩的文章，我忽然覺得：這些句子怎麼那麼熟悉？愣了一下，突然想起來，這不是我在《古詩詞賞析》中的原話嗎？怎麼變成了他的「作品」？於是，我把那位學生的文章剪下來，寄給陳憲仁先生。很快就收到他的回信，說已經找那位學生談過話，確定他是「抄襲」，問我要怎麼處理？我回信說了三點：一、他要知錯，不能再犯。二、不要追究責任，認了錯就好。三、文章有人抄襲是好事，說明尚有點價值。一場小風波，就此愉快落幕。

　　憲仁先生從不改我的文章，但有一次破例為《難忘的國文課》親自加了這樣一段按語：「音樂家黃輔棠先生是個極重視家庭生活，很會經營家庭氣氛的人。這幾篇短文，是他們全家人用明道文藝出版社之《我的國文師承》為教材，賞析文義的心得，頗富雅趣，謹刊布以饗讀者。」

　　嚴格說來，這組文章並不是出自我的手筆，而是我給兩位女兒與內子上國文課的實錄。起因是我一對女兒已在念國中、高中，卻連句子都造不通，忍無可忍，便決定為她們補幾堂國文課。所用教材是明道文藝出版的《我的國文師承》一書中，王鼎鈞先生的「瘋爺爺」一文。從賞析開始，然後寫讀書報告，補造句基本功，一次又一次重寫，終於讓女兒懂得什麼叫做「句子通順」，什麼叫做「文章之美」。小習作得到憲仁先生大行家青眼，那是大意外。

從網路找到的陳憲仁先生照片。

《古詩詞賞析》（七篇），發表在《明道文藝》第252期。

侯 軍

《我一生的貴人》之 153

朋友之中，論相知之深，互相支持之力，侯軍兄肯定排在前五名之內。請先讀幾段他給我的信：

「惠寄《阿鏜歌曲集》終於收到，真是謝天謝地。當即放入音響聆聽，舉家皆歡喜。簡言之，我喜《天行健》、《歲寒》、《知音不必相識》等大合唱；我家妻女則喜歡《春花秋月何時了》、《獨自莫憑欄》、《鵲橋仙》諸曲，蓋因吾家小女（十歲）喜愛古典詩詞，正在背李後主及秦少游詞，因而特感親切。」

「惠寄《錦瑟》及大著均已收訖，當即放聽一遍，如飲瓊漿，如承甘露，無論曲調、演唱、伴奏均屬上乘。而我家小女更是一聽再聽，以曲帶詞，背誦古典詩詞。真是妙詞配佳曲，好極了。」

「對話錄寄得遲了幾天，主要是想夾帶一點「私貨」，就是「鄰居憶」的續篇。我難忘您是第一位對我的那組文章表示讚賞的「知音」，而這一系列迄今為止仍然是我最喜愛的文章。可是，這又是迄今為止我的文稿中最不走運，最受冷落的一組。」

再請看一段他發表在深圳商報的樂評（台灣96華裔音樂研討會紀實）：

「阿鏜的音樂作品充滿古典情懷。他為中國古典詩詞和古代聖賢譜寫的大量歌樂，體現了鮮明的中國風格和中國氣魄……。阿鏜的成功，與其說是單純音樂的成功，莫如說是中華傳統文化的成功。」

阿鎧與侯軍，1996年2月攝於墾丁。

侯軍散文集《青鳥賦》與紀實文集　《那些小人物》。

不少朋友很好奇：阿鎧平常不交際應酬，極少請人吃飯，怎麼那麼好運，深圳交響樂團會先為他開「俠之大者交響音樂會」（1996年11月30日），後請他親自指揮演出《神鵰俠侶交響樂》（2012年3月26日）？事隔多年，謎底可以公開：都是侯軍在幕後幫的忙！他與深圳交響樂團陳川松團長是好朋友，多年來對深交支持幫忙不少，有他從中穿針引線，大陳團長當然就全力幫忙。前者是《神交》首次在大陸演出，後者開啟了我指揮自己大型交響樂作品演出之路，均是極難過的關。過關之後，前面的路就寬闊好走。

我生平最重要的記者採訪與談音樂創作文章，亦出自侯軍之手。這篇題為《歌樂管弦融中外、黃鐘大呂匯古今——作曲家阿鎧訪談錄》，全長一萬七千字，首刊於河北教育出版社1999年出版的《問道集》。為了寫這篇對談錄，侯軍兄專程到香港跟我會合，我們聊了整整三天，他事後花了好幾個月，才完成全部整理工程。篇幅關係，只能錄一小段：

我曾經說過一句很尖酸刻薄的話：「凡是潮流必短命。」我還寫過一篇文章，其中有這樣一段文字：「最沒出息的作家是迎合潮流的作家；最短命的作品是追逐潮流的作品。」我認為藝術評價標準最終只能有一個，那就是好與壞。新與舊可以作為一個參考指標，但是不能當成標準，更不能成為唯一標準。現代人並不因為宋詩比唐詩新而更愛宋詩。為什麼？因為高下自有分別，而與新舊無關。眼下，時常可見以新為榮以舊為恥的人，他們可曾想過：一千年以後，人們看我們這一代人的作品，恐怕只有高下之分而絕對不會去考證一下誰新誰舊。

感謝侯軍，引我說出所有心裡話並記錄下來，讓我身與心都更健康！

陳樂昌

《我一生的貴人》之154

　　樂昌兄是天津音樂學院作曲系教授，學問紮實，說話幽默，為人超低調，是阿鍠的頂級大知音。請先欣賞一下他的文風：

　　前些時，學東兄讓我看了一篇兄寄來的稿件（即《小提琴高級技巧三論》，發表在天津音樂學院學報1996年第三期）。到家打開一看，便學了戲台上的張飛：哇呀呀呀呀呀呀！！！一句話：我怎麼沒想到？尤其是不用大指的握弓法，僅看小標題：這怎麼可能？再往下看，原來又出了個立雞蛋的哥倫布。好！出怪招沒什麼，重要的是它管用。弟已在二十多年前正式放下琴，但感覺還有，深知握弓時大指緊張的滋味。那時也曾教過些學生，不要說解決大指的問題，說老實話，從未發現學生握弓問題出在大指上。兄這篇妙文實在該早發二十年。（1996年6月13日陳樂昌致阿鍠的信）

　　再看看他對阿鍠作品的大行家之論：

　　幾部作品（《台灣狂想曲》CD中的五曲）的總特徵，或者說是最大特徵，是純器樂作品的如歌性質。也許與追思曲、西施幻想曲、賦格風小曲脫胎於聲樂體裁有關。但變奏曲主題採自鋼琴曲，同樣有很濃的如歌性，這不能不說與兄內心的如歌氣質密切相關。史上舒伯特、蕭邦、柴科夫斯基都以如歌著稱，可見，這器樂曲未必都如貝多芬般處處動機發展。這也是弟之創作總不能有突破進展的原因之一：動機發展手法，弄不好有瑣碎之嫌，且中國人未必接受。倘幾條如歌旋律相接，又不宜構成大型器樂曲，因其內部缺乏邏輯性動力。聽兄大作，有茅塞頓開之感：變奏，包括旋律變奏、調式變

奏、配器變奏、複調變奏⋯⋯等各種變奏手法的應用，解決了中國人寫器樂曲的難題。

特微之二是複調性。此與前述密切相關。真正的單音音樂是天籟，不可求，不可多。如今弄個百人上下的樂隊，總還是要多聲的。「中國多聲音樂捨複調（對位）無出路。」此話早已有人說過。兄幸有明師指點，下了一、二十年對位工夫，方有今天成就：音響與弟的協奏曲、狂想曲相比，明顯有一種深刻感和立體感。

一個如歌性，一個複調性，奠定了這五首樂曲在中國音樂史上的地位，必當無疑。（摘錄自陳樂昌2000年3月28日致阿鎧的信）

1997年3月20日，由鮑元愷教授策劃，楊文靜獨唱，宋兆寒鋼琴伴奏的「阿鎧古詩詞歌音樂會」，在天津大學舉行。樂昌兄擔任主持人兼解說。其妙語連珠、見解獨到、深入淺出、生動幽默，讓人印象極深。幸有錄影留下，雖然品質不算太好，總勝於無： http：//www.tudou.com/programs/view/DIhY9pmqC8g

在這之前，樂昌兄已應鮑元愷教授之邀請，寫過一篇評論阿鎧古詩詞歌的大塊文章。篇幅所限，只能選錄其評《金縷衣》：

以絕句入樂甚難，難在它太短，樂思無法展開。如多次原封不動反覆，先前的汁味又必會被榨乾。然作曲家卻一揮而就，將全詩唱了三遍，節奏一遍比一遍緊湊：由開始四拍一小節的從容親切，到第二遍三拍一小節的情感起伏，到第三遍兩拍一小節的急促高潮。請注意：第三遍的首二句，在音樂上，卻是與第二遍詩一起放在中段，並在這裡推向了高潮。後一句由慢起而漸快一段，彈性十足，輕捷明快，極富感染力。十二小節的推進，力量在不停積蓄。一句拖長了的「花開堪折直須折」終於伸開了腰。不料，末句「莫待無花空折枝」如珠璣落盤般戛然而止，把個倚門一笑的清純少女，一下子便連眉毛一揚，眼珠一轉，嫣然一笑的神態，全部活生生地畫了出來，真乃神筆！

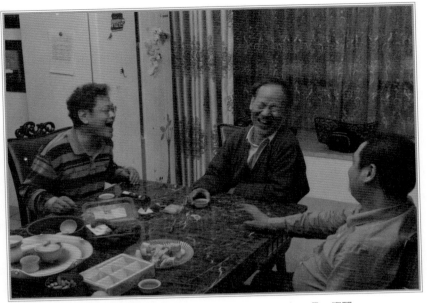

陳樂昌、阿鏗、黃飛，不知聊到什麼話題，笑翻了天。2014年11月，廈門。

這本陳樂昌著作，他本來想用的標題是《雅樂俗說》。

梁茂春

《我一生的貴人》之 155

早在1995年，茂春兄就在西安音樂學院學報《交響》該年第一期發表了一篇樂評，題目是《情真意自深——評阿鏜的小提琴作品》。內中寫道：

概括來看，阿鏜的小提琴作品具有如下幾個特點：

一，作品洋溢著濃郁的中國民族風格，就像是在抒發著強烈的民族情感。他的作品直接表達著他真摯的內心感情。有一句古話：『情真意自深』。這正是阿鏜作品的動人之處。1988年阿鏜在北京開作品音樂會時，大陸著名作曲家、中國音樂家協會主席李煥之先生曾為他題詞：「思親思國之情，如訴如潮之聲」。用這一題詞來形容他的小提琴作品，非常合適。

二，他的作品非常「小提琴化」。他從一位小提琴家的本能出發，處處考慮到盡力發揮小提琴優美、獨特的音色，讓小提琴的甜美如歌特長獲得較好發揮……。

三，阿鏜的小提琴作品處處顯示出他對於中西音樂交融的努力，他從各方面借鑒了西方小提琴藝術的長處，吸收了小提琴創作的成功經驗，又從民族樂器中吸取了演奏技法，來豐富小提琴的表現力，增加小提琴演奏上的民族色彩——讓小提琴這件外來樂器「說中國話」。

同年底，梁茂春教授應鮑元愷教授之邀，為 CD 書《為古人傳心聲——阿鏜古詩詞歌曲集賞析》寫了一篇長文《簡論阿鏜的古詩詞歌》。一開篇，他就寫道：

我非常好奇和高興地發現：阿鏜的藝術歌曲在大陸音樂院校聲樂學生中

普遍受到歡迎和傳唱。就在我們中央音樂學院聲樂系，阿鏜的歌曲已經成為聲樂教材。前天我的夫人蔡良玉從河南參加一次音樂學術研討會回來，帶來一份河南大學音樂系一位青年教師開的獨唱音樂會節目單，上面也印著阿鏜的作品：《鵲橋仙‧七夕》，是阿鏜為宋代秦觀的詞譜的藝術歌曲。這可以看作阿鏜作品在大陸流傳情況的一個小側面。

篇幅所限，只能錄其中較短的一段評《錦瑟》：

李商隱的朦朧詩《錦瑟》美在朦朧。阿鏜的藝術歌曲《錦瑟》美在它的長氣息和大張力。作曲家通過長長的氣息來舒展內心的痛苦，用巨大的張力來表現極度的思念。演唱這首《錦瑟》，需要很好的「內功」，歌聲痛苦到極點，思念蔓延到極點，但是又要用很自然、平穩的聲音唱出來，難在對聲音的控制。《錦瑟》對歌唱家來說是一個挑戰。楊文靜接受了這個挑戰，將《錦瑟》唱得既含蓄，又熱情。

阿鏜的《錦瑟》在他的藝術歌曲中也是一個高點，平穩、悠長的旋律中可見內在的功力。鋼琴伴奏和歌聲作對位處理，固定音型貫穿全曲，對歌曲的感染力起了很好的烘托作用。

2007年4月，我隨《海外遊子吟》中國行去北京拜師訪友。全靠茂春兄費心巧妙安排，得以在短短幾天內，拜會了林耀基、楊鴻年、杜鳴心、劉育熙等多位任教中央音樂學院的師友。

2010年，他主編的巨著《中國交響樂博覽》問世。內中第214-217頁，是《神鵰俠侶交響樂》和《蕭峰交響詩》的介紹。能讓小作登上大雅之堂，自然是茂春兄之功。

他一直想促成我在北京開小提琴作品、聲樂作品、交響樂作品音樂會。且看未來上天是否給機會。如夢想成真，真教我不知如何感謝他！

右起王次炤、梁茂春、阿鏜、樊祖蔭、鮑元愷、侯軍。1996年3月墾丁。

梁茂春 著

音乐史的边角

中国现当代音乐史研究的一个视角

上海音乐学院出版社
SHANGHAI CONSERVATORY OF MUSIC PRESS

梁茂春最新出版著作《音樂史的邊角》。

王東路

《我一生的貴人》之 156

　　一想起王東路先生，心頭就一陣溫暖。這位已八十多歲，與楊寶智教授、鄭小瑛教授同班的老先生，專業學問極其深厚、紮實，對晚輩極為關心、熱心，一見不平就拔筆相助，真想尊稱他一聲「老樂俠」或「樂界洪七公」！

阿鎧與王東路教授、楊寶智教授。2015年12月，香港。

王教授曾為我寫過兩篇份量極重的書評。第一篇是「評阿鏜《樂人相重》」，一萬一千多字，發表在香港《音樂與音響》雜誌2000年7、8月號。選錄兩段：

這本書在案頭已經擺了很長時間，不願把它移走而同別的書混起來。每當看到或想到它的書名，進而聯繫它的內容，幾乎都會發生種種感慨，覺得用「高尚」，甚至「神聖」這樣的詞來形容「樂人相重」四個字，也不算過份。

他似乎經常預備好各位作曲家一些好作品的目錄，以便隨時向人推薦。在《訪葉聰談指揮》（1992）一文中，當談起灌唱片之事，他立即胸有成竹地說：「台灣有位前輩作曲家郭芝苑，有一部鋼琴與弦樂團的《小協奏曲》；多倫多的黃安倫，有一部舞劇音樂《敦煌夢》；大陸作曲家王西麟的《雲南音詩》，都是我敢向您推薦的優秀中國作品。」（P.224）

第二篇是「文化大視野中的音樂格言——評《阿鏜樂論》」，一萬多字，發表在《人民音樂》2008年3月號。篇幅關係，只能錄一小節：

「音樂開始於旋律，精彩於不單只有旋律，沒落於沒有旋律。」
這裡只有三句話，卻構成了一部完整音樂通史（還不限於旋律史）的骨架：
第一句「音樂開始於旋律」，是單音時期的音樂，約從西元前至西元九世紀。旋律！意義偉大，是它揭開了（「…開始於…」）浩繁的音樂史冊，它的登場氣宇軒昂：從逐漸形成旋律，到只使用單音旋律，經歷了漫長的歲月（西元後達九個世紀，西元前更加悠久），佔有了絕大部分音樂史。此後，旋律便一直主導著音樂發展的命運（「不單只有旋律」，「沒有旋律」）……
第二句「精彩於不單只有旋律」，是多音時期的音樂（複調音樂和主調音樂），約從九世紀至二十世紀初；「精彩」二字稱頌了新的、多聲部音樂的劃時代意義，在這種音樂的基礎上人類創造了空前的音樂繁榮，例如它後期的「巴羅克」、「古典」、「浪漫」，確實是音樂史上三個最重要的階段，今天聽到的大部分音樂，便出自這三個階段。

第三句「沒落於沒有旋律」，是現代音樂，約從二十世紀初至今。現代音樂有多種風格與流派，對旋律的見解不一，「沒落」二字批評了這一時期中的一種不良傾向。

三句話高度的概括力、巧妙的辯證思維和鮮明的觀點令人稱道！它接近於前文提到的《簡明牛津音樂史》，無一處使用傳統的音樂史階段名稱（創新），卻把幾千年音樂（完全）眉目分明地交代清楚了。

王教授有一段時間腿不好，幾乎不能走路，我剛好路過香港去看他，便試為他砭療一番。數月後再去看他，他居然健步如飛，還反過送我一件角質砭療器，教我如何用它來「砭」頭部，讓自己精、氣、神更足。我們這一大老一小老，音樂上與健康上互相幫忙，應該能成就一段樂壇佳話。

林宏澤

《我一生的貴人》之 157

　　年紀輕輕的林宏澤先生，已是世界知名平面設計大師，曾獲國內外各種設計獎無數。前些年高雄亞運會的 logo，就出自他的手。

　　二十多年前，黃鐘小提琴教學法第一張海報，是由林黃淑櫻老師帶我去高雄，請林宏澤先生設計的。他用毛筆隨興而畫的小提琴，成了很多同行朋友的最愛。廣東中山市小提琴名師敖凱通的名片，就用了這幅寫意小提琴為背景。雖然這是黃鐘的專屬設計，但有同行老師喜歡用，我也樂得分享，從未下過禁令或打過官司。

　　典雅、莊重的黃鐘小提琴教學法商標，也出自林宏澤之手：

　　我曾自費出版過幾款音樂作品 CD。這些 CD 的設計多姿多彩，有美感又有深度，全都是請林宏澤先生設計：

嚴良堃指揮阿鏜作品音樂會。

神鵰俠侶交響樂。

林昭亮演奏阿鏜小提琴作品。

廖皎含演奏阿鏜鋼琴作品。

　　三年前（2015），我傾盡所有，建了個「黃鐘音樂館」，用來當工作室和倉庫（存放堆積如山的黃鐘教材和各種出版物）。請林宏澤先生設計門口招牌和裡面的「說明」。最後，他居然一分錢設計費也不肯收，當作送給我的退休大禮物。這份友情，重如泰山！

林宏澤先生設計的黃鐘音樂館招牌。「黃鐘音樂館」幾個隸書字出自好友張仁本兄之手。

洪楹棟

《我一生的貴人》之 158

　　阿鎧在 youtube 網，有兩百多部音樂作品與指揮演出影片。其中絕大多數，都經過洪楹棟先生剪輯，有些則是由他拍錄。

　　第一次與洪先生合作是2000年，黃鐘小提琴教學法創法七週年，全台師生首次聯合演出，需要錄影。金貞吟老師介紹我找洪先生。合作得非常愉快。特別是剪接工作，費時費神，洪先生和他的助手阿銘細心、耐心，完全不計較工作了多少時間，只求把工作做到讓客人滿意。這樣的合作者去那裡找？從此，我所有錄影、剪輯方面的工作，就全都找洪先生做。

　　印象最深，受惠甚大的有好多幾件。

　　第一件是黃鐘十二冊教材示範演奏 DVD 的拍錄與剪接。這是一件超大工程，工作量之大之細，沒有做過同類事的人絕對無法想像。如果依照市面「行價」來收費，那肯定是一筆我負擔不起的天文數字。我跟洪先生商量，用他剛好沒有「活」的時間來拍錄、剪接，但不按工作時間而以整件工程計價。洪先生二話不說，就答應下來。如是，我用比「行價」低很多的預算，就完成了這件超大工程。此工程從編寫「劇本」到拍錄剪接完成，花了整整一年多時間。它開創了小提琴教材有聲（CD）有像（DVD）的先例，也造福了無數同行老師、學生、家長。

　　第二件是《神鵰俠侶交響樂》解說 DVD 的製作。2004年，《神交》在俄國完成首次錄音後，我忽發奇想：製作一片解說 DVD，用對話與實際演奏穿插進行的方式，讓聽眾了解作品的內容與寫作技法。跟洪先生談這個構想，他十分支持，仍用按件不按時的方式計價。我請國台交《樂覽》雜誌主編羅之妘小姐跟我對談，用林黃淑櫻老師在善化的家為背影，連續拍錄了好幾天，又花了算不清楚的時間去剪接，終於製作出這片前無古人的解說 DVD。

　　第三件是《台灣狂想曲》和《追思曲》的配畫面。這兩曲，均是由台北愛樂管弦樂團演奏，分別由梅哲先生和樊德生先生指揮。如果把我也算作「外來人」的話，由三位外來人寫出奏出最「台灣」的管弦樂曲，當然是段佳話、趣話。但有樂而無畫面，總覺得少了點什麼。於是我跟洪先生商量，想辦法給這兩曲配上畫面。剛好洪先生手上有不少他多年前拍的台灣風景，可以使用。於是，我們兩人合作，我出主意，洪先生動手，最後製作成了帶畫面的「台灣二曲」。凡看過的人，都對這個製作讚口不絕。為了這片二曲DVD，我還寫了一首打油詩：

> 台灣二曲　狂想追思
> 瞻前顧後　笑淚交織
> 作曲魂技　承繼三B
> 知音情緣　似夢如詩

《林昭亮演奏阿鏜小提琴曲集》錄音團隊。左起：洪楹棟、司徒達宏、陳淑卿，林昭亮、阿鏜。

　　第四件，是2010年3月，林昭亮在休士頓萊斯大學為我的小提琴作品錄音。我把洪先生請去，把錄音實況拍錄下來。剪接完後，我本來想把這個錄音實況 DVD 當作附贈品，與正式出版的 CD 放在一起發行。但林昭亮幾經考慮，認為這個錄音實況只宜贈送親友，不適合公開發行。我當然尊重林昭亮的意見，於是便有了這片市場上買不到，因而更加珍貴的《林昭亮演奏阿鏜小提琴曲集錄音實況 DVD》。

　　洪先生在政治觀點上是鐵綠，而我卻先天不可能綠。藝術與人品，讓我們超越了政治，成為能長期合作的至交好友。感謝上天！

洪楹棟先生拍錄的《林昭亮演奏阿鏜小提琴曲集錄音實況DVD》。

　　配畫面《台灣狂想曲》與《追思曲》頻道址： http：//youtu.be/qrVletL2OSQ

洪　風

《我一生的貴人》之159

　　認識洪風兄，是因為他獨力出資出力，在洛杉磯成立《美國環球弦樂愛好者協會》並辦了《橋》雜誌。我曾做過類似的事，雖然沒有他玩得那麼大，但深知做這種事付出之大，有多辛苦。很自然，我就成了他的知音與支持者。那是大約1997年的事。

　　為了寫本文，找出《橋》雜誌，居然在第三期發現有我一封信和洪風寫的編者按：

環球弦樂愛好者協會諸位仁兄：

　　非常偶然地讀到貴刊第二期，知道有這麼個組織，高興萬分。

　　附上兩年之會費支票、入會申請表及一切我個人有關資料、文章。《鄉夢》CD是我送給貴會的資料。

　　從會刊中，我可以感覺到，諸位是一群有理想、有抱負、有能力、有開闊而長遠眼光之人，能在一起合作做事，尤為難得。希望能永遠合作下去，勿因小事而內鬥，而散掉。

　　祝健康、和樂、興旺！

弟黃輔棠拜上

編者按：收到黃輔棠、沈西蒂兩位著名音樂家的先後來信，給我們很大鼓勵。特別是黃輔棠先生信中提到——千萬勿因小事而內鬥，而散掉——令人哭笑不得，又感嘆萬千。歷來黃帝子孫之陋習，敗事之根由，輔棠先生一語中的。吾輩自當慎之、避之。同時我們也感謝沈西蒂教授為我們轉贈了我們的會刊給上海音樂學院圖書館，讓更多人能閱讀到我們的會刊。

洪風兄對我胡說八道式的樂論偏愛，先後在《橋》雜誌刊出《庸人樂話》、《賞樂雜談》、《音樂之美》、《論聲情韻》及《論巴赫小提琴作品單線條中的多聲部》等文章。這幫我交到不少本來不認識的同行、同道朋友。如廣州製琴名家朱明江、關尚持、譚建華，洛杉磯的任治稷、林伯亨，三藩市的林海德等。

洪風兄辦《橋》雜誌，對我最大一個幫助是向我約稿，要我寫一篇恩師馬思宏先生的文章。寫什麼，寫多長，全無限制，隨便我怎麼寫。這給了我一個絕佳良機，把很多年前發生的事情，做了一番回憶、整理，寫成了《馬思宏教授改變了我的一生》一文。

這篇文章，詳細記錄了當年我如何在紐約遇到馬先生，他如何幫助我重新回到音樂世界，如何幫助我克服重重難關，取得音樂碩士學位，如何推薦我到台灣工作。馬先生對我恩重如山，完全沒有任何辦法可以回報。這篇小文章，讓我有機會正式表達一點點對老師的謝意。2009年，馬先生在費城辭世，于光大哥和汪鎮美大嫂特別安排，請人在追思會上讀了這篇文章，讓我稍減對恩師無以為報的愧疚感。

與洪風兄交往多年，我去洛杉磯玩時住在他家，他每次來台南我們必見面一起吃飯聊天。負責管理奇美博物館名琴的鐘岱亭先生，因為洪風兄的關

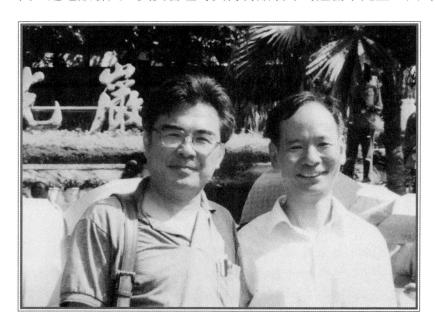

洪風與阿鏜

係，我們才熟悉起來。為我奏錄過《鄉夢組曲》的大名家薛偉，也是因洪風兄的關係，我們才變成「哥們」。洪風兄的人緣之佳和人格魅力，由此可見一斑。

洪風辦的《橋》雜誌。

于慶新

《我一生的貴人》之 160

在于慶新擔任《人民音樂》編輯部主任和副主編那些年，我有幸在這一代表大陸官方的音樂雜誌發表了多篇文章。多數是我寫他人，少數是他人寫我。計有：

《七樂一惑──蔡仲德「中國音樂美學史」讀後記》，1996年3月號

《奇妙的黃鐘小提琴教學法》（李映慧），1999年11月號

《大陸樂旅簡記》，1999年12月號

《「史論」眉批》，2000年7月號

《深交啟示錄》，2001年11月號

《音樂結構分析與教學隨筆》，2002年1月號

《好聽耐聽，方為正途──與阿鏜談作曲》（彭莉佳），2005年7月號。

《神領意造，中西合璧──阿鏜「神鵰俠侶民族交響曲」評析》（徐越湘），2011年2月號。

《文化大視野中的音樂格言──評《阿鏜樂論》（王東路）2008年3月號

我跟于慶新並無淵源，僅是上世紀九〇年代初，在國立台灣交響樂團主辦的一次作曲家研討會上有一面之緣。他向我約稿，後來又把我列入《人民音樂》海外贈閱名單之中，讓我免費讀了好多年該雜誌。直到2010年1月，《神交》民樂版由廣東省民族樂團世界首演，他應主辦單位之邀到廣州出席音樂會，我才有機會跟他近距離接觸。曾寫過一段文章記其事：

至情至性北京人

16日晨，我打電話給昨晚剛從北京趕到的《人民音樂》編輯于慶新先生，想約他吃早餐。但無人接電話，只好自己到外面獨吃。

走回酒店路上，慶新兄迎面而來。我問他：「去那裡？」他說：「約了朋友，要去看馬思聰紀念碑。」我正為一直未瞻仰過馬思聰紀念碑而遺憾，居然就遇到如此良機，便問：「我跟你們一起去，方便嗎？」他說：「歡迎之至」。於是，坐上他朋友的車，就奔向麓湖。

一路上，我們談起馬氏家族對中國音樂的諸多貢獻，談起當年馬思聰魂歸故里的戲劇性故事，談起我們的共同朋友黃安倫、于光等。一下子，就到了麓湖公園。

很順利找到目的地。下車後，我們正準備照相，卻見幾位遊客走過，其中一位對著馬思聰紀念碑前面的花草，吐了一口痰。剎時，于慶新一大步走

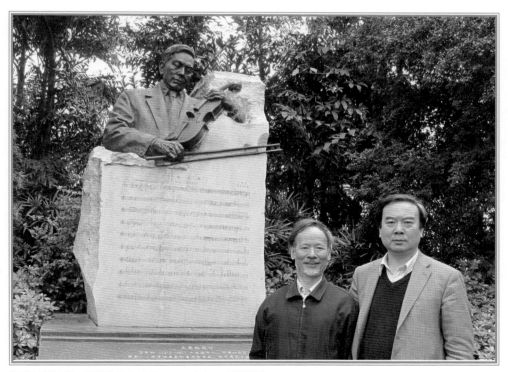

于慶新與阿鎧在馬思聰紀念碑旁。2010年初，廣州麓湖。

過去，指著那位遊客大吼：「你怎麼可以在這裡吐痰？你知道他（指著紀念碑）是誰嗎？」那位遊客大概被嚇到了，連忙說：「對不起，對不起，我是無意的。」于慶新說：「我知道你是無意的。如果你有意，我就要跟你打一架了。」

在紀念碑前照完相，慶新兄指著碑後左側那一叢茂密的桂花樹，說：「這桂花樹下，就是馬思聰的骨灰。我要在那裡照張相。」當他繞到樹旁，撫摸桂花樹葉，準備照相時，我意外地看到，這位北方大漢，竟掏出紙巾，輕擦那突然變得又濕又紅的眼睛。

慶新兄何以對馬思聰先生如此一往深情？欲知原因，請讀《人民音樂》2008年1月號「馬思聰魂歸故里始末」一文。此處就不囉嗦。

前幾年，一位親戚欲贊助我在北京開《神鵰俠侶交響樂》解說音樂會。我請慶新兄幫忙。他很熱心，幫我聯絡樂團、指揮、場地、記者等。很可惜，突然而來的金融風暴，讓那位親戚財務陷入險境。我只好趕快通知慶新兄，一切暫停並請他代向諸位朋友道歉。此事至今思之歉然。

彭莉佳

《我一生的貴人》之161

　　與彭莉佳老師是在《愛樂人走四方》論壇認識的，基本上是網上Ｅ來Ｅ去，一共只見過兩次面。但她寫的《好聽耐聽，方為正途》一文（發表在《人民音樂》2005年7月號），卻是對我一生耗時、耗神、耗力、耗錢最多的作品──《神鵰俠侶交響樂》最深入、全面、獨到的採訪。一生能有這樣一篇知音文章，就足夠了。以下摘錄幾段。

　　彭：為什麼要寫28年那麼久？

　　鍠：寫交響樂，不是想寫就能寫的。我深知以自己當時的功力，絕對寫不出心中想要的東西。於是，取得小提琴碩士學位後，我先後拜了張己任、盧炎、林聲翕三位先生為師，學和聲、學對位、學結構、學如何「用一粒種子，種出一顆大樹」。這一學，就整整學了8年。

　　彭：《神樂》每次演出，都得到眾多行家好評。臺灣作曲家郭芝苑先生說你「作曲技術非常堅實，弦樂器的處理特別好」。香港聖樂作曲家楊伯倫先生說《神樂》「乃我欣賞華人作品五十年來所聽過最精彩、最嘔心瀝血之巨作」。海外作曲家黃安倫說「阿鍠的音樂，必會對整個中國樂壇起深刻的啟迪作用」。能否公開你成功的秘密？

　　鍠：成功談不上，心得倒有一些。「曲不厭改」，每演出一次我就修改一次，錄完音還改了一次。天下廚師，無不希望別人喜歡吃他做出來的菜。天下作曲家，也無不希望別人喜歡聽他寫出來的音樂。廚師的菜，要色、香、味俱全，才會食客如雲。作曲家的作品，也要好聽、耐聽，人家才願意多聽。好聽，首先靠旋律。所以，我花極大工夫去錘鍊好聽而準確的旋律。我的座右銘之一是「旋律不美死不休」。

彭：依我看，你已達到了自己追求的創作境界。不僅《神樂》，其他作品也都同樣的美而不甜俗，雅而不迂酸，富麗豐滿而透明無塵。可我不太理解你說的「旋律準確」，可否解釋一下？

鐘：無標題的純音樂，不存在旋律準確的問題。標題音樂，或是跟文學有關的音樂，則存在是否準確的問題。比方說，楊過的個性偏激、豪放，郭靖的個性溫厚、內斂。同是一條好聽旋律，適合楊過就肯定不適合郭靖。反之亦然。

彭莉佳老師的嗓音訓練與保健專著。

彭：耐聽的關鍵點又在哪裡？

鐘：一是內涵、意境要深刻、深厚。二是對位（複調）要豐厚。其中又以對位豐厚最難。

彭：難在哪裡？

鐘：我的亦師亦友鮑元愷教授說過：「最不需要教的課是配器，最需要教的課是複調（即對位）。」依我個人經驗，連和聲、曲式都有可能自學而成。唯有對位，是非在嚴師指導之下，苦學苦練，不可能弄通。因為它太複雜、太困難。就好比武功中的外功與內功。外功可自學，可「偷師」。內功則非得明師心傳口授，加上勤學苦練不可。

彭：你拈出「外俗內雅」四個字，令我忽然聯想到，這是一個很好的論文題目。比方說，《論金庸小說的外俗內雅》，或是《論阿鐘作品的外俗內雅》。

鐘：謝謝抬舉！我覺得我的作品「外俗」，主要表現在每一曲的旋律、音調，就像一般中國人所喜愛誦讀的古詩詞一樣，琅琅上口，似曾相識卻又並不真的認識。「內雅」，則主要表現在兩方面。一是有「音外之意」，二是有經得起反覆推敲、多聽幾次的對位。

　　彭莉佳老師從星海音樂學院（學報多年主編）退休後，移民澳洲。很久沒有她的消息了。祝願她在異鄉也能從事一生熱愛的文學與嗓音保健工作。

薛德（Syed Tahseen Hussain Nakavi）

《我一生的貴人》之 162

　　這是一位從未見過面，居住在杜拜的印度人。他是阿鎧的第二號異族知音（第一號是亞美尼亞國家青年交響樂團音樂總監沈拔天Sergey Smbatyan）。請先讀一段他在臉書（facebook）上給我的留言：

Syed：Mr. Fu Tong Wong , I have heard your symphonic poem, Shiao Feng. It has great feeling of passion and sentiment after the solemn opening in the strings leading to the culmination in the brass. Please let me know more about your compositions. Give me a full list of your compositions, so that I can hear them on a regular basis. I am adding your name to my list of great composers of the world. You are the first that I have come across from China. I salute your effort to keep the tradition of good orchestration alive in the world. （黃先生：我聽了你的《蕭峰交響詩》。它熱情澎湃，高潮迭起，相當感人。請給我你所有作品的清單，以便我逐首細聽。我把你列入世界級作曲家並為你延續優秀的管弦樂寫作傳統而向你致敬。）

　　因為薛德的關係，我後來在臉書得到幾位世界級大師的鼓勵之言。這些鼓勵之言究竟出自大師之手，還是由薛德代筆，我存疑，但不好問，且姑妄聽之：

Seiji Ozawa：I have heard your composition. It is very graceful and solemn. I was reminded of Dvorak's New World Symphony Largo and Bruckner's Symphony No. 7 Adagio. I like it. Great work. God bless you！（**小澤征爾**：「我聽了你的

作品（蕭峰交響詩）。它典雅、莊嚴, 讓我想到德沃夏克的新世界交響樂慢板和布魯克納第七交響樂的柔板。很棒的作品，我喜歡。上帝保佑你！」）

Bernard Johan Herman Haitink：This is brilliant writing for the orchestra, particularly the cellos and the contrabasses. It is good to note that you are maintaining a valuable tradition of good orchestral music in China. Please tell me the full details of this orchestra. Where is it based？（**海汀克**：「這是光彩四射的管弦樂作品（蕭峰交響詩），大提琴與低音提琴寫得特別好。看到最有價值的（西方）管弦樂寫作傳統，在中國得到承傳，令人開心。請告訴我這個樂團的詳細情形。它的大本營在何處？」）

Zubin Mehta：This is very well transcribed from the harpsichord （J.S.Buch Fuga BWV 853）. Excellent writing for the strings. Very well played by the Xiamen Philharmonic and your good self. （**朱賓・梅特**：「這是很好的大鍵琴曲（巴赫賦格曲BWV 853）改編版本，很漂亮的弦樂配器。廈門愛樂樂團的演奏和你的指揮都很棒。」）

對薛德這樣一位奇特的人，我當然很好奇，他究竟是怎麼樣一個人，有著什麼樣的特殊經歷，讓他對古典音樂痴迷到這個程度？下面是他的回答：

My story is that music runs in my veins and only good creative music that can be used as a praise for the Almighty Creator. I do not look at music as entertainment for the masses or elite. I look at it as a dialogue between man and God. I have studied music from an early age of four and learned to play the pianoforte but could not keep up the practice. I have learnt composition and conducting at Glassboro State College now Rowan University in New Jersey, USA. I can conduct more than three hundred scores by memory without looking at the score sheet. （我天生血管裡都是音樂。好音樂要用來讚美造物主。我不把音樂看作是大眾或少數精英份子的娛樂而把音樂看作是人與神的對話。我四歲就開始學鋼琴，但沒能堅持練習。我曾在美國新澤西州的羅灣（Rowan）大學學習作曲和指揮。我可

從臉書中找到的薛德照片。

以背譜指揮數百首管弦樂作品。）

After my father's death, I had no choice but to take up earning in India and support my mother and paternal aunt. In India, conducting or composing does not offer much opportunity. I had to bow down to circumstances in life where I had to pursue music as a passion and asana amateur. Now, My sight reading ability has also gone weak. No one will give me job as a conductor until I take music degree in conducting for the full period. It is too late now. I am 58 years old. （家父去世後，我沒有選擇，必須支持母親和如父親般的嬸母。在印度，指揮與作曲都沒有什麼機會。我不得不向環境低頭，把音樂當作業餘愛好。現在，我的視譜能力已衰退，除非我有一整段時間去修一個指揮學位，否則不會有人給我一位指揮職位。我已58歲，一切都太遲了。）

我珍惜這段異國知音情緣，所以不顧英文程度不好，硬把薛德給我的留言翻譯成中文，與各位分享。

陳惟芳與羅之妘

《我一生的貴人》之163

　　1994年至2003年，在陳澄雄先生擔任台灣省立交響樂團（後易名國立台灣交響樂團）團長那十年，我得到《省交樂訊》（後易名《樂覽》）先後兩位執行編輯小姐陳惟芳與羅之妘很多幫助。兩位「知音」兼「知文」，都親手發表過我多篇重要文章。

　　在陳惟芳小姐手下發表的文章有：

《郭芝苑管弦樂作品演奏會聽後感》，1994年2月，（省交樂訊）第26期
《聽陳能濟的「兵車行」小感》，1994年2月，第26期
《創意小辯》，1994年12月，第36期
《香港樂旅雜記》，1995年1月與2月，第37、38期
《記鮑元愷教授一席話》，1995年5月，第41期
《「台灣狂想曲」寫作雜記》，1995年6月，第42期
《「炎黃風情」好在那裡》，1996年1月，第49期
《1996年華裔音樂家學術研討會側記》，1996年4月，第52期
《黃鐘小提琴教學法首次成果發表會座談會記要》，1996年5月，第53期
《再談「炎黃風情」好在那裡》，1996年12月，第60期
《金字塔最低層的音樂拓荒者——吳玉霞》（轉載自明道文藝），1997年7月，第67期
《致黃安倫的論樂信》，1998年5月，第77期
《樂林大會剪影》，1998年8月，第80期
《記許常惠教授二、三事》，1998年11月，第82期
《大陸樂旅簡記》，2001年1月，第90期

　　《用生命唱歌的人——悼顧企蘭老師兼評「清音妙韻」》，2000年4月，（樂覽）第10期

　　一共十六篇。2000年底，惟芳小姐因另有高就辭職，由羅之妘小姐接任執行編輯。在羅之妘小姐手下發表的文章有：

《歌劇「西施」寫作緣由與心得》，2000年12月，（樂覽）第18期
《讀「真澄歲月——林澄枝的故事」》，2001年3月，第21期
《台灣音樂甜蜜索拉首演記》，2001年6月，第24期
《我的作曲師（上）》，2001年8月，第26期
《我的作曲師（下）》，2001年9月，第27期
《二十問楊衡》，2001年11月，第29期
《對劉奇先生兩個聲明的解釋與回應》，2002年3月，第33期
《懷念劉俠》，2003年3月，第45期

　　一共八篇。另外還有多篇歌劇《西施》的介紹與評論文章，雖然不是由我所寫，但與我有直接或間接關係，沒有計算在內。
　　與兩位熱血才女的友情，延續到她們離職後。惟芳小姐離職後幾年，還給我寫過這樣一封信：

Dear 阿鎧老師：
　　雖然久久才聯絡一次，但一想到您，內心仍是滿滿的溫暖。
　　去年11月陳麗嬋到新民高中演出，她在音樂會中說了一段您的故事，著實令人動容。您寄來的CD中隨附的黃安倫先生寫給小敏的信，也讓我哭了好幾回。
　　我想，您的生命中彷彿隨處充滿了感動，那必然也源於您有一顆良善、熾熱、堅毅而柔軟的心。我十分感恩您帶給我的點點滴滴。
　　學校的工作繁瑣而忙碌，我時時提醒自己樂觀面對，坦然自處。離開省交後最想念的是爬格子的日子，埋首書卷，與文字為伍，感覺真好。
　　盼望您得空到台中走走，期待暢敘！祝

教安

與羅之妘小姐的友情則因為請她擔任《神鵰俠侶交響樂》解說DVD的錄製而延續到永遠：

反出道觀（第一樂章）　http：//tw.youtube.com/watch？v=0lnUnwHPq6c

俠之大者　（第三樂章）　http：//tw.youtube.com/watch？v=3a9_gaYxrkc

黯然銷魂（第四樂章）　http：//tw.youtube.com/watch？v=SV7_11I3EmA

海濤練劍（第五樂章）　http：//tw.youtube.com/watch？v=PoFi_3vnEdc

情是何物由歌到曲　http：//tw.youtube.com/watch？v=S_t12EON0WE

楊過主題與變化　http：//tw.youtube.com/watch？v=4RBCXctcJdA

小龍女主題與變化　http：//tw.youtube.com/watch？v=M349TYplo8s

郭靖主題與變化　http：//tw.youtube.com/watch？v=OjtOyTJWp14

郭襄主題與變化　http：//tw.youtube.com/watch？v=lGyQSgvknuE

瘂弦、陳義芝、羊憶玫

大約是1991年，曾永義大哥約他的酒黨好友瘂弦吃飯。因為曾為「酒黨之歌」譜過曲的關係，我被請去作陪。就因為這一點關係，我把當時寫的兩篇小文章試投給聯副，結果都被退稿。

一篇是《雅俗行家共賞的美聲藝術——聽簡文秀中國藝術歌曲，台灣歌謠專集有感》。瘂弦回信說：「你的文章太像文宣稿了，我發不出來。」另一篇是《悼劉德義教授》，瘂弦特別為此文未能刊出而回信：「我現在負責報系五個副刊的行政，每版都有主編，人多意見也多，不周之處請諒。」由此可見，他是一位講原則，重品質，尊重下屬的人。因此之故，自認為內中有神來之筆的《聽「炎黃風情」小感》一文寫出來後，我仍然先投給聯副。這次意外地，小文在1996年3月6日刊出，讓我高興了好幾天。自認為的神來之筆是：「佛教因有慧能、蘇東坡而不再是外來宗教。管弦樂因有《炎黃風情》而不再是西樂。」

在瘂弦先生手下，我還有另一篇文章《音樂之美》，也在同年5月25、26兩日，在聯副刊登了部份章節。

瘂弦先生退休後，聯副由陳義芝先生接手。我與義芝先生至今未見過一面，但他卻非常幫忙，在聯副發表過我兩篇長文。一篇是「《蕭峰交響詩》寫作緣由」（1999年4月30日）。一篇是「《當有一天》從新詩到歌詞」，（2003年2月22日）。

這兩篇文章，都各有一段「神來之筆」。

前者是：「蕭峰為了族群和平，獻出了生命，梅哲先生為了藝術，把他晚年全部生命、金錢、經驗、才華，都獻給了台灣；蕭峰是個悲劇英雄，雖然梅哲先生不是悲劇英雄，但由於他對藝術極度的投入、執著、堅持、從不

妥協，難免在人際關係上處處吃虧，一生盡多不如意之事。以這兩點來看，他們的確有本質上的相通、相似之處。」

後者是：「古人不是說：『千古艱難唯一死』嗎？可是，我們的詩人，面對死亡，是何等的瀟灑與平靜、何等的豁達與樂觀！單就這一點來說，它的精神境界，超越了中國歷史上任何一位詩人，包括我們的詩仙李白，詩聖杜甫在內。」

義芝先生也退休後，記得我還給聯副投過稿，但均沒有下文，只好另覓棲身（其實是「棲文」）之地。從不認識，至今未見過一面的中華日報副刊主編羊憶玫小姐，成了近年來在台灣唯一一位願意刊登我文章的人。在她手下，我在華副發表過文章有：

《小提琴作品休士頓錄音記》，2010年7月5日
《2011美國行小記》，2011年9月14、15日
《知音情緣——兼論梅哲先生對台灣的獨特貢獻》，2012年7月16日
《鋼琴曲寫作點滴》，2013年7月7日
《「知音不必相識」新加坡首演記》，2016年2月1日

感謝瘂弦、陳義芝、羊憶玫三位大主編，在文學花園裡，讓我插幾枝音樂小花。

（沒有跟他們合照過相，只能在網路上下載三位的照片）

瘂弦先生。
（網路下載的解析度都很差）

陳義芝先生。

羊憶玫小姐。

隱　地

《我一生的貴人》之 165

　　《2002/隱地》是爾雅出版社創辦人隱地先生（柯青華）公開出版的整年日記。內中6月2日有這樣一段：

　　多年前因為余秋雨的關係，阿鏜託我轉信時，送過一張題名《錦瑟》的CD。可能緣分未到，未能和他繼續聯繫，這一次，透過「聖誕信」，我對阿鏜先生佩服起來，尤其，作為一個父親，當他注意到兩個女兒和夫人文學造詣不足，利用寒假特別為家人開了八堂國文課，以文壇大師級作家王鼎鈞的作品「瘋爺爺」為教材，八堂課下來，孩子的國文程度進步了，也改善了緊張的父女關係……。

　　12月9日有這樣一段：

　　阿鏜作曲的《蕭峰交響詩》，讓我覺得個子不高的阿鏜是個英雄，他指揮千軍萬馬，打了一場漂亮的勝仗。

　　想想，要欣賞一首交響樂是多麼不簡單，六、七十個人的樂團，每個人都要養精蓄銳，臨場不能有一絲差錯。阿鏜兄的這首《蕭峰》前後六易其稿，初稿完成於1995年，是一首為金庸武俠小說譜曲的作品。這次為了獻給梅哲大師，阿鏜說：「不知那裡來了一股強大動力，大刀闊斧，把原先24分鐘的音樂，砍到只剩下13分鐘……

　　看到阿鏜兄有力的身軀上台接受全體觀眾鼓掌，他的每一個動作都告訴我，阿鏜是一個熱性的人，他渾身上下全流露著充沛的生命力……。」

隱地日記中，有很多精驚之句。如：

「忍著點吧，少發一些脾氣，天下會有誰能忍耐你對他發脾氣？」（7月8日）

「把一個女人弄得神經質，其實這個男人已經接近白痴。」（7月21日）

「文人要看得破名，就等於進了仙界。」（9月8日）

「朋友，朋友，何等脆弱！不信，你試試在朋友面前生一次氣，痛快地說出自己想說的，常常，所謂的好朋友從此就消失不見了。」（3月27日）

「天空的雲分分合合，人和人，走到一起，要感激、微笑。分開了，若流下眼淚，擦乾後，還是要往前走。」（9月27日）

　　後面兩段，因當時經歷好友反目不久，特別有共鳴，於是把這兩段話作為歌詞，譜了兩曲。2009年6月7日，隱地先生和夫人貴真姐專程從台北來台南，欣賞男低音歌唱家倪百聰在浣莎古典音樂沙龍，首次演唱這兩首歌。

　　隱地先生對我最大的一次幫忙，是2012年為我出版了《阿鎧閒話》一書。這本書是我一生最重要的一本書，內含五篇樂論，十二篇樂記，七篇詩賞，四篇健康雜文，與女兒寶莉、寶蘭的十五封來往信，最後還附上一份音樂創作和文字著作目錄。這是我送給自己的退休大禮物。自序最後一段：「在爾雅出一本書，是他做了很多年的夢。如今夢想成真，他由衷感恩！感謝生命中無數貴人。」本來最後還有一句「感謝隱地先生」，但被隱地先生刪掉了。

左起：徐水仙、鼎公夫人、阿鎧、隱地。

隱地在爾雅出版的《阿鎧閒話》發表會上講話。左是陳雲紅老師。

王鼎鈞

《我一生的貴人》之 166

　　在《阿鎧閒話》一書自序中，有這樣三句話：「少年熟讀毛澤東，中年痴迷醉金庸，晚年獨獨愛鼎公。」鼎公，是我們一群晚輩朋友對王鼎鈞先生的尊稱。

　　知道鼎公文章好，遠在認識他本人之前。2001年初，為了提升家人的國文程度，我以鼎公的《瘋爺爺》一文作教材，為兩個女兒與內子上了八堂國文課。以下是她們的心得報告片段：

　　寶蘭：基本造句能力訓練過之後，父親將重頭戲搬上場了──賞析王鼎鈞先生的《瘋爺爺》一文。文雖精彩，但我們再三細讀後，仍難以體會其中意境。於是父親帶我們開始慢慢分析，從細節到全局、從粗淺至深奧、從陌生到熟悉，又透過幾次作文和評論，我們終於學到如何去細細品味、欣賞這篇好文章。

　　寶莉：父親精心挑選了王鼎鈞先生的《瘋爺爺》一文當上課教材，要我們課後各寫一篇感想，並明確要求：用詞需精簡有力，文意要清晰易懂，內容應層次分明……。這讓我進一步明白寫文章不能只靠「感覺」，必須先練好「基本功夫」。

　　玉華：第二堂課，老師拿出《我的國文師承》一書，徐徐翻開王鼎鈞先生的《瘋爺爺》一文。從此大家就與「瘋爺爺」結下不解之緣。老師教大家列出《瘋爺爺》一文的精彩之處，再討論，然後寫評論文章，題目是「《瘋爺爺》一文好在哪裡？」。寫好後互相批改，找句法的錯處，修正。前後一共寫了三次，一次比一次細緻，一次比一次濃縮，一次比一次少毛病。

2005年7月20日，得台灣爾雅出版社隱地先生介紹，在紐約首次拜會鼎公。他已八十多歲，但精神非常好，談興也濃。那天，他說了兩句話，讓我得益匪淺。一句是「寫文章，總要讓人讀得下去。」另一句是：「要為對方著想，文章才有人看。」把這兩句話改為「寫音樂，總要讓人聽得下去。」「要為對方著想，音樂才有人聽」，對音樂家就再合適不過。

2011年美國行，我本來不敢打擾鼎公，沒想到他聽說我人在紐約，主動打電話約我聊天。鼎公那天的談話，每一句都充滿智慧：

「山東人說，太客氣的朋友交不長。」

「山東人說，出門在外，三代都是兄弟。」

「政治、政黨，都是必要之惡。」

「國民黨當年的高官，真有文化的不多。一個例外，是蔣廷黻先生。他當年曾公開說過，文學藝術，是國家的第七大力量。」

「台灣掌控文學藝術的，不同時期有不同勢力。最早是黨部，後來是教授，再後來是鄉土派，現在，則是商業。」

「毛澤東的功就是罪，罪就是功。不存在幾分功幾分罪的問題。」

「反對的力量那麼強大，鄧小平卻改革開放成功，太厲害了。他用了那些辦法去擺平反對勢力，值得研究。」

「蔣公的日記，我看是立意留給後人看的……」。

2015年5月，紐約幼獅青少年管弦樂團在林肯中心演出，曲目中有《神鵰俠侶交響樂》中某樂章。鼎公親自出席記者招待會並為我「站檯」，讓我感動了好多天。

鼎公的回憶錄四部曲《昨天的雲》、《怒目少年》、《關山奪路》、《文學江湖》，集歷史、社會、文學、人性於一爐，內中有我吸收不完的天地與人間精華。

鼎公的《心靈與宗教信仰》與《古文觀止化讀》，是我多年的床頭書。一今一古，一西一中，一心靈一文學，伴我多年前行，走得踏實、安穩、喜樂。

鼎公與阿鎧

阿鎧書櫃的部份鼎公著作。

李愛群

《我一生的貴人》之167

　　交往越深，越覺得李群愛老師人極難得——領導的好下屬，員工的好老闆，同行的好幫手，丈夫的好妻子，女兒的好媽媽，才子才女的大伯樂！

　　茲列舉經她之手，我在《廣東樂器世界》雜誌發表過的小部份文章：

《大陸樂旅簡記》，1999年第3期

《琴聲出自你我家》，2000年第3期

《樂人、樂事、樂聯》，2003年第1期

《馬來西亞以樂會友記》，2007年第4期

《「海外遊子吟」中國行雜記》，2007年第5期

《「蕭峰交響詩」第六稿三演隨筆》，2008年第2期

《客席指揮廈門愛樂樂團兼拜師記》，2008年第3期

《黃鐘小提琴教學法教學質量保證之四大要素》，2008年第6期

《追念林耀基教授》，2009年第3期

《金庸武俠小說與交響樂》，2009年第5期

《首次弦樂四重奏作品專場演出記》，2010年第1期

《如何欣賞鋼琴音樂》，2010年第6期

……

　　從2011年第2期開始，李愛群老師安排連載《黃鐘文選》和《黃鐘的故事》，後者至今還在連載中。把黃鐘小提琴教學法二十多年來走過的艱辛曲折之路，對同行朋友做深入詳盡介紹，當然大有助於它在大陸的推廣。

　　2011年底，李老師邀請我擔任《2011年廣東省提琴製作職業技能競賽》

陪李愛群老師和她的先生張春雷參觀佛光山。右起：林黃淑櫻、馬玉華、李愛群、張春雷、阿鎧。

李愛群老師請人精心設計的《神交》演出彩頁。

評委，讓我有機會結識了鄭荃、華天礽、朱明江等多位中國頂尖級製琴大師，同時讓我得以從容細賞故鄉廣州的新貌與美景。

2012年11月18日，余其鏗團長邀請我客席指揮廣州交響樂團，在星海音樂廳演出《神鵰俠侶交響樂解說音樂會》。李愛群老師為這場音樂會做了很多事：請她的攝影高手朋友幫忙拍照；在《廣東樂器世界》2013年第1期發表了四篇樂評——周世炯的《阿鏗「神鵰俠侶交響樂」聽後》、莫惠玲的《樂俠登場，神交獲滿堂彩》、翟其敏的《記神鵰俠侶金庸武俠交響音樂會》、葉嘉儀的《黃輔棠親自指揮其作品《神交》在穗演出成功》；撰寫這組文章的導讀：「……在文學家與音樂家的征途上，金庸與阿鏗都經歷了許多外人所不知的辛酸與挫折，但快意昂揚、銳意進取卻是他們最生動的寫照。阿鏗28年創一曲，他讓我們明白了創新的動力和堅持的意義，給我們增添了奮進的力量……」；請人把當天拍得特別好的照片放在一起，設計成一個漂亮彩頁，在該期雜誌刊出。

2013年底，李愛群老師提議我寫《台灣音樂家》系列。共寫了七篇：

一、《澄心慧眼，雄氣熱腸——陳澄雄先生速寫》。
二、《樂壇伯樂崔玉磐》。
三、《樂壇俠女陳雲紅》。
四、《歌壇長青樹陳明律》。
五、《樂人典範蘇顯達》。
六、《指揮大師林天吉》。
七、《全方位鋼琴家廖皎含》。

文章發表在2014年第3期至2015年第3期。這幾位音樂家，大都曾對我在台灣的音樂事業有過極大幫助，這些文章的寫作與發表，有利於兩岸音樂同行交流，也助我減輕了「債務」。

八位仙界長老

《我一生的貴人》之 168

　　為湊個雙數（168），把原不在寫作名單內的幾位仙界長老請出來壓陣。

　　第一位，許勇三教授：

　　如何運用西方音樂技法，為弘揚民族精神服務，是我國作曲家面臨的一個最大挑戰。阿鏜的音樂創作在這方面做了有益的探索並獲得了很大成就。他把其豐富細膩的內心感情，融於作品中並感染著聽者，在欣賞音樂中得到一次美好的藝術享受與精神升華。……《賦格風小曲》是一首不可多得的優秀樂曲，十分值得稱道之處在於賦格手法的巧妙運用，把主題發揮得淋漓盡致。（對《台灣狂想曲》CD的評論，2000年4月14日）

　　第二位，陳銘誌教授：

　　聽了寄來的 CD（鄉夢）。每首作品所表達的形象都非常鮮明，感情充沛，特別是「笙舞」、「手鼓舞」、「太平鼓舞」，都寫得很好，每首時間雖然不長，但很得體，所謂「言簡意深」，音意兩達也。優秀作品不在時間長短。笙舞僅0.54（54秒），但充分表了所描繪的內容。……你一邊教學，一邊創作，且作品品種繁多，堪稱多才多藝。（1999年8月15日致阿鏜的信）

　　第三位，蔡仲德教授：

　　目前搞作曲、學作曲者普遍認為以貝多芬為代表的古典音樂道路已走到盡頭，所以「新潮」（後現代）是必由之路。我反對這種觀點，但苦於找不

到實例予以反駁，因為環顧海內外，作曲家無非兩類，一類對人生有深刻體驗與感悟，而放棄古典熱衷新潮（如xxx、xxx），一類堅持古典，而對人生無深刻體驗與感悟（如xxx、xxx），能兼二者之長如老弟者，真可謂鳳毛麟角矣。所以我以為，中國音樂的希望在老弟身上！（2000年2月7日致阿鏜的信）

第四位，于潤洋教授：

此次赴台，能有機會認識您，我感到非常欣慰。1992年底參加（黑龍杯）管弦樂作品評審時，您那首 Fugatto 給我留下真摯、樸素的感受。見到您本人，我感到「樂如其人」。雖然我們沒能有機會多談，是件憾事，但能夠結識了，總是件欣慰快事。回到北京後，忙於上課、作文，尚未能仔細拜讀您的著述，但粗略讀過之後，感到您的文章親切，有許多很有意思，給人以啟迪的見解。我欣賞您的文風，親切而富於文采，這些都是我的文章最缺乏的東西。（1994年4月19日致阿鏜的信）

第五位，蕭淑嫻教授：

我很喜歡你為秦觀詞《鵲橋仙》和李煜詞《虞美人》譜的曲。也很喜歡你的「對位練習」（指《天行健》等幾首賦格風合唱曲），發揮抒情性很充分。（大陸音樂家與阿鏜座談紀實）

第六位，張肖虎教授：

你在藝術上很真很純，沒有虛偽、多餘的東西。你的作品是發自內心，我也發自內心地喜歡它們。（大陸音樂家與阿鏜座談紀實）

第七位，李煥之先生：

你的藝術歌曲在北京的音樂舞台上獨具特色：抒情、清新、平易近人。

我以為應該提倡這種淳樸的藝術格調。合唱以一兩句格言反覆吟誦，形式較新，寫得也不錯。（大陸音樂家與阿鏜座談紀實）

第八位，李凌先生：

獨創新聲（為阿鏜作品音樂會題辭）

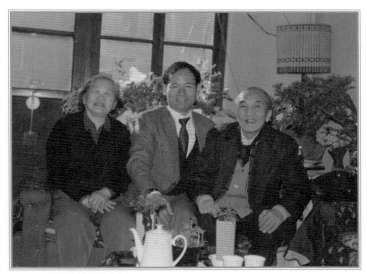

阿鏜與李凌先生伉儷。1988年1月，北京。

右起：張肖虎、李西安、蕭淑嫻、阿鏜。1988年1月，北京。

附錄
黃輔棠（阿鏜）作品與著作一覽表

音樂作品

管弦樂

1、神鵰俠侶交響樂

2、蕭峰交響詩

3、台灣狂想曲

4、台灣追思曲

5、紀念曲（小提琴與管弦樂）

6、笑傲江湖（國樂合奏）

7、神鵰俠侶交響樂中樂版

弦樂

1、阿鏜小提琴曲集

2、詩樂14首

3、西施組曲（中、大提琴獨奏版）

4、兩首無伴奏大提琴小品

5、西施幻想曲（小提琴與弦樂團）

6、神鵰俠侶小提琴二重奏

7、阿鏜弦樂四重奏曲集

8、黃輔棠改編與編訂弦樂合奏曲集

鋼琴

1、阿鏜鋼琴曲集

2、神鵰俠侶人物素描

3、神鵰俠侶第二組曲

4、台灣原住民素材鋼琴小曲

5、俠之大者鋼琴三重奏

6、蕭峰鋼琴三重奏

合唱

1、賦格風合唱曲集

2、無伴奏合唱曲集

3、有伴奏合唱曲集

4、合唱組曲《海外遊子吟》

獨唱

1、古詩詞獨唱歌集（上）

2、古詩詞獨唱歌集（中）

3、古詩詞獨唱歌集（下）

4、沈立詞歌集

5、劉明儀詞歌集

6、阿鏜詞曲歌集

7、當代眾家詞歌集

8、移調給男低音的歌

9、歌樂作品補遺

宗教音樂

1、粵語聖經歌集

2、靜思語歌集

3、法住性情歌集

4、交響合唱《心經》

歌劇

四幕歌劇《西施》

文字著作

1、小提琴教學文集（台北，全音樂譜，1983）

2、談琴論樂（台北，大呂出版社，1986）

3、賞樂（台北，大呂出版社，1990）

4、教教琴，學教琴（台北，大呂出版社，1995）

5、樂人相重（台北，大呂出版社，1998）

6、小提琴團體教學研究與實踐（台北，大呂出版社，1999）

7、徐多沁小提琴集體課教學法（武漢，長江文藝出版社，2002）

8、樂在其中（台北，未來書城，2004）

9、阿鏜樂論（台北，大呂出版社，2004）

10、弦樂團訓練與特殊曲目展現（台南，黃鐘音樂文化，2013）

11、小提琴高級技巧三論（天津音樂學院學報1996年第3期）

12、論巴赫小提琴作品單線條中的多聲部（貴州大學學報2007年第01期）

13、阿鏜閒話（台北，爾雅出版社，2012）

14、我一生的貴人（台北，大地出版社，2017）

教材

1、黃輔棠小提琴入門教本

2、黃輔棠小提琴音階系統

3、小提琴初學換把小曲集

4、小提琴節奏練習曲

5、黃鐘小提琴教學法專用教材1-12冊

6、簡易小提琴二重奏

7、黃鐘初級合奏曲集

CD

1、鄉夢（小提琴與鋼琴，久保陽子獨奏，台北上揚）

2、台灣狂想曲（管弦樂，梅哲等指揮台北愛樂管弦樂團，台北風潮）

3、問世間，情是何物（合唱與獨唱，嚴良堃指揮中央樂團，台南黃鐘）